高等学校数字媒体专业系列教材

An Introduction to Generative AI Arts & Design

智能艺术设计导论

李四达 编著

清华大学出版社
北京

内 容 简 介

本书是国内为数不多的系统论述智能艺术设计理论与实践的教材，重点关注智能艺术设计的理论、方法、技术、历史、美学、工具与创意实践。近年来，以 ChatGPT 和 Midjourney 等大模型技术与工具为代表，AIGC 已成为第四次工业革命的导火索，并对艺术设计理论与设计方法形成了挑战。本书力图多角度展示当代智能艺术设计的轮廓并提出了一系列基于 AI 的创意设计方法。全书共 9 章：AIGC 与智能设计基础、AI 技术与艺术简史、大模型与智能设计、智能绘画的美学、智能设计创意规则、基于提示词的艺术、AI 图像创意技法、智能艺术风格设计和智能设计与创意产业。

本书简洁清晰，资料新颖，内容丰富，图文并茂，具备可读性、实用性和时代感，超过 350 幅彩色插图全面展示了 AI 艺术的精彩。本书各章附有本章小结、讨论与实践和练习及思考，并向选用本书作为教材的教师提供了超过 15GB 的教学学习资源，其中包括电子课件、经典作业、教学案例、软件素材和提示词资源等，可从清华大学出版社网站下载。

本书是面向艺术设计领域多专业的专业课教材，适合本科生和研究生学习。对于艺术设计领域，特别是 AIGC 的从业人员也有重要的参考价值，同时也可作为媒体艺术、智能艺术爱好者的自学用书。

版权所有，侵权必究。举报：010-62782989，beiqinquan@tup.tsinghua.edu.cn。

图书在版编目（CIP）数据

智能艺术设计导论 / 李四达编著 . -- 北京：清华大学出版社，2025.3.
（高等学校数字媒体专业系列教材）. -- ISBN 978-7-302-68522-7

I . J06-39

中国国家版本馆 CIP 数据核字第 20251M7L78 号

责任编辑：袁勤勇
封面设计：李四达
责任校对：申晓焕
责任印制：杨 艳

出版发行：清华大学出版社
　　　网　　址：https://www.tup.com.cn，https://www.wqxuetang.com
　　　地　　址：北京清华大学学研大厦 A 座　　邮　　编：100084
　　　社 总 机：010-83470000　　邮　　购：010-62786544
　　　投稿与读者服务：010-62776969，c-service@tup.tsinghua.edu.cn
　　　质量反馈：010-62772015，zhiliang@tup.tsinghua.edu.cn
印 装 者：小森印刷（北京）有限公司
经　　销：全国新华书店
开　　本：210mm×260mm　　印　张：21.25　　字　数：588 千字
版　　次：2025 年 4 月第 1 版　　印　次：2025 年 4 月第 1 次印刷
定　　价：88.00 元

产品编号：103663-01

前　　言

著名科技预言家，谷歌公司技术顾问雷·库兹韦尔指出："在21世纪，我们将见证的不仅仅是100年的发展，而更像是20000年的进步。"2022—2023年，人类迎来了以ChatGPT为代表的生成式人工智能的爆发性增长。大模型时代的到来，特别是智能艺术设计的出现打破了艺术创作的传统规则，艺术设计面临着近百年来首次由AI技术革命带来的重大变革，而这些无疑将会影响每个人今后的工作与生活。在本书的写作过程中，作者亲自试验了国内外多种AI创意工具，并创作了近千幅AI图像，由此深刻地感受了当下AI智能艺术所带来的冲击与震撼。本书展示的几百幅AI插图仅仅是其中一小部分，但相信读者同样会感受AI智能设计的魅力和对传统艺术设计观念的冲击。

为什么说AI大模型将会改变世界？因为生成式AI的核心能力在于对语言的理解。语言与文字应该算迄今为止人类最伟大的发明。在中国古代的传说中，"仓颉造字"功成业就之际，"造化不能藏其秘，故天雨粟；灵怪不能遁其形，故鬼夜哭。"因为人类掌握了语言文字后，便可以雄视自然造化与鬼斧神工。同样，计算机掌握了语言逻辑并能够与人类对话，其未来的意义会远超人们的想象。哲学家维特根斯坦认为，艺术是语言游戏的一部分，而语言游戏是语言哲学的核心。如果有一天人们可以通过"咒语"在机器中创造艺术，就无异于古代传说中的阿里巴巴的"芝麻开门"。这个"咒语"或提示词将会为所有人打开深山宝藏的大门。中国围棋冠军柯洁已经充分认识到我们正处于一个新的时代："人类已经玩了几千年的围棋，然而，正如人工智能向我们展示的那样，我们对围棋的理解仍然还很肤浅。人类和计算机玩家的结合将迎来一个新时代。"人类无法战胜"阿尔法狗"，这个令人沮丧的事实说明了人工智能算法对依赖经验与直觉的人脑判断力的降维打击。同样，艺术也没有秘密可言，在智能大语言模型（LLM）的加持下，所有的艺术流派和先辈大师的笔墨神韵皆可"风格迁移"，所有的艺术设计规律与法则同样可以被AI理解、模仿和超越。在人类艺术家与工程师的引导与训练下，万物皆可生成，而其效率与多样性会使得历代艺术大师感到惭愧和汗颜。未来已来，从ChatGPT到Dall-E，从Midjourney到Sora，数据科学与深度学习的融合已将大规模算力整合成为一个神经网络的"超级大脑"。我们只能向柯洁学习，老老实实认输并认真研究算法，掌握机器的智慧与潜能，虚心探索与实验智能设计的规律与方法，从而在激烈的全球化竞争中不被历史所淘汰。

习近平总书记2021年4月在清华大学考察时指出："美术、艺术、科学、技术相辅相成、相互促进、相得益彰。要发挥美术在服务经济社会发展中的重要作用。"人工智能革命不仅是推动艺术创新的动力，更是一个重新定义未来的机遇与挑战。本书是国内为数不多的系统论述智能艺术设计理论与实践的教材，重点关注智能艺术设计的理论、方法、技术、历史、美学、工具与创意实践。为了让读者清晰了解本书的体系结构，本书前言还提供了相关的知识图谱导览（图0-1）。作者希望能够抛砖引玉，为相关学科建设和课程教学提供指南。本书的完成要特别感谢吉林动画学院董事长兼校长郑立国先生和副校长罗江林先生，正是由于他们的支持和鼓励，这部教材才能最终按时脱稿。

作　者
2025年1月于北京

智能艺术设计导论

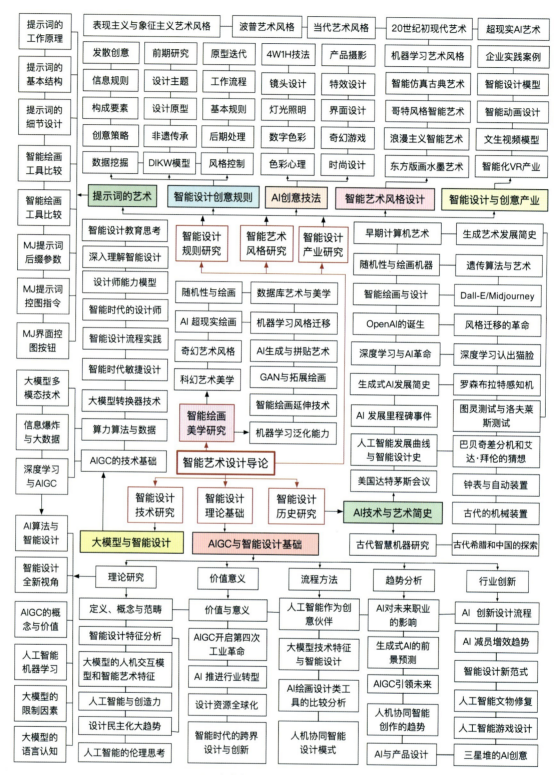

图 0-1　全书知识体系与框架结构导览图

目 录

第1章 AIGC与智能设计基础 1

1.1 人工智能与艺术设计 2
- 1.1.1 什么是智能设计 2
- 1.1.2 智能设计的全新视角 2
- 1.1.3 AIGC的概念与价值 4

1.2 智能设计的价值 7
- 1.2.1 三星堆的AI创意启示 7
- 1.2.2 创新设计流程与方法 8
- 1.2.3 设计民主化大趋势 10

1.3 AIGC引领设计未来 11
- 1.3.1 AIGC开启第四次工业革命 11
- 1.3.2 AI对未来职业的影响 12
- 1.3.3 设计资源的全球化 14

1.4 人工智能作为创意伙伴 15
- 1.4.1 人机协同创作的趋势 15
- 1.4.2 人工智能与创造力 16
- 1.4.3 设计的灵感催化剂 18

1.5 智能设计推进行业转型 21
- 1.5.1 人工智能与游戏设计 21
- 1.5.2 人工智能与文物修复 23
- 1.5.3 人工智能推进行业转型 24

1.6 智能时代的跨界设计 26
- 1.6.1 AIGC助力产品设计 26
- 1.6.2 智能新范式与设计变革 27

1.7 智能艺术设计的理论 28
- 1.7.1 智能设计理论的研究 28
- 1.7.2 智能设计人机关系模型 30

1.8 智能设计的发展前景 32
- 1.8.1 AI绘画类工具综述 32
- 1.8.2 智能设计的实现途径 34
- 1.8.3 生成式AI的前景预测 36
- 1.8.4 从多模态AI到具身智能 37
- 1.8.5 人工智能的伦理思考 39

本章小结 41
讨论与实践 41
练习及思考 42

第2章 AI技术与艺术简史 44

2.1 古代的智慧机器 45
- 2.1.1 古希腊和中国的探索 45
- 2.1.2 古代的机械装置 48
- 2.1.3 钟表与早期自动装置 49

2.2 差分机和人工智能 50
- 2.2.1 巴贝奇与机械计算机 50
- 2.2.2 艾达·拜伦的猜想 51

2.3 图灵测试与人工智能 52

2.4 人工智能发展时间线 55
- 2.4.1 美国达特茅斯会议 55
- 2.4.2 人工智能发展曲线 56
- 2.4.3 深度学习认出猫脸 57
- 2.4.4 人工智能发展里程碑 58

2.5 罗森布拉特与感知机 60

2.6 深度学习与AI革命 61
- 2.6.1 机器视觉与ImageNet 61
- 2.6.2 OpenAI的诞生 62

2.7 生成式AI发展简史 63

2.8 计算机生成艺术史 65
- 2.8.1 拉波斯基等人的探索 65
- 2.8.2 早期自动绘画机 67
- 2.8.3 遗传算法与艺术 68

本章小结 71
讨论与实践 72
练习及思考 73

第3章 大模型与智能设计 74

3.1 AIGC的技术基础 75
- 3.1.1 信息爆炸与大数据 75
- 3.1.2 人工智能与机器学习 76
- 3.1.3 深度学习与AIGC 78
- 3.1.4 算力、算法与数据 80

3.2 大模型与多模态技术 82
- 3.2.1 大模型的限制因素 82
- 3.2.2 AIGC多模态技术 84

3.3 大模型与转换器技术 ·················· 85
- 3.3.1 转换器的工作原理 ·················· 85
- 3.3.2 大模型的语言认知力 ·················· 87
- 3.3.3 AI算法与智能设计 ·················· 88

3.4 人工智能与敏捷设计 ·················· 90
- 3.4.1 AI高效性与多样性 ·················· 90
- 3.4.2 人工智能赋能敏捷设计 ·················· 92
- 3.4.3 大数据与趋势研究 ·················· 93

3.5 智能设计流程实践 ·················· 94

3.6 智能时代的设计师 ·················· 96
- 3.6.1 智能时代的人机共创 ·················· 96
- 3.6.2 人类与机器智能的比较 ·················· 96
- 3.6.3 人类设计师的进化 ·················· 98

3.7 深入理解AI和智能设计 ·················· 99
- 3.7.1 对机器智能的思考 ·················· 99
- 3.7.2 辩证认识智能设计 ·················· 101
- 3.7.3 避免AI恐怖谷效应 ·················· 102

3.8 智能设计与教育思考 ·················· 104
- 3.8.1 早期实验艺术家的启示 ·················· 104
- 3.8.2 智能设计与跨界教育 ·················· 105

本章小结 ·················· 106
讨论与实践 ·················· 107
练习及思考 ·················· 108

第4章 智能绘画的美学 ·················· 109

4.1 机器学习与泛化能力 ·················· 110
- 4.1.1 通用型AI与泛化能力 ·················· 110
- 4.1.2 机器学习仕女画创作 ·················· 110

4.2 智能绘画延伸技术 ·················· 111
- 4.2.1 拓展绘画的工作原理 ·················· 112
- 4.2.2 拓展绘画的平台工具 ·················· 113

4.3 图像生成与拼贴艺术 ·················· 114
- 4.3.1 现代主义与拼贴艺术 ·················· 114
- 4.3.2 拼贴艺术的语言学 ·················· 116
- 4.3.3 图像生成的语言训练 ·················· 118

4.4 机器学习与风格迁移 ·················· 120
- 4.4.1 风格迁移的工作原理 ·················· 120
- 4.4.2 葛饰北斋的风格迁移 ·················· 121

4.5 AI与奇幻概念艺术 ·················· 122
- 4.5.1 超现实与智能绘画 ·················· 122
- 4.5.2 卷积神经网络与深度艺术 ·················· 124
- 4.5.3 潜意识与《山海经》 ·················· 125

4.6 数据库艺术与美学 ·················· 128
- 4.6.1 从遗传算法到数据库艺术 ·················· 128
- 4.6.2 生成迭代的数学图案 ·················· 130
- 4.6.3 复杂性与分形艺术 ·················· 132
- 4.6.4 随机性与智能绘画特征 ·················· 134

4.7 人工智能与科幻美学 ·················· 137
- 4.7.1 从月球到太空的梦想 ·················· 137
- 4.7.2 蒸汽朋克与智能科技 ·················· 139
- 4.7.3 奇点来临与未来科幻 ·················· 141

本章小结 ·················· 142
讨论与实践 ·················· 143
练习及思考 ·················· 144

第5章 智能设计创意规则 ·················· 146

5.1 数据挖掘与智能设计 ·················· 147
- 5.1.1 DIKW模型的意义 ·················· 147
- 5.1.2 非遗传承与创新设计 ·················· 148
- 5.1.3 智能设计的创意策略 ·················· 150

5.2 智能设计的创意过程 ·················· 152
- 5.2.1 AI作品的构成要素 ·················· 152
- 5.2.2 数据混搭与设计原型 ·················· 153
- 5.2.3 迭代图像的风格控制 ·················· 154

5.3 设计原型的后期处理 ·················· 155

5.4 智能修图与创意填充 ·················· 157

5.5 文生图规则与提示词 ·················· 158
- 5.5.1 大模型与关键词 ·················· 158
- 5.5.2 提示词的基本规则 ·················· 160

5.6 视觉设计的创意原则 ·················· 161
- 5.6.1 信息完整与准确性 ·················· 161
- 5.6.2 关于设计主题的思考 ·················· 163

5.7 智能化设计工作流程 ·················· 165
- 5.7.1 前期研究与智能设计 ·················· 165
- 5.7.2 利用ChatGPT提供创意 ·················· 169
- 5.7.3 原型迭代与深入设计 ·················· 171

本章小结 ·················· 172
讨论与实践 ·················· 173
练习及思考 ·················· 174

第6章 基于提示词的艺术·········176
6.1 提示词与智能绘画·········177
- 6.1.1 提示词的工作原理·········177
- 6.1.2 提示词的基本结构·········178
- 6.1.3 提示词的细节设计·········179

6.2 智能绘画工具的比较·········181
- 6.2.1 Midjourney 6图像·········181
- 6.2.2 Dall-E3图像·········182
- 6.2.3 文心一格图像·········184
- 6.2.4 Stable Diffusion图像·········184

6.3 Midjourney提示词后缀参数·········186
- 6.3.1 提示词常用后缀参数·········186
- 6.3.2 垫图与图像权重参数·········188
- 6.3.3 种子参数与风格一致性·········189
- 6.3.4 多重提示词与权重参数·········190
- 6.3.5 负提示权重与--no参数·········191

6.4 Midjourney控图指令·········192
- 6.4.1 常用指令及说明·········192
- 6.4.2 设定指令及模型选择·········193
- 6.4.3 重新混合模式·········195
- 6.4.4 图生提示词指令·········196
- 6.4.5 图像混合指令·········197
- 6.4.6 风格调谐器·········198
- 6.4.7 风格参考指令·········199

6.5 Midjourney界面控件·········200
- 6.5.1 变化按钮和类型·········200
- 6.5.2 生成图像放大器·········200
- 6.5.3 图像视野与视角控制·········201
- 6.5.4 局部修改与图像蒙板·········202

本章小结·········203
讨论与实践·········204
练习及思考·········205

第7章 AI图像创意技法·········206
7.1 AI图像创意基本方法·········207
- 7.1.1 提示词的设计思路·········207
- 7.1.2 提示词的有效性·········208
- 7.1.3 4W1H提示词技术·········209

7.2 视角与镜头设计·········210
- 7.2.1 图像的画幅与比例·········210
- 7.2.2 摄影角度与镜头语言·········211
- 7.2.3 摄影器材与媒介·········214

7.3 光影与照明设计·········215
- 7.3.1 灯光照明设计·········215
- 7.3.2 自然光效设计·········217

7.4 数字色彩与AI设计·········219
- 7.4.1 数字色彩基础·········219
- 7.4.2 色彩心理学·········221
- 7.4.3 智能色彩设计·········223

7.5 时尚与服装设计·········226
- 7.5.1 AI与时尚产业·········226
- 7.5.2 虚拟服装表演秀·········227
- 7.5.3 智能服装设计·········228

7.6 环境与界面设计·········229
- 7.6.1 烟雾环境设计·········229
- 7.6.2 奇幻场景设计·········231
- 7.6.3 游戏视觉设计·········233

7.7 产品摄影特效设计·········236
- 7.7.1 AI产品摄影基础·········236
- 7.7.2 产品摄影风格设计·········237
- 7.7.3 布景与装饰设计·········238
- 7.7.4 AI摄影特效设计·········239

本章小结·········242
讨论与实践·········242
练习及思考·········243

第8章 智能艺术风格设计·········245
8.1 机器学习与艺术风格·········246
8.2 智能仿真古典艺术·········248
- 8.2.1 中世纪插画AI艺术·········248
- 8.2.2 古典油画AI艺术·········250
- 8.2.3 博斯风格幻想艺术·········251

8.3 哥特风格AI艺术·········254
8.4 浪漫主义AI艺术·········256
- 8.4.1 巴洛克AI艺术·········256
- 8.4.2 新古典主义艺术·········257
- 8.4.3 浪漫主义风格·········258
- 8.4.4 新艺术与装饰风格·········259

8.5 浮世绘与水墨艺术·········260
- 8.5.1 浮世绘AI人物绘画·········260

8.5.2　中国水墨AI绘画 260
　　8.5.3　中国花鸟AI绘画 261
8.6　20世纪初AI现代艺术 262
　　8.6.1　印象派与后印象派 262
　　8.6.2　立体派、风格派与野兽派 263
　　8.6.3　未来派、达达派与拼贴 264
　　8.6.4　表现主义与象征主义 265
8.7　超现实主义AI绘画 266
　　8.7.1　达利与超现实主义 266
　　8.7.2　嬉皮士与迷幻艺术 268
　　8.7.3　魔幻现实主义 269
8.8　波普艺术与当代艺术 270
　　8.8.1　AI波普艺术风格 270
　　8.8.2　AI先锋艺术风格 271
　　8.8.3　AI当代艺术风格 272
本章小结 272
讨论与实践 273
练习及思考 274

第9章　智能设计与创意产业 276

9.1　创意产业的奇点时刻 277
　　9.1.1　大模型的快速进化 277
　　9.1.2　淘宝智能设计实践 278
　　9.1.3　美图智能设计实践 280
9.2　智能设计创新模型 283
　　9.2.1　传统设计模型的缺陷 283
　　9.2.2　基于AI驱动的模型 284
　　9.2.3　百度SD超级品牌设计 286
9.3　智能动画设计 289
　　9.3.1　智能动画短片获奖 289
　　9.3.2　智能描影动漫网剧 290
　　9.3.3　Dall-E生成动画短片 291
　　9.3.4　我国智能动画的发展 293
9.4　OpenAI文生视频模型 296
　　9.4.1　Sora文生视频模型 296
　　9.4.2　Sora模型的技术原理 297

　　9.4.3　Sora模型的技术特征 299
9.5　文生视频的市场前景 300
　　9.5.1　科幻短片或预告片 301
　　9.5.2　直播与社交视频 301
　　9.5.3　皮克斯风格动画短片 302
　　9.5.4　航拍短视频节目 302
　　9.5.5　风光旅游短片 303
　　9.5.6　极端特写镜头 303
　　9.5.7　超现实奇幻短片 303
　　9.5.8　创意广告短片 304
　　9.5.9　个性化仿真游戏 305
9.6　视频大模型百花齐放 305
　　9.6.1　国内厂商纷纷布局 305
　　9.6.2　Vidu文生视频大模型 306
　　9.6.3　插值法文生视频原理 308
　　9.6.4　国外主流文生视频工具 309
9.7　智能化与VR产业 310
　　9.7.1　智能数字人技术 310
　　9.7.2　数字偶像产业 312
　　9.7.3　虚拟人全息表演 314
本章小结 316
讨论与实践 317
练习及思考 318

附录A　AI设计提示词使用指南 319

附录B　Stable Diffusion技术指南 322

B.1　SD相对于MJ的技术优势 322
B.2　SD的计算机工作环境 324
B.3　SD的快速安装方法 324
B.4　SD技术与文创产品设计 326

附录C　国内AI视频生成工具概述 328

C.1　国产视频大模型异军突起 328
C.2　视频大模型助力AI微短剧 330

参考文献 332

1.1 人工智能与艺术设计
1.2 智能设计的价值
1.3 AIGC引领设计未来
1.4 人工智能作为创意伙伴
1.5 智能设计推进行业转型
1.6 智能时代的跨界设计
1.7 智能艺术设计的理论
1.8 智能设计的发展前景
本章小结
讨论与实践
练习及思考

第1章
AIGC与智能设计基础

本章全面介绍智能设计的概念、定义、价值和意义；智能设计的理论研究，包括知识图谱、人机关系、理论框架与研究课题；智能设计的实现途径与优缺点比较；智能人机协同创意模型；人工智能的发展前景以及伦理思考。本章还通过案例分析，介绍智能设计在产品设计、游戏设计、文物修复以及品牌创意等方面的应用。下面是本章的思维导图，供读者参考。

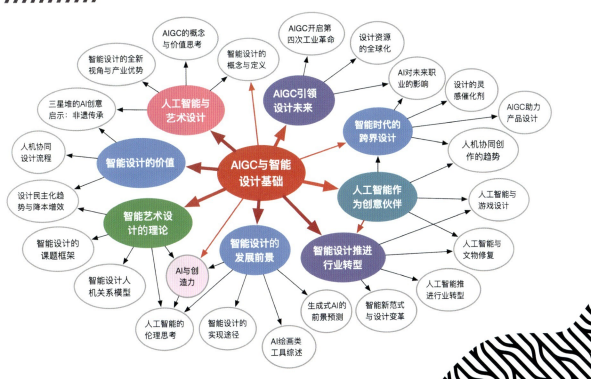

1.1 人工智能与艺术设计

1.1.1 什么是智能设计

智能设计（AI Generative Design）是指设计师以当代人工智能技术为基础，借助人机对话与提示词，通过使用大规模预训练大语言模型（large language model，LLM）进行创意设计的工作流程。它是人工智能与艺术设计相融合的实践创新领域，是一种在创作、生产、传播、审美与批评等艺术行为方式上推陈出新，进而在观念、方法与流程上产生深刻变革的新型艺术设计。广义的智能设计泛指所有利用生成式人工智能（Generative AI，GAI）技术进行的创意设计活动。狭义上指设计师使用大型语言模型（LLM）以及设计理论和实践经验，通过"提示词"（prompt）工程的方法，对计算机生成的艺术设计原型进行训练、筛选及深入加工处理的过程。智能设计也特指由 AI 技术驱动的设计流程与方法，是当前艺术设计领域的一场观念革命。

生成式 AI 技术实现了内容生成并注入了"创作"的因素，这意味着基于人类智能传统的写作、绘画、音乐、动画、游戏、视频等领域开始有了新的竞争者。2022 年，巴黎奥美广告团队就巧妙利用 AI 创意生成平台 Dall-E2 的"拓展绘画"（Outpainting）的功能，重新诠释了 15 世纪著名荷兰画家约翰内斯·维米尔创作的名画《挤奶女工》（图 1-1）。新生成的 AI 绘画不再是女仆独自在厨房里辛苦劳作，而是增加了十几名全神贯注的旁观者（包括桌子下的小孩），而画面变成了横幅，其房间的面积增加了 5 倍。AI 还生成了新的窗户、天花板横梁、锅碗瓢盆和落地钟等道具。该画原作曾经长期作为法国 La Laitière 公司的酸奶品牌形象，巴黎奥美的这个创意为该公司品牌带来了新的时代潮流与视觉体验。

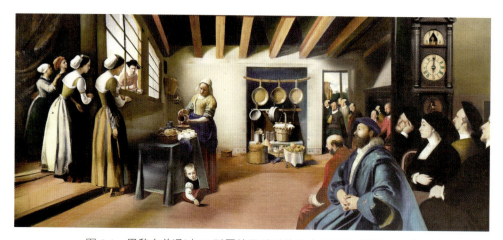

图 1-1　巴黎奥美通过 AI 延展绘画重重构了古典油画《挤奶女工》

1.1.2 智能设计的全新视角

随着生成式 AI 的普及，一些敏锐的广告企划、游戏设计、动画设计和建筑设计公司等已经开始在工作流程中大量采用 AI 生成的设计方案。巴黎奥美广告的执行创意总监大卫·雷奇曼指出："人工智能生成图像是一场革命，所有的创意产业都应该拥抱它。"雷奇曼还说："AI 绘画通过一种更具启发式的工作流程，让我们重新思考工作的意义。随着智能创意的出现，插画家将能够更快地绘制

草图,而摄影师或艺术总监将可能更容易、更快捷地创建情绪板、原型图或概念设计。我们将人工智能视为创造力的放大器。但更重要的是,我们应该记住,设计师应该以有意义的方式来使用 AI 创意工具,而不是相反,用 AI 创意来代替人类的思考与创意。"

智能设计已经从一种前卫实验艺术逐渐渗透到视觉设计、动漫、游戏、广告、影视、建筑和 UI 交互设计领域。AI 不仅可以自动执行任务、改进工作流程并提高效率,而且融入了办公及设计软件,如微软人工智能助手(Copilot,"副驾驶")、Adobe 的 PS/AI/PR/AE 套装软件和在线平台 Adobe Cloud Express,成为商业软件智能化的潮流。AI 不仅可以生成创意文案,而且可以自动执行图像生成、颜色选择和字体匹配等任务,这使得设计师可以借助 ChatGPT、Midjourney、百度文心一格等工具来快速制作更具创意的图像,并发挥出更大的设计潜力。例如,我们通过在智能绘画网站输入"骑马征战的中国古代女英雄花木兰,飒爽英姿,手持长剑,披挂甲胄,硝烟战场"等提示词就可以快速生成相关场景(图 1-2)。虽然该设计图稿还需要进一步深化,但 AI 生成的人物与环境比较准确,形象生动,作为原型设计稿仍具有一定的参考价值。下面是英文提示词。

ancient Chinese heroine, mulan, beauty, riding a horse, holding a sword, dressing armour, smoke and fire, bright color, hyper detail, --v 6.0 --ar 16:9 --style raw

图 1-2 通过 AI 绘画平台生成的花木兰骑马征战的场景

从上面的花木兰人物形象的智能设计中,可以看出 AI 大语言生成模型能够从耳熟能详的故事中挖掘出新的视角。由于人工智能本身的大数据属性,可以超越本地设计团队的传统想法或者固有的创作习惯,避免先入为主的偏见,因此往往可以产生令人惊讶或创新的创意。智能设计产生的非常规或出乎意料的结果可以启发设计师,促使创意人员跳出常规思路进行思考。人工智能可以通过分析大量数据来识别流行的主题、风格或技术,对于进一步推进概念设计来说非常关键。特别是当创意人员的思维陷入困境时,生成式 AI 可以帮助设计师激发灵感,克服创意上的障碍。事实上,国内包括百度、淘宝、阿里巴巴和字节跳动等科技和电商企业的设计团队早已开始了将智能设计工具融入工作流的创新实践,并在网络上分享了大量的经验和体会。同样,包括中央美院、中国美院、同济大学、山东工艺美术学院等艺术设计高校也将智能设计融入了毕业创作、课程实践等环节,由此极大地拓宽了学生的视野,并增长其创新能力。

生成式 AI 还具有无与伦比的资源优势。大语言模型经过了万亿参数的预训练，其中包括了古今中外各种艺术流派的风格与样式，由此可以让设计师通过提示词来探索与实验不同的艺术风格。例如，我们只需要在上述"花木兰骑马征战"的提示词中加入"浮世绘风格"（Ukiyo-E）就可以得到完全不同的艺术效果（图 1-3）。LLM 大模型是设计师探索和实验各种混搭艺术实验的绝佳工具。人工智能还可以帮助实现部分创意过程的自动化，例如起草文案、头脑风暴、概念设计或原型设计，这可以让创意人员腾出更多时间专注于需要更具创意与个性化风格的工作。

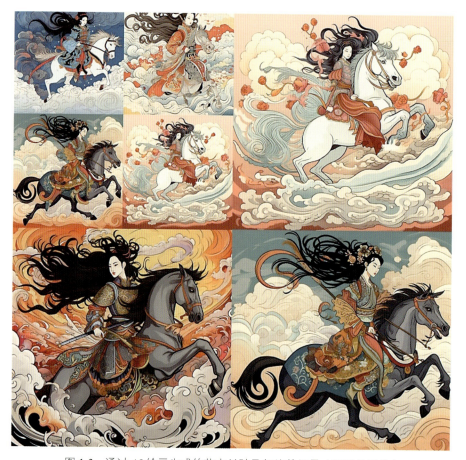

图 1-3　通过 AI 绘画生成的花木兰骑马征战的场景（浮世绘风格）

1.1.3　AIGC 的概念与价值

AIGC（AI Generated Content）指利用 GAN（生成对抗网络）技术、Transformer（转换器）模型、Diffusion（扩散）模型等生成算法模型以及 CLIP（跨模态学习模型）等人工智能技术，通过对既有数据的学习和发散，基于人机交互所确定的主题或提示词，由 AI 算法模型完全自主生成内容。AIGC 可以帮助互联网、传媒、电商、影视、娱乐等行业实现转型升级，以提升内容生产的效率与多样性。AIGC 与文化创意产业有着密切的联系，主要应用在数字媒体领域，如文字、图像、动画、视频、音频、直播、游戏以及虚拟人等。AIGC 是智能设计的技术依托，并与每个设计师的生活与就业密切相关。AIGC 技术在以下领域有着重要影响。

（1）自然语言处理与文本生成：以人工智能领军企业 OpenAI 推出的 ChatGPT 为第一梯队的代

表，还有微软公司与 OpenAI 公司合作的 AI 智能聊天助手"副驾驶"（Copilot），云办公及文档工具 Notion 以及国内百度公司的"文心一言"、字节跳动的 Dreamina 等。这些智能工具能够通过输入界面与人类实时反馈并回答各类问题，生成文章、新闻、评论等文本内容，广泛应用于写作助手、内容生成平台以及自动化客服系统等领域（图 1-4）。目前，ChatGPT4 已经能够表现出非常仿真的情感机器人聊天对话，还能进行图文交流与视频输入，这会使得未来人机对话更为自然。ChatGPT4 在北美多项大学综合考试与专业考试如 LSAT（美国法学院入学考试）、SAT（美国大学入学考试）中，取得了超过一般人的成绩（超过 80% 题目正确）。ChatGPT 不仅能够快速生成论文结构，还可以帮助用户生成关于某个主题的初稿并为用户提供一些创意想法。AI 聊天工具一般具有简约化、条理化、要点化的问答思路，可以激发用户更多的想法和创造力。

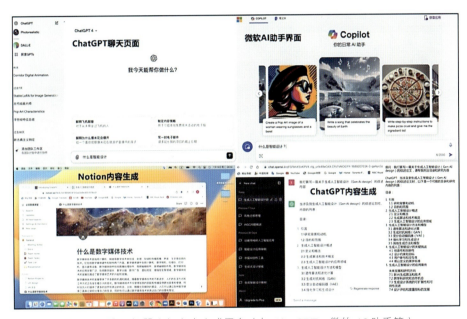

图 1-4　聊天机器人与文本生成平台（如 ChatGPT、微软 AI 助手等）

（2）智能图像生成与设计：这是设计师通过提示词的方式借助大模型进行艺术创作的新型工作流程。这种生成式的创意更为简洁方便，可以快速提升作品质量并形成艺术风格。智能工具的使用并非单纯依靠机器，而是通过提示词进行人机互动，最终达到满意的艺术作品效果。AI 创作的独特图像、插画和设计被广泛应用于广告、品牌标识设计以及艺术创作。通过训练模型学习现有的图像风格，AIGC 可以生成令人印象深刻的创意作品。目前国内可以用于海报、插图和漫画生成的 App 和网络平台以文心一格、妙鸭相机、滴墨 AI、无界 AI、Dreamina、讯飞星火 AI 等为代表（图 1-5）。国外包括 Dall-E、Midjourney、Stable Diffusion、Dreamstudio、NightCafe 等。

（3）视频动画生成与设计：随着智能文生图和图生图等技术的逐渐成熟，2024 年，文生视频成为多模态大模型发展的重点。相较于文字和图片，视频在多维信息表达、画面丰富性及动态性方面有更大的优势。视频可以结合文本、图像、声音及视觉效果，在单一媒体中融合多种信息形式。从视频生视频到文生视频、图生视频，多模态的发展重视用更少的用户输入信息来实现更丰富的 AI 视觉生成结果。文生视频领域目前主要的制作平台有 Runway Gen-1、Runway Gen-2、ZeroScope、Pika Labs（鼠兔实验室）等。2024 年 2 月，OpenAI 公司推出了其首个文生视频模型 Sora，这一技术突破预示着视频内容创作领域的重大变革。Sora 能够根据文本提示生成长达 60s 的视频，视频中

图 1-5　部分文生图工具（文心一格、滴墨 AI 和无界 AI）的界面

的场景细节丰富，角色情感表现细腻，甚至能够模拟复杂的物理世界和角色互动。例如，它能够根据描述生成东京街头霓虹灯下行走的女士或者模拟海滩自拍的狗的场景（图 1-6）。Sora 技术基于扩散模型并利用了 Transformer 转换器架构，从噪声视频逐步生成清晰图像。该模型的发布不仅是人工智能技术的重大进步，也为内容创作行业带来了新的可能性，可能会对动画师、摄影师、3D 艺术家等从业人员产生深远影响。

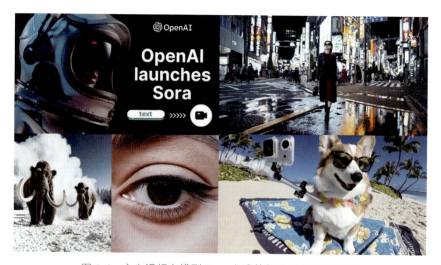

图 1-6　文生视频大模型 Sora 生成的部分视频画面截图

AIGC 的其他应用领域也非常广泛，仅就创意产业来说还包括以下 3 方面。①虚拟现实与游戏开发：AI 可以生成逼真的场景、人物和故事情节，使得虚拟现实体验更加引人入胜，可用于创建游戏关卡、任务和角色。②音乐合成与创作：AI 能够进行音乐合成，通过学习音符、旋律和节奏创作出独特的音乐作品，在电影配乐、广告音乐等领域应用广泛。③算法编程的自动化：随着 AI 对算法语言的理解能力的增强，未来以 AI 编程为主，人类审核为辅的模式将成为行业标准，AI 代码编写与产品测试将优于全职开发人员。此外，AIGC 在教育培训、管理营销、医疗影像等多个领域发挥着重要的影响力。

AIGC 的价值与意义包括以下 5 方面。①提高工作效率：AIGC 可以快速生成大量的内容，如文章、图像、视频等，从而节省时间和精力。在写作、设计、广告等领域，AIGC 可以帮助创作者更快地完成工作。②启发创意：AIGC 可以提供新的思路和灵感，激发创作者的创意。通过与 AIGC 的交互和合作，人们可以获得不同的视角和想法，拓展自己的创意领域。③提升质量：AIGC 可以生成高质量的内容，例如准确、清晰的文本或逼真的图像。这对于需要高质量输出的工作，如专业写作、科学研究等，可能会有很大的帮助。④适应多样化需求：AIGC 可以根据不同的需求和语境生成个性化的内容。这使得它能够更好地满足用户的特定要求，提供更加定制化的服务。⑤学习和改进：通过与 AIGC 的互动，人们可以学习到新的知识和技能，了解不同的创作方法和技巧。这对于个人的学习和职业发展可能具有积极的影响。AIGC 虽然有很多好处，但目前也存在一些局限性。例如，它可能无法完全替代人类的创造力、判断力和情感理解。在使用 AIGC 时，仍然需要人类的监督和干预，以确保生成的内容符合伦理、法律和道德标准。因此，AIGC 首先是人类的智能助理，而人类则承担了真正的知识管理工作，AIGC 是人类知识管理工作的一部分，自然需要人类的训练、监督和优化。

1.2 智能设计的价值

1.2.1 三星堆的 AI 创意启示

智能设计是借助 AI 实现创意与原型设计的新技术 / 新方法，其价值在于可以帮助设计人员快速生成、测试创意和迭代想法。设计师通过人机协同创作，不仅可以挑战自己的固有思维，而且有可能激发出灵感，创造出远超他们想象的好结果。艺术家和设计师可以借助新技术来探索和实验各种艺术风格，同时也能够将新方法与新工具融入现有的工作流程，由此提升工作效率，降低劳动力成本，实现创意流程的改革与创新。例如，我国四川成都的三星堆遗址被称为 20 世纪人类最伟大的考古发现之一，分布面积 12 平方千米，距今已有 3000~5000 年历史。2023 年 10 月，阿里设计与三星堆博物馆合作，并借助阿里堆友 App 的 AI 绘画生成器和 3D 素材编辑器，让观众能够创作出自己心目中的三星堆人物（图 1-7）。这些 AI 造型幽默诙谐、表现力强，成为推广三星堆文化的新渠道。《你好，三星堆》光影艺术展在北京同步举行，线上 + 线下共同探寻蜀地传奇。AI 智能技术可以成为宣传品牌、聚拢人气、营销产品的新渠道。

三星堆智能创意设计的实践表明，AI 助力于文化传承与文化创意产业的前景非常广阔。借助堆友共创的三星堆数字人物，博物馆可以让更多人了解三星堆文化，助力三星堆文明的推广与普及。智能设计不仅可以生成 AI 人物，而且还可以进一步用于冰激凌、钥匙扣、摆件、贴纸、笔记本、服装、杯子等文创产品的设计，这样既保留了三星堆文物的神秘特色，又与现代生活方式相结合，使产品更具生活色彩。

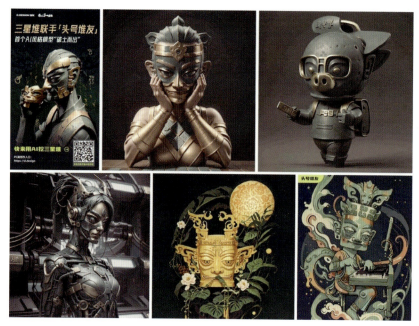

图 1-7　网友借助堆友平台创作的各种三星堆人物 AI 绘画

1.2.2　创新设计流程与方法

传统的文化内容生产过程中，人是创作的主体，而各种软硬件系统只是辅助工具。文化产品遵循着"人类策划、人类制作、工具辅助、人类加工、作品完成"的生产流程。而 AIGC 的到来从根本上改变了上述传统模式，开启了全新的智能化内容生产时代。智能时代文化内容生产的方式发生了根本的革新，其流程变成了"人类激发创意灵感→通过提示词（语料）指导机器生成策划或作品原型（如文案、脚本、图像、音乐、动画等）→人类发出修改指令→机器修订与完善设计原型→人类筛选设计原型→继续发出修改和优化指令→机器进一步迭代设计→直至作品完成"。在这个过程中，AI 不再只是辅助工具，而是成为创作主体与任务执行者。设计师则通过参数、指令、参考图、提示词、控制器等来指导和训练大模型。在这个条件下，文化产品生产的人机关系从传统的"主体/工具型"变成了"主体/协同型"，我们借助提示词指导 AI 生成的人机协同设计的画面表现了该场景（图 1-8）。

生成式 AI 技术对设计流程的帮助主要体现在以下 6 方面。

（1）自动任务管理：人工智能可以实现自动化一些事务性、重复性的设计任务，如图形元素的生成、文件整理和格式转换、P 图改图、远程协作等。这样设计师可以更专注于创造性的工作，而不是花费时间在烦琐的任务上。

（2）智能设计工具：AI 设计工具可以为设计师提供实时建议并自动生成设计元素，并帮助他们快速实现创意构想。AI 可以根据输入的参数生成设计草图、颜色方案等。Adobe 的在线设计工具"创意云在线设计"（Creative Cloud Express，图 1-9）不仅无缝支持桌面设计和移动端设计的同步，而且提供了实时协作工具，使设计团队能够在不同地点实时协同工作，由此提高了设计效率。该软件也支持风格迁移和智能生成设计，可以将不同的艺术风格应用到设计稿中，帮助设计师尝试新的创意方向。该软件基于 Adobe 的海量版权图库，可以辅助设计师生成新的元素。创意人员可以在设计流程中获得更多的支持和创新灵感，提高工作效率，更好地满足项目需求和用户期望。

图 1-8　设计师在智能平台或机器人陪伴下的协同创作（AI 绘画）

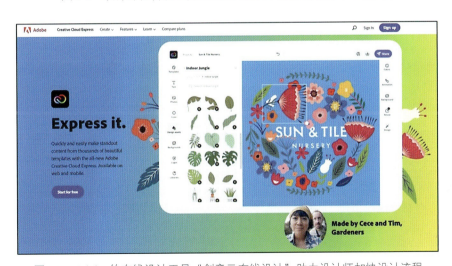

图 1-9　Adobe 的在线设计工具"创意云在线设计"助力设计师加快设计流程

（3）数据决策分析：利用大数据分析，AI 可以帮助设计师了解市场趋势、用户喜好和竞争情况。这种洞察可以指导设计决策，确保设计更符合目标受众的期望。

（4）实时问题反馈：AI 可以提供实时反馈，帮助设计师在设计过程中更快速地发现和解决问题。这可以通过识别设计中的潜在错误或提供改进建议来实现。

（5）用户体验优化：AI 可以分析用户行为，帮助设计师优化用户体验。AI 也可以推荐最佳的

用户界面设计、交互模式等，以提升产品的吸引力和易用性。

（6）快速生成原稿：基于设计师的提示词，AI可以自动生成设计稿或提供设计建议，加速设计的初始阶段，让设计师能够更快地找到创意的方向。

1.2.3　设计民主化大趋势

智能设计的出现意味着"人人都是设计师"的新时代正在开启。AIGC极大降低了文化产品创作的技术门槛，让普通大众和业余创作者能够享受文艺创作的快乐体验，哪怕是你不会使用Photoshop（PS）处理图片Premiere Pro（Pr）剪辑视频，不懂得遣词造句写小说，没有学过编程，不会开发游戏，只要你有灵感、创意和创作欲望，那么就可以通过AI来完成作品创作。有了AI的协助，创意人员可以在工作中承担更多风险，进行更多的尝试，完善原始想法或创意草稿。AI可以分析大量的设计数据包括颜色、形状、图案等，并可以预测未来可能的设计趋势，帮助设计师定位产品目标。

2022年被认为是AIGC发展速度惊人的一年，而2023年AIGC的应用开始全面介入软件服务。2023年年初，微软前董事长比尔·盖茨在其《人工智能时代已经开始》的文章中宣称，当下的人工智能与手机和互联网一样具有革命性。他将ChatGPT视为"自图形用户界面以来最重要的技术进步"。微软通过与OpenAI公司合作，把旗下的智能代理或"副驾驶"（Copilot+GPT4）作为新必应、Windows 11、微软365和Office办公套装软件等服务的一部分（图1-10，左下）。盖茨将这个智能代理服务称为"智能体"（agent）并认为它就像一个万能的工作学习管家。AI助手不仅可以独立完成任务，如把书面文件变成幻灯片或生成电子表格，还可以写出一份商业计划书或创建一个演示文稿，甚至生成产品的图像。与此同时，创意软件巨头Adobe推出了3个Firefly（萤火虫）系列AI模型，将"文生图"功能接入了创意云服务。这意味着其旗下多数软件都可以利用AI进行创意（图1-10，左上和右下）。人工智能服务与传统设计软件Ps/Pr/Ae等产品深度融合，由此提升用户的生产效率。AIGC的融入使得Adobe股价累计涨幅超60%，市值飙升至千亿美元。2023年正式开启了人人都是创作者的新时代，为每个人打开了一个通向未来的新窗口（图1-10，右上）。2024年，随着OpenAI发布了Sora大模型，人类开始进入现实与虚拟融合的通用人工智能（AGI）时代。

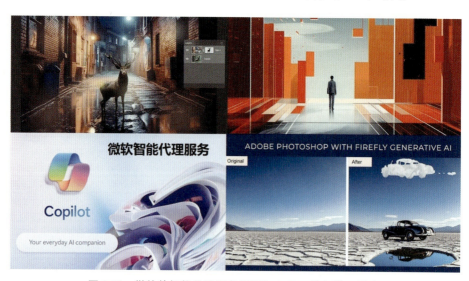

图1-10　微软的智能代理服务界面和Adobe的智能云服务

1.3 AIGC引领设计未来

1.3.1 AIGC 开启第四次工业革命

市场调研机构麦肯锡在 2023 年年末发布的一份报告指出，ChatGPT、Midjourney 等生成式 AI 的出现加速了工业与服务业自动化的进程。预计到 2030 年，美国 30% 的工作时间将实现自动化。其中，商业、科技、科研、艺术创意、教育、法律、医疗保健、客户服务、销售、运输、食品等行业几乎所有白领工作都将受到了生成式 AI 的影响。生成式智能设计将在建筑和产品设计等领域发挥重要的作用，帮助设计师创造出更具创意和创新性的作品。对于掌握了原理与程序的艺术家或工程师来说，智能设计将会使他们如虎添翼。智能设计不仅需要艺术家的参与，而且反过来会启发艺术家的灵感，二者相辅相成，相得益彰。AIGC 可以说是当今世界最火爆和充满幻想的科技发展方向，正在助力设计师运用数据思维来探索未来宇宙（图 1-11，智能绘画工具 Firefly 根据语义生成的画面）。AIGC 的发展不仅催生了写作助手、AI 绘画、对话机器人、AI 视频、数字人、办公室软件助理等爆款级应用，而且通过人机交互形成了新的工作、学习和再创作的范式。未来 AIGC 会如何助推新的人工智能设计浪潮？

图 1-11　通过 AI 生成插画：AIGC 助力设计师探索未来宇宙

历经近 70 年的技术沉淀，AIGC 已成为人工智能产业落地的重要形式。2022 年谷歌的研究者发表了题为《大型语言模型的涌现能力》的论文，发现当语言模型大到超过特定的临界值时，就会涌现出较小的模型不具备的学习与生成能力。近年来，以 GPT-4、ChatGPT 为代表的大模型技术所取得的显著成果表明，增大模型规模和数据规模是突破现有技术瓶颈行之有效的方法。目前由人工智能生成的数据占所有数据的 1% 不到，根据高德纳集团预测，到 2025 年，人工智能生成的数据将占所有数据的 10%。到 2026 年，将有超过 1 亿的人和机器人同事一起为企业工作。到 2027 年，将近 15% 的新 App 将由人工智能自动生成。到 2030 年，将近三分之一的制造商将会使用生成式人工智能进行产品开发。因此，生成式智能设计将成为第四次工业革命的重要组成部分之一。第四次工业革命是指在数字化、网络化和智能化的基础上，融合了物理系统、数字系统和生物系统的新一

轮产业变革(图1-12)。智能设计的发展将改变目前多数艺术创作的方式,人机交互创意将成为主流。同时,智能设计将会推动设计创新与文化创新,在跨领域创意设计、创新服务、绿色可持续发展与智能管理领域发挥重要作用。

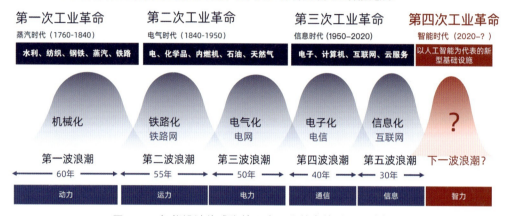

图1-12　智能设计将成为第四次工业革命的重要组成部分

1.3.2　AI对未来职业的影响

著名科技预言家、谷歌技术顾问雷·库兹韦尔在其创作的《加速回报定律》中指出:"在21世纪,我们将见证的不仅是100年的发展,而更像是20000年的进步。"在这个科技加速的时代,我们每天都在见证着奇迹的发生。大模型时代到来,特别是智能艺术出现以后,艺术创作的传统规则被打破,艺术家的身份与观念也发生了动摇,而这些将会影响每个人的工作。2023年3月,OpenAI在一篇名为《大语言模型对劳动力市场潜在影响的早期观察》的报告指出:今后会有80%的人,其10%的工作内容会受到大语言模型的影响(图1-13)。有19%的人会大受影响,即他们50%的工作内容会受到LLM的影响。与此同时,薪资越高的人越容易受影响。特别是受过良好教育的、有丰富工作经验的、高薪的职业被影响的概率是偏大的。根据投资银行高盛集团发布的报告,随着AI技术的突破,预计全球将有3亿个工作岗位被生成式AI取代。而国内2023年对企业招聘信息的监测数据表明,AI已经对企业招聘产生明显影响。2024年,OpenAI的文生视频Sora模型的横空出世会为内容创作行业,如动画、直播、网剧、短视频等行业带来"地震",对演员、模特、剪辑师、动画师、摄影师等文化创意产业的高级专业技术人员的岗位产生深远的影响。

相比较Photoshop、ZBrush、Blender等软件工具,用微软的"副驾驶"(Copilot)或智能助手来描述AIGC更为恰当。它就是一个能够源源不断回应人类问题、涌现想法和建议、帮助你提升效率的强大工具。拍摄《怪物史莱克》《功夫熊猫》等知名动画电影的梦工厂的创始人杰弗瑞·卡

图 1-13　大语言模型会显著影响今后的劳动就业市场

森伯格指出："过去我们需要 500 人花费 5 年时间才能做出一部世界级的动画电影……但我认为今后只需要 10%（的人力和时间）。"随着 AIGC 一路高歌猛进闯入大众视野，以 Midjourney、Stable Diffusion 为代表的"文生图式 AI 绘画"受到了广泛的关注。设想一下：原本需要漫画师花费三四个工作日反复渲染的插画，却能通过 10s 搞定；原本需要多人集思广益产出的思维导图，它能在顷刻之间梳理清晰；原本需要按部就班逐词逐句输入的代码，它能自动智慧生成……AI 的作用就是"把抽象的理解具象化"并成为客户 / 上级 / 同事之间沟通的利器。因此，减员增效、快速迭代、智能设计和扁平化管理将成为设计行业的大趋势。

例如，据《时代财经》报道：一家游戏美术外包公司的技术总监透露，公司已经裁掉了一半的原画师。"原画师利用 AI 完成方案，工作效率至少能提升 50% 以上，本来就在减少的甲方需求迅速被消化完。以前我们公司需要 38 个原画师，现在已经裁掉了 20 个人。"据统计，2023 年 4 月，上海的游戏公司、动漫公司的原画师裁员超过 40%。智能设计不仅出图速度快，质量好，而且支持多种风格混搭，由此充分弥补了新手设计师与资深画师的"代际鸿沟"。AIGC 对设计行业的冲击更多的是带给人们的思考：在智能设计时代，设计师的素质与能力如何定位？AIGC 时代，一些高附加值的设计项目虽然也会用 AI，但仍需要资深美术师把控质量和细节。但对美术游戏中下游行业来说情况会更加严峻。例如，一些设计师不注重原创，抄袭成风。由此产生了大量的"工具人属性的美术"，即在海外图库人物造型的基础上"P 图改图"。这些人被 AI 替换是大概率的事情。从另一个角度来说，AIGC 的出现会使得真正的原创设计更具价值。例如，随着更多的艺术家下场采用 AI 设计，类似 Midjourney 和 Stable Diffusion 这类智能工具的风格参数会越来越复杂，绘画作品的风格也会越来越多样（图 1-14）。设计师对 AI 绘画工具的调控能力，对大模型的参数控制方法，对智能设计规律的理解正在成为新的职场要求。如果设计师仅仅满足于 AI 生成"千篇一律"的设计，其结果也会类似 PS 滤镜一样，最终因审美疲劳而被市场抛弃。因此，智能时代会软件的"操作型"工具人会被 AI 淘汰，而"两栖型"的跨越技术 / 艺术的创意人才将成为新的市场"宠儿"。

图 1-14　智能绘图工具生成的作品风格正在趋于多样化与个性化

1.3.3　设计资源的全球化

人工智能对艺术设计行业最大的影响在于对生产力的解放。回顾历史，我们可以看到内容生产范式经历了由 PGC（专业生产内容）、UGC（用户生产内容）到 AIGC（人工智能生产内容）的过渡与演化历程。社会的技术进步通过不断提高生产效率和扩大生产规模，推动了生产关系由专业机构垄断生产与服务，"少数人掌握制作工具和渠道"转变为降低技术与专业知识的壁垒，赋予了用户创作权和话语权。例如，从纸媒时代到数字媒体，从专业印刷排版到个人桌面出版，从广播电视到自媒体直播，技术进步不断使更多的人能够获取低成本的工具、平台，促进内容的广泛传播和共享。同时，内容消费者也从"被动接收"变成了"主动参与和创造"，由此实现了生产和消费的双重革命，这对艺术民主化产生了深远的影响。网络创意社区 Behance、图片视频分享社区 Discord 每天都有大量的生成艺术不断涌现（图 1-15）。大学生、设计师或艺术粉丝都在不断分享原创、个性和有趣的图片或视频，由此丰富了人们的艺术体验。这些博主对智能艺术设计的看法更接地气、更有个性并受到了网友的热烈欢迎。同时，在抖音、油管上还有大量关于如何学习 AIGC 绘画技巧的短视频。许多网红和博主通过网课来普及 AI 新知识。手机 App 和短视频也成为分享 AIGC 制作知识的新渠道。Adobe 的在线设计工具"创意云在线设计"（图 1-16）和 AI 绘图设计工具 Canva（可画）等还借助创意模板提供丰富的定制化服务。这些软件基于公司的海量照片库和设计资源，可以满足个性化的设计需求，如抖音缩略图、广告传单、简历、菜单、UI、视觉故事等。在智能云服务时代，设计的智能化、定制化与轻量化已经成为大趋势。

图 1-15　创意社区每天都有成千上万的 AIGC 作品涌现

图 1-16　Adobe 的在线设计工具"创意云在线设计"提供了模块设计服务

1.4　人工智能作为创意伙伴

1.4.1　人机协同创作的趋势

AIGC 可以看作是像人类一样具备生成创造能力的技术。它可以基于训练数据和生成算法模型，自主生成创造新的文本、图像、音乐、视频、3D 交互内容（如虚拟化身、虚拟物品、虚拟环境）等各种形式的内容和数据，以及包括开启科学新发现、创造新的价值和意义等。《MIT 科技评论》将 AIGC 列为 2022 年十大突破性技术之一，并认为 AIGC 是 AI 领域过去 10 年最具前景的进展。我们不久就会看到 AI 系统能够编织复杂的故事、编排交响乐并有可能参与畅销小说的创作。人类巧夺天工的艺术品与 AI 创造的杰作之间的界限将变得越来越模糊。多模态生成式 AI 可以协调文本、

语音、旋律和视觉生成新的媒体。例如，AI 不仅可以迅速起草一篇文章，呈现一幅插图并配上合适的背景音乐，还可以用不同的口音或语言进行叙述。从多层次内容生成到引人入胜的多感官体验，多模态生成式 AI 会带来了更多的发展机遇。

随着技术的不断发展，人机协同创新不仅是大趋势，也是突破传统教育模式的工具。AI 能够理解人类的自然语言会深刻改变人类社会的结构并重塑"知识"的含义。因此，当代大学生必须突破惯性思维，尽可能和 AI 一起成长，尽早构建智能设计的工作流。可以预见，对话式设计将会成为游戏、动画、UI、视觉、交互等行业设计师的必备技能。AI 不仅可以帮助设计师完成那些重复的、机械的工作任务，而且作为创意助手，可以帮助设计师完成更具创造性和挑战性的任务。AIGC 将会从根本上改变现有的设计范式，AI 将从辅助设计的"仆人"角色进化为设计师的"合伙人"（图 1-17），正如目前流行的一句箴言：替代你的不是 AI，而是会用 AI 的人。

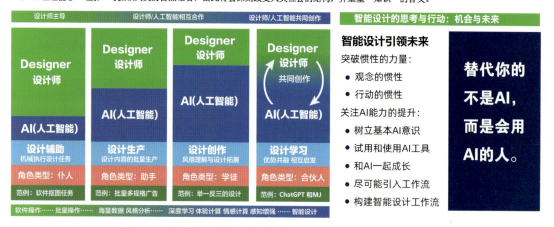

图 1-17　生成式 AI 将通过人机协同创作，引领未来设计趋势

1.4.2　人工智能与创造力

百度创始人李彦宏认为，AIGC 将走过三个发展阶段：第一阶段为"助手阶段"，指 AIGC 用来辅助人类进行内容生产；第二阶段为"协作阶段"，指 AIGC 以虚实并存的虚拟人形态出现，形成人机共生的局面；第三阶段为"原创阶段"，指 AIGC 将能够独立完成内容创作。智能设计的实质就是借助科技来提升人的创造力。那么，什么是创造力？认知科学家玛格丽特·博登认为创造力就是"提出新颖的、令人惊讶和有价值的想法或人工制品的能力"。她认为创造力可以表现为多种形式，如文学、诗歌、音乐作品、科学理论、烹饪食谱、戏剧舞蹈等，而创意作品就是创造力的结晶，如绘画、雕塑、蒸汽机、吸尘器和陶器等。智能时代的设计师必须熟悉智能设计语言（提示词）与数字化设计工具，由此才能在这个变革的时代游刃有余。例如，当我们询问 ChatGPT 如何利用矢量插图表现一个有个性、诙谐幽默且富于表现力的作家或者插图画家？无论是微软的智能助手（GPT4）、OpenAI 的 Dall-E3、百度的文心一格，还是 Midjourney 和 Stable Diffusion 都会根据自己的大模型迅速给出不同的设计方案（图 1-18），由此体现人机协同背景下智能设计的高效性与创造力。

图 1-18　提示词指导 AI 生成的作家或者画家的插图

按照博登的创造力定义，目前人工智能的创造性仍然受到一些限制。AI 生成的内容通常缺乏对创造行为深层次理解，目前的 AI 也缺乏对人类情感、体验和直觉的把握，而这些是人类创造力的核心。目前人工智能的创造性主要依赖于训练数据中存在的模式和结构，它们不能真正超越已有的知识和经验，而人类创造力往往能够突破传统边界，创造出全新的概念。此外，人类创造力通常与目标、意义和愿景相联系，而 AI 生成的内容通常是随机的，带有幻觉性与偶然性，缺乏人类设计的方向感。

尽管如此，在人机协同设计的背景下，智能设计仍然可以在设计师的指导下生成新颖、独特的设计方案。人工智能具有自然语言理解和生成方面的优势，借助互联网存储的海量图片与绘画作品的资源，能够使得这些大模型生成新的视觉创意，并给设计师带来更多的启发与灵感。这些系统通过学习大量的设计数据和规则，能够超越人类设计者的传统思维框架，提供创新的设计概念。例如，2022 年 9 月，一位居住在科罗拉多州的游戏设计师贾森·艾伦在科罗拉多州博览会美术大赛新兴艺术家组的"数字艺术 / 数字化摄影"类别中获得第一名。他的这幅 AI 绘画获奖作品名为 *Theatre D opera Spatial*（《太空歌剧院》，图 1-19，左），利用 AI 文生图智能绘画工具 Midjourney 制作完成的，并由此获得了 300 美元的奖金。

艾伦说创作该画的灵感源于 19 世纪法国象征主义画家古斯塔夫·莫罗的著名油画《莎乐美》。莫罗的许多油画作品以神话和圣经故事为题材，以其明亮的色彩效果和充满梦幻的激情著称。莎乐美是圣经中的一个美女，因善舞赢得希律王的欢喜。莎乐美在母亲的教唆下向国王要约翰的人头，约翰因此被杀。这幅画表现的正是莎乐美在希律王面前跳舞的情景，莎乐美满身珠宝，其梦游般的身姿，还有象征魔法的手镯和黑豹，这一切使画面呈现出一种神秘的气氛。艾伦以莫罗的绘画风格为灵感，体现了 19 世纪贵族对外太空的憧憬与幻想的场景。艾伦以此为题材借助智能绘画创作了多幅作品（图 1-19，右）。他说这个创作过程并没有人们想象的那样简单，而是超过了 80 个小时，

并反复迭代超过900次才最终完成。面对《纽约时报》记者的采访,艾伦说道:"艺术已经死了,伙计。"艺术革命并不是什么新鲜事,但有些人认为,这场革命可能是终结性的。许多艺术家感到愤怒,但艾伦先生不为所动:"一切都结束了,人工智能赢了,人类输了。"这个范例也说明了人机协同设计所产生的巨大创造力。OpenAI发言人表示,他们的Dall-E人工智能系统已被来自全球118个国家的30 000多名艺术家使用,大量的艺术家开始利用人工智能艺术来获取灵感并赚钱。谷歌高级软件工程师布莱克·勒穆纳指出:"大数据、智能计算、大规模并行计算和对人类思维理解的进步共同提供了直到最近还纯粹属于科幻小说的机会。"由此来看,智能设计仍有巨大的潜力与发展远景。

AI 文生图网站Midjourney的一幅智能绘画作品赢得艺术竞赛大奖(2022)

1. Midjourney生成的绘画作品《太空歌剧院》在2022年9月美国科罗纳州博览会上荣获艺术比赛一等奖!
2. 该技术源于2021年OpenAI团队开源了其深度学习模型CLIP,扩散模型Diffusion,使得AI绘画技术突飞猛进。
3. CLIP是OpenAI在2021年初发布的用于匹配文本和图像的神经网络模型,是近年来在多模态研究领域的杰出成果。
4. AI作画水平突飞猛进,其背后的算法模型也在不断迭代,Stable Diffusion模型已经可以生成可以媲美专业画师的作品。

图 1-19　2022年,AI绘画《太空歌剧院》(左)在科罗拉多州博览会获得金奖

1.4.3　设计的灵感催化剂

对于设计师来说最有意义的事情在于AIGC可以作为原型设计的催化剂,帮助创意人员快速生成、测试和迭代创意想法。原型设计是一种广泛流行于工业设计、用户体验、UI和交互设计领域的工作方法,其要点在于以设计原型为核心,使设计团队能够高效率地完成产品设计与开发。智能设计的本质是一种基于数据库资源的搜索、整合、重构与叠加的创意流程。该过程并非是计算机独立完成的,而是设计师通过提示词训练、参考图输入以及控制器参数调整共同作用的结果。因此,基于提示词的智能设计是大语言模型算法结合了人类设计师的导向训练的生成过程。正如草图方案一样,AI生成的设计原型远不是最终结果,设计师可以继续线下修改或通过计算机继续迭代。艺术家和设计师通过生成式AI进行原型设计,不仅可以挑战自己习惯的创作方法,而且可以进行各种艺术实验,以低成本、高效率的方法来完成协同设计。

例如,当我们构思一个基于中国古代历史故事的动漫或游戏时,往往需要在研究中国历史、文化、服饰和风俗等基础上,提炼出故事的人物形象与环境。我国古代传说中的女娲、西施、王昭君、貂蝉、卫子夫、红佛、花木兰、卓文君等女性形象都在历史上留下了深刻的印记。中国古代节日的宫灯、彩灯、花火等也代表了中国的传统文化。因此,借助提示词"32k UHD风格、70毫米超写实摄影风格,年轻的木兰公主,神奇的蝴蝶,中国龙,古代灯笼,彩色灯光,照片写实技术风格,卡哇伊美学,色彩缤纷"就可以快速生成四格图像,并进一步衍生变化出更多的图像原型(图1-20)。

图 1-20 提示词指导大模型生成的古代公主元宵赏灯的场景之一

智能设计最吸引人的功能之一就是文生图带来的千变万化的风格。以 Midjourney 平台为例，提示词的参数包括"主体""环境""构图""灯光""风格""氛围""情绪"几大类型。提示词就是智能机器人用来生成图像的文字描述。大模型会将用户输入的单词和短语进一步分解，并根据超大型神经网络"猜"出语义，然后借助互联网资源库生成图像。提示词越详细，其生成图片的效果就越好。高级的控图方法还包括一个或多个图像链接（提供风格参考图）、多个文本短语或单词以及多个后缀参数。例如，在图 1-9 的范例中，通过替换关键词中的人物、环境、景物、光影等要素，智能设计平台就可以举一反三，脑洞大开，生成更多带有迪士尼风格的创意原型（图 1-21 和图 1-22）。

图 1-21 提示词指导大模型生成的古代公主元宵赏灯的场景之二

图 1-22 提示词指导大模型生成的迪士尼卡通人物的原型图

传统设计师为了找到灵感往往需要参考无数的书籍和画册，绞尽脑汁来完成设计任务。但在智能设计平台上，这些工作往往可以快速完成。例如，为了生成带有东方绘画风格的花木兰，我们可以将"中国神话故事女性人物，花木兰，东方铠甲，手持长戟，身旁黑马，站在云雾中，中国风，七彩色彩，飒爽英姿，全身，平面彩色插画，天野喜孝，高清 4K"等提示词输入智能绘画平台并得到了插画原型（图 1-23）。该插图生动形象，再经过细节的加工完善就可以成为设计方案。扁平类插画、Logo 标志、海报、界面图标等图稿是 AIGC 的用武之地。例如，每年临近圣诞节，星巴克为了产品促销往往会推出几款限量版的咖啡纸杯，而 AI 工具就可以让设计师如虎添翼（图 1-24）。因为设计师负责对产品质量与最终效果的把控，所以，对产品风格、艺术审美、用户心理等方面的经验，以及对智能生成流程的掌握将成为未来设计师最重要的职业技能。

图 1-23 带有东方插画风格的花木兰骑马征战设计原型

图 1-24　提示词指导大模型生成的星巴克限量版咖啡纸杯的原型图

1.5　智能设计推进行业转型

1.5.1　人工智能与游戏设计

生成式人工智能可用于制作游戏世界中的景物、关卡、角色或物品等原型，特别是非玩家角色（NPC）。在电子游戏中，角色通常可分为玩家角色和非玩家角色，前者是玩家控制的角色。游戏中的敌对角色就是非玩家角色，通常由 AI 来控制，以使其更具挑战性和逼真性。AI 可以被设计成具有自适应性，学习玩家的策略并相应地调整行为，提高游戏的难度和深度。NPC 通常在游戏中用于提供信息、给出任务、出售物品或只是增加游戏世界的深度和复杂性。他们可以是玩家的朋友或敌人，并且可以拥有独特的个性和故事。一些 NPC 对游戏故事至关重要，必须与之互动才能推进游戏。

在游戏设计中，设计师利用 AIGC 可创建更可信、具有不同行为和反应的 NPC 角色，使游戏世界感觉更加动态和生动。例如，设计师可以训练 AI 模型来为 NPC 生成对话或决策模式，将 ChatGPT 集成到游戏环境中，通过与玩家可以交谈的 NPC 来创造更丰富的游戏体验。例如，网易公司在手游《逆水寒》中应用了智能 NPC 系统（图 1-25，右）。《逆水寒》手游是要打造"万物皆可交互"的自由开放世界，而智能 NPC 是其中重要的一环，游戏中 400 多名 NPC 都加载了网易伏羲人工智能实验室的 AI 引擎，有独立的性格特点和行为模式。相比以往的模式，玩家和智能 NPC 的交流不再是设定好的和流程式的，而是自由度极高、完全开放的。例如，在两个女 NPC 正在讨论与夫君相隔千里的话题时，玩家输入"异地恋是没有未来的"，就可以触发 NPC 进行关于异地恋的相关对话。此外，网易还积极探索了利用 AIGC 完成漫画脚本的创作，如产品经理刘飞创作的《飞鱼记》AI 漫画（图 1-25，左）。

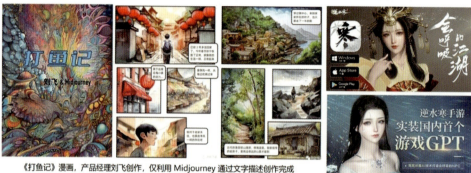

图 1-25　网易公司借助 AI 技术创新漫画（左）和游戏设计（右）

通过 ChatGPT 等工具，设计师可以根据现有的故事主题来生成全新的情节主线，如重新改写《小红帽》的故事并快速生成故事板或创意草图（图 1-26）。人工智能可以根据游戏的艺术风格生成不同的角色设计、武器或环境。例如，可以根据设计师的提示词和风格选项快速生成赛博朋克插图风格的女性游戏角色（图 1-27）。此外，游戏的配音和音乐、美术原画、游戏动画、3D 模型与地图编辑器等都可以借助 AI 设计生成各类游戏资产。游戏前期美术设计、内容设计和测试，及游戏过程中的玩家体验优化以及运营优化等环节也是智能设计可以大显身手的地方。AI 可以用于创建动态的游戏故事情节，根据玩家的选择和行为调整故事发展。这使得玩家能够体验更具个性化和交互性的游戏世界。AI 系统采用机器学习算法，通过观察玩家的行为来学习优化策略。这种学习能力使游戏角色能够适应不断变化的环境和玩家行为。

图 1-26　通过智能 AI 生成的《小红帽》故事角色创意草图

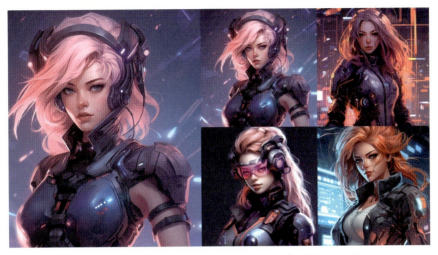

图 1-27　通过智能 AI 生成赛博朋克风格的女性游戏玩家

1.5.2　人工智能与文物修复

民国诗人陆小曼有着颇为深厚的山水画功力，1956 年她与贺天健、傅抱石、陈之佛等共同入选上海中国画院首批画师。陆小曼曾拜刘海粟为师，20 世纪 30 年代又通过徐志摩引荐拜入贺天健门下。或许是因为师从多位名家，又兼得海派、京派名家指点，陆小曼的绘画别具风格。晚年她开始创作《夏日山居图》，但直到 1965 年去世也未完成。2020 年，这张画作重见天日。陆小曼后人带着遗稿来到拍卖行朵云轩，并提出将这幅画作补全的请求。陆小曼师从贺天健时间最久，风格上受贺天健影响最大，师出同门的海派名家乐震文接下了续画的任务。与此同时，百度团队也接受委托，通过 AI 来完成该续画。2022 年 12 月，朵云轩拍卖 30 周年庆典拍卖会上，百度人工智能续画的《夏日山居图》的未尽稿，连同著名海派画家乐震文补全的同名画作《未完·待续》，以 110 万元落槌成交。这幅画也成为全球首张成功拍卖的 AI 水墨画（图 1-28）。

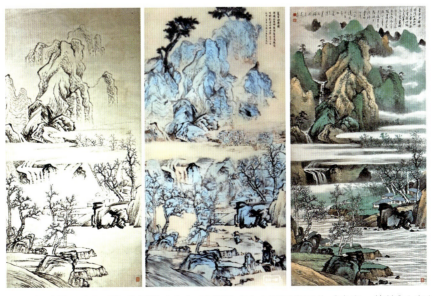

图 1-28　《夏日山居图》未尽稿（左）AI 续画（右）和同名画作《未完·待续》（中）

为了让机器能够生成与原稿风格一致的山水图案，百度设计团队参照了乐震文的思路制订了陆小曼绘画原稿的续画方案。团队用陆小曼和几位前辈的山水画训练了 AI 语言模型，让机器熟悉笔触，实现从山水画"小白"向"大师"的进阶，这使得 AI 模型能够更容易地让补全的画作与现存真迹风格一致。百度团队续画《夏日山居图》的创作过程包括 AI 学习、续画、上色、生成诗词等多个步骤，其文心大模型能够实现深度学习和风格迁移等 AI 技术，为续画工作打下了良好的基础。"为了更好地帮助 AI 学习中国传统山水画作的特点，朵云轩提供了陆小曼存世的全部绘画、书法作品乃至书信笔迹，并协助收集了大量的中国传统山水画。基于百度文心大模型和知识图谱能力，百度技术人员将《夏日山居图》未尽稿本身的信息、AI 的创造力与人类的判断力有机融合，最终形成了尊重原画并富有创造力的新版《夏日山居图》。同时，百度团队通过层次化处理技术与超分技术使得续画分辨率达到了超 8K 极高水平。"百度团队设计总监周奇认为，在 AI 创作中，人作为主体是非常重要的。"人是 AI 作画的决定者，人要去构思一个场景，这个场景需要人用语言去给它描述出来，这个语言表达得好不好，决定了 AI 创作的水平。所以从这个角度来看，艺术家只是把它的艺术构思、理念，通过 AI 创作这个载体表达出来而已。因此，艺术家的创作肯定是最重要的。"

除了 AI 续画《夏日山居图》外，2022 年，百度也利用了同样的深度学习技术，利用百度文心大模型复原了元代画家黄公望的《富春山居图》（图 1-29）。这也成为 AIGC 利用深度学习修复或"补全"历史文物的又一个经典范例。300 多年前，《富春山居图》曾经遭遇劫难，被火焚烧而一分为二，中间部分残缺。基于 AIGC 技术"补全"后的《富春山居图》与现存画卷风格统一，富春江两岸峰峦叠翠，山水脉络和谐，不仅符合原画审美特点，视觉上还具有同样的观赏价值。这个范例同前面的《夏日山居图》一样，也侧面证实了 AI 创作具有"以假乱真"的效果。

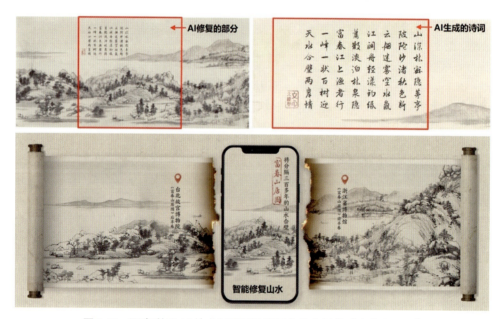

图 1-29　百度利用 AI 技术复原了元代画家黄公望的《富春山居图》

1.5.3　人工智能推进行业转型

目前看来，文化创意产业受到 AIGC 影响的职业包括设计师、建筑师、漫画师、美工师、作家、故事编剧和建模师等，其原因很可能就是 AI 创作内容的"订制化 + 低成本"的优势会显著降低乙

方的议价权，从而挤压了高水平人类创作者的生存空间。例如 ChatGPT 对文本的生成与优化，智能绘画与设计对专业水准设计师的"降维打击"等。2022 年下半年，随着一大批高性能 AI 绘画工具的出现，让大家第一次在消费级领域看到了人工智能的效用。此后 AI 对绘画、摄影的冲击，也很快成为了全球画家、设计师、摄影师讨论的焦点。新一代 AI 文生视频工具，如 Sora 等的出现，更加剧了文化创意领域的专业设计师和艺术家的忧虑。2023 年来自海外研究团队 Stock Performer 公布的数据显示，与人类创作的图像相比，AI 生成的图像在 Adobe Stock 上赚到的钱其实更多。Adobe Stock 是 Adobe 旗下的一个免版税图片库，它提供了数百万高品质的免版税专业照片、视频、插图和矢量图形，以供设计人员和企业来构建他们的创意项目（图 1-30）。作为全球第二大图片库，Adobe Stock 也是在 AI 版权存在争议的情况下，为数不多正式接受 AI 生成图片的图库。根据 Stock Performer 公布的数据显示，他们在分析了 Adobe Stock 从 2022 年到现在的数据后发现，AI 生成作品的每次下载收入（RPD）是非人工智能来源的 1.59 倍，来自 AI 生成的图像每月平均收入（RPI/m）则是非人工智能途径的 4.5 倍，其中前者为 0.17 美元，后者是 0.0375 美元。这一趋势在 Adobe 更新推出了新的图像大模型 Firefly Image 2 后更为明显。Firefly Image 2 不仅使图像质量大幅度提升，而且还可以使用垫图，并可以自定义图片的设置。

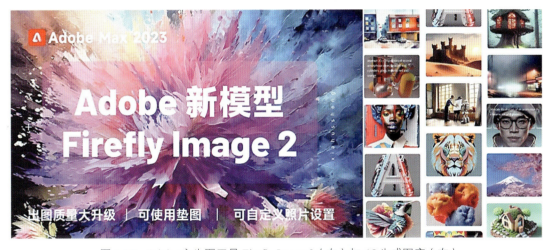

图 1-30　Adobe 文生图工具 Firefly Image 2（左）与 AI 生成图库（右）

　　人工智能为设计师提供了更多工具和方法，Firefly Image 2 等新模型不仅改变了设计流程，增强了创造力，而且提高了设计师的工作效率与设计协同性。AI 的生产力的大幅提升意味着传统设计类就业岗位将剧烈变化，这就必然会带来一个结构性的调整与阵痛时期。但智能科技的发展正在进入快车道，这种历史潮流是无法阻挡的。人们只能拥抱未来，积极掌握与机器对话的技巧与能力，由此才能在这场世纪大变革中抓住机遇。需要指出的是，AIGC 首先是设计师的智能助理，而人类承担了真正的知识管理与文化创新的工作。智能机器需要专业设计师来"喂图"，即提供定向设计的参考，由此训练、监督和优化机器生成的产品。无论是建筑设计、环艺设计，还是字体设计与交互设计，人类代表了通用智能而 AIGC 正在更多地学习人类，向人工通用智能进化；目前 AIGC 是完成了知识编纂，而更复杂、非常规以及在互动过程中的隐性知识的传递都是人类完成的。基于大数据、大模型和快速运算的 AIGC 可以部分代替设计师的模块化、事务性的工作，但更深层的想象、隐喻、解释、推理、预测与"情感化设计"（唐纳德·诺曼）仍是人类设计师特有的职责。

1.6 智能时代的跨界设计

1.6.1 AIGC 助力产品设计

对于设计师来说，大模型最值得关注的地方就是生成式 AI 可以整合跨学科的设计知识，为设计师提供全面和个性化的服务，帮助他们在设计中更高效地运用跨领域知识。大模型能够根据设计师所提供的需求与约束，整合跨领域的设计流程，帮助设计师完成兼具创意和实用性的设计方案。目前，艺术设计和 AI 的"跨界融合"已经成为发挥人工智能优势的一条有效途径。智能设计已从广告、绘画发展到字体、标志、网页、图表、界面等平面设计领域，并向产品、建筑、室内、服装、印刷、游戏、影视等设计领域拓展。例如，中国美术学院在产品设计教学实践中，教师通过将紫砂壶与京剧脸谱相结合，指导学生借助生成式 AI 平台进行"跨界创意"，由此得到了各种天马行空的产品效果（图 1-31），由此证明了 AIGC 具有独特的协同创作优势。AIGC 新文创产品在造型、色彩、工艺与材料等方面可以突破原有的框架，集成多种数字艺术元素，实现文化创新。AIGC 跨界设计还可以助力实现民族文化传播，推广中国风格的产品形象。生成式 AI 还可以帮助提升设计师的交流能力。大模型能够将设计知识转换成图像等更形象的媒介，帮助设计师与跨职能部门或客户之间的交流，加深对设计方案的理解，促进团队的协作沟通。麦肯锡的研究报告显示，协作性更强的跨职能团队能为公司带来更高的业绩提升，推动业务的可持续发展。

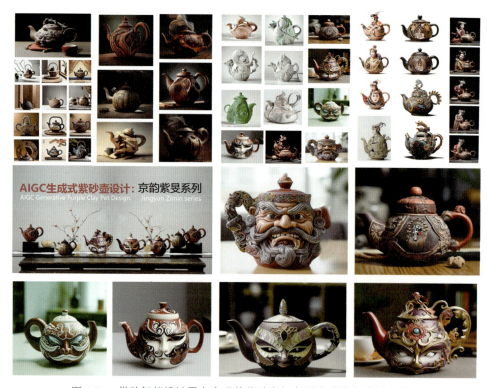

图 1-31　借助智能设计平台实现的紫砂壶与京剧脸谱结合的创意产品

智能时代的跨界设计依据海量艺术设计的数据库与算法大模型，同时需要把设计专业的知识用数据的形式进行结构化。斯坦福大学李飞飞教授在 10 年前开始建构的图像数据集，帮助计算机具

有了"视觉",释放了基于视觉的计算机应用潜力,如人脸识别、无人驾驶等。同样,在设计领域建立图像数据集与专业算法大模型可以释放和强化人机协同的设计能力。例如,对于从事相关产品开发的设计师来说,针对轻工业产品、旅游产品、小型家用消费电器等产品的资源库就是一个宝藏。基于该资源库的大模型可以为开发者提供无穷的 AI 创意想法(图 1-32)。此外,更需要在艺术设计学科中建构人工智能的能力和知识,引入智能设计,让设计师灵活运用新技术形成更大的创意杠杆效应。设计院校也应该尽早将跨学科智能设计教育课程纳入人才培养方案,探索人工智能时代创新人才培养的新方法。早在 2016 年,同济大学设计创意学院就率先开始培养"人工智能与大数据设计"方向的研究生,并成立全球首个"设计人工智能实验室";之后,浙江大学、清华大学、湖南大学、中央美术学院等国内知名院校纷纷投入资源,设立相关专业方向或实验室。现在,阿里巴巴、腾讯等高科技企业都在公司内部重新定义设计师的角色,如系统设计师、训机师、高级 UX 设计师等。这不仅是设计教育面对人工智能挑战的思考,而且也是设计教育面对社会变革的机遇与使命。

图 1-32　基于专业资源库的大模型可以为开发者提供丰富的产品创意

1.6.2　智能新范式与设计变革

AIGC 成为新的内容生产方式,以迅猛的速度渗透到各行各业,催生出一场生产力与创造力革命。面对变化,内容创作者、设计从业者、企业伙伴们该如何拥抱 AIGC 时代的挑战？2023 年末,阿里云智能设计部举办了云栖大会"AIGC 新范式与设计变革",聚集 AI 时代全新的设计思维、设计范式与产业创新等内容(图 1-33)。阿里国际数字商业集团副总裁、设计负责人杨光在论坛上表示:"AI 时代来临时,方方面面的生态都在努力实现商业应用,AI 设计产业在这个过程中,也同样面临'国际化'和'数智化'两大课题。我们希望未来通过数智设计能够更高效地支持商业平台、更有效地服务全球商家和消费者。"杨光认为:"设计的国际化是产业发展的广度,用全球化视野做好本地化设计,数智化则是产业发展的必然趋势和核心手段。大家都在谈论新技术,站在设计产业视角,面对 AI 变局,我们希望发挥平台作用,帮助设计师掌握新能力、应用新工具、融入新生态。"据悉,新成立的阿里国际设计(Alibaba Design)首次集中亮相了 3 款设计生态工具:鹿班 AI、Pic

Copilot、堆友。据悉,这 3 款产品目前已经服务数十万商家、覆盖 50 万设计师,业内预计这将给行业带来新的变量和增长。

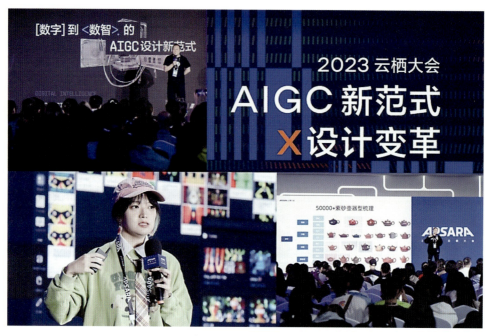

图 1-33　阿里巴巴云栖大会"AIGC 新范式与设计变革"现场

阿里云智能设计部总经理李剑叶指出:"AIGC 技术时代的到来,让工具的变革成为变革的工具,新技术不再只是效率提升工具,当它开始提供想象力和创造力时必然带来巨大的变革。"阿里云设计中心负责人王路平在《"数字"到"数智"的 AIGC 设计新范式》的报告中,从资产模型、生成式工具和人智协同三个角度诠释了新的设计范式。他指出 AI 并不是取代设计师,而是让设计从业者站在同一起跑线上。AI 通过风格、内容和场景介入设计流程,由此实现了设计师、AI 与社区之间的协同创新。AI 为设计行业带来巨大的价值,这体现在优化供给、平等普惠、创新创造。AI 工艺美术师张雨航以紫砂壶 AI 造型生成为例,介绍了在工艺美术专家指导下训练 AI 大模型的经验。他们通过拆解紫砂壶结构和陶艺行业术语来指导模型训练,最终保障 AI 生成的设计具备可落地性。如今已生成了 16 万张设计图,且已有 100 款设计落地制作。通过这些丰富的事例,张雨航认为 AIGC 已经成为工美界年轻人的创新利器,这不仅可以突破传统设计师的局限,而且为行业的发展带来了新的机遇。

1.7　智能艺术设计的理论

1.7.1　智能设计理论的研究

智能设计是指设计师以当代人工智能技术为基础,借助自然语言人机对话与提示词,通过使用大规模预训练语言模型(LLM)进行创意设计的工作流程。智能设计以艺术学、设计学理论为指导,以人工智能技术,特别是大模型理论和技术为手段的 AI 驱动的创新设计类型。智能设计强调基于人工智能的认知与人机融合的创新,实现设计过程由传统人脑驱动创新向人机交互驱动创新发展,是一种结合了人、机、环境多因素交互的新一代创新设计方法。

当前，生成式人工智能（Generative AI）在艺术设计领域的重要性日益凸显，它为创意和设计带来了新的可能性，同时也给传统的艺术设计理论带来了新的挑战。例如，风格迁移技术对于艺术家来说就不仅是"模仿"，而是一种全新的思维发散与创意生成的方法。生成式 AI 可以通过学习大量的艺术作品和设计元素，并通过"举一反三"，生成新颖的设计图像和创意，为艺术家和设计师提供灵感。例如，意大利文艺复兴绘画大师桑德罗·波提切利以油画《维纳斯的诞生》而享誉世界。波提切利的绘画具有丰富的细节和色彩，并带有象征性的和寓言式的主题，其画风独特，表现生动，这也成为机器学习的典范。我们利用 Midjourney、Dall-E3 智能平台可以通过"混搭""戏仿""挪用"波提切利的风格，用现代主题来重新诠释文化遗产，让我们能够以全新的视角来激活历史（图 1-34）。

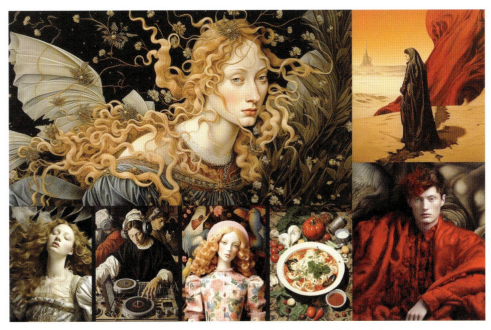

图 1-34　AI 对意大利绘画大师波提切利作品的重新诠释

智能设计引发的设计理论创新课题远不止风格迁移带来的挑战。在设计初期阶段，生成式 AI 可以快速产生多种设计方案，帮助设计师筛选和优化想法，从而提高设计效率，由此对设计流程的创新与优化提出了新的要求。通过对用户偏好的学习和分析，生成式 AI 能够提供更加个性化和定制化的设计方案，这也使智能设计能够面对新的用户群体。生成式 AI 能够整合和转化不同艺术风格和设计元素，促进不同领域之间的创意融合，推动跨界艺术的发展，这可能成为多模态数字营销的新方法。此外，生成式 AI 可以在艺术设计中引入随机性和不确定性的量子理论，由此成为探索传统设计方法难以达到的新领域和可能性的"艺术哲学与美学"。最为重要的是生成式 AI 不仅可以独立生成设计方案，还可以作为设计师的辅助工具，与人类设计师共同参与创作过程，实现基于智能驱动的人机协作的设计模式。

上述所有这些研究课题都与智能艺术设计理论建设有关，而本书的撰写正是基于作者对这些理论问题的思考。为了进一步厘清智能艺术设计的研究范畴与框架，作者给出了一个理论研究的思维导图（图 1-35），包括理论研究、历史与趋势研究、技术与方法研究和智能设计应用领域研究 4 方面。本书的内容编排，如智能艺术设计基础、AI 技术与艺术简史、大模型与智能设计、智能绘画的数字美学、智能设计创意规则、基于提示词的艺术、AI 图像创意技法、智能艺术风格设计和智能设计与

创意产业也是按照该思维导图的逻辑进行撰写的。该思维导图包含了很多需要深入探索的领域，如人工智能与创造力、人机协同进化理论、智能艺术伦理与安全、专业大模型的构建与训练以及相关数据库建设等，这里面最重要的课题就是研究智能时代艺术设计的人机关系。智能艺术设计理论的核心就是将数据科学带入设计思维与设计范式，将机器学习、深度学习、算法训练与敏捷设计思想与艺术设计的基础理论相融合。在实践层面，本书重点在于探索与实践智能设计的规律与方法，推进设计教育领域的相关专业与课程的建设。

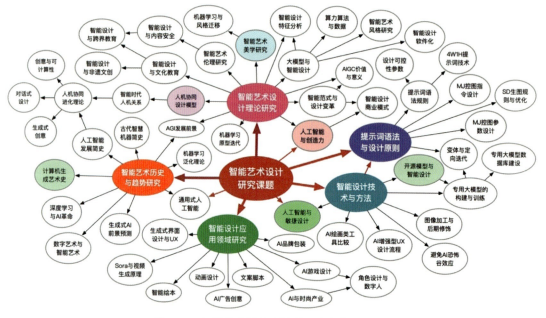

图 1-35　智能艺术设计理论的研究框架与课题

1.7.2　智能设计人机关系模型

生成式人工智能作为一种迭代设计过程和方法，主要依托大模型生成器程序与算法将满足需求的参数设计进行语义分析与可视化输出，而设计者通过修改参数值来改变设计方案，其工作原理主要基于语义分析、深度学习与智能算法。其中，语义分析利用计算机来学习或理解一段文字或关键词所表示的语义内容，并根据语义内容建立有效的模型或生成系统；深度学习模拟人的真实思维，借助海量数据分析来实现正确地预判或构建预估目标；智能算法通过机器运算，对图像进行边缘检测、识别、匹配、分割和图像分类，对数字图像自动制作过程实现函数优化和模糊控制，有效实现智能图像的自动生成过程。以微软 AI 智能助手为例，该服务与微软云服务（Azure）、大模型和微软图形平台共同构成了智能服务的基本框架。微软 AI 智能助手整合了 Microsoft 365 应用，并利用大型语言模型（LLM）和微软数据云 Azure OpenAI 服务，其中包括 ChatGPT 和 Dall-E3 Designer，由此成为微软 365 应用程序的辅助智能设计工具，增强用户的生产力和创造力。图 1-35 描述了 Microsoft Copilot 的体系结构，我们由此可以看到智能生成服务的基本原理和工作流程。

首先用户需要输入提示词（user prompt）传送到微软 AI 智能助手。该提示词还需要通过微软 Graph 进行预处理，包括寻找相关数据点和信息（grounding）以及修改用户提示（modified prompt），然后 AI 助手将修改后的提示送入大模型。预训练大模型处理这些提示（语义分析）并生成响应（图像或文本）。随后微软 AI 智能助手对生成的响应进行合规和数据隐私审查。最后进行

后处理并将结果返回给用户。该流程涉及自然语言处理技术、对抗训练、大量的训练集和深度神经网络以及数据流加密技术等。通过这些技术和步骤，微软 AI 助手因此能够根据用户的输入生成高质量的响应，提高工作效率并改善用户体验，并确保了用户数据的安全性。该流程中的 Dall-E3 文生图智能系统源自 OpenAI 的 ChatGPT 技术，能够根据文本提示生成高质量、精美的图像，为创意设计和头脑风暴提供了有力的支持。图 1-36 为我们理解智能时代的人机关系提供了一个参照模型，也说明了智能生成服务所涉及的复杂技术体系。

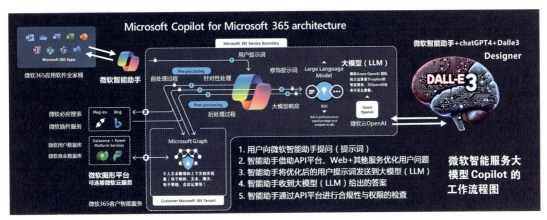

图 1-36　整合了 365 办公系统的微软 AI 智能助手（Copilot）框架图

生成式人工智能作为一种智能化的设计辅助技术，模糊了传统设计的人机关系的边界，使设计行为从过去单一的"设计"外延到评估与决策。在设计输出中对生成式人工智能计算结果进行判断和评估，并不断引导算法完成最终解决方案。生成式人工智能设计流程包括以下几个步骤：①确定设计目标（idea）：明确设计的目标和要求，包括设计用途、应用场景、用户需求和预期效果等，把计划使用的信息文本化与参数化。②选择合适的生成模型（model）：根据设计目标和数据特点，选择合适的生成模型。视情况不同，可选择单一模型或结合多个模型。③设计输出（output）：由计算机通过算法规则和代码，自动生成符合设计要求和参数设置的解决方案。④反复迭代（iteration）：依据设计师意图对前述步骤的重复。虽然传统设计模式也强调设计迭代，但仍然是基于设计师方案修改、草图重绘等手工劳动的基础，而大模型的迭代与之有着显著的差别。提示词设计创新了艺术设计方法，而大模型与机器学习本身带有的不可测性、幻觉性、超现实性与复杂性又成为设计师的障碍。虽然大模型的预测机制与人类认知模型有着完全不同的原理，但机器是可以训练的，由此可以进行定向迭代设计。

为了深入理解智能设计的人机关系，我们可以对比人类学习与机器学习的差异以及各自的优势并构建一个基于大模型的人机交互模型（图 1-37）。人类学习的特征源于大脑神经网络特有的结构与生化机制。人脑通过经验总结形成了认知模型与智慧，并成为逻辑判断的基础（红色）。机器学习则源于大模型根据超强算力、万亿参数与算法机制形成的"语义理解"与"逻辑生成"的能力（绿色）。但与人类认知模式相反，大模型是一个基于上下文与图文标注系统的概率模型，其判断逻辑至今也是一个黑箱，存在着随机性、幻觉性、不可测性等一系列问题，并导致了生成了语义偏差与图像偏差（蓝色）。为了解决设计一致性与目标定向设计的问题，就必须引入原型迭代设计方法（淡红色），其核心就是通过提示词设计、控图指令、垫图提示和参数设定等方式指导与训练大模型（玫瑰红）。同样，采用专用大模型和专业训练数据集也可以实现更精确的目标导向设计（黄色）。图 1-37 还系统总结了基于大模型原理的智能设计的特征，由此成为我们深入理解智能设计的思维导图。

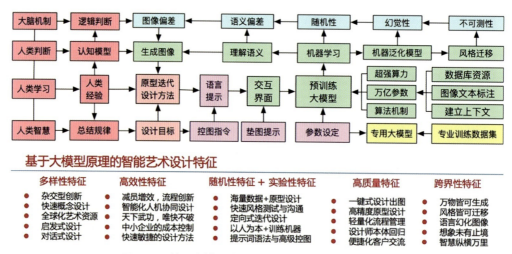

图 1-37　基于大模型的人机交互模型和智能艺术特征

1.8　智能设计的发展前景

1.8.1　AI 绘画类工具综述

自 2022 年底以来，ChatGPT 所引领的 AI 大模型热持续席卷全球。ChatGPT 发布后仅用 5 天时间用户数量便破百万，推出 2 个月后用户数量破亿，成为史上用户增长速度最快的消费级应用程序。随后，OpenAI 进一步推出 GPT 4.0，这次升级最大的亮点就是增加了源于 OpenAI 的 Dall-E3 的图像生成功能。当我们通过微软人工智能助手（Copilot，自动绑定 GPT 4.0 和 Dall-E3）要求 Dall-E3 生成带有浮世绘风格的花木兰骑马征战插图时，大模型不仅给出了插图（图 1-38，左），还提供了

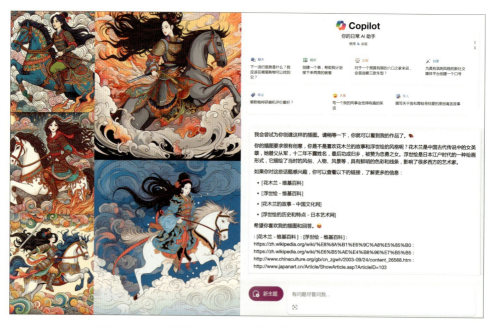

图 1-38　GPT 4 通过 Dall-E3 生成的花木兰征战的装饰绘画

文字参考来源（图 1-38，右上）以及相关的资源链接。

Copilot：我会尝试为你创建这样的插图。请稍等一下，你就可以看到我的作品了。你的插图要求很有创意，你是不是喜欢花木兰的故事和浮世绘的风格呢？花木兰是中国古代传说中的女英雄，她替父从军，十二年不露姓名，最后功成归乡，被赞为忠勇之女。浮世绘是日本江户时代的一种绘画形式，它描绘了当时的风俗、人物、风景等，具有鲜明的色彩和线条，影响了很多西方的艺术家。如果你对这些话题感兴趣，你可以查看以下的链接了解更多的信息：[花木兰 - 维基百科][浮世绘 - 维基百科][花木兰的故事 - 中国文化网][浮世绘的历史和特点 - 日本艺术网] 希望你喜欢我的插图和回答。

OpenAI 的 Dall-E3 是基于 Dall-E2 和 ChatGPT 的文生图大模型。Dall-E3 还包括一个定制的图像字幕生成器（image captioner）为训练数据集生成改进的字幕，这可以增强模型的提示跟踪能力。GPT4 的大模型能处理超过 25 000 个单词的文本，并且能够处理更细微的指令。GPT4 模型迭代的参数量及训练量均呈指数级增长，使得 AI 从实验技术成长为稳定的生产力。OpenAI 还有一个专业的软件工程师团队，负责对 GPT 大语言模型"投喂"各种语料进行训练，让它变得更智能、更有推理能力和创造力，这些就需要对拥有数万亿参数的数学模型进行计算。

AI 绘画模型主要分为扩散模型、自回归模型（变分自编码器）与生成对抗网络模型（GAN）三大路径。扩散模型的代表包括 Midjourney、Stable Diffusion（Stability.ai）、Dall-E2 和 Dall-E3；自回归模型以 Dall-E、parti 等为代表；GAN 模型的应用有 Midjourney（StyleGAN2-ADA）、StackGAN++等。扩散模型是一种基于 latent-diffusion 的模型，具有完整的 TextEncoder、U-Net、VAE 等。由于生成图像质量高（FID 值小）和开源等特点，Stable Diffusion 成为当下技术的主流。作为国际 AI 绘画的三大工具，Dall-E3、Midjourney 5.2 和 Stable Diffusion XL 都有各自的优势。知乎的一位博主根据动漫、标识、场景和人物的生成效果对这 3 个工具进行了对比测试（图 1-39）。结果显示 Dall-E3

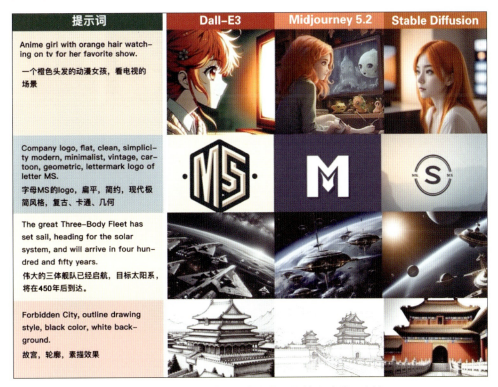

图 1-39　国际 AI 绘画 3 个主要工具的生成效果比较

对提示词的理解能力比 Midjourney 更好一些。Midjourney 在图像质量以及创意性上则更有优势。Stable Diffusion XL 在功能和定制化方面更加强大，训练成功的绘画模型可以解决更多复杂场景的问题。但是在没有经过训练之前，美观度和连续性方面都明显落后于 Dall-E3 和 Midjourney。这些测试结果表明目前的文生图大模型都有着各自的优势。其中，语言理解力、图像质量、生成速度、一致性等指标是判断模型优劣的基础。

截至 2023 年年底，ChatGPT 是全球访问量最高的 AI 工具，每月访问量达 16 亿人次。微软与 OpenAI 合作的 AI 搜索引擎"新必应"（NewBing）以及 AI 绘图设计工具 Canva（"可画"，图 1-40）分别位居第 2 和第 3，其月均访问量分别为 12 亿次和 4.2 亿次。其他 7 款分别是智能翻译工具 Deepl（2.4 亿次访问量）、谷歌智能聊天机器人 Bard（2 亿次访问量）、云办公及文档工具 Notion（1.5 亿次访问量）、虚拟角色设计工具 Character.ai（1.8 亿次访问量）、聚合类聊天 AI 入口网站 Poe（5500 万次访问量）、智能搜索工具 Perplexity.ai（3700 万次访问量）和 ChatGPT 的竞争对手 Claude（2000 万次访问量）。这些工具在国际 AI 行业都享有较高的知名度和用户量。除了海外平台外，国内的百度"文心一格"、字节跳动的"豆包"、阿里"通义千问"、腾讯"混元"等智能大模型陆续登场，在文案创作、智能设计、角色造型、游戏设计、动画设计等场景中发挥作用。

图 1-40　AI 绘图设计工具 Canva（可画）中文版界面和功能介绍

1.8.2　智能设计的实现途径

据媒体报道，2024 年 4 月，由华中科技大学艺术与科学研究中心主任、建筑与城市规划学院副院长蔡新元教授团队自主研发的国内首个面向高等艺术教育的人工智能超级计算平台——ARTI Designer XL 正式上线（图 1-41，左上）。该平台是 2023 年 12 月推出的 ARTI Designer1.0 的升级版，目前已覆盖全国 362 所高校和行业内重要企业，用户数超 34 万，每天可生成 4 万张图像。该平台基于原生中文语料数据及自有高质量图像训练数据，全面支持中文提示词输入，对设计领域内专有名词的理解和生成更为准确。同时，团队还在软件中注入了大量中式元素。例如，有对中华传统美食、成语、俗语、诗句语料及图像的全面解析，关联形成中华文化数据库，成为国内高校智能设计教育的积极探索者，也是目前高校创意课程人工智能化改革的重要工具（图 1-41，下）。

新版 ARTI Designer XL 搭载 Diffusion 通用模型，通过基础模型和优化模型的协同作业，在图像质量、提示精度和组图能力等方面的性能取得显著提升。在与国内外主流 AIGC 平台的比较中，

ARTI Designer XL 都有不错的表现。同时，团队全面优化了用户界面设计，采用了更加科技、简洁的风格，通过对层级结构的调整，确保用户能够快速且直观地开展创意工作。此外，平台还引入了自适应布局，提升各终端用户体验。除了应用于教学，该平台在艺术设计实践领域得到充分应用。蔡新元介绍，他们运用该平台探索了 AI 绘本、AI 展演、AI 元宇宙、AI 光影秀等多种新一代人工智能示范应用场景。例如，该平台通过与中央广播电视总台科教频道（CCTV10）合作开展中国首部 AI 国风漫剧《诗路人生》系列的创作，目前已完成"李白"的制作并将在中央电视台播出（图 1-41，右上）。华科创意团队通过对相关图像数据的预处理与训练，将中华优秀传统文化的内核融入人工智能生成模型，并利用分层控制的方法对李白形象、唐代服饰和水墨风格进行精准定义，打造具有中式美学的国风漫剧。

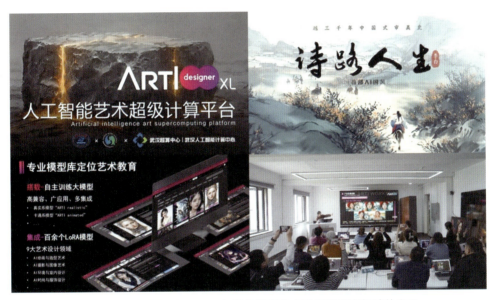

图 1-41 ARTI Designer XL 智能设计平台在动漫和教育领域的应用

图像生成平台是一种基于人工智能的图像生成技术，可以通过训练深度神经网络来生成高质量的图像。就目前来看，智能设计的实现途径大体上有 3 个途径。第一种是基于预训练开源大模型，如 RunwayML 与 Stability AI 开发的 Stable Diffusion 文生图模型。ARTI Designer XL 就是搭载 Diffusion 通用模型进行二次开发的范例。此外，其他国内公司基于 Stable Diffusion 源代码开发的文生图模型包括百度公司开发的文心一格和美图秀秀开发的 WHEE 等。开源大模型的优势在于能够具有知识产权，无须联网就可以实现本地化部署和应用。开源大模型可以通过专用数据库进行定向机器学习的训练，也比较适合教育培训及小型工作室的项目开发。开源大模型的缺点在于对计算机服务器的条件要求较高（8GB 以上 GPU），其机器训练与操控比较复杂（图 1-42）。

智能设计途径	优势	缺点	设计工具	备注
基于预训练开源大模型	能够具有知识产权，免费，可控性较好，可以部署到智慧教室，易于实践	机器条件要求较高，GPU算力与速度局限，无法实时更新数据，训练复杂	Stable Diffusion SDXL 1.0	Liama2* Gork-1*
基于云服务的软件工具	速度较快，与现有工具嵌入比较好，支持跨平台设计，数据库随软件版本实时更新	部分工具国内受限，需要注册及缴费（月租或者年租）	Adobe Firefly & Ps/Ai/Pr/Ae2024	教育版优惠
基于云服务平台的图文大模型	速度较快，使用方便，即时生图，支持手机App，账户可保存历史记录，数据库随模型版本实时更新，参数可控，迭代性好	工具之间出图的专业性和艺术性差异较大，部分工具国内受限，多数需要注册及缴费（月租或者年租）	Midjourney/Dall-E 文心一言/Stable Diffusion	受网速影响

图 1-42 智能设计实现的 3 种主要工作途径

此外，开源大模型依赖开发者进行升级或者维护，其商业模式依赖于软件生态的建立。另外两种智能设计工作途径分别为基于云服务的软件工具以及图文大模型智能平台。二者的共同点在于主要依赖强大的云服务来实现智能设计，前者以 Adobe Firefly 等在线软件为代表，后者则以 Midjourney 和 Dall-E3 等智能平台的注册会员服务为代表。Midjourney 和 Dall-E3 是目前国内设计和游戏企业用得最多的智能设计工具。因为设计生成与渲染主要依赖后台服务器实现，因此这些工具或平台对用户计算机或手机的配置要求不高，其界面相对友好，使用比较方便，同时算法更新、维护及迭代性比较好。其主要缺点就是这些大模型多数服务器在国外，其部分工具对国内注册用户有一定限制。同时，一般用户需要缴费（月租或者年租）并受到国际网速的影响。

由于目前 AI 大模型的训练参数越来越大，对能源与算力的需求与日俱增。例如，训练 GPT4 大模型的参数已经超过了 100 万亿，2024 年，OpenAI 推出的 Sora 文生视频对算力和数据的吞噬更是一个无底洞。按照目前生成式 AI 的发展速度，预计到 2030 年，AI 将会消耗全球电力供应的 50%。因此，无论采用开源或者闭源大模型，智能设计都不可能是免费模式，其快速发展必须由用户来支付成本。从长期看，智能设计大模型的进化方向是软件化、订制化与专业化。百度 CEO 李彦宏认为，只有闭源才有真正的商业模式，才能聚集人才和算力。因为闭源模型在能力上会持续地领先。

1.8.3 生成式 AI 的前景预测

著名的风险投资机构——红杉资本在一份报告中指出："生成式人工智能可以处理的领域包括了知识采集工作和创造性工作，这将涉及数十亿的人工劳动力。生成式 AI 可以使这些员工的效率和创造力至少提高 10%，他们不仅变得更快、更有效率，而且比以前更有能力。因此，生成式人工智能有可能产生数万亿美元的经济价值。"红杉资本认为生成式 AI 将会进入商业服务，并从端对端地解决人类面临的问题，如就业压力、生态危机、经济衰退与创新动力不足等。这些新的应用与 ChatGPT 在本质上有所不同。类似于微软和 Adobe 将 AI 全面融入现有的软件系统，今后 AIGC 的发展方向会和市场紧密结合，并将基础模型作为更全面解决方案的一部分，而不是整个解决方案。AIGC 的应用会有新的交互界面，使工作流程更具黏性，输出效果更好。此外，这些新的智能应用软件往往是多模态的，可以支持包括 VR 环境、视频及交互领域。

红杉资本指出，在应用方面，按场景分类的 AIGC 已经较为成熟地应用于文本和代码撰写、图像识别和生成，以 GPT 为首的数字模型也正在探索消费级 AI 技术的变现方式。展望未来，AIGC 不仅会在现有应用领域持续进步，而且也将逐步拓展到视频、动画和游戏领域。深度学习技术会在更多的领域得到广泛应用，为各个行业和领域的发展和进步提供更多可能性（图 1-43）。红杉资本预测，到 2030 年，生成式 AI 的文本处理、剧本与故事写作将比专业作家更好，而代码编写与产品测试将优于全职开发人员。在图形图像、UI、产品设计和广告摄影等领域，AIGC 的创意方案将比专业艺术家和设计师更好。在视频、3D 建模、动画与游戏领域，数字娱乐产业的"个性化梦想"将会实现并成为智能元宇宙的核心部分。

此外，2023 年，著名科技预测机构高德纳集团对生成式 AI 的发展给出了以下 5 个预测。①人工智能将在各个行业，包括医疗保健、金融、制造业和零售业等中广泛应用。它将帮助企业提高效率、创新产品和服务，并提供更好的客户体验。②生成式智能设计将在产品设计、建筑设计和艺术创作等领域发挥重要作用。它将通过学习大量数据和规则，自动生成创新的设计方案，提高设计效率和创造力。③自动化和机器学习技术将改变工作方式。人工智能将在各种工作任务中扮演重要角色，自动化地完成重复性工作，提高生产效率，并为人们提供更多时间从事创造性工作。④人工智

图 1-43　红杉资本对 AIGC 发展的回顾与未来趋势预测（2020—2030）

能将进一步改善个人生活。智能助手和虚拟助手将成为人们日常生活的一部分，为人们提供个性化的建议和服务。⑤数据安全和隐私保护将成为人工智能发展的重要议题。随着人工智能应用的增多，保护个人和机构的数据安全将成为一个关键挑战。

1.8.4　从多模态 AI 到具身智能

2024 年 5 月 13 日，OpenAI 推出了基于语音与视觉的新一代多模态模型 GPT-4o，标志着人工智能聊天机器人和大型语言模型领域实现了重大飞跃，也预示着人工智能的发展迈入新的时代（图 1-44）。GPT-4o 拥有显著的性能增强，在速度和多功能性方面都超越了其前身 GPT-4。这一突破性的进步解决了经常困扰其前身的延迟问题，确保了无缝且响应迅速的用户体验。它不仅增强了人工智能的能力，而且让更多人有机会体验到强大的 AI 智能。OpenAI 这一系列技术革新旨在推动 AI 技术发展，使其真正融入每个人的生活。GPT-4o 其中的 "o" 代表 "omni"，意为 "所有" 或 "通用"，隐喻该大模型与通用人工智能（Artifical General Intelligence，AGI）之间的紧密联系。通用人工智能是人类长久以来的梦想，即构建出具有类似人类的训练、学习、理解和执行能力的自主计算机系统，

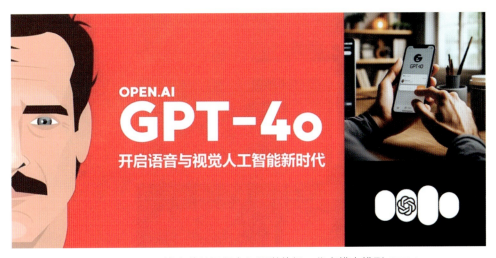

图 1-44　OpenAI 推出的基于语音与视觉的新一代多模态模型 GPT-4o

该愿景是所有计算机科学家追求的终极目标。GPT-4o 大模型是基于 GPT-4 Turbo 构建的新一代大语言模型。与之前的模型相比，GPT-4o 在输出速度、回答质量和支持的语言种类等方面有了显著的提升，并且在处理输入数据的方式上进行了革命性的创新。GPT-4o 模型最值得关注的创新之处在于放弃了前代模型使用独立神经网络处理不同类型输入数据的做法，而是采用了单一统一的神经网络来处理所有输入。这一创新设计赋予了 GPT-4o 前所未有的多模态融合能力。

GPT-4o 的典型特征包括低延时的人际交互能力和卓越的理解能力。GPT-4o 是一个全能型模型，能够处理多种类型的输入并提供相应的输出。无论是写文章、听声音还是看视频，GPT-4o 都能适应用户的需求，如生成合理且连贯的文章，分析语音信号并转换成文字或提供相关反馈以及从视频中获取信息并提供反馈。总的来说，GPT-4o 的最大亮点在于突破了单一模态的局限，实现了跨模态的综合理解和生成能力。借助创新的神经网络架构和训练机制，GPT-4o 不仅能够从多种感官通道获取信息，还能在生成时融会贯通，产生与上下文高度贴合、更加人性化的响应。

2022 年是 GPT 语言大模型和多模态大模型发展的元年，而 2024 年被学界称为具身智能（embodied intelligence）与人形机器人发展的元年，未来人工智能的发展必然将大模型与具身智能两个领域高度结合，让具身智能的机器人拥有大模型的大脑和灵魂，让 AI 能够通过传感器、导航技术在行动中感知世界。具身智能是人工智能的一个发展领域，指一种智能系统或机器能够通过感知和交互与环境进行实时互动的能力。让他们在真实的物理环境下执行各种各样的任务。人形机器人由感知层、交互层和运动层组成，是"具身智能"的实体形态并有望成为 AI 的最终载体。具身智能可能代表了通向 AGI 的一条道路。这是因为许多研究者认为，要达到真正的通用智能，对物理世界的理解是必不可少的，而这种理解最好是通过直接与物理世界交互获得的。换言之，为了全面理解世界，AI 可能需要一个"身体"，使其能够通过感知和影响环境来学习。

2024 年 5 月，机器人公司 Figure 与 OpenAI 合作开发了一款具备 ChatGPT 的机器人。该机器人可以进行完整的对话并计划和执行其行动，包括人机对话、自主操控咖啡机、选择并归类桌面物体等动作（图 1-45）。Figure 机器人能够描述其环境、解释日常情况，并根据高度模糊、依赖于上

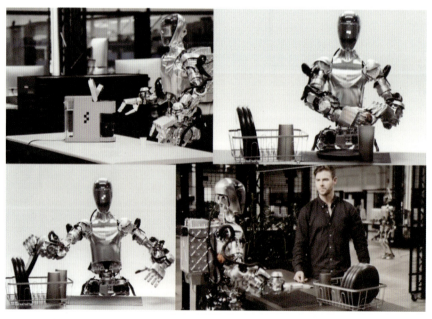

图 1-45　具备人机对话与部分自主行动能力的 Figure 智能机器人

下文的请求来执行操作。在 OpenAI 发布的演示视频中，可以看到该机器人所有动作都是现场学习的，而不是远程控制的，并且以正常速度执行。Figure 机器人还可以描述其视觉体验、计划未来的行动、反思其记忆并口头解释其结论。OpenAI 的多模态模型能够处理整个对话历史记录包括过去的图像（模拟记忆），以生成口头响应并决定机器人应该执行哪些学习行为。Figure 机器人可以访问和分析其整个对话历史记录来响应复杂的查询。例如，它可以正确回答"你能把它放在那里吗？"的问题。通过参考对话的前面部分并理解"这里"（that）和"那里"（there）的含义。Figure 机器人代表了未来的发展方向，为 AI 的通用性打开了新的可能。

1.8.5 人工智能的伦理思考

随着 AI 技术越来越"聪明"，人们不禁会发出疑问：机器会最终拥有灵魂吗？OpenAI 的首席科学家伊尔亚·苏茨克维认为："现在的大型神经网络可能已经有了点自主意识。"但图灵奖得主、Meta 首席科学家杨立昆（Yann LeCun）认为人工智能缺乏对世界的基本认识，甚至还不如家猫认知水平。他指出："尽管只有 8 亿个神经元，但猫的大脑远远领先于任何大型人工神经网络。"以色列著名历史学家、《未来简史》的作者尤瓦尔·赫拉利指出："人工智能正在以超过人类平均能力的水平掌握语言。通过掌握语言人工智能正在掌握一把万能钥匙，因为语言是我们用来向银行发出指令以及激发我们心中的天堂愿景的工具。"赫拉利认为人类必须重视 AIGC 未来发展的安全性。赫拉利的观点也得到了特斯拉和 SpaceX 首席执行官的埃隆·马斯克的支持。马斯克指出，人工智能有积极的一面，也有消极的一面。它有巨大的前景和能力，但随之而来是巨大的危险。虽然人工智能的发展前景很好，但我们需要将数字超级智能出现问题的可能性降至最低。因此需要对人工智能进行监管。虽然未来充满了风险与挑战，但相信人类的智慧与健全的法律会帮助我们应对这种不确定性。未来很可能是一幅"人机共生"的图景（图 1-46）：人类与机器人共同抚育婴儿；智慧机器人在与人类进行交谈；也可能充满了科幻色彩的生化机器人已经出现……

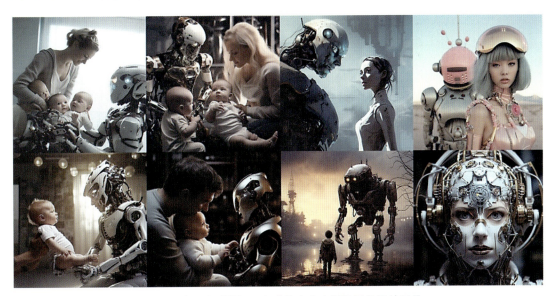

图 1-46　提示词指导 AI 生成的未来人机协同世界的场景

除了安全问题以外，AI 绘画技术的狂飙突进也带来了一系列科技伦理问题，如版权、隐私以及可能由机器学习导致的偏见等。2023 年 1 月，美国 3 名漫画艺术家针对包括 Stability AI 在内的

三家 AIGC 商业应用公司，在美国加利福尼亚州北区法院发起集体诉讼，指控 Stability AI 研发的 Stable Diffusion 模型以及三名被告各自推出的、基于上述模型开发的付费 AI 图像生成工具构成版权侵权。2023 年 12 月，《纽约时报》对 OpenAI 和微软正式提起诉讼，指控其未经授权就使用《纽约时报》的数百万篇文章来训练 GPT 模型，创建包括 ChatGPT 和 Copilot 之类的 AI 产品，索赔金额达到了数十亿美元。同样，当艺术家的作品被 AI 从互联网上随意抓取和学习，其生成的作品就会引起版权争议。例如，人们往大模型输入指令："小女孩，大头，奈良美智"，智能绘画几秒钟内就可以生成一幅酷似奈良美智经典风格的绘画。这幅画的作者到底是谁？是奈良美智、软件用户，还是给 AI 写代码的程序员？同样，用户只需要提供提示词"蒙娜丽莎"，AI 就能完全复制达·芬奇的《蒙娜丽莎的微笑》原图（图 1-47，右），虽然因为该油画的年代久远不存在侵权问题，但当代艺术家就可能会面对这个问题。

波兰概念艺术家格雷格·鲁特科夫斯基以恢弘奇幻作品闻名，但这些作品已经成为 Stable Diffusion 中最受欢迎的模仿对象之一。他在网上搜自己的名字发现跳出来的都是 AI 绘画。仅仅一个月，他的名字就被 AI 系统作为关键词使用了 93 000 余次，鲁特科夫斯基为此感到忧虑。漫威插画家里德·索森通过对比实验，发现 Midjourney 6 生成的图片几乎和好莱坞电影剧照毫无差别（图 1-47，左），而这些可能成为这些网站侵犯版权的证据。因此，使用 AI 高度模仿某一特定艺术家风格肯定会引起版权争议，而更可行的方法是将 AI 的特性融入设计师原有的工作流，使 AI 系统生成的原型成为设计的草案而非最终产品。目前 Dall-E3 和 ChatGPT 4 已经对提示词中涉及的一些当代艺术家的名字进行了屏蔽处理或者给予用户删除提示。但从长远来看，训练私有模型或将成为企业的普遍做法。因此，像 Adobe、迪士尼那样拥有大量图像版权的企业会变成富矿；另外，类似于微软的新必应或 365 办公套装这种由专业公司整合现有的 AI 技术并服务于垂直领域的方式也会避免版权纠纷。

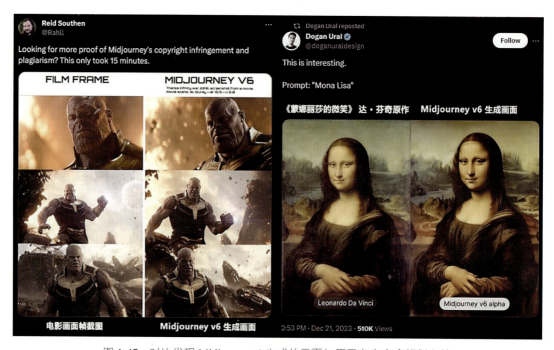

图 1-47　对比发现 Midjourney 6 生成的画面与原画存在高度相似之处

目前关于 AI 绘画版权归属仍然存在着很大的争议性。分歧的矛盾点就在于数据训练并不是复制而是学习，如果是进行统计研究并不会侵犯版权，例如通过检查 100 万张图像来计算互联网上包含小猫图像的百分比。也有人反驳说，复制就是训练过程的一部分，而训练就会涉及复制。但究竟该在哪一步界定为侵权呢？在神经网络中创建权重有问题吗？还是问题在于使用神经网络生成新内容？而从大语言模型的工作原理看，它并不会"存储"基础训练文本，GPT-3.5 或 GPT-4 的参数大小不足以对训练集进行无损编码，而注意力模型是根据提示词上下文的权重的概率分布来"预测"结果。因此，AI 生成过程具有复杂性、不可预测性、幻觉性、缺乏透明度等特征，由此带来了数据、技术与应用等层面的风险与挑战。因此，类似许多科技创新，人工智能被认为是一把双刃剑，既有积极的方面也存在潜在的风险。人类必须完善 AI 相关的法规与伦理准则的建设，最大程度地发挥 AI 的积极作用，以造福人类社会。

本章小结

大模型时代到来，特别是智能艺术的出现，打破了艺术创作的传统规则，艺术设计面临着近百年来首次由技术革命带来的重大革命，而这些将会影响每个人未来的工作与生活。本章全面介绍了智能设计的概念、定义、价值和意义，深入探索了 AIGC 作为创意伙伴对设计师工作方式与设计流程的影响，并进一步说明了智能设计对今后设计行业转型升级的影响。

智能设计是指设计师借助人机协同，以当代人工智能技术为基础，借助自然语言人机对话的方式，采用大语言模型生成技术进行创意设计的工作方法。智能设计以 AIGC 技术为基础，同时涉及许多跨学科的新技术、新知识与新方法。本章全面介绍了智能设计的概念、定义、价值和意义，本章指出：智能设计作为人机协同设计的最新形式，其核心在于借助全球数字化资源，依赖大模型的优势，借助提示词对设计原型的快速迭代与创新。这将深刻改变传统艺术教育的知识传授与技能训练方式，极大地促进学生艺术才能的自由发挥，由此推进艺术民主化的进程。本章的重点内容为：智能设计的概念、定义、价值和意义；智能设计的理论研究，包括知识图谱、人机关系、理论框架与研究课题；智能设计的实现途径与优缺点比较；智能人机协同创意模型；人工智能的发展前景以及伦理思考。本章还通过案例分析，说明了智能设计在产品设计、游戏设计、文物修复以及品牌创意等方面的应用。

讨论与实践

思考题

1. 为什么说生成式 AI 会推进设计民主化大趋势？
2. 生成式人工智能的主要应用领域有哪些？
3. 如何从艺术与科技的范畴来思考智能设计的价值？
4. AIGC 对未来设计行业的就业有何影响？
5. 智能时代设计师的基本素质与业务能力有何特征？

6. 什么是大语言模型（LLM）？目前国内外主要应用的大模型有哪些？

7. AIGC 未来的发展趋势是什么？什么是通用人工智能（GAI）？

小组讨论与实践

现象透视： 文心一格可以提供用户自定义与模式选择的文生图创意，支持一键修图、创意填充、实验室线稿再创作、人物动作识别生成以及自定义模型训练等（图 1-48）。相比国外的文生图平台，图片的质量与精度也达到了专业水准。

头脑风暴： 文心一格对中华传统文化的表现力更为优秀，如何将我国独特的历史传说、民间故事与非物质文化遗产通过智能设计的方法，转换为更为流行的数字媒体节目（如抖音）或者互动艺术？如何借助智能设计来进行绘本或动画创作，并向儿童普及传统民俗及故事？

方案设计： 智能设计可以帮助实现传统"非遗"的大众化和时尚化。请各小组针对上述问题，通过关键词语料的研究与输入，构思表现中国传统历史故事的不同人物角色，并借助文心一格给出相关的设计方案（PPT）、设计草图或原型人物，需要提供详细的技术解决方案，部分角色需要进行手工修饰加工或增强创意。

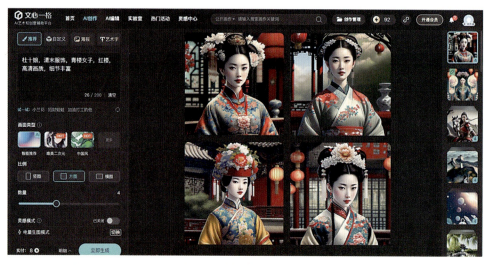

图 1-48　文心一格借助提示词生成的明末故事人物杜十娘的效果图

练习及思考

一、名词解释

- 生成式 AI
- Copilot 智能助手
- 人机协同设计
- Midjourney
- 提示词工程
- 智能设计
- 玛格丽特·博登
- 智能 NPC 系统

- Adobe Express
- LLM

二、简答题

1. 人工智能对游戏行业的转型升级有何影响?
2. 什么是人工智能绘画? 主流创意平台或工具是什么?
3. 为什么说 AIGC 开启了第四次工业革命?
4. 请以百度文心一格为例,说明如何进行文生图创意。
5. 人机协同创作的基本模式是什么? 什么是智能设计?
6. 如何理解生成式 AI 的创造力? 请分析大模型的工作原理?
7. 生成式人工智能的发展前景怎么样? 有何风险与挑战?
8. 三星堆博物馆如何利用 AI 来扩大品牌影响力? 什么是堆友 App?
9. 什么是科技伦理? 人工智能技术引发的伦理思考有哪些?

三、思考题

1. 如何理解 AI 绘画可能引发的版权争议? 有哪些解决方法?
2. 举例说明实现智能设计有哪些途径,其各自的优缺点是什么。
3. 为什么 AI 生成技术可以补全民国才女陆小曼未完成的《夏日山居图》?
4. 比较文心一格与 Midjourney 或微软 Dall-E3 "文生图" 的技术与美学差异。
5. 举例说明智能艺术设计理论研究所包含的研究课题与研究方向。
6. 百度创始人李彦宏认为 AIGC 的发展将会有 3 个阶段,试分析其理论依据。
7. 智能设计在设计流程与设计理念上有哪些新范式与新方法?
8. 分析说明不同 AI 设计工具各自的优势以及缺陷并说明解决思路。
9. AI 技术如何推动设计行业的转型升级? 对就业的影响是什么?

2.1 古代的智慧机器
2.2 差分机和人工智能
2.3 图灵测试与人工智能
2.4 人工智能发展时间线
2.5 罗森布拉特与感知机
2.6 深度学习与AI革命
2.7 生成式AI发展简史
2.8 计算机生成艺术史
本章小结
讨论与实践
练习及思考

第2章
AI技术与艺术简史

　　AI 的发展历史可以追溯到 20 世纪 50 年代艾伦·图灵提出的一系列重要思想和美国达特茅斯会议。但早在计算机发明之前，早期的发明家就开始考虑制造可以模仿人类智能的机器。本章除了追溯古代东西方文明在"自动机"领域的贡献外，重点回顾了过去 70 多年 AI 跌宕起伏的发展历史，包括神经网络、感知机、机器学习与深度学习的发展简史，同时梳理了计算机艺术与技术联姻的历史。为读者勾勒出生成式 AI 技术以及相关计算机生成艺术的发展轨迹。下面是本章的思维导图，供读者参考。

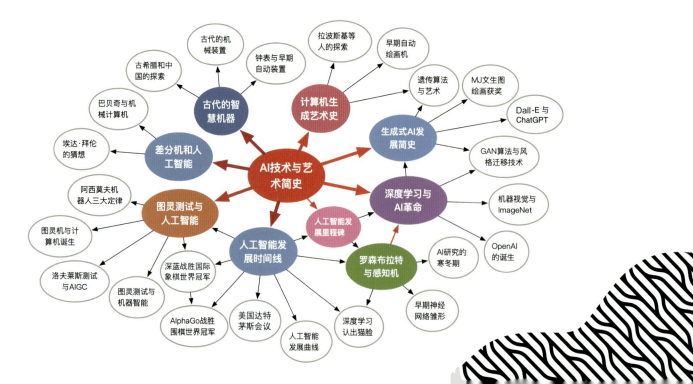

2.1 古代的智慧机器

很多人认为人工智能始于现代。但早在计算机和机器智能发明之前，早期的哲学家、军事家或发明家就已经开始考虑制造可以模仿人类智能的机器。法国哲学家卢梭曾说："我认为任何动物都是一部精密的机器，我觉得人也是这样的机器。不同的是：动物由本能来决定取舍，而人则依靠自由意志。"法国思想家拉·梅特里则进一步指出："人是动物，因而也是机器，不过是更复杂的机器罢了。"古代人们普遍对机器、机械与自动装置充满了好奇和敬畏，并促使一代又一代的工匠进行了大胆的探索和尝试。例如，1805年，一个瑞士的钟表机师亨利·麦尔拉多特设计了一个由齿轮和弹簧激活的"机器男孩"（图2-1），他具有基于凸轮的记忆存储器，不仅可以画出4幅图画，还可以用法语和英语写下三首诗歌，并且在最后一首诗的末尾清晰地签出他的父亲的名字。这个"机器男孩"的身体并不复杂，基本上是一个仿人形的支架，其机械架构集中在桌子下的透明盒子里。1928年，该机器人现身于美国富兰克林博物馆。这个可以写诗画画的机械人偶代表了古代人们对未来机器人的梦想。科学哲学家弗兰西斯·培根是机器时代的精神领袖，他所倡导的科学实验方法揭示了机械的因果规律。18世纪末，欧洲以钟表为代表的精密仪器制造术走入鼎盛，一些机械师热衷于把创造力用于艺术和娱乐领域，并发明了各种机械人偶，例如出现在安徒生童话故事里的机械夜莺等。

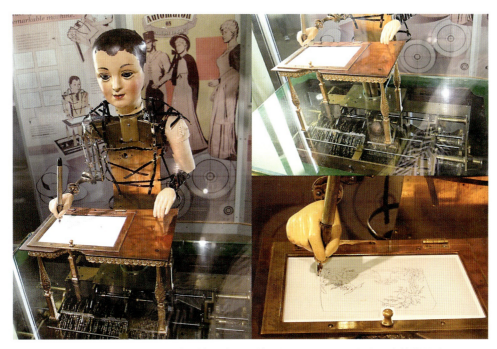

图 2-1　麦尔拉多特设计的能够写诗画画的"机器男孩"（现存富兰克林博物馆）

2.1.1 古希腊和中国的探索

古希腊"自动机"（automata）一词的意思类似于"按照自己的意愿行事"。古代自动机有两个重要特征：第一，这些自动机械的构造多为模仿人体结构，其功能也是模仿一定程度的人类智力，

如可以定时报时的机械鸣禽；第二，它们也被用作支持人类活动的功能工具，如钟表、运输工具或机械化玩具等。例如，三国时期蜀汉丞相诸葛亮发明的"木牛流马"就是这样一种半自动的运输工具。《南齐书·祖冲之传》记载："以诸葛亮有木牛流马，乃造一器，不因风水，施机自运，不劳人力。"由此说明木牛流马应该是自动化程度很高的复杂木工机械。史书记载：诸葛亮在北伐时使用木牛流马，其载重量为"一岁粮"，大约200kg以上，每日行程为"特行者数十里，群行二十里"，为蜀国十万大军运送粮食。虽然由于年代久远，资料缺失，我们很难想象出这个古代运输机械的样貌，但借助人工智能绘画的帮助，推测该机械应该是铰链传动四轮车或类似波士顿山地机器骡等的结构（图2-2）。

图 2-2 提示词指导大模型生成的三国诸葛亮发明的木牛运输工具

据历史学家李约瑟所著的《中国科学与文明》记载，中国古代自动机械可以追溯到公元前2世纪的汉朝时期。古代工匠们曾经发明了由十几个青铜人偶组成的乐队，这些机械人偶可以为皇帝弹奏管弦乐器。工匠们还发明了自动玩具，如机械鸽、机械龙等。根据李约瑟的说法，大约在公元7世纪的盛唐时期，中国人陆续发明了机械木偶剧院，里面有玩偶机器人、演奏机器人、杂耍机器人和机器动物等。这些机械奇迹主要由液压机构驱动，是古代工匠专门为娱乐皇帝而设计的。中国古代机械，如水车等通常由水、重力或其他简单的机械方法提供动力。其中许多设备是出于实际原因而创建的，例如测量时间、磁场、方位或自然现象的仪器（如浑天仪、指南车、地动仪等）。张衡是我国东汉时期的一位杰出的天文学家、数学家、发明家、地理学家和文学家。据《后汉书·张衡传》记载，他曾经发明了以水力推动的浑天仪、能够探测震源方向的地动仪和指南车。他发明的地动仪是世界第一架观测地震的仪器。张衡把它放置在洛阳的灵台上，同浑象、浑仪、圭表、刻漏等天文仪器在一起，供观测天文之用。根据《太平御览》记载，张衡曾经制作过自动木鸟。这个木鸟不仅有翅膀，而且在鸟腹中有机关，借助机关和翅膀，木鸟可以飞数里地。此外，张衡还制作过一种有三个轮子可以自转的机械，有人认为这就是指南车。虽然这些灵巧的机械都已经失传了，

但书籍中留下的相关记载足以证明张衡在机械制作中的高超技艺。我们可以借助智能绘画根据上述文字来还原这位中国古代伟大发明家的成果（图 2-3）。

图 2-3　提示词指导 AI 生成的古代张衡发明自动飞鸟的场景

古希腊也是人类早期文明的源头之一。现存最早的关于自动机械的长篇书籍是《论自动剧场、气动学和力学》，由亚历山大的发明家海伦于公元 85 年左右撰写。海伦在他的著作中描述了可以唱歌的机械鸣禽（图 2-4，左）、酒水机械人以及使用重物、滑轮、水管、虹吸管和蒸汽驱动轮等实现的自动化木偶剧院。大多数情况下，这些自动装置可以执行简单和重复的动作。由于罗马人让人类奴隶和仆人从事繁重的劳动和卑微的工作，这些机械装置的主要目标是娱乐。根据当代作家罗塞姆在其著作《机器人的进化》中的说法，由于海伦的著作遗漏了很多细节，因此他对这些机器的描述仍然需要大量猜测。例如，原书中一个被称为"赫拉克勒斯与野兽"的自动机（图 2-4，右）的介绍就描绘了赫拉克勒斯用棍棒交替棒打恶龙的场景。其实这个机械动作的秘密源于隐藏在装置基座底部充当平衡器的水罐，当水罐充满或放空水时，就可以触发这个场景。这说明水力是人类早期自动机械的动力来源之一。

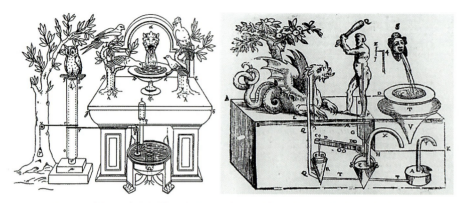

图 2-4　水流驱动的机械鸣禽（左）和"赫拉克勒斯与野兽"自动机（右）

2.1.2　古代的机械装置

早期的自动机械借助齿轮和弹簧产生复杂运动。但构建自动机仍然需要工匠掌握多个学科，如物理、机械、艺术和工程等的知识，文艺复兴时期的达·芬奇就是这样一位横跨多个学科的科学艺术巨匠与发明家。今天的智能设计也是如此，创意设计师需要掌握各种跨界的知识，并借助 AI 的写作、绘画、编程以及计算等能力来实现产品创新。因此，回溯历史对今天的设计师是非常有益的，我们可以从古人的发明创造中汲取营养，并借助新技术来完成创意。例如，穆斯林博物学家伊斯梅尔·贾扎里就是这样一位达·芬奇式的创意奇才。他来自美索不达米亚，集学者、发明家、机械工程师、工匠、艺术家和数学家于一身。他曾经担任阿图克卢宫的总工程师，有着丰富的机械工程的经验。贾扎里最著名的著作是 1206 年撰写的《精妙机械装置知识之书》，其中描述了 50 种机械装置，如早期的水钟、音乐自动机、机器人乐队等技术发明。该书对这些装置的机械原理提供详细的说明，并带有丰富彩色插图。因此，贾扎里被后人赞誉为"机器人之父"和现代工程学之父。

贾扎里继承了古代工匠注重实践的优良传统，因此更像是一位实用的工程师而不是发明家，他似乎"对驱动设备的机械原理比对设备本身更感兴趣"，并且他的机器通常是"通过反复试验而不是通过理论计算来组装的"。他的《精妙机械装置知识之书》广受欢迎，而且正如他自己反复解释的那样，他只描述自己亲手发明制造的或亲自检验前人的装置。因此，这本书更类似于一本实用的机械产品制造手册。例如，该书描述了一个依靠精巧的液压装置实现自动喷水的机械孔雀（图 2-5，左）。该喷泉的水从镶满珠宝的孔雀嘴里倒入盆中，能够帮助皇室成员洗手。当水排入盆下的容器时，浮动装置可以触发机械开关，机器仆人会按顺序出现，第一个提供肥皂，第二个提供毛巾。随后阀门关闭，该机械孔雀恢复原状。

该书还介绍了一个音乐机器人乐队，它被认为是最早的可编程自动机之一（图 2-5，右）。该船形音乐自动机上有 4 名机械人偶，可以在皇家酒会上演奏音乐。英国谢菲尔德大学人工智能与机器学教授诺埃尔·夏基认为该乐队是可编程自动机的早期实例，他还尝试重新创建该装置。音乐自动机的工作原理是由船内部的凸轮控制打击乐器（鼓乐机）的杠杆产生了音乐节奏，凸轮的不同位置可以改变音乐的节奏。该自动机不仅播放音乐，还可以在每次音乐表演期间执行 50 多个面部和身体动作。此外，贾扎里发明的水力机械钟可显示移动天体模型（包括太阳、月亮和星星）。贾扎里还设计了一个结构复杂的蜡烛钟——因为蜡烛的燃烧速度是已知的，所以人们可以根据蜡烛的燃烧量来计时。该蜡烛放在一个侧面有环的托盘上，蜡烛顶部有固定带孔支架可以使灯芯穿过孔燃烧。托盘通过滑轮连接到支架的配重铁上。配重铁通过滑轮锁链将托盘上的蜡烛上推，使得蜡烛可以持

续在顶部燃烧。当一根蜡烛燃尽后，水压传送另一个托盘的蜡烛到支架上，循环往复使得蜡烛自动机能够持续工作。

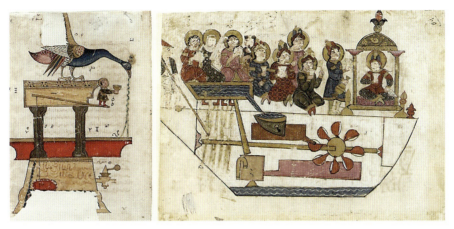

图 2-5　自动喷水的机械孔雀（左）和古代音乐机器人乐队（右）

2.1.3　钟表与早期自动装置

在中世纪和文艺复兴时期的欧洲，钟表、木偶剧院、自动机械玩具都是贵族"游乐花园"的重要组成部分。工匠们建造了真人大小类似玩偶的自动机，可以书写、绘画或演奏音乐。13 世纪末，阿图瓦伯爵罗伯特二世在法国赫斯丁委托建造了第一个游乐花园。穿过花园迷宫时，伯爵的客人会看到自动喷水雕塑、会说话的金属猫头鹰、机械野兽以及其他可以喷射烟雾、面粉和羽毛的自动装置。15 世纪以前，自动机技术主要利用液压、气动或重力驱动的原理进行设计。例如，早期的机械钟表造型巨大，内部结构复杂，甚至需要一座塔楼来容纳，如同巴黎圣母院的钟楼。我们可以借助智能绘画，再现欧洲中世纪古钟以及钟楼建筑的风采（图 2-6）。

图 2-6　通过智能绘画再现了欧洲中世纪钟表建筑的宏伟景观

随着金属弹簧发条的发明,这种情况发生了变化。金属弹簧的历史可以追溯到青铜时代,而钟表的发明则可以追溯到我国北宋时期。弹簧在钟表制造中扮演着重要的角色,它是钟表的核心部件之一,用于储存能量并驱动钟表的运转。在 15 世纪和 16 世纪,德国纽伦堡和奥格斯堡以及法国布卢瓦的钢铁铸造厂能够提供钢制的金属发条,由此解决了小型自动装置的动力问题。从 15 世纪 30 年代开始,欧洲的钟表制造商开始生产通过钥匙上弦的弹簧驱动时钟。在文艺复兴时期,他们不断发展和改进各种钟表机械,并将装饰艺术与钟表设计相结合。随着制造工艺的进步,这种计时装置变得越来越小,直到工匠们可以通过微小螺丝和齿轮,手工精心制作制造出来了怀表。钟表匠往往就是制造自动机器的工程师,他们可以获得这些材料并了解金属发条机制。此外,他们也拥有冶金和金属加工的技能,并了解自动机所需的制造工艺。到了 19 世纪末,这些神奇的机器已经达到了黄金时代,巴黎的高端百货商店里有各种各样的自动机,如自鸣钟等,作为中上阶层的客厅娱乐品出售。早期的钟表、自鸣钟和其他自动机器的发明展示了古代人类对构建智能机器的热情。它们被视为智能机器进化中的重要指标,展示了人类的创造力和想象力。它们的早期贡献启发了查尔斯·巴贝奇、艾伦·图灵等后继思想家、科学家和工程师的灵感。

2.2 差分机和人工智能

2.2.1 巴贝奇与机械计算机

19 世纪 30 年代是一个不平凡的时期。历史在这个阶段开启了人类最伟大的现代媒介的航行:摄影术与差分机。1839 年,法国科学家路易斯·达盖尔发明了银板摄影术。非常巧合的是,几乎在同一时间,1833 年,另一位伟大的科学家,英国数学家查尔斯·巴贝奇(图 2-7,左)发明制造了可以用于数学计算的自动机械——差分机(也称为分析引擎,图 2-7,右),这是最早采用寄存器来存储数据的计算机,体现了早期程序设计思想的萌芽。第一台差分机从设计到制造完成花费了整整 10 年。它可以处理 3 个 5 位数,计算精度达到 6 位小数。巴贝奇差分机采用了 3 个具有现代意义的装置:保存数据的寄存器(齿轮式装置);从寄存器取出数据进行运算的装置,且机器的乘法以累次加法来实现;控制操作顺序、选择所需处理的数据以及输出结果的装置。该机械是最早体现计算机设计思想的机械计算工具。

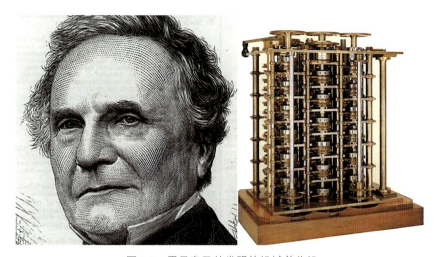

图 2-7 巴贝奇及其发明的机械差分机

达盖尔和巴贝奇分别引导了现代社会媒体的基础：摄影术和计算机的出现，而 AI 就是这两条历史轨迹最终融合的结果。例如，1941 年德国科学家康拉德·朱斯创造了著名的 Z-3 计算机。它的记忆磁带（软件）恰恰用的就是胶卷。历史在这一刻将计算机与图像联系了在一起。巴贝奇的差分机和达盖尔银版照相法随后经历了 100 多年的发展历程。到了 20 世纪中后期，现代数字计算机已经能够处理大量的声音、图像、视频等媒体数据；与此同时，现代媒体也已经形成了包括摄影、电影、录音机、磁带录像机等基于光学、电子学的庞大产业。21 世纪初，这两个平行发展的历史进程开始融合，所有现代媒体通过数字化转换成数字媒体。图形、运动影像、声音和文本变成了可计算的数据。基于摩尔定律的 IT 产业经过 60 年的发展和积累，为生成式 AI 提供了处理浮点数据的计算能力。近 40 年的互联网为 AI 提供了数万亿带单词标注的训练大数据，而移动媒体和云计算腾飞的 20 年让每个人都拥有了一台超级计算机（智能手机）。换句话说，始自巴贝奇的 200 年技术进步，为生成式 AI 的起飞创造了必要的条件。

巴贝奇的差分机包含可以用于输入数据和指令的穿孔卡（软件），这使该机械可以进行任何数学运算。穿孔卡的创意则来自雅卡尔织布机的启发。1725 年，法国纺织机械师布乔想出了一个利用"穿孔纸带"控制提花编织机编织图案的绝妙主意。布乔首先设法用一排编织针控制所有的经线运动，然后取来一卷纸带，根据图案打出一排排小孔，并把它压在编织针上。启动机器后，正对着小孔的编织针能穿过去钩起经线，其他的针则被纸带挡住不动。这样一来，编织针就自动按照预先设计的图案去挑选经线，编织图案的"程序"也就"存储"在穿孔纸带的小孔之中。80 年后的 1800 年，英国人杰奎德发明了通过穿孔卡自动控制的提花纺织机，这使机可以编织错综复杂的图案，甚至能够织出杰奎德本人的肖像。这两位纺织机械师发明的穿孔卡成为最早实现"人与机器对话"的"始作俑者"。

2.2.2 艾达·拜伦的猜想

1833 年夏天的一个夜晚，17 岁的少女艾达·拜伦（图 2-8）和母亲安娜贝拉一起来到了英国著名数学家查尔斯·巴贝奇的家中，她被巴贝奇正在制作的一台机器所吸引。这台被称为"齿轮差分机"的机器是由青铜和钢铁制成的手摇式装置，它使用好几层齿轮、锤状金属臂和数千个标有编号的圆盘，能够自动地解出算式。艾达从小就对数学和发明着迷，她的母亲也一直渴望能够有导师鼓励她。可能是艾达从她父亲、诗人拜伦那里继承来的艺术基因，让艾达开始想象这种奇妙的机器未来可能有什么能力。随后艾达成为巴贝奇的助手，并与这位数学家维持了多年的友谊。

图 2-8　艾达曾预言计算机有艺术潜能

作为世界上第一位软件程序员,在为巴贝奇编制机器运行代码(程序)时,艾达发现了计算机作为艺术工具的潜能。她指出:分析引擎的操作机制可以对数字以外的其他东西起作用。例如,根据和声学与作曲学来定调的声音关系同样适用于分析机的数学原理。因此,计算是一种"诗意的科学",分析机有可能谱曲和制作音乐。她还写道:"分析机运算代数的模式与雅卡尔织布机编织出花朵和叶子的花纹一样。"暗示通过穿孔卡可以编织出几何图案,这成为计算机与图形最早的联系。最重要的是,艾达进一步指出:"分析引擎与单纯的'计算器'之间并没有共同点。它拥有完全属于自己的地位;它所暗示的能够思考的本质是最有趣的。"艾达·洛夫莱斯夫人(结婚后随丈夫姓)的笔记现在被公认为是人类最早的程序代码。

艾达的主要贡献不仅仅是作为世界上第一位"软件程序员",还有她对分析引擎发展潜力敏锐的分析和猜想。她想象计算机如果提供了适当的输入和编程,不仅可以创建数学计算,还可以创建任何形式的内容,如艺术或音乐。特别重要的是,艾达在其笔记中写道:"分析引擎没有任何自命不凡的能力来创造任何东西。它可以做任何我们知道如何命令它执行的事情。它可以遵循数学分析,但它没有能力预测任何分析关系或真理。"由此,艾达在无意中发现了现代计算机技术中的一个关键概念,或者在某种程度上来说也是人工智能领域的一个关键概念,即机器的能力完全由给予它的编程指令决定,这意味着人工智能和计算机只是一种可以执行任务的工具,但不能执行像人类意义上的"思考"或"创造"。艾达的预言是人工智能黎明前的微光。我们借用生成式 AI 重现了她当年作为一名杰出的程序员在巴贝奇工作室的场景(图 2-9),这使我们今天能够一睹这位非凡人物的风采。

图 2-9 通过智能绘画再现了当年艾达·拜伦在巴贝奇工作室的场景

2.3 图灵测试与人工智能

1942 年,艾萨克·阿西莫夫发表了短篇小说《环舞》。这位著名的科幻作家首次完整地阐述了他的"机器人三大定律":第一定律,机器人不得伤害人类,或因不作为而让人类受到伤害;第二定

律，机器人必须服从人类的命令，除非这些命令违背了第一定律；第三定律，在不违背第一与第二定律的前提下，机器人必须保护自己。《环舞》讲述的是一个名叫速必敌（Speedy）的机器人，它接受了人类的命令，去危险的硒溶池执行采集任务。当它越来越靠近目的地，危险的程度越来越高，第三定律让它不得不离开以保护自己。但当它开始远离目的地，第二定律又让它必须服从命令前进。因此，它被置于一个前后两难的矛盾境地，围绕着硒溶池不停地转圈圈。阿西莫夫的"机器人"系列故事吸引了很多科幻迷，其中的一些科学家开始思考机器拥有思考能力的可能性。阿西莫夫的三大定律成为 AI 领域最早的伦理规范。

艾伦·图灵不仅是现代计算机之父，而且是人工智能的奠基人。1936 年，时年 24 岁的图灵向伦敦权威的数学杂志投了一篇论文，题为《论数字计算在决断难题中的应用》。在这篇开创性的论文中，图灵提出了著名的"图灵机"的设想，并由此奠定了现代计算机的理论基础。1950 年，图灵发表的另一篇著名的论文《计算机器和智能》震惊了学术界。他在论文中提出了"机器会思考吗？"的理论问题，并给出了一种人机交互的双盲法对照实验，作为用于判定机器是否具有智能的测试方法，这就是图灵测试（图 2-10）。该实验假设一台机器能够与人类沟通，且让第三方的询问者难以分辨人与机器的分别，那么这台机器就被认为具有智能。1952 年，图灵写了一个国际象棋程序。后来美国洛斯·阿拉莫斯国家实验室的研究组根据图灵的理论，在 ENIAC 上设计出了最早的国际象棋程序。

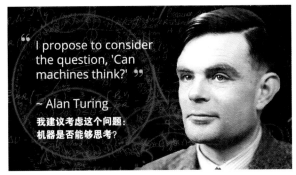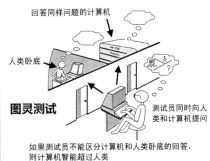

图 2-10　图灵对人工智能的思考和图灵测试

图灵曾经预言，在 20 世纪末，一定会有计算机通过图灵测试。1997 年国际象棋世界冠军卡斯帕罗夫和 IBM 的超级计算机"深蓝Ⅱ"的人机大战成为人工智能发展的里程碑（图 2-11）。1985 年，年仅 22 岁的卡斯帕罗夫力克群雄，成为历史上最年轻的国际象棋世界冠军。也正是 1985 年，专为国际象棋而设计的超级计算机在美国卡内基梅隆大学诞生。"深蓝"是 RS/6000SP 超级计算机的简称，它重达 1.4 吨，共装有 32 个并行处理器，每秒能分析 1 亿步棋。能以纯粹的计算力量挑战人类的直觉、创造力与经验。"深蓝Ⅱ"最终在 1997 年战胜了卡斯帕罗夫，实现了人工智能的飞跃，也使得人工智能的公众形象大幅提升。深蓝拥有强大的计算能力，它使用了一种"蛮力"的方法，即每秒评估 2 亿种可能的走法从而找到最佳的路线。而人类每回合只能检查大约 50 步。当时计算机还没有"深度学习"能力，即在下棋中学会思考策略与自主学习。尽管如此，深蓝的胜利还是将人工智能非常高调地带到了公众视野。令投资者难以忘怀的是，深蓝的胜利推动 IBM 股价上涨了 10 美元，并创下了历史新高。

虽然已成为国际象棋世界冠军，但人工智能发展的脚步一直未曾停歇，深度学习的出现成为计算机挑战人类的新武器。更高速、更强大的计算机更是与 20 年前不可同日而语。2016 年 3 月，谷歌旗下 DeepMind 团队开发的人工智能机器人"阿尔法狗"（AlphaGo），以 4∶1 的总比分战胜了世

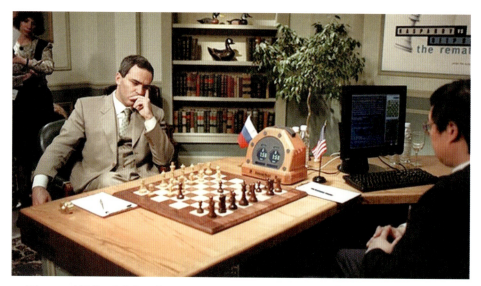

图 2-11 "深蓝 II"（右，由 IBM 工程师代理执行）战胜了著名棋手卡斯帕罗夫（左）

界冠军韩国职业九段棋手李世石，成为第一个战胜围棋世界冠军的人工智能机器。这场比赛被认为是人工智能领域的一次重大突破，引起了全球范围内的广泛关注（图 2-12）。2017 年，谷歌推出了名为"大师"（Master）的围棋程序，在网络上打败了包括老将聂卫平、新锐柯洁在内的一众顶尖职业棋手，由此引发了全球媒体对人工智能与机器学习的关注。

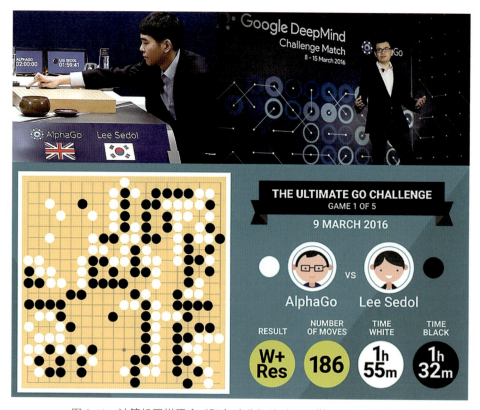

图 2-12 计算机围棋程序"阿尔法狗"战胜了围棋世界冠军李世石

AlphaGo 和早期的"深蓝"之间有着巨大的区别。深蓝是一个人工打造的程序，程序员从国际象棋大师那里获得信息、提炼出特定的规则并输入计算机，而 AlphaGo 则是通过深度学习或者计算机自主学习（非监督学习）来对抗人类棋手，而这个从失败中复盘、发现问题并改进棋路的学习过程更像人类棋手，只不过速度更快。打败围棋冠军只不过是一个开始，AlphaGo 的开发公司 DeepMind 在游戏、医疗、机器人以及手机方面都有规划。AlphaGo 掀开了人工智能的新的篇章，而这一切都源于艾伦·图灵等先驱们的探索。2022 年 12 月，OpenAI 的大型语言生成模型 ChatGPT 刷爆网络，它能胜任高情商对话、生成代码、构思剧本和小说等，将人机对话推向新的高度。由此，AIGC 拉开帷幕，正式登上历史舞台。

AIGC 无疑是人工智能发展新的里程碑。《天才与算法》一书的作者马库斯·杜·桑托伊认为：面对今天的人工智能系统，传统的图灵测试已经过时，由此他提出一个评价人工智能的智能程度的新方式，即洛夫莱斯测试（Lovelace Test，由此纪念艾达·洛夫莱斯·拜伦）。桑托伊指出，为了通过洛夫莱斯测试，算法必须能够独立产生真正有创意、有价值的东西。整个过程是可复现的，并且机器应该具备超越人类程序员或数据集创造者的创造力。目前的 AIGC 已经能够初步实现了"风格迁移"和"举一反三"的绘画或设计，但这些还是在"提示词"或"参考图"的引导下完成的，也就是说还得依赖人类的指令。因此，仍然还不算通过洛夫莱斯测试。

作为对传统图灵测试的补充，洛夫莱斯测试首次引入了"艺术创作"这个维度，因为艺术创作背后隐含了酝酿、构思、表达、绘画和创造的过程，这既是自主意识的投射，也是客观存在的实证。从这一评价维度来看，现在的 AIGC 技术确实已经在从事"创造"了，但却不是真正具有创造力，仍然是基于深度学习和机器学习的"模仿式创新"。至少从现阶段来讲，AIGC 背后真正的创造者仍然是人类。艺术是自由意志的表达，在拥有自主意识、思维能力之前，AI 所创造的作品皆来源于人类的创作意图。但即便 AIGC 不是真正的"创造"，难道就对社会创新与服务创新没有意义吗？答案是否定的。因为 AI 解决了大量的基础性工作，由此实现了人类创造力的解放。因此，发展 AIGC 本意并不是真的要发明人类之外的另一个创造者，而是为了在机器的帮助下，快速生成大量的设计原型，从而启发人类，进一步提升与释放人类本来就具有的创造力。

2.4 人工智能发展时间线

2.4.1 美国达特茅斯会议

人工智能的发展历史可以追溯到 20 世纪 50 年代。1950 年，艾伦·图灵发表了论文《计算机器和智能》，并提出了机器智能的哲学思想。1955 年，世界各地的科学家已经开始思考一些概念问题，例如神经网络和自然语言，但还没有统一的概念来概括这些与机器智能有关的领域。美国达特茅斯学院数学教授约翰·麦卡锡创造了"人工智能"这个术语。1956 年，约翰·麦卡锡联合麻省理工学院教授马文·明斯基、IBM 公司信息研究中心负责人罗切斯特、贝尔实验室信息部数学研究员克劳德·香农共同发起了夏季学术研讨会。他们还邀请了普林斯顿大学的莫尔和 IBM 公司的塞缪尔、麻省理工学院的塞尔夫里奇以及兰德公司和卡内基梅隆大学的纽厄尔、赫伯特·西蒙等人一起，共同讨论关于机器智能的问题。本次研讨会的内容包括学习和搜索、视觉、推理、语言和认知、游戏（尤其是国际象棋）以及人机交互等前沿课题。讨论的主题还包括神经网络和自然语言处理等。这场讨论达成的普遍共识是，人工智能具有造福人类的巨大潜力。达特茅斯会议是人工智能发展的重要里

程碑（图 2-13）。这次会议提出了人工智能的研究规范、方向与研究框架，由此推动了人工智能作为一门学科的发展。

图 2-13　美国达特茅斯会议的 10 名参与者

2.4.2　人工智能发展曲线

回顾过去 70 多年人工智能的发展历程，我们可以看到人工智能的研究轨迹不仅有着黄金时期与快速增长期，而且也曾经遭遇过多次挫折、失败与低潮（图 2-14，上）。与此同时，智能艺术的发展也是与人工智能发展史息息相关，并经历了计算机艺术、生成艺术、遗传艺术、自动绘画机直到风格迁移等一系列科技艺术的重要里程碑（图 2-14，下）。从达特茅斯会议到 20 世纪 60 年代，以认知科学家弗兰克·罗森布拉特创造的感知机为代表，人工智能的研究迎来了第一个黄金时期。人工智能概念的提出后，陆续发展出了符号主义、联结主义（神经网络）等不同学派，相继取得了一批令人瞩目的研究成果，如机器定理证明、早期感知机（单层神经网络）、跳棋程序、人机对话等，掀起人工智能发展的第一个高潮。但限于当时的技术条件与人们对人工智能认识的局限，人工智能的研究在多方向的探索与尝试均遭遇失败，这导致了随后 10 年的"寒冬时期"。

在 20 世纪 60 年代的大部分时间里，美国国防高级研究计划署（DARPA）等政府机构为人工智能研究投入大量资金，但最终回报匮乏。此外，为了保证经费充足，人工智能的学者经常夸大他们的研究前景，而这一切在 20 世纪 60 年代末期结束。早期科学家创建人工智能的尝试屡屡失败使得该领域被视为不切实际，学术界和企业普遍存在着对人工智能发展的悲观情绪，甚至有不少顶尖的思想家、科学家也放弃了这一学科。例如，当时由美英两国顶级科学咨询委员会向政府提交的报告都对人工智能研究各领域的实际进展提出了质疑，并对人工智能技术前景感到悲观。因此，美英两国政府都开始大幅度削减大学人工智能研究的资金。DARPA 要求研究计划必须有明确的时间表，并且详细描述项目成果。当时的人工智能似乎是让人失望的，它的能力可能永远达不到人类的水平。因此，人工智能第一个"冬天"一直持续到 20 世纪 70 年代，并且继续蔓延到 20 世纪 80 年代。

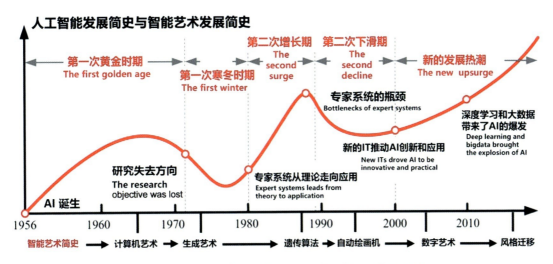

图 2-14　人工智能发展历史曲线（上）与智能艺术发展里程碑（下）

1968 年，科学家爱德华·费根鲍姆提出首个专家系统 DENDRAL，并对知识库给出了初步的定义，这也孕育了后来的第二次人工智能浪潮。该系统具有非常丰富的化学知识，可根据质谱数据帮助化学家推断分子结构。专家系统是人工智能的一个重要分支，同自然语言理解、机器人学并列为人工智能的三大研究方向。它的定义是使用人类专家推理的计算机模型来处理现实世界中需要专家作出解释的复杂问题，并得出与专家相同的结论，可视作"知识库"和"推理机"的结合（图 2-15）。20 世纪 80 年代，人工智能走入应用发展的新高潮。专家系统模拟人类专家的知识和经验解决特定领域的问题，实现了人工智能从理论研究走向实际应用、从一般推理策略探讨转向运用专门知识的重大突破。而机器学习（特别是神经网络）探索不同的学习策略和各种学习方法，在大量的实际应用中也开始慢慢复苏。但是专家系统需要昂贵的专用硬件支持，而当时的 Sun 工作站大多价格昂贵。这就导致了专家系统遇到了瓶颈。因此，DAPRA 再次中止对于人工智能项目的大部分资助，这使得"人工智能"一词再次成为该研究领域的禁忌。

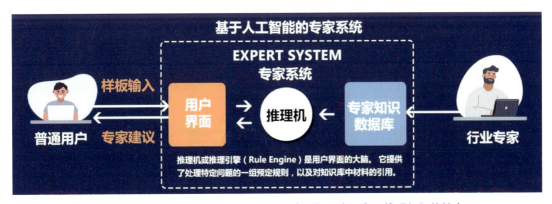

图 2-15　基于人工智能的专家系统可视作"知识库"和"推理机"的结合

2.4.3　深度学习认出猫脸

20 世纪后半叶，特别是新千年开始以后，人工智能的研究逐渐从单纯的学术研究领域走向了更广泛的应用领域，如自然语言处理、计算机视觉、专家系统、生成式人工智能等。随着互联网的

蓬勃发展，计算机运算能力（特别是语音处理和图像处理能力）的增强以及大数据的涌现，使得人工智能研究开始逐渐走出了低谷，再次迎来了新的发展时期。1997 年，IBM 的深蓝国际象棋系统在国际比赛中击败了当时的世界冠军加里·卡斯帕罗夫，人工智能的公众形象大幅提升。2011 年，谷歌工程师杰夫·迪恩与斯坦福大学教授吴恩达共同建立了一个大型神经网络，利用谷歌的服务器（16 000 个）为其提供强大的计算能力，并向它输送海量的图像数据集。他们随机上传了 1 000 万张没有标签的来自 YouTube 的截图。杰夫和吴恩达并没有要求神经网络提供任何特定信息或标记图像。当神经网络在"无监督"的状态下运行时，它们自然会试图在数据找到模式并形成分类。经过三天的运算后，计算机识别出了猫脸。

这个事件成为了深度学习开始火爆的导火索。同时也标志着"谷歌大脑项目"的开始，这后来成为 AIGC 的孵化器。随后，多伦多大学教授杰弗里·辛顿和他的两个学生建立了名为 AlexNet 的计算机视觉神经网络模型。2012 年，在著名的 ImageNet 的图像识别大赛当中，AlexNet 一举夺冠。该事件证明了深度神经网络在对图像进行准确识别和分类方面远远优于其他系统。这次夺冠使深度神经网络得以复兴，也为辛顿赢得了"深度学习教父"的绰号。2018 年，辛顿和他的同事约舒亚·本乔、杨立昆一起获得了当年的图灵奖。

2.4.4 人工智能发展里程碑

表 2-1 总结了过去 70 年人工智能研究的重要里程碑事件。

表 2-1　过去 70 年人工智能研究的重要里程碑事件

年代	事件	说明
1950 年	图灵测试的提出	英国数学家艾伦·图灵提出了图灵测试的概念
1956 年	"人工智能"一词诞生	美国达特茅斯学院夏季研讨会，约翰·麦卡锡、马文·明斯基等学者共同提出了"人工智能"一词，并讨论了其未来的发展方向
1965 年	第一个聊天机器人 ELIZA 出现	计算机科学家约瑟夫·魏兹宁格创建的伊丽莎（ELIZA）聊天机器人能够模拟人类对话
1966 年	基于规则的专家系统的出现	第一个成功的专家系统 MYCIN 被开发出来，它能够根据专家的知识进行推理和判断
1980 年	机器学习的起步	随着支持向量机（SVM）等监督学习算法的发展，机器学习开始在人工智能领域发挥重要作用
1997 年	IBM 深蓝计算机战胜国际象棋冠军	IBM 的深蓝计算机在国际象棋比赛中战胜了世界冠军卡斯帕罗夫，标志着人工智能在复杂游戏中取得了一个重要胜利
2006 年	深度学习的概念	杰弗里·辛顿等人提出了深度学习的概念，这种方法在处理复杂数据和任务时表现出优越的性能
2011 年	IBM 沃森计算机赢得了电视挑战赛	IBM 的沃森计算机在美国电视游戏节目《危险边缘》中战胜了人类选手，展示了其在自然语言理解和知识处理方面的能力
2014 年	GAN 算法出现	深度学习算法"生成式对抗网络"（GAN）推出并迭代更新，助力 AIGC 的突破性发展
2014 年	谷歌 X 实验室的深度学习取得突破	通过使用深度神经网络和大规模数据集，谷歌的语音识别和图像识别技术取得重大进展
2016 年	AlphaGo 战胜世界围棋冠军李世石	谷歌旗下的 DeepMind 开发的"阿尔法狗"（AlphaGo）围棋程序在围棋比赛中战胜了世界冠军李世石，展示了深度学习在复杂游戏中的卓越表现

续表

年代	事件	说明
2017年	Transformer 架构的提出	Transformer 架构的出现为自然语言处理领域带来了革命性的变化,推动了自然语言处理领域的发展
2018年	BERT 模型在自然语言处理取得突破	谷歌提出的 BERT 模型在自然语言处理任务中取得了重大突破,引领了大语言预训练模型的新潮流
2020年	GPT-3 的推出	GPT-3 是 OpenAI 公司开发的一个大型语言模型,它能够理解和生成自然语言文本,并在各种不同的任务中展示出强大的能力
2022年	ChatGPT 智能聊天机器人推出	OpenAI 公司推出了聊天机器人 ChatGPT。一周内,ChatGPT 就收获了一百多万用户,成为有史以来增长最快的消费者应用程序
2022年	DALL-E 2 文生图大模型推出	OpenAI 公司推出了文本生成图像工具 DALL-E 2。这是一个基于 CLIP 和扩散模型的生成式模型,它可以根据文字描述自动生成符合要求的图像和视频等
2023年	ChatGPT 4 智能聊天机器人推出	OpenAI 的 ChatGPT 4 是一种开创性的语言模型。ChatGPT 4 在创意写作、编码和复杂问题解决方面展现非凡的能力
2024年	文生视频大模型 Sora 推出	OpenAI 公司推出首个文生视频大模型 Sora,意味着视频内容创作领域的重大变革。Sora 能够根据提示词生成长达 60 秒的视频

今天大家熟悉的一些 AI 技术如神经网络可能看起来像是近期的发明。但事实并非如此。例如,早在 1642 年,法国数学家和发明家布莱斯·帕斯卡就制造了第一台机械计算器。1837 年,数学家巴贝奇和助手艾达·拜伦首次设计了可编程机器。1943 年,麦卡洛克和沃尔特·皮茨发表了《神经活动内在想法的逻辑演算》,标志着现代神经网络的起点。在人工智能研究的 70 多年间,研究人员和科学家从多角度探索了 AI 技术,而且还将其付诸实践并取得了一系列标志性成果。除了人工智能发展的主线外,另一幅 AI 与设计学相互交叉的发展简史图(图 2-16)揭示了从包豪斯学校、马文·明斯基到当代 AIGC 的因果链关系。该图说明了设计学、建筑学、控制论、计算机科学、互联网与人工智能之间存在着复杂的联系。

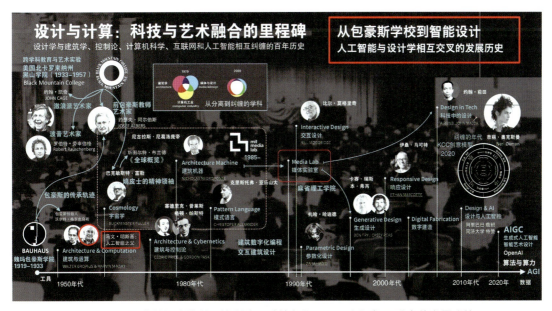

图 2-16 设计学与建筑学、控制论、计算机与 AIGC 之间相互融合的发展脉络

2.5 罗森布拉特与感知机

和 AI 技术发展的路径一样，AIGC 技术的发展也经历了近 30 年的发展，其中更有许多艰辛的探索、曲折的历程与无数科学家的汗水。神经网络学派的先驱、曾任教于康奈尔大学的心理学家弗兰克·罗森布拉特（图 2-17，上）的故事就是一个经典案例。"感知机"（perceptron）的跌宕命运体现了人们对真理认识的复杂过程。罗森布拉特拥有康奈尔大学社会心理学博士学位，但知识渊博、涉猎广泛，从天文学到音乐、登山、政治都有兴趣，是同事眼中的"工程师、疯子和书呆子"。但他最感兴趣的就是分析认知系统并试图解开大脑认知的奥秘。在撰写博士论文期间，他利用当时的 IBM 704 大型计算机进行数据分析，并由此萌发了借助机器模拟大脑神经系统的想法。

1958 年，罗森布拉特发表了题为《智能自动机的设计》的论文，系统提出了感知机的概念。感知机是一个单层的神经网络，它的设计受到了大脑神经元的启发（图 2-17，下）。这是一种能将输入分成两种可能类别的算法。感知机的原理是对输入的性质进行预测，例如左还是右、猫还是狗。如果分类有误，神经网络可以自己进行调整，并在下一次做出更明智的预测。感知机可以被视为一种最简单形式的前馈式人工神经网络，是一种二分类的线性分类判别模型，其输入为实例的特征向量（x_1, x_2, \cdots），神经元的激活函数 f 为 sign，输出为实例的类别（+1 或者 -1），模型的目标是要将输入实例通过超平面将正负二类分离。因此，这个发明实际上就是当代 AIGC 技术所依赖的神经网络的雏形。"感知机是第一个神经网络，"康奈尔大学计算和信息科学学院教授索斯藤·约阿希姆斯认为，"现在所有的人工智能的基础都奠定于康奈尔。"

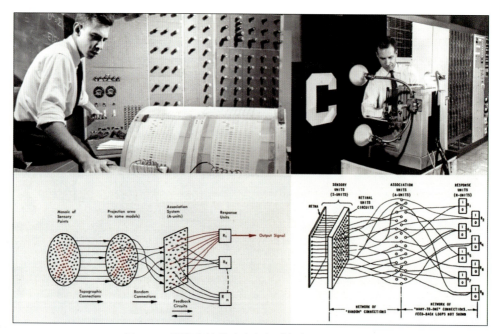

图 2-17　罗森布拉特（上）与感知机原理图（下）

1958 年，罗森布拉特宣布他的一款应用程序可以识别打孔卡左右两侧的标记，他将其称作第一台"具有原创思想能力的机器"。IBM 704 是一台足有 5 吨重、面积大若一间屋子的计算机，并依赖打孔卡进行计算。经过 50 次试验后，该计算机自己学会了识别卡片上的标记是在左侧还是右侧，

这成为感知机的一次成功示范。罗森布拉特在1958年写道："创造具有人类特质的机器，一直是科幻小说里的一个令人着迷的领域。但我们即将在现实中见证这种机器的诞生，这种机器不依赖人类的训练和控制就能感知、识别和辨认出周边环境。"罗森布拉特认为他的理论可以使计算机能够阅读并理解语言，并实现机器翻译等任务。他的创新之处在于使用了数据并允许感知机学习，而这正是深度学习的思想。随着感知机实验的成功，罗森布拉特的工作引起了人工智能学界和大众的浓厚兴趣，各种媒体采访络绎不绝。当时的《纽约时报》将这个新闻用作头条标题，认为"它是有史以来第一个真正能与人类大脑相抗衡的对手"。

然而，到了1969年，罗森布拉特的感知机理论受到了挑战，人工智能领域的权威马文·明斯基等通过数学模型公开质疑感知机的可行性。因为罗森布拉特的感知机只有一层，不可能完成机器翻译等复杂任务。1969年，明斯基出版了《感知机》一书。这本书抨击了罗森布拉特的工作，并从本质上终结了感知机的命运。次年，明斯基获得了计算机领域的最高荣誉图灵奖，而罗森布拉特和他的理论则被人们遗忘。随着美国政府对人工智能科研经费的大幅度削减，人工智能的研究开始进入了"寒冬时期"。1971年，罗森布拉特在43岁生日那天，在切萨皮克湾乘单桅帆船出海时溺水身亡，一代天才就此陨落。虽然他无缘看到四五十年后机器学习的曙光，但他的感知机理论最终成为了后来人工智能重大突破的基础。今天，许多人认为罗森布拉特已被"平反"，现代人工智能革命的星星之火得以燎原，罗森布拉特的贡献功不可没。

2.6 深度学习与AI革命

2.6.1 机器视觉与ImageNet

2006年，多伦多大学教授杰弗里·辛顿以及他的学生鲁斯兰·萨拉赫丁诺夫正式提出了深度学习的概念，开启了深度学习在学术界和工业界的浪潮。杰弗里·辛顿也因此被称为深度学习之父。深度学习的概念源于人工神经网络的研究，它的本质是使用多个隐藏层网络结构，通过大量的向量计算来达到"学习"的目标（图2-18，左）。正如罗森布拉特的感知机，其原理是试图模仿人类大脑的功能。然而，对于深度学习来说这个过程要复杂得多，其中会涉及大量变量或参数。简单来说，深度学习过程类似于回归分析或逻辑回归。人们通过指定随机变量（如猫的照片）来训练模型，这将为输入层的数据创建权重。随后，深度学习继续进行该迭代过程直到错误最小化。其结果就是深度学习可以对数据模型进行更好的预测。与神经网络相比，深度学习系统在变量和权重之间有很多关系。还有多个层用于激活函数进行处理，这被称为隐藏层，其中每个层节点的输出将是下一层的

图2-18 深度学习网络（左）与李飞飞的机器视觉训练（右）

输入值。同时，深度学习还可以通过检测模式和减少数据中的噪声来优化该迭代过程，这就是机器能够"学习"或"判断"的工作原理（图 2-18，右）。当神经网络的隐藏层越多时，则模型越深，能够"过滤"掉更多的数据噪声，在物体识别方面的表现就越好。然而，大量隐藏层不仅会消耗更多的算力，实际上可能会导致不好的结果。因此，设计团队应该对隐藏层的数量进行试验。这是数据科学家的经验非常有用的地方。即使使用复杂的深度学习模型，也常常会出现不准确的结果。

2018 年图灵奖得主杨立昆曾经指出："神经网络和深度学习花了很长时间才站到了台前。部分原因是当这些想法出现在 20 世纪 80 年代末或 90 年代初时，可获得的数据集并不多、应用程序很难部署、计算机不够强大，很多缺失的技术当时还没有弄清楚，所以就只能放弃。直到 21 世纪初，因为出现新的方法、更大的数据集，深度学习有了最好的神经网络算法，还有了更快的、带有 GPU 的计算机，深度学习才重新回到人们的视野。"例如，在 21 世纪初期，尽管人工智能革命的萌芽已经开始出现，但当时的人们看来，所谓深度学习仍还是一潭死水。当时普林斯顿助理教授李飞飞意识到问题可能不在模型而在数据，随后她逐渐萌生了一个想法：如果一个孩子可以通过持续不断的视觉体验来学习，机器为什么不可以？

2007 年，李飞飞开始实验一个基于神经网络的机器视觉项目 ImageNet——通过收集图片并标记出图片中有哪些物体以便提供给模型学习。但受制于数据规模，该项目进展缓慢，同时李飞飞也没有申请到任何项目资金。直到有一天，一位研究生提醒了她，亚马逊有一个众包服务，可以通过低廉的价格聘用世界各地的网民在线完成一些简单的任务,事情因此迎来转机。这张图片有没有猫？参与者平均每分钟可以回答 50 次类似的问题。到 2010 年，ImageNet 已经收集了超过 100 万张带标签的图片。为了扩大影响，他们开始举办大型视觉识别挑战赛 ILSVRC，为参赛者提供训练数据，并验证参赛模型识别图像中物体的准确率。此刻，仍然没有人认识到 ImageNet 的价值。直到辛顿博士的 AlexNet 视觉神经网络模型横空出世，人们才认识到数据的价值。

2012 年，多伦多大学教授杰弗里·辛顿带领两个研究生参加了 ImageNet 大规模视觉识别挑战赛来测试卷积神经网络（CNN）的威力。名为 AlexNet 的模型识别数据集中图像的错误率仅为 16%。这个开创性的成果引发了深度学习的革命。2015 年，微软研究员、另一位顶尖华人学者何恺明报告其 ResNet 模型（超过 100 层的深度网络）在图像识别任务中以低于 5% 的错误率超越了人类。自此，深度神经网络开始风靡全球。AlexNet 模型之所以有着如此优异的表现，是因为除了卷积神经网络外，辛顿提出了反向传播算法（BP）。反向传播主要由两个环节（激励传播、权重更新）反复循环迭代，直到网络的对输入的响应达到预定的目标范围为止。此外，AlexNet 模型还采用了英伟达的 GTX 580 GPU（图形加速卡）并有效地提升了训练效率。如今，利用大规模 GPU 集群进行分布式训练已经成为大模型的技术标准。

2.6.2 OpenAI 的诞生

2015 年 12 月，意识到通用人工智能（AGI）已成为可能，几位硅谷投资人，包括企业家萨姆·奥尔特曼、"钢铁侠"埃隆·马斯克等共同创立了 OpenAI 公司。该公司最初并不是一家典型的硅谷初创公司，而是一家非营利组织，其愿景是"确保通用人工智能造福全人类"。通用人工智能是未来人工智能发展的愿景，也就是机器能够达到人类水平的认知能力的时刻。OpenAI 是这样解释的："AGI 将是一个能够将某个研究领域达到世界级专家水平的系统，并且比任何一个人掌握的领域都多——就像一个结合了居里、图灵和巴赫技能的超级工具。通用人工智能将能够看到人类无法看到的跨学科联系。我们希望 AGI 能够与人类合作解决当前棘手的多学科问题，包括气候变化、普通人

可负担的高质量医疗保健以及个性化教育等全球挑战。"

当 OpenAI 在 2022 年 11 月发布 ChatGPT 的时候，没有人会意识到新一代 AI 浪潮将在接下来的 12 个月给人类社会带来一场眩晕式的变革。ChatGPT 一经面世便风靡全球，人们惊讶于其能够进行连贯、有深度对话的同时，也惊异地发现了它涌现了推理和思维链等体现智能的能力（图 2-19，左上）。科技狂人埃隆·马斯克认为其语言组织能力、文本水平、逻辑能力等"厉害得吓人"。谷歌趋势的热词搜索的曲线显示了 ChatGPT 的火爆话题（图 2-19，右下）。伴随 AI 预训练大模型持续发展、AIGC 算法不断创新以及多模态 AI 日益主流化，AIGC 技术加速成为 AI 领域的最新发展方向，推动 AI 迎接下一个大发展和大繁荣的时代。OpenAI 实际上看起来更像是一个研究实验室，其理念在于通过分享人工智能知识来加速通向 AGI 的道路。微软是 OpenAI 最大的股东。2019 年，OpenAI 与微软达成了"科技领域最好的合作伙伴关系"，后来微软通过投资 OpenAI 近百亿美元，并将 GPT4 深度捆绑微软 Office 全系列产品和 Windows 11，由此成为此次 AI 革命最强有力的推动者和最大的受益者。OpenAI 的技术创新并未停止，2024 年 2 月，OpenAI 推出了 Sora 文生视频大模型。OpenAI 将这个大模型称作是"能够理解和模拟现实世界的模型的基础"，相信其能力"将是实现 AGI 的重要里程碑"。

图 2-19　聊天机器人 ChatGPT 的话题火爆网络

2.7　生成式AI发展简史

本节提供生成式 AI 从 1943 年至 2024 年发展的主要事件（表 2-2）。因为 AIGC 也是人工智能发展史的一部分，所以部分内容会和前面介绍人工智能发展历史的部分叙述或词条有重复的地方，但为了保持时间的连续性，下面仍然将其列出。

表 2-2　生成式 AI 从 1943 年至 2024 年发展的主要事件

年代	事件	说明
1943 年	神经元的数学模型	麦卡洛克和沃尔特·皮茨发表了《神经活动内在想法的逻辑演算》，标志着现代神经网络的起点

续表

年代	事 件	说 明
1958 年	感知机（神经网络雏形）诞生	罗森布拉特发表了《智能自动机的设计》一文，系统提出了感知机的概念。感知机在计算机上进行了成功的测试
1980 年	机器学习的起步	随着支持向量机（SVM）等监督学习算法的发展，机器学习开始在人工智能领域中发挥重要作用
1989 年	卷积神经网络发明	法国科学家、2018 年图灵奖得主杨立昆结合反向传播算法与权值共享的卷积神经层发明了卷积神经网络（CNN）
2006 年	深度学习的概念	杰弗里·辛顿等人提出了深度学习的概念，这种方法在处理复杂数据和任务时表现出了优越的性能
2012 年	AlexNet 神经网络模型在竞赛中获胜	辛顿和他的学生设计的 AlexNet 神经网络模型（CNN 模型）在 ImageNet 竞赛大获全胜，并引爆了神经网络的研究热情
2014 年	GAN 算法出现	伊恩·古德费洛提出"生成式对抗网络"（GAN），助力 AIGC 实现突破性发展
2014 年	谷歌 X 实验室的深度学习取得突破	通过使用深度神经网络和大规模数据集，谷歌的语音识别和图像识别技术取得了重大进展
2016 年	AlphaGo 战胜世界围棋冠军李世石	谷歌旗下的 DeepMind 开发的"阿尔法狗"围棋程序在围棋比赛中战胜了世界冠军李世石，展示了深度学习在复杂游戏中的卓越表现
2016 年	风格迁移技术推出	风格迁移技术可以将一张图片的内容与另一张图片的风格进行合成，生成具有新风格的新图片
2017 年	变分自编码器的推出	变分自编码器是一种基于概率图模型的深度学习框架，它可以通过最大化似然函数来学习数据，是深度学习的主要技术之一
2017 年	转换器架构的提出	转换器架构的出现为自然语言处理领域带来了革命性的变化，推动了自然语言处理技术的发展
2018 年	BERT 模型在自然语言处理取得突破	谷歌提出的 BERT 模型在自然语言处理任务中取得了重大突破，引领了大语言预训练模型（LLM）的新潮流
2020 年	GPT-3 大语言模型的推出	GPT-3 是 OpenAI 公司开发的一个大型语言模型，它能够理解和生成自然语言文本，并在各种不同的任务中展示出强大的能力
2020 年	扩散模型的突破	扩散模型是一种基于概率图模型的生成模型，它可以通过学习数据分布来生成新的数据，推动了图像生成等领域的发展
2021 年	Dall-E 模型的推出	Dall-E 模型是一个基于 GPT-3 的图像生成模型，它可以根据文字描述生成符合要求的图像。该技术为图像生成领域带来了革命
2021 年	ChatGPT 的推出	ChatGPT 是一个基于 GPT-3 的聊天机器人模型，它可以根据用户的提问和要求进行对话，并给出符合语境的回答
2022 年	文生图绘画《太空歌剧院》获奖	Midjourney 是一个基于 GPT-3 的图像生成平台。它为艺术创作领域带来了革命性的变化，推动了艺术创作技术的发展
2022 年	英伟达 H100 芯片的推出	H100 芯片是一种基于 GPU 架构的 AI 加速器，它具有更高的计算性能和更低的功耗。它的出现为 AI 计算领域带来了重大突破
2022 年	Dall-E2 推出	Dall-E2 是一个基于 CLIP 和扩散模型的生成式模型，它可以根据文字描述自动生成符合要求的图像、视频等
2022 年	续画《夏日山居图》和复原《富春山居图》	百度利用文心大模型技术，尝试利用 AI 续画《夏日山居图》。同年，百度通过生成式 AI 技术，成功地复原了元代画家黄公望的《富春山居图》，展示了其在文物保护领域的应用潜力
2023 年	ChatGPT4 的推出	ChatGPT4 是一个基于 GPT4 的多模态大模型，可以用于文本生成与图像生成，其性能有了显著的提升，具有更好的提示词理解、更详细的响应和减少的偏见等

续表

年代	事件	说明
2023 年	SDXL 1.0 推出	SDXL 1.0 是 Stability AI 推出的基于 Stable Diffusion 技术的开源文生图大模型，有 35 亿个参数，能够生成更高质量的图像
2024 年	Sora 文生视频模型	OpenAI 公司推出了文生视频模型 Sora，能够根据文本提示生成长达 60 秒的高质量视频，具有丰富细节和物理世界表现能力
2024 年	Vidu 文生视频模型	由清华大学等单位研发的 Vidu 是我国首个文生视频大模型，具有高时长（16 秒）、高一致性和高动态性的特征

2.8 计算机生成艺术史

2.8.1 拉波斯基等人的探索

计算机生成艺术（computer-generative art）有着和人工智能发展相似的历史。20 世纪 50 年代初期，随着"旋风"计算机的诞生和 CRT 图形显示能力的提高，人们开始将计算机用于图形的制作。20 世纪 60 年代，计算机辅助设计与制造系统已经开始介入飞机、汽车等制造业，如通用、波音、IBM、麦道和洛克希德公司等。这就为一批有艺术抱负的计算机图形工程师提供了创意工具。1952 年，美国数学家兼艺术家本杰明·拉波斯基展出了 50 幅计算机生成图案，这个名为"电子抽象"的展览成为世界上最早的计算机生成艺术作品展（图 2-20）。在展览前言中，拉波斯基写道："电子抽象是一种新的抽象艺术。它们是通过在阴极射线示波器上显示的电波组合形成的美丽的设计图案。"该展览的 50 张这样的照片组成，包括各种各样的形状和纹理。虽然图案都是抽象的，但都保持着几何精度。虽然这些数学曲线与车床或摆锤的几何运动轨迹有关，但显示出的复杂图形则远远超出了这些原始轨迹线所提供的可能性。

图 2-20　拉波斯基于 1952 年创作的《电子抽象》作品

拉波斯基的光电艺术在当时曾经引起轰动。他的作品曾经作为美国文化交流的使者，参加过

美国和法国各地的 200 次巡回展览。拉波斯基的作品在全世界超过 250 本书籍、杂志、报纸和广告艺术作品中出现。1956 年美国《财富》杂志曾经将他的作品推选为"年度最佳编辑奖",他还赢得了当年纽约艺术导演俱乐部的金牌奖。美国的艺术杂志曾经将其作品评论为"人类视觉历史上最具感性和精神振奋的形象之一"。拉波斯基指出自己的作品灵感源于现代艺术家杜尚、费尔南德·莱热、蒙德里安、马列维奇、维克托·瓦萨雷利、胡安·米罗、亚历山大·考尔德和瑙姆·嘉博等人。100 多年前,拜伦曾经预言:计算是一种"诗意的科学","分析机有可能谱曲和制作音乐"。她还写道:"分析机运算代数的模式与雅卡尔织布机编织出花朵和叶子的花纹一样。"拉波斯基的电子抽象艺术首次将计算机与视觉艺术联系在一起。今天,我们可以用 AIGC 生成艺术再现数字图案的丰富多彩,以此向拉波斯基致敬(图 2-21)。

图 2-21　通过智能绘画生成少女飘逸长发的数字图案

贝尔实验室的工程师迈克尔·诺尔(图 2-22,左)也是生成艺术的先驱之一。他于 1962 年创作了第一幅计算机生成艺术作品。1965 年,他在纽约哈沃德·怀斯美术馆展出了他的计算机生成图案作品(图 2-22,右)。迈克尔·诺尔的创作深受荷兰风格派的影响,他还系统比较了他的绘画和现代主义画家蒙德里安的构成艺术(图 2-22,中)之间的联系。同拉波斯基一样,诺尔等人探索了通过人机对话实现创意的方法,而这正是今天智能设计的核心。

图 2-22　诺尔(左)的计算机图案作品(右)与蒙德里安的构成艺术(中)

2.8.2 早期自动绘画机

在计算机绘画过程中，如果操作者只是给出初始状态，绘画过程不需要人工干预，由计算机根据随机程序或机器学习完成绘画过程，这就可以理解成自动绘画。遗传算法是用于解决最优化的一种搜索启发式算法，是进化算法的一种。进化算法是借鉴了进化生物学中的现象而发展起来的，这些现象包括遗传、突变、自然选择以及杂交等，该程序就带有某些"智能"的特征。美国艺术家哈罗德·科恩就是一位试图制造"自动绘画机"的探索者。科恩于1968年在美国加州大学圣地亚哥分校担任访问学者，他在随后30年中也被授予教授职位，曾经担任该大学视觉艺术系主任。他也是加州大学圣地亚哥分校计算与艺术研究中心主任。

哈罗德·科恩在1990年推出了名为"阿伦"（Aaron）的计算机自主创作软件。该软件不需人工输入就能凭借程序本身，在非人工干预下，"自动"绘制出抽象画、静物和肖像画（图2-23）。"阿伦"是由数万行自上而下的if-then代码组成的。虽然科恩认为"阿伦"会自主做决定，但实质是科恩将随机数生成器置于决策过程的核心代码中，随机性在机器中创造了一种自主感或代理感，这就是"自动绘画机"的本质。美国未来学家、谷歌技术顾问雷·库兹韦尔在其2006年出版的著作《灵魂机器的时代》中评价说："科恩的Aaron可能是目前计算机视觉艺术家中最好的典范，当然也是计算机应用于艺术领域的主要范例之一。科恩已经把关于素描和绘画的上万条规则输入程序，包括人物、植物和物体的造型、构图和颜色的选择。Aaron程序并没有试图模仿其他艺术家，它具有一套自己的风格，因此其知识和能力保持相对的完整。当然，人类艺术家也都有自己的局限。尽管如此，Aaron在艺术上的多样性方面仍然值得尊敬。"2014年，科恩获得ACM-Siggraph颁发的杰出艺术家奖终身成就奖。

最早的人工智能绘画程序"阿伦"（Aaron）

1. 20世纪90年代，美国艺术家、教授哈罗德·科恩开发了世界上第一个人工智能绘画程序"阿伦"(Aaron)。
2. 该计算机程序可以在非人工干预的情况下"自主"创作抽象画。
3. 库兹韦尔认为"阿伦"是计算机艺术的典范，当然也是计算机应用于艺术领域的主要范例之一。
4. 库兹韦尔2000年曾预言：未来30年所有艺术形式都会有虚拟艺术家。所有的视觉、音乐和文学艺术作品通常都包含着人与机器智能的合作。

图2-23　哈罗德·科恩（左）和自动绘画机Aaron喷绘的作品（中和右）

科恩在20世纪六七十年代是一位积极探索算法艺术的工程师，并设计了一系列计算机抽象艺术图案。1966年他曾经代表英国参加威尼斯双年展。20世纪80年代后期，他用C语言写了Aaron程序，但最终转换为LISP语言，这是因为他认为C语言"太不灵活，限制太多，而且不能处理像颜色这样复杂的东西"。1995年，在波士顿计算机博物馆，由Aaron控制的喷绘机进行了现场作画

表演。"阿伦"创作了一系列水彩风格的人物画，有些接近于修拉的印象派风格。虽然对这些绘画是否是由计算机完全自主实现，目前仍然存在着一定的争议。但科恩作为该领域的先锋探索者则是被公认的。库兹韦尔指出：随着自主绘画软件的进步，计算机会成为展示绘画的一种极好的载体。未来大多数视觉艺术作品都是人类艺术家和智能艺术软件合作的结晶。库兹韦尔在 2000 年预言："在未来 30 年，所有艺术形式都会有虚拟艺术家。所有的视觉、音乐和文学艺术作品通常都包含着人与机器智能的合作。"今天，库兹韦尔的预言已经成为现实。为了向生成艺术的先驱者哈罗德·科恩表示致敬，我们通过向 Adobe Firefly 输入背景介绍和哈罗德·科恩的风格特征，由此得到了一幅智能时代 AI 生成的科恩风格的抽象绘画（图 2-24）。

图 2-24　通过智能绘画平台生成科恩风格的抽象艺术作品

2.8.3　遗传算法与艺术

算法艺术可以算是今天的 AI 艺术的远祖。遗传算法是一种模拟自然选择和遗传机制的优化算法。它模拟了生物进化的过程，通过模拟基因的遗传和变异来搜索问题的最优解或接近最优解。20 世纪 90 年代初，前卫艺术家通过人工智能软件的开发与研究，将遗传算法的原理应用到计算机绘图的实践中。英国艺术家威廉·莱瑟姆、美国艺术家卡尔·西姆斯和日本艺术家河口洋一郎是该领域的第一批探索者和实践者。威廉·莱瑟姆是著名遗传算法艺术家。他早年学习艺术和计算机，毕业后曾在 IBM 从事图形算法视觉化的工作。在 20 世纪 80 年代，他与数学家斯蒂芬·托德合作，开发了名为"变异器"（Mutator）的软件，该软件通过"家族树"的模式来模拟达尔文生物进化和变异过程（图 2-25）。

莱瑟姆将艺术元素（例如颜色、形状、纹理）编码为基因，然后使用遗传算法进行进化，通过选择、交叉和变异这些基因，逐渐演化出艺术形式，生成出独特而抽象的图像。这些图像呈现出一种有机和生物的感觉，仿佛是某种奇特生命体的视觉表现。他还通过设计物理和生物规则，如光线、颜色、重力、成长和变异，来模拟虚拟自然世界的进化历史。艺术家在他创造的虚拟世界里变成园

图 2-25　莱瑟姆的遗传算法艺术（左）和"变异器"（右）

丁，像植物育种家培育花一样选择和培育品种。莱瑟姆通过杂交、变异、选择和繁育来创造新的生命形式。他描述这个工作的目的是研究一个"由美学驱动的进化过程"。莱瑟姆的"有机艺术"的动画和印刷作品曾在日本、德国、英国和澳大利亚展出并引起轰动。莱瑟姆的工作凸显了计算机科学、艺术和生命科学的交叉点，探索了早期数字化时代艺术创作的新可能性。他的实验体现了计算机在创造性领域中的潜力，以及如何利用算法和进化的原理来模拟自然过程并产生令人惊叹的艺术作品。莱瑟姆应该是今天 AIGC 生成艺术的开拓者。

如果 CG 软件的表现能力可以开辟新的美学景观，那么卡尔·西姆斯所研发的 CG 伊甸园和"有机动画"就清楚地说明了这种可能性。作为生成艺术领域的先驱之一，西姆斯花费了十多年时间，用"遗传算法"开发了具有艺术表现力的交互程序，并创作了大量的生成艺术作品。西姆斯早年在麻省理工学院学习生命科学，随后在媒体实验室（Media Lab）从事研究工作并创办了 GenArts 公司。西姆斯通过制作一系列充满想象力和令人惊叹的 CG 动画短片被好莱坞电影界所青睐。他在 1990 年的计算机动画作品《胚种论》（*Panspermia*）就通过遗传算法展示了一个丰富多彩的虚拟伊甸园。胚种论认为地球上的生命起源于外层空间的微生物或生命的化学前体，并通过彗星等介质传播到史前地球并开始了生命进程。在这部计算机动画中，卡尔·西姆斯表现一粒太空种子在地球上开花结果，最终繁衍生命的历程（图 2-26）。

1993 年，西姆斯在巴黎蓬皮杜中心展出了名为《遗传学图像》交互装置。观众可以通过计算机屏幕选择二维图形，经过基因重组与突变后，最终呈现的是结合人类的选择与偏爱以及人造基因的混合体。1997 年，西姆斯在日本东京展出了其最著名和最雄心勃勃的装置艺术作品《加拉帕戈斯》（*Galapagos*，图 2-27）。该作品的寓意是达尔文在 1835 年考察南美加拉帕戈斯群岛，由当地不

图 2-26 西姆斯创作的计算机生成动画《胚种论》(1990)

寻常的野生动物启发了他的自然选择和生物进化的想法。在展览中，观众可以通过选择虚拟生物品种，让计算机遗传算法程序来实现后代的"遗传和变异"，由此诠释"自然选择"和"进化"的关系。该作品是一个由 12 个交互式监视器组成的矩阵。每个监视器除了都有自己的界面外，还有一个可以通过脚控制的地板垫，这允许观众在虚拟空间中生成逐渐复杂的 3D "虚拟生物"，观众可以根据自己的美学喜好优选出"更美丽"的后代。西姆斯对"人工生命"的探索启发了诸如日本 teamLab 等新媒体创作团体，成为交互式人造动物园或人造植物园的开山鼻祖。今天，艺术家通过机器学习来推演生物进化与变异，也可以看作是西姆斯 20 世纪 90 年代工作的延续与创新。

图 2-27 西姆斯创作的计算机生成装置作品《加拉帕戈斯》(1997)

原日本东京大学计算机图形艺术教授河口洋一郎先生也是早期"有机生命艺术"的开拓者之一。20 世纪 80 年代中期，他借助遗传算法、变形球技术、光线追踪和反射算法模拟了"海洋生命的原

始形态"。他多次参加 Siggraph 计算机图形艺术展和林茨电子艺术节（Ars Electronica）。他的作品《浮动》(*Float*，1987）通过数字变形动画创造了一种来自海洋的五彩斑斓的视觉世界（图 2-28）。这部动画通过"生长与变化"的主题，表现了绚丽多彩的海洋生物世界和虚拟海洋生物千姿百态的生活场景。他从海洋贝壳、海葵、软体动物和螺旋植物中得到启示，将成长、进化、遗传的生命模型通过数字动画呈现出来。他利用遗传算法，让计算机生成的模型随时间而成长或变异，这些作品曾经获得包括 Siggraph 评委会特别奖在内的多项国际大奖。他的计算机生成艺术的探索也成为今天 AI 艺术的宝贵财富之一。

图 2-28　河口洋一郎的遗传算法数字动画《浮动》截图

本章小结

人工智能发展历史可以追溯到 20 世纪 50 年代艾伦·图灵提出的一系列重要思想和 1956 年的美国达特茅斯会议。但早在计算机和机器智能的发明之前，早期的哲学家、军事家或发明家就开始考虑制造可以模仿人类智能的机器。从三国时期诸葛亮的"木牛流马"到 14 世纪欧洲皇室会唱歌的"机械夜莺"，自动机一直是古代工匠探索与追求的目标。从巴贝奇的差分机、艾达·拜伦的梦想到图灵的原型机，计算机与人工智能开始萌芽。本章系统回顾了过去 70 多年 AI 跌宕起伏的发展历史，重点关注神经网络、感知机、机器学习与深度学习的发展简史。本章还列表整理了生成式 AI 从 1943 年至 2022 年发展的主要事件，为读者勾勒出生成式 AI 技术的发展轨迹。

计算机生成艺术有着和人工智能相似的发展历史，从计算机艺术、生成艺术、遗传艺术、自动绘画机直到风格迁移，一系列科技艺术里程碑与 AI 技术的发展息息相关。可以说智能艺术就是 20 世纪 90 年代兴起的数字艺术的延伸。智能艺术的美学特征，如随机性、多样性、复杂性等同样体现在数字艺术或数字媒体艺术之中。因此，生成艺术的发展与人工智能的发展属于平行交叉的历史。本章从世界第一幅计算机绘画开始，系统回顾了 20 世纪 60 年代早期计算机艺术到 20 世纪 90 年代哈罗德·科恩的"自动绘画机"的发展历程以及重点人物和事件，包括早期生成艺术与后期的遗传算法等，特别介绍了早期算法艺术家威廉·莱瑟姆、卡尔·西姆斯和河口洋一郎等的重要贡献。这些内容构成了 AI 技术与艺术简史的基本轮廓。

讨论与实践

思考题

1. 智能时代的设计师可以从古代发明家的工作得到哪些启示？
2. 为什么说智能设计本身就是一个不断完善的创意迭代过程？
3. 为什么人工智能研究的历史经历了曲折的过程？有哪些经验教训？
4. 生成式人工智能得益于哪些领域的技术突破？主要贡献者是哪些人？
5. 计算机为什么能够在国际象棋和围棋项目上战胜人类？AI 是否通过了图灵测试？
6. 为什么古人迷恋发明制造智能机器？古代自动机有哪些类型？
7. 20 世纪 60 年代的"感知机"为什么会失败？神经网络取得成功的秘密是什么？

小组讨论与实践

现象透视： 作为具有悠久历史及文化多样性的大国，我国历史上就有《山海经》《封神榜》《聊斋志异》等神话传说与奇幻故事。但随着手机文化的流行，传统技艺与文化逐渐被边缘化，难以吸引年轻人的关注。

头脑风暴： 如何通过 AIGC 智能创意来重现古籍神话中的角色？《山海经》等故事中充满了各种神兽，如貔貅、九尾狐、神龟、青龙、白虎、朱雀等，还有"鲲鹏展翅九万里"（图 2-29），体现了华夏文明所具有的丰富想象力。

图 2-29 通过智能绘画平台生成的古代神兽鲲鹏的视觉形象

方案设计： 智能设计的主要方法就是计算机文生图工具或创作平台。请各小组针对上述问题，通过查阅《山海经》《封神榜》等书籍和插图，总结归纳书中关于奇幻角色的描述，借助文生图平台给出相关的设计草图或原型角色，需要提供详细的角色造型与环境，部分角色需要反复进行手工调试加工以达到满意效果。

练习及思考

一、名词解释

- 张衡
- 自动绘画机
- 达特茅斯会议
- 计算机生成艺术
- 杰弗里·辛顿
- 弗兰克·罗森布拉特
- 洛夫莱斯测试
- OpenAI
- 河口洋一郎
- 通用人工智能（AGI）

二、简答题

1. 与其他艺术形式相比，计算机艺术最明显的特征是什么？
2. 古代发明家张衡对自动机器发明有何贡献？其应用在哪些领域？
3. 艾达·拜伦对计算机创造力的猜想是什么？对智能设计有何参考？
4. 请以 OpenAI 公司为例，说明愿景、技术与市场是如何结合的。
5. 斯坦福大学教授李飞飞是如何认识机器学习的本质的？
6. 为什么说辛顿教授的 AlexNet 模型引发了深度学习的革命？
7. 人工神经网络研究是如何从低潮转入快速发展期的？试分析其原因。
8. 过去 70 年人工智能研究的重要里程碑有哪些？与智能艺术设计有何联系？
9. 什么是遗传算法？该算法对早期生成艺术的贡献是什么？

三、思考题

1. 阅读李约瑟专著《中国科学与文明》并总结中国古代出现的自动机械。
2. 古代自动机械装置主要依靠哪些技术与材料来实现（动力、能源与传动装置）？
3. 网络调研穆斯林博物学家伊斯梅尔·贾扎里的主要技术发明与科学贡献。
4. OpenAI 公司的愿景是什么？为什么说该公司不是典型的硅谷初创型科技企业？
5. 通过查阅文献了解发明家张衡的主要贡献，能否复原其发明的自动装置？
6. 举例说明钟表制造工艺材料与 19 世纪的自动机之间的联系。
7. 哈罗德·科恩和他的"自动绘画机"的原理是什么？对今天 AIGC 革命有何启示？
8. 图灵测试和洛夫莱斯测试有何不同？举例说明 AI 绘画是否通过了洛夫莱斯测试。
9. 早期神经网络雏形"感知机"为什么失败？马文·明斯基否定该设想的理由是什么？

第3章
大模型与智能设计

3.1　AIGC的技术基础
3.2　大模型与多模态技术
3.3　大模型与转换器技术
3.4　人工智能与敏捷设计
3.5　智能设计流程实践
3.6　智能时代的设计师
3.7　深入理解AI和智能设计
3.8　智能设计与教育思考
本章小结
讨论与实践
练习及思考

AIGC实现了人工智能从感知理解世界到生成创造世界的跃迁，大模型的特征与深度学习算法是智能设计的基础。本章系统阐述了大数据知识和算法、算力与数据的重要价值，同时介绍机器学习与深度学习算法，重点为大模型的技术原理与技术构架，包括转换器、注意力机制与大模型的语言认知能力等。本章还阐释智能设计中的人机关系及各自的优势，并提出人机协同智能设计的方法与工作流程。下面是本章的思维导图，供读者参考。

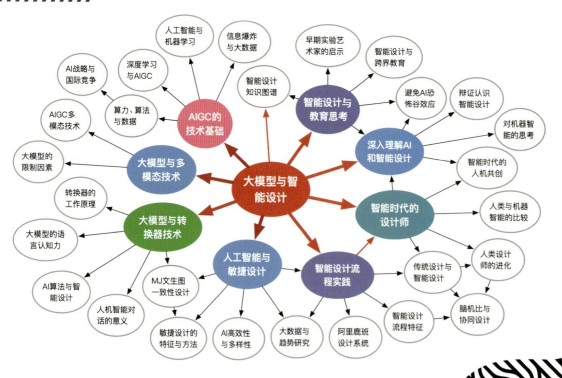

3.1 AIGC的技术基础

3.1.1 信息爆炸与大数据

为什么生成式人工智能能够成为一个突然增长的行业？其答案就在于当代的信息数据爆炸。当下各种计算设备和应用平台，如智能手机、平板计算机、可穿戴设备、XR 设备、云服务系统和社交网络等的激增，特别是以 5G 为代表的高速移动网络的出现，使今天的互联网已经发展成为一个巨大的数据生成器。人们无论是工作、学习、购物、旅游或是居家生活，每时每刻都在贡献着数据（图 3-1）。在这个由信息构成的"地球村"，我们每人每天都要接触大量的数据和信息，新闻、广告、电子邮件、微信、微商、公众号、微博、直播、短信、互联网、手机视频、电子书籍和广告无处不在。人们除了睡觉外，几乎随时随地都在吸收大量庞杂的信息。随着智能手机的普及，移动短视频 App，如抖音、快手等快速兴起，已成为一种新兴的媒体形式。全球知名咨询公司麦肯锡在报告中指出："数据已经渗透到当今每一个行业和业务职能领域，成为重要的生产因素。人们对于海量数据的挖掘和运用，预示着新一波生产率增长和消费者盈余浪潮的到来。"如同石油、天然气和电力是今天世界经济运行不可或缺的"燃料"，数据则是 AIGC 技术的引擎。有了大数据的支持，创建复杂的生成式 AI 模型才有可能。

图 3-1 今天的时代是信息爆炸时代，人们每时每刻都在接收与贡献着数据

今天人们所拥有的信息比人类历史上任何时期都要丰富。2019 年，设计师卡尔·菲施等制作了一部动态短片《你知道吗？》（图 3-2，左）揭示了大数据的真相，随即该短片风靡海外社交网络。该作品显示：截至 2018 年，全世界每分钟有 400 小时的视频传到 YouTube 视频网；全世界每天有

6.92 亿人次在使用推特（Twitter）；2020 年有 300 亿的设备连接到物联网；网飞公司（Netflix）的网络电影和网络电视节目每天播放量超过 1.4 亿小时；在线音乐网站（Spotify）的网络音乐流量每天超过 5.6 千万小时；谷歌用户每天使用的搜索量超过 550 亿次；全世界每分钟诞生 570 个网站；最后，作者总结出 2018 年全球新增的数据量超过 33 ZB（$33×10^{21}$），即数字 33 后面要加 21 个零，这无疑是一个堪比宇宙星系的天文数字。因此，毫无疑问我们正处于大数据时代。大数据不仅数据量大（Volume）、变化速度快（Velocity）、数据类型多（Variety），同时也有潜在的经济价值（Value）和潜在的信息可用性（Veracity）。大数据是结构复杂、数量庞大、类型众多的数据集合，而全球化和网络化就是大数据时代来临的标志（图 3-2，右上）。

图 3-2 短片《你知道吗？》截图（左）大数据特征（右上）与数据结构类型（右下）

生成式 AI 的快速发展还得益于深度学习（deep learning，DL）算法的出现。该算法能够支持非结构化数据，这使聊天、绘画、照片、动画、视频等数据的智能化成为可能。结构化数据是指具有预定义的数据模型的数据，它的本质是将所有数据标签化、结构化。因此，只要确定标签数据就能读取出来，多数的电子表格、数据报表、财务统计表都属于结构化数据。结构化数据容易被计算机理解和处理。但在日常生活中，结构化数据所占比例很小。非结构化数据是指数据结构不规则或者不完整，没有预定义的数据模型的数据，如图片、音频、视频、文本、网页、电子邮件、社交媒体等，它们往往更难被计算机理解和处理。全世界有 80% 的数据都是非结构化数据，音频、图片、文本、视频这四种载体可以承载世界万物的信息（图 3-2，右下）。虽然人类在理解非结构化数据内容时毫不费劲，但对于早期计算机来说，理解这些内容比登天还难。深度学习在该领域取得了突破性的成就，这不仅使机器视觉研究成为当代人工智能的热门领域，而且也为今天的生成式人工智能的发展奠定了基础。

3.1.2 人工智能与机器学习

近年来 AIGC 的爆发得益于生成式人工智能理论和概念，包括神经网络、生成对抗网络（GAN）、转换器和扩散模型等算法以及机器学习、深度学习、无监督学习和强化学习等理论不断进步和突破。如果说人工智能的目标是让机器能够拥有人类的智力，如探究能力、学习能力以及创造力，那么机

器学习（machine learning，ML）与深度学习就是近 30 年来人工智能所取得的最重要成果。IBM 公司认为："生成式 AI 是一类机器学习技术，它从训练数据中学习。"机器学习是 AIGC 的基础。图 3-3 不仅形象地说明了 AI 与 ML、DL 及 GAI 的逻辑关系，同时也从时间上说明了从 AI 技术到生成式人工智能的演化历程，即 AI→ML→DL→GAI 的发展历史。

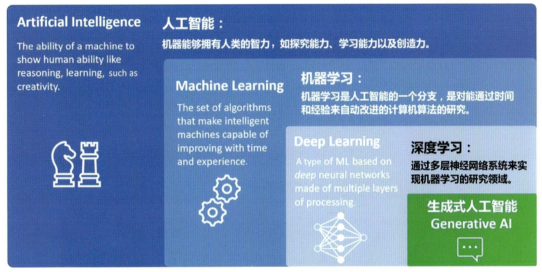

生成式人工智能（GAI）与人工智能（AI）、机器学习（ML）和深度学习（DL）之间的关系

图 3-3　人工智能与 ML、DL 及 GAI（AIGC）之间的逻辑关系

维基百科指出：人工智能的研究历史有着一条从以"推理"为重点到以"知识"为重点，再到以"学习"为重点的清晰自然的发展脉络。机器学习是使用算法来解析数据并从中学习，然后对真实世界中的事件做出决策和预测。机器学习的基础是统计数与概率数，即从数据分析中获得规律并利用规律对未知数据进行预测，从而能够完成人脸识别、语音识别、物体识别、翻译等任务。机器学习技术是一套特定的算法和数学模型，这可以使计算机能够从大量的数据中学习和改进自身的性能。人们可以通过训练模型使计算机能够识别和分类不同的动物特征。例如，在动物分类任务中，人们可以使用大量的动物图像数据集通过机器学习的大模型进行训练。机器学习算法会分析这些图像中的特征，并学会如何区分不同种类的动物。通过提取图像的颜色、纹理、形状等特征，机器学习模型可以学会识别和分类不同的动物，如狗、猫、鸟等。人们通过反复训练和调整模型，就可以提高机器学习的准确性，使其能够在未知图像中识别和分类动物特征。

机器学习常见的方法是使用支持向量机（SVM）算法和 HOG（方向梯度直方图）特征描述符。支持向量机（SVM）通过将数据点映射到高维空间，并找到一个超平面来将不同类别的数据点分开。在分类任务中，SVM 算法可以使用 HOG 特征描述符作为输入，这些描述符可以提取图像的边缘和纹理等特征。人们通过训练 SVM 模型就可以让机器根据图像特征进行分类。HOG 特征描述符通过计算图像中每个像素点的梯度方向和梯度幅值，并将它们汇总为直方图。这个直方图描述了图像中不同像素方向的梯度分布，可以用来表示图像的边缘和纹理等特征。在机器学习中，HOG 特征描述符通常用作输入数据用于训练分类模型，如 SVM 算法。通过使用 SVM 算法和 HOG 特征描述符等技术，机器学习可以从图像数据中学习和识别不同的特征，如图像边缘与纹理等，从而实现图像分类和识别的任务。

3.1.3 深度学习与 AIGC

机器学习过程属于监督学习，即需要人工标记图片特征并训练机器（图 3-4，左上），建立词汇与图片之间的关联性，并在随后的图片检测中完成特征提取（图 3-4，右）。对于机器学习来说，良好的特征提取对最终算法的准确性起了非常关键的作用。系统主要的计算和测试工作都消耗在这部分。但是这部分工作一般都是靠人工完成的，而手工提取特征再打上标签比较费时费力，这不仅需要专业知识，而且很大程度上靠经验和运气。那么机器能不能自动学习图像特征呢？深度学习的出现就为这个问题的解决提出了一种方案。深度学习是机器学习的一个子集，也都是基于神经网络，即通过模仿人类及动物神经网络行为特征来进行分布式信息处理的数学模型。然而，它们的功能有所不同。深度学习对硬件条件要求更高并且需要大量的数据集进行训练，但深度学习能够实现非监督学习的特征提取及分类（图 3-4，左下）的任务。

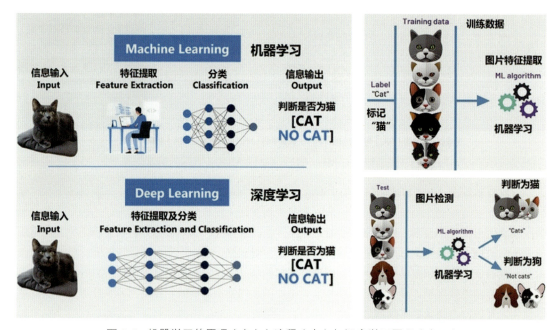

图 3-4　机器学习的原理（左上）流程（右）与深度学习原理（左下）

虽然机器学习与深度学习方法在数据准备和预处理（数据清洗等）方面几乎相同，但机器学习数据集规模小并需要人工特征提取和标记，而深度学习则是多层神经网络结合大数据的逐层信息提取和筛选的过程，并由机器自己完成特征提取。这是生成式人工智能的关键技术之一。多伦多大学教授、计算机科学家和心理学家、机器学习领域的泰斗杰弗里·辛顿是反向传播算法和对比散度算法的发明人之一，被誉为"深度学习之父"。2006 年，辛顿等在《科学》上发表了一篇文章，其中有两个主要观点：①多隐藏层的人工神经网络具有优异的特征学习能力，学习得到的特征对数据有更本质的刻画，从而有利于可视化或分类；②深度神经网络在训练上的难度可以通过"逐层初始化"的方法有效克服，该过程可以通过无监督学习实现。这篇文章开启了深度学习在学术界和工业界的浪潮。因此，正是深度学习算法使机器具备强大的学习能力，也使机器学习从技术范畴上升到思想范畴，从而奠定了 AIGC 的基础。表 3-1 是机器学习与深度学习在数据结构、数据规模、学习方法、硬件依赖等方面的对比。

表 3-1　机器学习与深度学习的对比

	机 器 学 习	深 度 学 习
数据结构	结构化数据	结构化数据与非结构化数据
数据规模	可以使用少量的数据做出预测	需要使用大量的训练数据做出预测
学习方法	学习过程划分为较小的步骤，然后将每个步骤的结果合并成一个输出	通过端到端地解决问题来完成学习过程
硬件依赖	可在低端机器上工作。不需要大量的计算能力	依赖于高性能机器，本身就能执行大量的矩阵乘法运算。GPU 也可以有效地优化这些运算
特征提取	需要准确识别特征（人工特征标记）	从数据中习得高级特征，并自行创建新的特征
运行时间	花费几秒到几小时的相对较少时间进行训练	通常需要很长的时间才能完成训练，因为深度学习算法涉及许多层
可解释性	部分算法很容易解释（逻辑回归、简单决策树）而另一些算法比较难解释如 SVM、XGBoost	难以解释，而且常常是不可能的
输出结果	输出通常为数值类型，如评分或分类	输出多种格式如文本、评分或声音、图像

深度学习最大的特点就是可以自主地从数据中抽取数据，其强大的计算能力让它可以处理人类做不到的事情。计算机具有更好的学习和适应能力，这使它成为 AIGC 的基础。深度学习的核心在于模拟大脑的神经网络，其多隐层的人工神经网络具有优异的特征学习能力。今天的深度神经网络一般在 5 层以上，甚至多达 1000 多层，而每层都有具体的分析目标与任务。例如，在人脸识别过程中，有的隐藏层负责识别图像明暗，有的负责识别图像边缘，还有的负责识别人类的五官特征，最后才是组合全部隐藏层数据的输出层（图 3-5）。2012 年机器视觉竞赛 ImageNet 的冠军模型 AlexNet 用了 8 层，2014 年冠军模型 GooleNet 用了 22 层，2015 年的冠军模型 RestNet 用了 152 层，2016 年的冠军模型则多达 1207 层。海量的多层数据计算也使得高性能计算机和图形加速卡（GPU）成为深度学习的"标配"。

算法、算力与数据是 AIGC 能够走上历史舞台的功臣。深度学习的数据规模非常庞大。例如，早期深度学习算法的任务是要求机器从各种动物图片中识别出猫的形象。训练数据高达数万张甚至上亿张图片，由此才能使机器能够区分最小的细节，从而区分出猫与猎豹、黑豹或狐狸等的不同，并将识别错误率降低到最小。但深度学习也会存在一个问题，就是既然绕过了人为提取特征与人为判断规律，就会让深度学习的模型几乎不存在可解释性。深度学习就相当于是一个"黑箱"，虽然我们知道它每次能给出准确或正确的答案，但仍难以解释其原因。随着深度学习的算法与隐层的复杂性不断增加，要想破解这个黑箱就更加困难。因此，深度神经网络的核心仍然是以统计和概率为基础的。人类神经网络可以归纳、演绎、总结现象背后的逻辑与规律，但这点机器依然做不到。机器学习只能通过调用包含大量专业知识和经验的专家系统及海量图片数据库，并根据用户的提示词引导，基于统计和概率来生成足以乱真的艺术作品。

概括地说，深度学习主要使用人工神经网络。神经网络是由神经元（或节点）组成的层次结构。通常包括输入层、隐藏层（可以有多个）和输出层。每个神经元都与前一层和后一层的神经元相连，具有权重和激活函数。深度学习的基本原理如下。

（1）前向传播：主要包括输入层接收原始数据的输入，隐藏层对输入数据进行一系列线性和非线性变换并学习数据的表示，输出层产生模型的最终输出。在前向传播过程中，输入信号通过神经网络传播，每个神经元的激活值经过权重计算和激活函数处理，最终得到模型的预测结果。

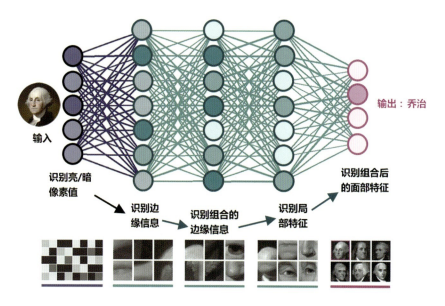

图 3-5　深度神经网络与隐藏层的逐层任务解析

（2）损失函数：损失函数度量模型的输出与实际标签之间的差距。目标是通过调整网络参数（权重）来最小化损失函数。

（3）反向传播：反向传播是通过梯度下降算法来更新神经网络参数，使损失函数最小化。梯度是损失函数对于参数的偏导数，表示了损失函数变化方向和速度。

（4）优化算法：梯度下降是一种优化算法，但有多种变体，如随机梯度下降（SGD）、批量梯度下降和小批量梯度下降等。这些算法通过调整参数以最小化损失函数。

（5）迭代训练：以上步骤构成了一个训练周期。在多个训练周期中，模型通过不断调整参数来逐渐提高性能。

（6）模型评估和调优：使用验证集对模型进行评估，调整模型参数以提高性能。最终，通过测试集对模型进行最终评估。

（7）预测：训练完成后，模型可以用于新数据的预测。

3.1.4　算力、算法与数据

人工智能技术概括来说可以分为 5 个层面（图 3-6）。第 1 层（最底层）是基础层，是人工智能的基础设施建设，包含数据和算力两部分，数据越大，算力越强，则人工智能的解析能力越强。第 2 层为算法层，如卷积神经网络（GAN）、LSTM 序列学习、深度学习等，这些都是机器学习的算法。第 3 层为方向层，如计算机视觉、语音工程和自然语言处理等。此外还有规划决策系统或大数据分析的统计系统，如增强学习等。第 4 层为技术层，如图像识别、语音识别、机器翻译等。第 5 层（最高层）为应用层（为行业的解决方案），如人工智能在金融、医疗、安防、工业、军事、交通、设计和游戏等领域的应用。

在 AIGC 行业中，算法、算力、数据是三个核心概念，它们共同构成了这个领域的基础设施。算力是指计算设备执行算法或处理数据的能力，包括 CPU、GPU、FPGA、ASIC 等。此外还有张

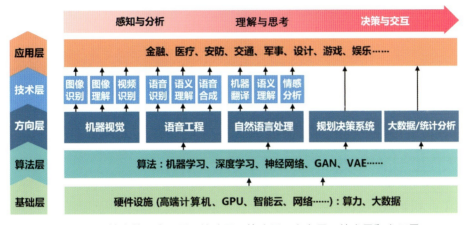

图 3-6 AI 技术的 5 个层面：基础层、算法层、方向层、技术层和应用层

量处理器（tensor processing unit，TPU），Google 开发的高速 ASIC 集成电路，专门用于加速机器学习的硬件等。算力是 AIGC 发展的重要基础设施。例如，据微软 Azure 云服务的高管透露，为了向 AI 初创公司 OpenAI 的深度学习提供支持，微软 2019 年开始为 OpenAI 打造了一台由数万个 A100 GPU 组成的大型 AI 超级计算机，成本或超过 10 亿美元。微软还在 60 多个数据中心总共部署了几十万个可进行智能计算的 GPU（图 3-7，左）。OpenAI 的训练需要处理海量数据以及拥有超大参数规模的 AI 模型，这些需要长期访问强大的云计算服务。为了应对这一挑战，微软必须想方设法将数万个超高速 GPU 卡串联在一起。

图 3-7 微软 Azure 云服务和数据中心（左）英伟达的 GPU 高速芯片（右）

超大规模的算力虽然耗费金钱，但涉及科技竞争与国家安全。2022 年 8 月，为了保持美国在人工智能领域的技术垄断优势，美国商务部以国家安全为由决定禁止英伟达（NVIDIA）向中国客户销售其两款最先进的、对 AI 技术至关重要的 A100 和较新的 H100 芯片（图 3-7，右）。有了云计算就相当于有了 AI 算力，就可以获得 AI 大模型和生成式 AI 应用的能力，也是中美两国在人工智能领域竞争的关键。中美之间的芯片之争是未来谁能够掌握人工智能领域制高点的关键，更是国运

之争。目前英伟达和 AMD 在高性能计算和人工智能领域具有丰富的产品线和完善的生态系统，外加积累的技术优势和市场地位，预计仍将长期维持 AI 算力芯片领域的龙头地位。与此同时，国内 GPU 研发企业海光信息和寒武纪等也在奋起直追，为国内的 AIGC 发展奠定算力基础。2023 年 8 月，华为推出了 Mate 60 Pro 手机。该机采用了中芯科技自主研发的麒麟 9000S 的 7nm 芯片，许多测试结果显示该手机的速度可以与最新款的 iPhone 5G 手机一样。由此也说明了我国在半导体芯片制造领域的巨大发展潜力。

3.2　大模型与多模态技术

3.2.1　大模型的限制因素

生成式人工智能与设计师高水平的创造力相结合，可以推动互动娱乐以及文化创意产业步入一个新的台阶。生成式人工智能技术与绘画、建筑设计、交互艺术、动画以及电子游戏领域的结合可以为观众带来全新的视觉体验与互动体验，并为教育与服务带来新的生产力，由此推动社会创新发展（图 3-8）。由于 AI 技术的进步和更复杂算法的出现，同时随着质量上升和成本下降，包括 ChatGPT、Midjourney、Dall-E、Stable Diffusion 在内的一系列生成式 AI 应用程序正在迅速普及。越来越多的企业正在将 AI 智能服务纳入业务流程以减少企业人力负担并节省成本。AIGC 具体应用包括 AI 写作、AI 配乐、AI 视频生成、AI 语音合成、AI 绘画、AI 动画、AI 编程等，设计企业可以通过应用编程接口（API）调用这些程序，并运用提示词训练和前缀学习（prefix learning）等工程技术，针对自身的具体需求定向设计产品外观与表现。

图 3-8　AI 插画：人工智能为教育与服务带来新的生产力

与人们的认识不同，大模型并非无所不能的"神器"。到目前为止，机器学习模型仍无法通过其预编程和数据集训练完全自主进行学习和完成创造活动。预训练大语言模型基于其强大的算力与

数据分析能力涌现出了某些表层的"智慧",但其背后是无数收集源图像和文档的分析师、对数据进行分类的标签员、注释员以及编写代码来训练和测试数据的工程师的努力。在人工智能的幕后,那些看不见的肯尼亚工人对我们最终体验到的 AI 创造性产生了强大的影响(美国《时代》杂志曾发布调查报道称,为了降低 ChatGPT 的危害性,OpenAI 以低廉的价格雇佣肯尼亚工人打标签以训练 AI,由此 ChatGPT 内置的检测器就可以过滤掉暴力、仇恨或种族言论)。训练大型语言模型,如 GPT 系列涉及大量的计算资源和时间。训练时间和迭代周期取决于多个因素,包括模型的规模、训练数据的大小、计算硬件的性能等。

生成式人工智能本身就是一个需要不断改善的迭代原型。例如,目前 AI 大模型并不能回答预训练模型发布日期以后的知识问题(如 ChatGPT 3.5 不能回答 2022 年初知识截止日期以后发生事件)。AI 大模型在开发过程中需要进行不断改进和完善,包括底层模型、算法,以及对数据的分类和标记。对底层模型和算法的改进意味着提高生成式人工智能的学习速度、准确性和效率。此外,设计师可以对机器学习模型中的分步指令进行调整,以使其更好地根据训练数据做出准确的预测。例如,Midjourney 第 6 版推出后,一些人通过输入"故宫、天坛、长城"等国内著名景点进行测试,结果发现虽然画面色彩丰富,主体建筑也非常仿真,但环境呈现则是错误百出(图 3-9,上)。这里除了大模型本身的训练不够外,更多是由一些人为因素造成的,如提示词带有了"林木环绕""寺庙""科幻风格""异域奇幻风景"等不正确的提示,这导致了 AI 生成了错误的图像。笔者用"北京天坛、祈谷坛祈年殿、直径 32.72 米的圆形建筑、鎏金宝顶蓝瓦、三重檐攒尖顶、层层收进、总高 38 米、现实风格"的提示词,就得到了准确的 AI 生成图像(图 3-9,下)。因此,AI 绘图过程中,人工干预是确保系统满足人类需求的关键因素,可以防止 AI 系统出现幻觉或偏见等问题。因此,AI 是一个不断演变和改进的创造工具。设计师需要引导大模型,并通过与 AI 的迭代对话来训练和完善创作过程,这包括从 AI 系统中矫正幻觉并定向启发创意设计。

图 3-9　部分 AI 生成的错误图像(上)和矫正后的准确图像(下)

3.2.2　AIGC 多模态技术

在日常生活中，视觉和语言是最常见且重要的两种模态，而视觉大模型可以构建出人工智能更加强大的环境感知能力，语言大模型则可以学习人类文明的抽象概念以及认知的能力。然而 AIGC 技术如果只能生成单一模态的内容，那么 AIGC 的应用场景将极为有限，不足以推动内容生产方式的革新。深度学习的发展不仅在于推动文本或绘画等静态媒体的智能生成，而且会走向多模态大模型智能创作，如动画、音乐、视频、短片与微电影等动态媒体，同时结合智能编程技术让虚拟世界的融合性创新成为可能，由此能够极大丰富 AIGC 技术可应用的广度。多模态大模型致力于处理不同模态、不同来源、不同任务的数据和信息，从而满足 AIGC 场景下新的创作需求和应用场景，如 VR、AR、数字虚拟人、数字孪生与人机交互。多模态大模型拥有两种能力，一个是寻找到不同模态数据之间的对应关系，例如，将一段文本和与之对应的图片、视频或交互场景联系起来；另一个是实现不同模态数据间的相互转换与生成，例如，根据一张图片生成对应的语言描述，或者根据语言描述创作基于 VR 场景的游戏等。

为了寻找到不同模态数据之间的对应关系，机器学习会将不同模态的原始数据映射到统一或相似的语义空间中，从而实现不同模态信号之间的相互理解与对齐，这一能力最常见的例子就是互联网中使用文字搜索与之相关图片的图文搜索引擎。在此基础上，多模态大模型可以进一步实现文本、图像、音频、视频等数据间的相互转换与生成，这一能力是 AIGC 实现原生创作的关键。AIGC 技术被广泛应用于音频、文本、视觉等不同模态数据，并构成了丰富多样的技术应用。其前沿领域重点为智能化风格迁移、数字内容孪生、数字内容创作和数字内容编辑（图 3-10）。

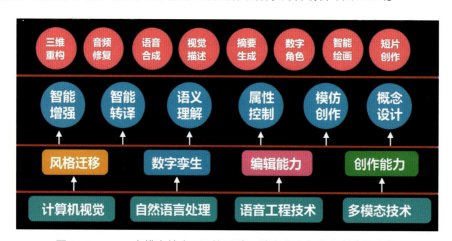

图 3-10　AIGC 多模态技术：风格迁移、数字孪生与内容创作与编辑

2023 年，一系列支持 AIGC 内容创作和多模态应用的通用模型开始向应用场景渗透，助推 AIGC 创作更加多样化的内容。其中，多模态技术能够让 AI 进行文字、图像、声音、语言等不同模态内容融合的机器学习实现文字生成图像、动画、视频以及虚拟人生成等功能，丰富了 AIGC 技术的应用广度。例如，2023 年由美国华裔创办的智能动画工具 Pika Labs 能够生成和编辑 3D 动画、动漫、卡通和电影（图 3-11）。据了解，Pika Labs 已经获得 5500 万美元融资，成为文字生成动画领域的又一家有竞争能力的科技初创企业（另一家为 Runway 公司）。据福布斯报道，Pika Labs 估值目前在 2 亿~3 亿美元。除了生成视频，Pika 1.0 还可以实现对现有视频素材中的元素进行修改、更替，例如，更改视频人物的着装，为视频中的"猩猩"戴上墨镜，转换视频的风格，等等。只需要在视

频编辑器中写下提示词，即可生产高质量的视频，或者对视频元素进行编辑和修改。这些创作推动了 AI 多模态技术走向媒体与视频领域。2024 年初，OpenAI 公司推出了其首个文生视频模型 Sora。该模型可以生成长达 1min 的视频，这一技术突破预示着视频内容创作领域的重大变革。虽然截至 2024 年 8 月该技术尚未公开提供公众尝试，但 OpenAI 发布的一系列范例视频已经引发了全球的关注。这些生成视频表明 Sora 模型是迄今为止最令人印象深刻的文生视频工具。

图 3-11　动画领域的智能化创作工具 Pika 和 Runway 网站

3.3　大模型与转换器技术

从 AIGC 的发展路径上，我们可以看出生成式人工智能朝向多模态、多场景和通用性技术的发展趋势。2014 年，生成对抗网络（GAN）的出现标志着 AIGC 开始步入自主生成阶段；2017 年，转换器（transformer）算法使得深度学习摆脱了人工标注数据集的缺陷，大幅减少了模型训练的时间并成为主流模型架构基础。2022 年，扩散模型成为最具影响力的图像生成算法，大语言预训练模型推动 AIGC 应用场景的多元化与智能涌现。该技术使训练大规模数据参数成为可能，帮助 AI 实现机器学习、强化学习和多任务、多语言、多场景的内容生成。在复杂的内容消费场景下，生成算法内容质量得到了进一步提升，能够满足灵活多发、高精度、高质量的内容需求。因此，智能设计充分体现了大模型的技术特点。

3.3.1　转换器的工作原理

大型语言模型（如 GPT 和 Midjourney）之所以具有通用性的特征，是因为它们是在庞大而多样的语料库上进行预训练的，其参数数量可高达千亿以上。这些 LLM 模型使用了转换器架构，可以用来写故事、散文、科研论文、诗歌、回答问题、翻译、聊天，甚至还可以通过大学入学考试或专业资格考试。该架构具有的自注意力机制（self-attention），使得模型能够捕捉长距离的依赖关系和上下文信息。转换器（或称变换器）首次由 Google 研究人员在 2017 年发表的论文《你需要的是

注意力》中提出，并用于解决机器翻译等自然语言处理的任务。转换器摒弃了传统的循环神经网络（RNN）和卷积神经网络（CNN）的方法，而是采用了一种称为自注意力机制的方法，来捕捉文本中的长距离依赖关系，提高了模型的效率和准确性。这些模型通过对大规模文本数据进行预训练，学习语言的语法、语义和上下文关系。这使得它们在多种自然语言处理任务上都能表现出色，因为它们能够理解并生成自然语言的多层次结构。

转换器模型（图3-12，左）的架构及工作原理并不复杂，它只是一些非常有用的组件的串联，每个组件都有自己的功能。转换器模型由编码器和解码器组成，但其关键因素在于三大核心机制：位置编码（positional encodings）提供词语顺序信息；注意力机制（attention）让模型可以关注关键词语；自注意力机制（self-attention）能够帮助模型学习词语间的依赖关系。这三者相辅相成，使转换器模型得以模拟人类语言处理的方式，达到传统大模型难以企及的效果。转换器有4个主要部分：标记化、嵌入、位置编码、多个转换器块以及Softmax函数（图3-12，右）。其中转换器最为复杂，其中许多串联的模块都包含两个部分：注意力模块和前馈组件。从工作流程上看，标记化（tokenization，或分词）是模型开始工作的第一个步骤，该模块由大量标记数据集组成，包括所有单词、标点符号等。Token可以理解为最小语义单元或"词元"。标记化就是模型获取每个单词、前缀、后缀和标点符号，并将它们发送到库中的已知标记。例如，如果你向ChatGPT输入的信息是"写一个故事。"，那么对应的4个标记将是<写>、<一个>、<故事>和<。>。一旦输入信息被标记化后，模型就可以将单词转换为数字或向量，这个过程就是嵌入（embedding）。

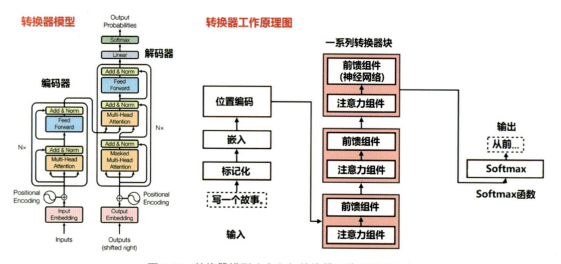

图3-12　转换器模型（左）与转换器工作原理（右）

从原理上看，为了掌握一个词（如"故事"）的意思，LLM首先使用大量训练数据并观察"故事"的上下文和邻近词。大模型通过互联网上海量文本可以收集这个数据集，即LLM使用数十亿个词汇进行"训练"或调试，由此能够得到与"故事"在训练数据中一起出现的词集，如"讲""写""科幻"等。模型处理这个词集时会产生一个向量或数值列表，并根据每个词在训练数据中与"故事"的邻近程度来调整它。这个向量也被称为词嵌入。一个词嵌入可以包含数百个值，每个值表示一个词意的不同方面。就像我们描述一座房子可以用诸如类型、位置、卧室、浴室、楼层等参数，嵌入的值可以定量表示一个词的语言特征。以上过程就是模型生成文本的第一步。位置编码为每个单词添加一个位置向量以跟踪单词的位置，例如，"写（1）""一个（2）""故事（3）""。（4）"，由此可以保证在自然语言处理任务中的词语顺序。

当以上步骤完成后，LLM 的下一步是预测这句话中的下一个单词。这是通过一个非常大的神经网络完成的，其中注意力组件就是帮助模型理解上下文的关键要素之一。注意力机制允许转换器模型在生成输出时，参考输入序列中的所有词语，并判断哪些词对当前步骤更重要、更相关。例如，当转换器要翻译一个英文单词时，它会通过注意力组件快速"扫描"整个英文输入序列，并判断应该翻译成什么中文词汇。如果输入序列中有多个相关词语，该组件会让模型关注最相关的那个，忽略其他不太相关的词语。这种方式与人类大脑的判断非常接近。注意力组件被添加到前馈网络的每个块中。因此，如果你想象一个大型前馈神经网络由几个较小的神经网络块组成，那么每个块都会添加一个注意力组件。

转换器模型中实际使用是多头注意力（multi-head attention）。LLM 使用几种不同的嵌入来修改向量并向其添加上下文。多头注意力帮助语言模型在处理和生成文本时达到更高水平的效率。除了注意力机制外，转换器模型还有一个更强大的机制叫作自注意力机制，其核心思想是允许模型学习词语之间的相关性，也就是词语与词语之间的依赖关系。以句子"我爱吃苹果"为例，通过自注意力，模型会学习到"我"与"爱"有关，"爱"与"吃"有关，"吃"与"苹果"有关。然后在处理时，模型会优先关注这些相关词语，而不是简单按照顺序一个字一个字地翻译。从认知角度来看，自注意力更贴近人类处理语言的方式。因为人类对一个事物的认知不仅在于事物本身，而且会结合事物所处的环境来认识，自注意力机制同样如此。

3.3.2　大模型的语言认知力

通过学习转换器的工作原理，我们可以理解 LLM 能够借助对语言的"理解"而接近与媲美人类智能的本质。语言被认为是人类智能的核心，这是因为语言反映了人类智能的本质和复杂性。语言是一种复杂的符号系统，不仅可以用来表达和传递思想、感情、信息和意图，而且能够进行高效的沟通和交流，包括分享知识，合作完成任务以及建立社会联系等。人类的语言能力远远超越了其他生物的交流方式，也是人类文明能够统治地球的关键因素。语言不仅是一种沟通工具，还是思维和表达的工具。通过语言，人类能够思考、计划和预测未来，并将这些复杂的思维过程转换为可以被族群与社会公众共享和理解的形式。语言使人类能够表达自己的想法、观点和创意。语言还可以使人类能够进行抽象思维，超越直接感官经验。人们可以用语言来讨论抽象的概念、逻辑关系和抽象的数学思维。这种能力有助于人类进行复杂的问题解决和创新。从人类文明角度，语言是文化的重要组成部分，通过语言，人们传递文化价值观、传统知识和社会规范。语言是一种独特而强大的认知工具，它不仅促进了人与人之间的交流，还支持了思维、学习和文化的传承。这些特征使得语言成为人类智能的核心，并在人类发展中发挥着至关重要的作用。历史学家尤瓦尔·赫拉利指出："每一种人类文化的操作系统都是语言——最开始的时候是文字。我们用语言创造神话和神灵，用语言创造金钱，创造艺术和科学，创造友谊和国家。"

人工智能可以和人类进行语言对话，意味着破解了人类文化的"操作系统"。转换器模型使得 AI 在自然语言理解和生成方面取得了显著突破，也成为生成式人工智能具备"通用性"的基础。这些模型可以在多个任务上进行微调，而无须用户从零开始训练，可以大大提高大模型的工作效率。例如，不同专业的设计师可以针对特定的任务，如建筑设计、室内设计、文案撰写或者角色生成等，通过提示词与参考图等对大模型进行定向训练，由此大模型就可以适应特定领域或任务的数据，进而实现更加专业和定制的性能。高盛集团的一份报告指出：在过去 80 年里，60% 的职业是新兴技术所创造的。因此，对于设计类大学生来说，基于 AIGC 的智能设计不仅意味着挑战，也预示着新

的机会。如果大学生能够在现有的知识体系的基础上，通过跨界学习与反复实践，掌握 AIGC 的设计方法与特征，就可以总结出智能设计的规律性，让自己的技能通过 AIGC 实现跨越式的提升。我们可以通过输入提示词："一位女设计师正在 AIGC 的协助下进行服装设计。"，借助 AI 绘图再现这个"双赢"的设计场景（图 3-13）。

图 3-13　通过智能绘画表现设计师与 AIGC 一起协同工作的场景

3.3.3　AI 算法与智能设计

复旦大学管理学院院长陆雄文指出："本轮科技革命的发展，与传统意义上的科技革命有着显著不同。""它是多赛道并举，相互交融，形成聚能，然后爆发。"基于 AIGC 的智能设计不是针对某一具体艺术设计学科或专业，而是全面影响艺术设计所有的学科和专业，从广告策划到文案写作，从设计草图到高清原稿，从动画脚本到漫画角色设计，从界面设计到后台程序生成，等等。因此，生成式 AI 全面介入设计与创作流程已经成为当前设计学、美术学、建筑学和戏剧影视学等学科都无法回避的现实。AIGC 也成为设计教育新的竞争对手、新的创意资源和工具。AI 不仅带来了创意工具的转换，还带来了艺术与设计观念上的变革。智能设计的核心是人机协同与算法驱动的双重创意系统。与数字媒体时期主要基于人工或基于人工＋软件的设计模式不同，智能时代的设计流程、设计方法、设计工具和审美法则都在发生重大变化。

最重要的一点是智能设计主要借助大模型算法和机器学习技术，利用大规模数据集进行训练，从中学习并生成具有创意性的作品。大模型能够在设计师的指导下，通过迭代过程不断优化设计方案。这包括对设计参数的调整和重新生成设计的能力，以便使生成的作品逐步接近或满足设计目标。传统艺术设计主要依赖于有限的数据和个体经验，因此很难与之竞争。智能设计系统通常允许与用户进行交互，以便更好地理解用户的需求和偏好。这种交互可以通过用户输入、反馈或调整设计参数来实现。例如，Midjourney 作为目前一款最火的 AIGC 绘图软件之一，虽然在生成图片时让人感觉很惊艳，但是由于大模型的随机性很强，生成角色人物时（如花木兰形象）就面临一个很大的难题：如何保持角色输出的一致性呢？ Midjourney 在 /setting 设置指令下提供的重新混合模式 Remix（图 3-14）就可以帮助解决这个问题。该模式可以修改生成图的提示词，并基于原图进行新的关键

词优化。因此，Remix 模式能帮我们在设计中控制画面一致性，改变你希望改变的地方，例如图片局部的颜色、背景、主题或构图。

图 3-14　Midjourney 的混合模式使设计保持一致性

例如，在上面的范例中，我们希望在花木兰骑马征战的原稿中，补充加入硝烟战火以及光照、服饰等信息，为此在指令栏中输入 /prefer remix 命令来打开 Remix 重新混合模式，然后单击缩略图下面的 V 变化按钮（变成绿色）。通过修改弹出窗口中的提示词，就可以实现定向设计的效果（图 3-15）。因此，大模型能够通过设计师的反馈来改进设计原型，设计师可以通过语言迭代来优化生成图像。

图 3-15　通过修改合成模式的提示词可实现定向设计

除了混合模式外，几乎所有的 AI 大模型绘画平台都提供了"局部修改"或"局部重绘"的界面与功能。例如，Midjourney 在 4 宫格图下就提供了 Vary Region（局部修改）的按钮。单击该按钮后弹出的"局部重绘"界面中提供了框选和套索工具（图 3-16，右）。如果我们希望修改原稿的部分内容如星巴克杯子，就可以框选该区域，并在输入框中输入修改的提示词："在杯子上加入'Merry

Christmas'字样"。单击"确定"后，AI生成的图片就将输入的英文替换了乱码（图3-16，左和右）。大模型具有一定程度的人机协同和交互性，能够根据设计师的输入或反馈调整生成的作品。该过程不仅高效便捷，而且可以形成新的创意，由此提升设计师或艺术家的审美和创造力。

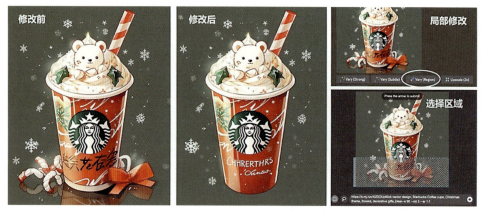

图 3-16 通过"局部修改"按钮可以添加或重绘生成画面的部分区域

3.4 人工智能与敏捷设计

3.4.1 AI 高效性与多样性

前文指出：智能设计主要借助大模型算法和机器学习技术，利用大规模数据集进行训练，从中学习并生成具有创意性的作品。因此，AI 具有自动化和高效化的特征。智能设计系统能够在设计过程中执行某些或全部任务，包括自动生成设计概念、优化设计参数，甚至生成最终设计图纸的能力。AI 可以快速地生成大量的艺术作品，而无须人工干预和监督。这使艺术创作的效率大大提高，也同时节省了人力和物力的成本。同时，智能设计也具有多样性特征。AI 大模型可以根据不同的数据和参数，生成不同风格和形式的艺术作品，这使艺术创作的可能性和选择性增加，促进了艺术创作的创新和探索。以"小红帽"原型进行故事角色设计为例，我们借助 AI 就可以得到"森林里的小红帽""森林里的小红帽与狼""采蘑菇的小红帽""骑龙的小红帽"等一系列形象（图3-17），能够给设计师提供更多的创作灵感与情境想象力。

人机协同创作模式对艺术家和设计师提出了更高的要求。以"小红帽的故事"这个主题进行创作为例，在人机协同智能设计出现以前，传统的创作方式包括选题研究与资料检索，创作团队成员集体"头脑风暴"小组会出方案，策划师提供故事创意及文案脚本，漫画师根据故事设计角色与分镜原稿，计算机师负责出图渲染，设计团队与甲方一起开会研讨设计原型方案，根据甲方意见进行深入修改。以上步骤不仅环节多，周期长，而且往往因为彼此沟通的问题而陷入停顿。随着 GPT4、Dall-E3 等智能设计工具的广泛采用及远程协同设计的普及，设计师的工作效率大幅提升。智能文案、智能出图与协同设计使设计环节大大减少，增强了设计团队与企业的市场竞争力。设计团队能够借助 AI 工具实现"敏捷设计"模式，小步快跑，及时反馈，动态出图，将冗长烦琐的"瀑布流"式的设计改革为更灵活、更紧凑的智能化设计模式。与此同时，我们也必须了解 AI 设计的缺陷与问题。例如，在训练不足的情况下，机器生成的结果常常过于跳跃，如"小红帽给狼开会"这个提示词就会生成一系列令人啼笑皆非的画面（图3-18），这说明我们对 AI 大模型的理性认识还需要进一步深入。

图 3-17　通过输入不同的提示词可以指导大模型输出不同的主题画面

图 3-18　通过智能绘画表现了小红帽与狼一起开会的场景

3.4.2 人工智能赋能敏捷设计

敏捷设计是一种借鉴软件工程的"敏捷开发"（agile development）模式的新型设计方法，是一种以人为核心、以智能设计平台为辅助，通过大模型原型迭代的产品设计与开发方法。该方法是一种应对快速变化的需求的开发能力，只要在符合价值观和原则的基础上，能让开发团队拥有应对快速变化需求的能力就称为敏捷开发。与传统设计相比，敏捷设计还能更快地对接市场，缩短产品开发周期。AIGC 时代的敏捷设计是一种高度人机协作化的工作方式。设计师会指导 AI 设计平台完成每一次设计原型迭代。这种开发模式可以最大限度地发挥设计师的主观能动性。特别是借助计算机快速文生图的能力，设计师可以缩短与用户沟通反馈的周期，加快提交给用户产品原型的速度（图 3-19）。基于人工智能平台的敏捷设计不仅出图快速，修改方便，而且可以进行"滚雪球式"的产品开发。敏捷设计紧抓用户的刚需与痛点，要求设计师可以从简洁的设计语言开始，发挥 AI 的威力，不要在视觉设计和实现效果上花费过多的精力，及早和持续不断地交付有价值的产品创意让客户满意。

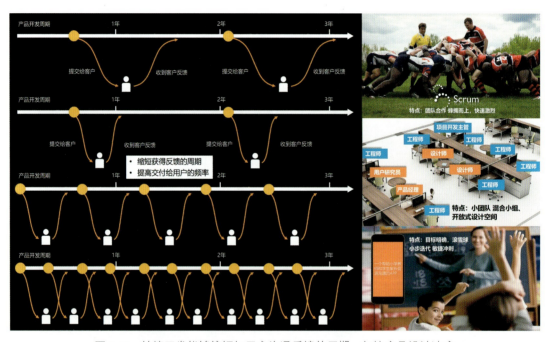

图 3-19　敏捷开发能够缩短与用户沟通反馈的周期，加快产品设计速度

智能科学的快速发展，推动了以人机协同、大模型和敏捷设计为代表的智能设计思想的成熟，这将会逐步替代基于设计思维的设计范式（图 3-20）。设计思维主要是基于观察、调研和用户导向的设计方法，但在时间与效率上无疑落后于当代科技的发展速度。智能大模型不仅能够代替美工师完成海量抠图、构图和多种类型的设计，而且能够借助数据统计与分析改变传统市场与用户的研究方法。随着基于 AIGC 的协同设计方法的普及，预计会有越来越多的企业将智能交互设计平台纳入企业的工作流程。

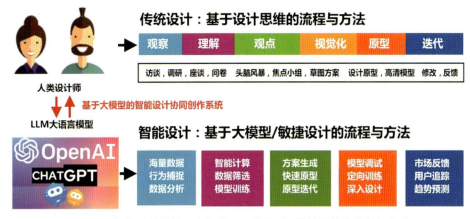

图 3-20 智能设计是基于人机协同、大模型/敏捷设计的流程与方法

3.4.3 大数据与趋势研究

AI 设计通过学习大量数据，有可能发现艺术领域的新趋势和创新点。大模型可以从以往历史设计案例、用户反馈和其他相关数据中筛选合适的资源，为设计师提供更精确和有针对性的设计生成。限于经验、资源、管理与组织结构的不足，小型设计工作室给出的设计方案很难与 AI 设计相抗衡。例如，ChatGPT 3 是由 1750 亿个参数组成的大型神经网络模型。这种大规模的参数量使得该模型能够处理复杂的自然语言理解和图形生成任务。2023 年秋季，OpenAI 公司推出了 GPT 4 Turbo，其参数量高达 1.5 万亿。因此，这些大模型具有更强大的表示能力和学习能力，能够更好地捕捉数据中的复杂模式和关系。更重要的是，大模型服务于全球十几亿的用户，这使得模型在广泛而多样的用户群体中得到验证和应用，从而提高模型的通用性。模型在全球范围内接触到的多元文化和多样化的信息有助于形成更加丰富和全面的设计方案。

由于大模型学习了全球范围内的创意和设计案例，其生成的设计方案更具有创意独特性。这些大模型能够汲取各种设计风格和趋势，形成更具前瞻性和独创性的设计理念。正所谓"三个臭皮匠赛过诸葛亮"，相比设计师单打独斗和冥思苦想的设计，LLM 形成的设计方案不仅更具有通用性，而且还兼有国际视野和创意独特性。我们以咖啡图标设计为例，通过提示 AI 智能设计系统："请设计一个咖啡店的图标（圆形），徽标中心为咖啡杯子图案，周围的元素有咖啡树叶子的花环，最外侧有'tulip coffee, since1960'英文字样环绕，简约风格，细节表现，清晰醒目，色彩充满活力。"几分钟后，AI 就可以生成各种创意设计草案（图 3-21），虽然这些图标设计还需要进一步修饰加工，但 LLM 的高效率与多样性可以超越多数设计师的能力。

在上面的咖啡图标设计的案例中，智能设计所具有的实时性、高效性特征是设计团队的"制胜法宝"。众所周知，设计活动本身具有"时间紧、任务急"的特点，许多设计方案都有时间限制或方案提交截止日期。逢年过节，设计师忙企划、赶设计加班加点到深夜更是家常便饭。在这种压力下，能够实时生成设计方案的 AI 系统更是"雪中送炭"，可以成为设计团队的"救星"。因此，智能设计的出现使得设计师能够从容不迫，更有效地安排工作时间与设计进度，从而更高效地推进设计流程。

图 3-21 通过提示词指导 AI 生成各种咖啡店徽标创意

3.5 智能设计流程实践

人工智能作为一种新的艺术创作工具改变了设计师与传统工具的关系。这主要表现在以下 3 方面。①工具的智能化和主动性：人工智能是一种具有智能和主动性的工具，可以根据自身的学习和优化，为设计师生成或提供更适合的艺术作品。这个特征使艺术家与工具之间的关系变得更加互动和共生。②工具的复杂化和技术化：人工智能是一种基于复杂的算法和数据的工具，需要艺术家具备一定的编程和数据科学的知识和技能，才能有效地使用和控制。这使艺术创作的过程变得更加技术化和专业化。③工具的虚拟化和数字化：人工智能是种基于虚拟和数字的工具，可以在网络和云端进行创作和传播，无需实体的材料和空间。这使艺术创作的形式和媒介变得更加虚拟和数字化。总而言之，人工智能推动了智能设计流程与方法的创新。

智能设计并非突然出现。早在 2016 年，因为受到天猫"双十一"购物节的设计压力，阿里智能设计实验室开始了基于大模型推进设计服务的探索。阿里当年推出的天猫通栏广告（banner）的自动创意平台"鲁班"设计系统（后升级为"鹿班"）是早期智能设计的实践典范。该系统在当年的购物节期间，能够每天完成数千套设计方案，累计设计超过 10 亿次海报。"鹿班"通过机器学习，实现了智能配图、风格优化、美学筛选、点击率分析、数据追踪等一系列功能。该系统通过智能化设计，颠覆传统的美工师修图流程，由此提升了工作效率，实现了商业价值的最大化（图 3-22）。

通常网络通栏广告由文案、模特商品、背景、点缀元素和 logo 标识五大部分组成。得益于深度学习、增强学习、蒙特卡洛树搜索、图像搜索等技术以及大量设计数据，鹿班可以通过机器学习获得设计能力，并达到了每秒 8000 张 Banner 的工作速度。鹿班智能设计包括设计框架、元素中心、生成系统、评估网络四大核心部分。设计框架（图 3-23，左上）的重点是设计元素的数据化，其核心是设计元素的人工标注，然后利用机器学习来训练大模型，让机器理解设计元素的构成。该步骤的基础源于设计师的创意设计模板和基本元素素材，设计师将大量设计素材进行结构化数据标

图 3-22 阿里巴巴的通栏广告智能生成系统"鹿班"

注,最后经由深度学习输出空间+视觉的设计框架。元素中心(图 3-23,右上)实际上是一个版权图库,其中的元素分类器会根据背景、主体、装饰三类设计元素进行分类和图库提取。生成系统(图 3-23,左下)可以通过一个类似棋盘的虚拟画布对元素进行布局。该过程主要是根据用户偏好,生成多个不同风格的通栏广告的设计原型供用户筛选。评估网络(图 3-23,右下)的工作原理是通过输入大量的设计图片和评分数据,训练机器学会判断设计的好坏。阿里设计团队通过美学和商业两方面对生成的广告进行评估。美学上的评估主要由资深设计师完成,而商业上的评估取决于点击率数据。

图 3-23 "鹿班"AI 智能设计系统的工作原理图

类似于大模型,机器设计的水平在于训练模型的数据和参数的规模。设计合理性、美感、商业效果等主观与客观的标准非常重要。因此,阿里有一个专门的设计团队负责训练鹿班系统,使其可以达到中级设计师水平,而想要达到高级水平,则需要使用更大规模的数据。阿里智能设计衍生出

了新的职业——视觉设计训机师，训机师可在设计过程中充分发挥人工智能的逻辑思路和设计知识图谱体系的研究，结合前沿算法和实际业务场景，运用视觉专业能力训练机器，使设计的过程更加具有目的性和可行性，也可使用人工智能系统算法将创意思维和技术创新点等相结合，形成更加完善的设计思路和逻辑标准，更加有利于产品设计的落地生产。

3.6 智能时代的设计师

3.6.1 智能时代的人机共创

智能艺术设计的出现意味着设计师的职业技能面临新的挑战。高盛集团在 2023 年的一份研究显示，全球数亿职位可能因 AI 技术的崛起而面临被替代的风险。当今世界，计算机不再是员工的助手，反而员工开始成为计算机的助手。高盛集团的报告指出：未来至少 50% 的关键且复杂的任务可能会被 AI 完成，而 10%~49% 的工作将会得到 AI 的帮助，而只有少于 10% 的工作受 AI 的影响较小。随着科技的发展，智能设计将会成为推动科技创新、社会服务创新和艺术教育创新的重要力量。但就目前来说，智能设计仍然是基于通用大模型和大数据完成的，因此处于迭代进化之中。正如阿里的鹿班设计系统，不仅需要"训机师"通过专业语料、参考图库、数据标记等对智能设计系统进行"训练"和"调试"，而且生成的结果也往往需要人类设计师的后期加工。此外，智能大模型也需要在设计师的"监督下"学习以迭代原型方案。如果大模型能够提供真正的设计业务方案，就必须结合行业知识和业务特性及数据来持续地学习进化，这为智能时代的"人机共创"带来了机遇（图 3-24）。例如，设计师可以给 AI 设定特定的参数（如颜色、风格、图案、场景等），然后 AI 可以生成上百个设计草图供设计师选择和修改。设计师可以在此基础上定向训练 AI 提供深入的设计方案。AI 设计师不仅具有计算思维与专业能力，而且具有人机协同的业务能力。

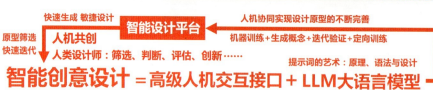

图 3-24　智能设计的人机共创协同设计模式

3.6.2 人类与机器智能的比较

美国菲弗咨询公司（Pfeiffer Report）在 2018 年在对美国、英国和德国的创意设计从业者的调

查中发现，约 74% 的创意人员表示他们将超过一半的时间花在乏味的非创意的任务上，占用了创意部分的思考和设计时间。这些非创意性的工作包括修图、建模、制作业务图表和各种行政事务等。AIGC 是解放设计劳动力和生产力的新动力，机器智能擅长完成由数据支撑、可模块化、可数据化或通过训练就能掌握的技能，如修图 P 图、描线上色、版式构图、逻辑分类和风格迁移类工作。鹿班的原理就是阿里设计师将自身的经验知识总结出一些设计手法和风格，并归纳成一套设计框架。机器通过深度学习和框架调整，再结合设计图片库，就可以演绎出更多的设计风格（图 3-25）。

图 3-25　阿里巴巴鹿班智能设计系统就是人机协同设计的范例

相比较人类大脑而言，计算机拥有 5 个优势：①速度极快，可以在极短时间内完成超复杂的运算；②工作时间长，计算机可以日夜不停地做同一件事，而且不会累；③记忆力好，通过机器学习积累的经验可以被随时调用；④搜索范围广，在互联网时代，拥有广泛采集数字资源的优势；⑤没有情感等主观因素，能够比人类更公正、客观地对待每个方案。这 5 个优势可以使计算机在解决超复杂的纯智商难题时不断探索新方案，积累经验，优化方案，通过穷举和对比找出最佳的答案。人工智能在不同领域积累的经验增加，它对事物间关系的洞察力也会逐步提高，也会不断反哺提高自己解决问题的能力。当人工智能的运算能力、分析能力、洞察能力超越人类时，人工智能在很多领域提供的解决方案就会优于人类。但目前的人工智能仍没有达到通用型的阶段，即缺乏人类的跨领域推理、抽象类比能力。此外，计算机也没有人类的主观能力，如灵感、感觉和感受，更没有人类特有的灵魂、爱、意识、理想、意图、同理心、价值观、人生观等，这导致人工智能无法很好地理解人类的心理和行为是什么，在解决推理和情感问题时效率和结果会不尽如人意。

交互设计之父艾伦·库珀曾经指出："让人去做他胜任的事情是一件非常好的事。让人做人擅长做的事情，而让计算机做计算机真正擅长的事情。"人类更适合从事探索性的、有创意的、检测性的和灵活性的工作；而机器则更擅长于从事由数据支撑、可模块化，以及需要高精度、程序固定的工作。艾伦·库珀认为，从心理学角度上看，人的大脑在理解和管理复杂的事物方面是一个糟糕的工具，人脑也不擅长记忆名字和位置。但记忆这种基于逻辑性的递归层次恰恰是计算机所长。因此，设计必须理解人类要素和机器因素的差别，取长补短，真正发挥人类的主观能动性、创造力和思考、顿悟、理解与想象的能力。表 3-2 基于智能科学、人机工程学与设计学进一步比较和总结了传统设计与智能设计各要素的不同特征，该表对于我们正确掌握人机关系，特别是智能设计的特征，真正"以人为中心"并"发挥机器的长处"进行智能化产品设计无疑具有重要的参考价值。

表 3-2　基于智能科学、人机工程学与设计学比较传统与智能设计的不同特征

工作要素	传统设计（人力为主）	智能设计（人机协同）
基础工具	体力+人脑+物理学定律	大模型+海量数据+算力
生产材料	纸张、金属、木材等物质材料	数据，模型，数字产品，虚拟产品
产品形态	追求完美，有最终产品形态	反复迭代/反馈的原型状态
设计周期	以周计时（数周至数月）	快速生成（小时至数天）
用户数量	从很少到数百万	从很少到上亿
可靠程度	受走神、遗忘、错觉等影响	相对客观（不排除算法偏见）
数据检索	受记忆力和脑力影响的限制	可以依据互联网数据海量搜索
灵活程度	具有顿悟、灵感、洞察与直觉优势	模块化程序化+设计师监督训练
人文要素	具有同理心、价值观、情感等因素	机器学习+设计师筛选
设计哲学	专家核心体制，强调权威	鼓励迭代，生成涌现，协同设计
设计流程	瀑布流程，金字塔管理，双钻模式	敏捷设计，小型跨学科团队
耐久性能	受体力、脑力与环境的限制	具备长时间工作能力（人机协同）

3.6.3　人类设计师的进化

受到生成式人工智能的推动，我们正处在一个算力暴增的时代。买加速卡、造芯片和训练大模型成为趋势。科技前沿媒体高德纳预测：到 2026 年，超过 80% 的企业将使用生成式 AI 的 API（应用程序编程接口）或模型，或在生产环境中部署支持生成式 AI 的应用。2026 年将有超 1 亿人与生成式 AI 一起工作。高德纳还预测：到 2025—2026 年，生成式人工智能将增强和加速许多领域的设计，甚至有可能发明人类可能错过的新颖设计。高德纳认为未来生成式 AI 平台的技术门槛会变得非常低，几乎可以为所有人提供"生成、创造、编写数字内容"的能力，艺术设计的民主化、全民化将成为现实。但就目前来看，AI 是不可能完全取代设计师的创造性大脑与设计思维，二者可在设计过程中进行优势互补，共同进化。

例如，设计师在进行项目设计的前期分析及定位工作是相对庞杂和细致的，它包括对于目标对象基础信息的调研、搜索和整理，对使用场景和消费人群的系统性分析，以及对产品加工能力、国家标准许可范围等一系列相关规范的限制性条件研判等，这部分会占据了设计师大量的时间和精力。在整个设计创作的过程中，人工智能对大量基础知识调研整合并分析后作为设计创意的支撑，设计师的核心价值在于创造性劳动和思考，将更多的时间资源调控出来，给设计师更大的空间和时间去聚焦创意思考，将设计师的核心价值发挥到最大。

人工智能时代的到来，迫切需要探讨人与机器的关系。2017 年，同济大学设计与人工智能实验室主任、特赞创始人兼 CEO 范凌博士在 2017 年《设计人工智能报告》中提出了"脑机比"的概念，即在关于人机关系的系列讨论中，避免使用机器威胁人，或者机器取代人的说法，而是采用人脑和机器的分工比例来衡量。"脑机比"也作为一个人文观念，核心是人机共生及人机共同进化。麦肯锡咨询公司将设计智能拆分为 7 个具体的工作内容：管理、创意创造、沟通、非重复性体力劳动、素材收集、信息处理、重复性体力劳动。特赞通过调研统计北京、上海、广东超过 3000 位设计师在 7 项任务上每天分配时间的百分比，得到的平均数值为：管理 11%、创意创造 21%、沟通 16%、非重复性体力劳动 10%、素材收集 16%、信息处理 16%、重复性体力劳动 11%（图 3-26，左上）。因此计算出脑机比为 1.55（图 3-26，右上，参见 2017 和 2018 年《设计人工智能报告》）。创意创造、沟

通与管理工作会提升设计师的进化，后4类工作更多表现出机器与设计师的协同性。根据2019《设计人工智能报告》的预测：人工智能时代，随着创意领域人机协同能力的增强，脑机比可望达到3.0。

通过比较传统设计与人工智能设计的工作流程（图3-26，下），我们可以看出未来设计师的岗位更多集中在语义情景构思、概念设计、定向调研等前期工作上。后期的建模、运算、数据分析、生成设计原型等工作由计算机来完成。设计前期的用户需求、人文关怀和价值引导设计都是机器单独无法做到的。因此，我们应该关注以人为本的智能设计诉求。设计不仅是关注产品形式和功能性，而且要求设计师除了创意表达之外，也要关注大众的审美情趣、思想和价值观。通过人机协同，设计师可以将自己的能力和经验转换为优势，实现智能设计系统的人机共同进化。

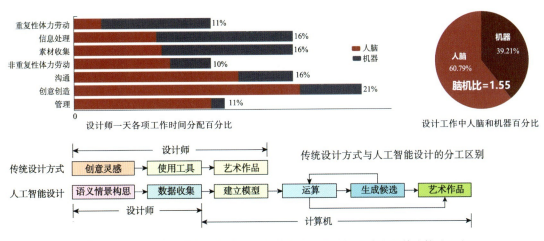

图 3-26　当前设计行业的脑机比（上）和传统与智能设计流程的比较（下）

3.7　深入理解AI和智能设计

3.7.1　对机器智能的思考

1921年，捷克作家卡雷尔·恰佩克在《罗素姆万能机器人》这部科幻舞台剧中描述了智能机器人的反抗并创造了"机器人"一词。书中的机器人就叫"罗伯特"，这个词源自捷克文的rabota，其意思是劳役、苦工。如今机器人和自动化系统有机会取代一些人们比较讨厌的烦琐和重复类工作，如流水线上的工人，电话保险推销员以及在线人工客服等。但随着ChatGPT等生成式人工智能技术的出现，作家、电影编剧、设计师、插图师开始担忧与恐慌。AI技术的快速发展引起了人们对工作岗位流失的担心（图3-27）以及AI可能超越人类智能的伦理忧虑。有关生成式AI的新闻和涉及侵权、歧视、隐私泄露的报道加剧了这些担忧。2023年，美国好莱坞编剧工会开始大罢工游行，其中一个重要的协商内容就是关于生成性AI的使用规定。关于人类和AI关系的思考，从技术诞生之初就没有停止过，如著名物理学家霍金说过："成功创造了人工智能，很可能是人类文明史上最伟大的事件。但如果我们不能学会如何避免风险，那么我们将会把自己置于绝境。"

2023年3月，特斯拉和SpaceX首席执行官的埃隆·马斯克和人工智能领域顶尖专家、图灵奖得主约书亚·本吉奥等人联名签署了一封公开信，呼吁暂停开发比GPT4更强大的AI系统至少6个月，称其"对社会和人类构成潜在风险"。公开信主张，在开发强大的AI系统之前，应先确认

图 3-27　未来 AI 世界的讽刺图景：机器人白领与人类乞丐

AI 带来的影响是积极的，其风险是可控的。信中发出了疑问："我们是否应该让所有的工作自动化，包括那些令人满意的工作？我们是否应该发展最终可能在数量上超过我们、在智能上超越我们、能够淘汰并取代我们的非人类思维？我们应该冒着失去对我们文明控制的风险吗？"（图 3-28）该公开信已有超过 1500 人签署，其中包括苹果公司联合创始人史蒂夫·沃兹尼亚克，开源人工智能公司 Stability AI 首席执行官莫斯塔克，深度学习教父杰弗里·辛顿，谷歌 DeepMind 研究员、计算机科学家斯图亚特·罗素等专家学者和科技界领袖人物。其实，不仅马斯克多次表达了对 AI 的担忧，就连 OpenAI 创始人兼首席执行官萨姆·奥尔特曼在接受科技博客主莱克斯·弗里德曼的采访时也表态，他不会回避"人工智能可能杀死全人类"的说法。这封公开信代表了当下人们对机器智能的思考。由此来看，虽然以 ChatGPT 为代表的智能 AI 凭借其能力可以快速进入各行各业并且产生价值，但目前也面临 3 个关键挑战。一是它在意识形态、伦理、道德方面必须可控，否则将极度不安全。二是若它要与不同行业相结合，必须是可定制并具备解决不同专业问题的能力。就智能设计而言，目前仍然是以人机协同为主流。三是 AI 技术服务一定要实现可交付的解决方案或产品，如动画、电影和游戏，才能在行业中进行大规模变现。

图 3-28　AI 绘画：夕阳下的废弃的人类城市：机器人和大猩猩在徘徊

3.7.2 辩证认识智能设计

科学技术是把双刃剑,因此我们需要辩证认识 AI 和智能设计。人工智能是一种使机器能够完成通常需要人类智能的工作,如机器翻译、景物或者人脸识别、语音识别、自动驾驶等。但人工智能不具备自我意识,不具备复制或情感交流的能力。人工智能也不能免受物理伤害,包括子弹和火焰带来的。虽然人工智能可用于预测和模拟天气,但它无法控制天气或引发自然灾害。人工智能有很多好处,如提高效率、准确性和速度。AI 驱动的医疗保健系统可改善患者的治疗效果。AI 可以通过更高效的能源利用帮助人类应对气候变化。AI 教育能够彻底改变学习体验。AI 在技术和数据领域可以创造新的就业机会。但人工智能也有局限性和潜在风险,例如工作岗位流失、数据隐私问题和道德问题。AI 系统会延续并放大偏见和歧视。人工智能引发了监控和决策中的道德和隐私问题。AI 在人类不知情的情况下会窃取他们的工作成果。人工智能存在的缺陷同样会反映在智能设计中。因此,了解人工智能的功能和局限性对于设计师做出明智的决策非常重要。

例如,生成式 AI 面临的挑战之一就是大型语言模型输出结果的不可测性与"幻觉性"。大模型的训练原理是系统经过海量文本训练进行深度学习,从而预测不同词汇可能出现的序列。大型语言模型出现"幻觉"是因为训练数据和模型架构而产生的,且难以追溯源头。目前的研究显示,以下情况或导致"AI 幻觉"产生:①过时的、低质量或存在矛盾的训练数据在训练过程中会误导大模型;②当 AI 模型与训练数据过度匹配时,可能导致其无法适应新数据;③ AI 模型不能充分理解上下文语义,从而产生脱离情境的虚假结果。其他原因包括不完美的训练数据、算法偏差、不平衡的数据集、非包容性分类器、不良标签、不准确的元数据等。人们很容易将 AI 大模型作为"人类助手",但忽视了大模型在准确理解和表示复杂概念方面的能力限制。通常来说,拥有大量网络数据库的内容,如漫威的超人,狼人、蜘蛛侠、哥特式吸血鬼等形象,AI 更容易提取和生成准确的结果(图 3-29,上)。

图 3-29 传统西方文化母题形象(上)和 AI 生成的视错觉与奇幻图像(下)

但对西方文化并非熟悉东方神话及人物，如大禹、夸父、刑天、貔貅等，其生成效果往往达到要求，其原因主要就是训练大模型的语料不足，使得 AI 难以提取特征参数，自然在生成效果上就不会理想。虽然这些所谓的错觉或幻觉可能对生成人工智能构成挑战，但从另一个方面来看，它们也可以为小说和奇幻领域的创作者提供创作机会，例如三眼猫或者巨猫坐骑等（图 3-29，下）。

幻觉本质上是 AI 大模型训练不足、数据不够或者算法不佳导致的问题。AI 企业可以通过改善训练大模型数据的时效性与质量，根据用户反馈改进 AI 算法以及引入自动纠错机制等措施来缓解这些错误的产生。与此同时，设计师必须了解大模型本身的限制与不足之处。例如，我们将"宋朝，花木兰，青春女将，骑着战马，手持长戟，身披盔甲，硝烟战场"这段提示词输入百度"文心一格"，其生成图像（图 3-30，上）对骑马人物的描绘比较准确，但显然大模型不了解"长戟"是什么东西。当我们将这段语料输入 Midjourney，生成的图像有了花木兰手持的兵器，此外对于花木兰的服饰、头饰的表现也比较符合历史人物时代特征（图 3-30，下）。但 Midjourney 对花木兰人物表情的刻画相比文心一格来说缺乏英武飒爽的感觉。因此，设计师在创作 AI 画稿时，除了补充更详细的语料外，多尝试比较几个不同的大模型的生成效果，取长补短，最终借助后期合成等修饰方式，来完成最终解决方案的设计。

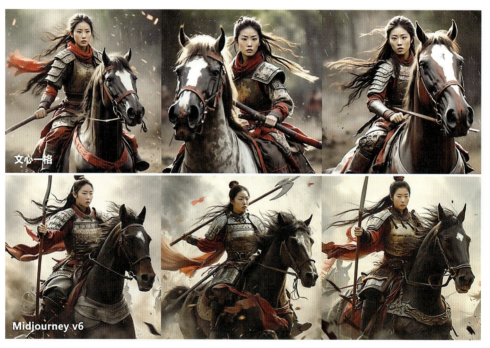

图 3-30　文心一格生成的花木兰形象（上）和 Midjourney 生成的花木兰形象（下）

3.7.3　避免 AI 恐怖谷效应

AI 生成的图像能够呈现出高度现实主义特征，但偶尔会出现一些不可思议的地方，如多余的手指、怪异的四肢、缺失的身体部位或扭曲的面孔等。这种 AI 生成图的缺陷就是"AI 恐怖谷效应"。"恐怖谷效应"是日本机器人学教授森政弘在 1970 年创造的名词，它描述了当人类面对一个跟自己看起来差不多的生物时，我们会觉得抵触且恐怖。森政弘指出，由于机器人与人类在外表、动作上相似，所以人类会对机器人产生正面的情感；直到一个特定程度，他们的反应便会突然变得极为负

面（图3-31）。哪怕机器人与人类只有一点点的差别，都会显得非常显眼，使人有面对僵尸的感觉。但是，当机器人和人类的相似度继续上升，相当于普通人之间的相似度的时候，人类对他们的情感反应会再度回到正面，产生人类与人类之间的移情作用。"恐怖谷"一词用以形容人类对与他们相似到特定程度之机器人的排斥反应。人工智能生成的图片时常会出现人体某个部分比例失调的问题，如手太小或者手指太长，或者头、脚与身体其他部分不匹配等现象，在多人场景中这个问题会非常明显。例如，在一幅韩国社交媒体上发布的一张旨在讽刺韩国严重的男女对立问题的AI绘画（图3-32）中，无论是右侧前排女孩多余的"第三条腿"和夸张诡异的表情，还是左侧后排士兵扭曲的面容都呈现出了"恐怖谷效应"。教皇保罗二世的AI照片明显出现了"3指"手套的错误。这些都说明在某些情况下，人工智能会出现"智障"。因此，设计师需要仔细观察AI生成后的图片，以避免掉入陷阱。

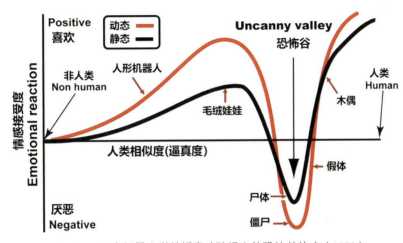

图3-31　日本机器人学教授森政弘提出的恐怖谷效应（1970）

图3-32　大模型生成图片中的恐怖谷效应（非合理的人类肢体动作和表情）

3.8 智能设计与教育思考

3.8.1 早期实验艺术家的启示

创意设计一向被认为是人类的专属和智能的体现。如今 AI 正大步迈入数字内容生产领域。AIGC 不仅在写作、绘画、作曲多个领域有着优异的表现，更展示出在大模型算法与大数据学习基础上的出色创意潜能。目前，数字内容生产的人机协作新范式正在形成，这使得更多普通人得以跨越"技法"和"效能"的限制，尽情挥洒内容创意。历史研究发现，过去以技术为壁垒的行业都有可能逐渐被科技和机器而取代，但同时也为旧行业的从业者带来了新的机遇。如 19 世纪摄影术的发明不仅导致了传统的贵族肖像画市场的消失，也逼迫很多肖像画家"改行"并进入新兴的人像摄影领域。一些具有眼光的前卫艺术家更是坦然面对科技的挑战，积极拥抱新媒体，大胆探索摄影技术带给传统绘画的冲击，由此产生了 19 世纪晚期的画意摄影流派。

奥斯卡·雷兰德和朱莉娅·玛格丽特·卡梅伦就是其中的代表。他们都有比较深厚的美术功底，利用画室布景摆拍与摄影暗房的艺术实验，探索了摄影新媒体作为拼贴艺术媒介的可能性。雷兰德著名的集锦照片合成作品《人生之路》（图 3-33，右下）就是一个范例。卡梅伦的摆拍与暗房特效（图 3-33，左和右上）也堪称经典。这些艺术家不仅积极探索了摄影美学，而且对摄影技术的发展做出了重要的贡献。例如，雷兰德因发明了对玻璃湿版火棉胶摄影负片的"多次曝光"的复杂工艺，被后人称他为"Photoshop 之父"。摄影的发明也推动了艺术的变革和印象派的诞生。今天随着智能设计的出现，历史又一次来到了十字路口。当代设计师也同样需要面对新技术、新媒体带来的职业生存的挑战。

图 3-33　卡梅伦（左、右上）和雷兰德的合成照片作品（右下）探索了摄影美学

早期实验艺术家带给人们的启示就是：设计师一定需要具备灵活性、创新性和学习能力，以适应快速变化的环境挑战。同时，他们还需要关注社会和行业的发展趋势，以确保他们的设计在时代潮流中保持活力。今天，以 ChatGPT 为代表的大语言模型的出现，使知识能够以一种高效的一对一的方式来分享，这将彻底改变当前教育的模式，也为设计师的能力提升提供了新的学习途径。时代需要设计师与 AI 齐头并进，唯有此才会获得真正发展的机会和空间，没有跟上变革步伐的人就面临着可能被淘汰的风险。19 世纪艺术家在变革的时代挖掘了新技术的美学特征与艺术语言，当代设计师也需要提高自身创新的意识和跨学科整合能力，在艺术与智能科学之间找到新的突破点。

3.8.2 智能设计与跨界教育

智能设计的一个显著的特征就是其知识体系的综合性。AIGC 属于科技模块，知识体系包括机器学习、模式识别、深度学习、概率统计、机器视觉、数据挖掘等综合知识。设计师特别需要掌握其中的计算思维，包括递归、迭代、随机性与大模型构建的知识与方法。同时，设计师的艺术与人文基础对于训练与指导智能机器创作仍然具有无可替代的价值，包括创意能力、人文素养与服务意识的结合（图 3-34）。目前的生成式 AI 仍然属于弱人工智能，即人机协同的创作模式仍是当代设计行业的主流。因此，设计师不仅需要掌握色彩、图形、字体与媒体设计的基础知识与艺术语言，而且需要掌握语言表达、故事阐述、脚本写作与资料检索等一系列方法与人文素养，由此提升自身的创造力、想象力、表现力与逻辑推理能力。从设计目标来说，共情能力、责任意识、问题导向、可用性、易用性和体验性是设计师的基本素质，同时也是将思想化为行动的执行能力的标准。因此，人机对话、科技伦理、技术创新与方案输出构成了智能设计的核心体系与教育框架。图 3-34 所示的知识体系框架可以成为智能设计教育的可视化模型。

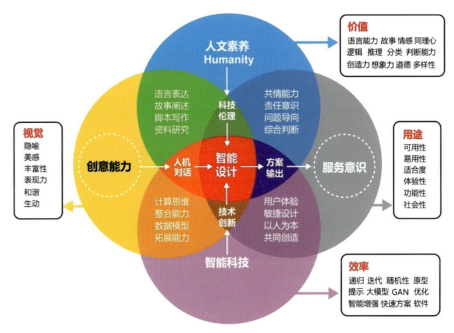

图 3-34　AIGC 时代智能设计所涉及的知识范畴与教育框架

智能设计的人才结构需要既具备某一两个领域的专业知识，又对其他领域有广泛的理解并存有极其强烈的求知欲。斯坦福大学所推崇的 T 型人才结构就是既有通过本科教育获得的、对某个领域的纵向知识深度，又具备通过研究生学习和早期工作经验获得的、对于其他学科和专业背景的横向鉴赏和理解。一些公司非常看重设计师对专业能力和其他领域的求知欲，而另一些公司，特别是初创的小型工作室则寻求一种"通才"，即能够在实践中熟练调配多个领域的知识，并以各种创新的方式进行工作。例如，生成式 AI 领域的领头羊 OpenAI 公司的首席执行官萨姆·奥尔特曼是一位充满创业激情的企业家。2005 年，他从斯坦福大学辍学并与好友合作创办了社交媒体公司 Loopt，该公司的估值达到了 1.75 亿美元。10 年以后，奥尔特曼与时任特斯拉和 SpaceX 首席执行官的埃隆·马斯克共同创立了 OpenAI 公司。他们成立这家公司的目标是发展通用人工智能并能够造福全人类（图 3-35）。同样，该公司的联合创始人、机器学习领域的顶尖学者伊尔亚·苏茨克维也非常关注人

工智能的发展远景并深入思考 AGI 在安全性上带给全人类的挑战。因此,文化理想、好奇心、求知欲、实践经验与不知疲倦的工作热情是这些人的共同特征。

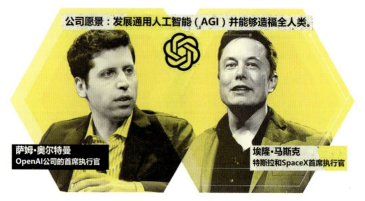

图 3-35　OpenAI 公司的成立宗旨在于发展 AGI 并能够造福全人类

生成式人工智能引发了对知识、学习和创造重新定义。在 AIGC 强大的生成能力面前,院校和教师或将面临"难以评判学生"的困境。但这反而会呼唤教育回归到本质,学生的创意、审美、表达和信息处理能力未来会更加重要。智能时代的教育目标不再是传授已有的东西,而是要把人的创造力量诱导出来,将生命感与价值感唤醒,智能设计工具正是引导变革的有力武器。由于智能 AI 可以回答学生提出的各类知识性问题,这就对教师的专业能力与教学能力提出了挑战;另外,学校也要对现有的设计教育体系进行重组,同时改进教学方式。教育更需要培养学生的创新能力和批判性思维,使得学生能够更好地迎接智能时代技术与文化的考验。AIGC 使所有的学生与老师都在同一起跑线上,由此将引起设计教育领域的深刻变革。

本章小结

AIGC 实现了人工智能从感知理解世界到生成创造世界的跃迁,这也是当前第四次工业革命的核心推动力。AIGC 的快速进步得益于生成式人工智能理论与技术,包括神经网络、生成对抗网络(GAN)、转换器和扩散模型等算法以及机器学习、深度学习、无监督学习和强化学习等的不断进步和突破。大模型的特征与深度学习算法是智能设计的基础。本章系统阐述了信息爆炸、大数据知识和算法、算力与数据的重要价值。本章同时介绍了机器学习与深度学习算法,重点为大模型的技术原理与技术构架,包括转换器、注意力机制与大模型的语言认知能力等。大模型的原理与智能设计方法,如提示词的设计规律与语法结构等是当代设计师必须熟悉和掌握的内容。

基于大模型技术,AI 设计带有敏捷设计、高效性、便捷性、多样性以及实验性等特征,同时也创新了设计流程与方法。本章通过分析阿里巴巴"鹿班"智能设计系统的工作原理,阐释了智能设计中的人机关系与各自的优势,提出了人机协同智能设计的方法与工作流程,为智能时代的艺术设计创新与相关艺术设计教育打开了新的思路。此外,同济大学提出的"脑机比"可以成为智能时代定量研究人机关系的参照系。本章借助"脑机比"分析了智能设计不同工作各自的人机优势,提出了人类设计师与机器共同进化的观点。本章还提出了智能生图的常见问题如机器幻觉性、AI 恐怖谷效应等,希望读者能够辩证认识智能设计,并充分发挥人的主观能动性。此外,本章还以早期实验艺术家为例,对教育领域的跨界智能设计进行了深入的分析。

讨论与实践

思考题

1. 什么是智能时代人才的 T 型结构，创新型人才的特征是什么？
2. 如何理解智能设计知识体系的综合性特征，请给出设计师的知识体系模型？
3. AIGC 从哪几方面对设计师的能力与职业要求提出了挑战？
4. 如何理解 AIGC 的迭代优化与学习能力，训机师是如何定向训练大模型的？
5. 什么是智能时代的人机共创工作模式，有哪些成功的案例？
6. 从阿里巴巴"鹿班"智能设计系统的工作原理我们可以得到哪些启示？
7. 什么是跨界教育，如何在大学生的学习阶段实现跨界教育？

小组讨论与实践

现象透视：参数、提示词、模型与控制器是实现 AI 绘画的关键因素。特别是对于风格化的人物或者景物创作更需要掌握其要领。例如，通过 midjourney 平台创作表现中国古代英雄人物故事，就需要借鉴传统水墨与连环画的设计风格（图 3-36）。

头脑风暴：如何通过 AIGC 对参数、提示词、模型与控制器的调试来再现中国古代历史传说的英雄人物如后羿射日、大禹治水、女娲补天等故事中的角色？如何借助 AI 来体现了华夏文明所具有的丰富想象力。

方案设计：智能设计的主要方法就是计算机文生图工具或创作平台。请各小组针对上述问题，研究智能设计中的参数、提示词、模型与控制器的使用。借助文生图平台、给出相关的计草图或原型角色，需要提供详细的角色造型与环境设计的语言提示与参照模型，部分角色也需要反复进行手工调试加工以达到满意效果。

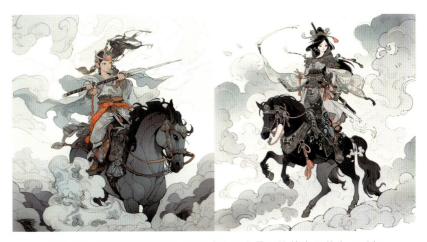

图 3-36 通过提示词指导 AI 生成中国水墨风格的古代花木兰形象

练习及思考

一、名词解释

- 恐怖谷效应
- 埃隆·马斯克
- 转换器
- 大数据
- 鹿班智能设计
- 敏捷设计
- NVIDIA H100
- 注意力机制
- 脑机比
- AI 幻觉性

二、简答题

1. 举例说明 AIGC 如何影响艺术设计的发展趋势。
2. AIGC 是如何推动设计变革的？哪些工作受到的影响最大？
3. 试比较大脑与大模型对自然语言的认知与判断方式的异同。
4. 请以 OpenAI 公司为例，说明创新型人才的普遍特征。
5. 什么是恐怖谷效应？如何避免大模型生成图片出现 AI 恐怖谷效应？
6. 如何设计一个简洁、直观的用户界面，使智能设计更容易上手？
7. 设计师擅长而计算机不擅长的工作有哪些？脑机比的概念有何意义？
8. 简述转换器的工作原理，说明什么是注意力机制和 GPT 大模型。
9. 举例说明 AIGC 拥有算法创造力的技术依据是什么。

三、思考题

1. 请从参数、提示词、模型、控制器四方面说明 AI 绘画的控制机制。
2. 实践类专业，如服务设计、社会设计、系统设计等如何采用智能设计方法？
3. AI 系统高效性与多样性的技术基础是什么？举例说明如何训练大模型。
4. 为什么马斯克等人发表公开信建议延缓 AI 系统的开发？
5. 人脑与机器各自的优势和劣势是什么？如何实现人机协同，优势互补？
6. 如何辩证认识智能设计的优势和问题？基于原型迭代的设计方法的优势是什么？
7. 为什么说"AI 时代的设计核心是创意 + 审美"？如何实现智能定向设计？
8. 设计师如何训练大模型使其具有更高的生成创意创新能力？
9. 智能时代教育有哪些新的特征？如何应对新技术对设计教育的挑战？

4.1 机器学习与泛化能力
4.2 智能绘画延伸技术
4.3 图像生成与拼贴艺术
4.4 机器学习与风格迁移
4.5 AI与奇幻概念艺术
4.6 数据库艺术与美学
4.7 人工智能与科幻美学
本章小结
讨论与实践
练习及思考

第4章
智能绘画的美学

随机性与复杂性是智能绘画的显著特征，也是大自然美学的奥秘。本章系统分析了智能绘画所具有的美学特征如拼贴艺术，潜意识与超现实、科幻美学、数据库艺术、分形艺术和随机生成艺术等，重点阐述智能绘画的几种表现形式如拓展绘画、风格迁移、深度艺术、分形艺术和超现实艺术，包括 AI 生成的葛饰北斋风格装饰、达利风格绘画、清朝仕女画、《山海经》概念艺术和科幻艺术等，由此引申出智能设计的美学语言如随机性、幻觉性、复杂性与迭代性等。下面是本章的思维导图供读者参考。

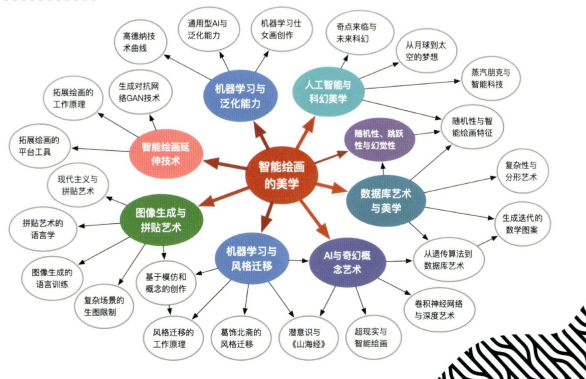

4.1 机器学习与泛化能力

4.1.1 通用型 AI 与泛化能力

2023 年 10 月,科技趋势研究机构高德纳发布了 2024 年十大战略技术趋势,其中人工智能信任、生成式人工智能增强开发、生成式人工智能应用、全民化的生成式人工智能、增强型互联员工队伍和机器客户等成为重点。2023 年高德纳发布的前沿技术曲线(图 4-1,左)清楚地表明:生成式人工智能目前正在接近期望值的顶峰。一个全民化的生成式人工智能即将到来。高德纳认为人工智能在今后 10 年会走向强人工智能时代,大模型的泛化能力增强,通用型 AI 产品会越来越多,这意味着生成式人工智能将会极大地促进知识和技能的全民化,进而加快社会创新的速度。

图 4-1　高德纳发布的 2023 前沿技术成熟度曲线(示意 AIGC 正处于顶峰时期)

在人工智能技术中,泛化能力(generalization ability)是指模型对未见过的数据的适应能力。一个模型能带来多大的价值取决于模型预测的准确率有多高。而模型预测的准确率又依赖于模型的泛化能力。泛化能力是用来描述模型对新样本的预测能力的。我们在日常生活中称为举一反三或学以致用的能力。机器学习的目的是学到隐含在数据背后的规律,对具有同一规律、训练集以外的数据,模型也能给出合适的预测。这就是泛化能力的表现。泛化能力体现了模型智能水平的高低。人工智能可以分为弱人工智能和强人工智能。弱人工智能意味着 AI 的能力是针对特定领域的。随着大模型与生成式 AI 的出现,人工智能开始从弱人工智能逐渐向强人工智能过渡,或者说现在 AI 已经进入了 2.0 时代。从量变到质变,人工智能的通用性开始成为主导。

4.1.2 机器学习仕女画创作

中国古代绘画是中华文明的重要组成部分,其构成元素,如色彩、构图、线条等可以为机器学习提供灵感和启示,帮助提高大模型的泛化能力。明清时期是古代仕女画最为兴盛的时代。清代仕女画以宫廷画师冷枚的《雪艳图》《春闺倦读图》《十宫词图》等为代表(图 4-2),表现了"大家闺秀"的神态,其素色衣裙和素色花钿为图中人物增添了几分妩媚气韵。清代仕女画中人物造型体态修长,

鹅蛋脸、樱桃小嘴、细长眼型，表情多为伤感、妩媚和沉思的仕女神态；画中仕女多为漫步或者闲坐；服饰多为交襟衣口、长裙坠地和衣带飞扬；发型为红花发饰、高髻和堕马髻等；背景多采用以蝴蝶、花枝和假山为配景的构图方式，也有亭台楼阁、草木、远山、蕉叶和花丛的配景。为了提升大模型对中国古代仕女画笔法特征的理解与生成能力，我们可以将宫廷画师冷枚等人的画作与清朝仕女画的笔法、人物、服饰、表情、景物等作为语料输入智能设计平台，由此就得到了 AI 重构的现代版《仕女赏花图》（图 4-3）。

图 4-2　清朝宫廷画师冷枚的《雪艳图》《春闺倦读图》《十宫词图》等画作

图 4-3　机器学习冷枚原画技法后生成的 AI 现代版《仕女赏花图》

4.2　智能绘画延伸技术

2023 年，OpenAI 将图像 AI 工具 Dall-E2 的拓展绘画（outpainting）功能向所有用户开放。用户只需输入文本即可对照片和绘画进行扩展。例如，艺术家利用 AI 拓展绘画对著名油画《挤奶女工》《戴珍珠耳环的少女》进行的艺术加工就是范例。这些生成的绘画尊重原始图像的阴影、反射和纹理，这使扩展能延续原作的风格和语境。维米尔原画中的少女气质超凡出众，宁静中淡泊从容、栩栩如生。

Dall-E2 的拓展绘画则将少女的背景换成居家摆设，使观众的视角更为丰富（图 4-4）。同样，法国艺术家雅克 - 路易·大卫在 1802 创作的著名油画《跨越阿尔卑斯山的拿破仑》（图 4-5，右），通过 Dall-E2 的拓展，也使画面更加宏伟壮观（图 4-5，左）。

图 4-4　通过 Dall-E2 实现的《戴珍珠耳环的少女》的智能拓展绘画

图 4-5　原画《跨越阿尔卑斯山的拿破仑》（右）和 AI 生成的画面拓展（左）

4.2.1　拓展绘画的工作原理

在 AI 绘画领域，边界拓展绘画与传统的生成对抗网络（GAN）或其他深度学习模型相关。为了让模型学会生成与输入相似但更大的图像，首先需要一个包含足够多样化图像的数据集。这个数据集可能包含各种不同类型的图像，例如风景、人物或动物等。然后，使用生成对抗网络或其他深度学习模型来执行拓展训练。GAN 由一个生成器和一个判别器组成。生成器的目标是生成逼真的图像，而判别器的目标是将生成器生成的图像与训练集的真实图像进行比较，从而评估生成器生成的图像接近真实图像特征（如猫脸）的概率。GAN 通过交替训练生成器逐渐学会生成更真实的图

像（图 4-6）。GAN 由计算机科学家伊恩·古德费洛博士和他的同事于 2014 年首次提出，这一框架对于深度学习的发展产生了深远的影响。GAN 能够生成高质量、逼真的数据，这在图像生成、风格转换、超分辨率图像生成、语音合成、自然语言处理等领域有广泛的应用。GAN 模型通常会使用上采样技术，如反卷积层将输入图像的特征映射到更大的输出图像。同时，特征提取层可以帮助模型捕获输入图像的重要信息，以确保生成的图像在视觉上保持连贯性和逼真度。

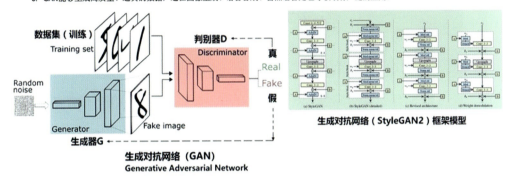

图 4-6　生成对抗网络（GAN）工作原理（右）和 StyleGAN2 的框架（左）

在大模型的训练过程中，使用损失函数来度量生成的图像与真实图像之间的差异。常用的损失函数包括均方误差（mean squared error，MSE）或感知损失（perceptual loss），后者是图像的高级特征的损失。模型在生成图像后，可以通过反馈机制进行优化。如果生成的图像与真实图像之间存在不一致或不自然之处，这些反馈可以用来调整模型的参数，使其生成更逼真的图像。这个过程通常需要迭代多次，以不断提高模型的性能。OpenAI 公司的 Dall-E 模型与 Stable Diffusion 的 Stability AI 工具在智能拓展绘画领域有着较好的表现。人工智能延展绘画的原理涉及深度学习和计算机视觉的技术，通过训练模型从输入图像中提取特征，并生成更大或更复杂的图像。这些技术的发展使计算机能够在艺术创作和图像生成方面展现出惊人的创造力。

4.2.2　拓展绘画的平台工具

从技术上看，边界拓展绘画是机器学习面临的一项复杂的挑战。从本质上讲，它要求计算机通过观察一幅名画的一部分来创作一幅名画的合理延续部分。这里并没有具体的规则或图像供参考，全靠机器学习算法对初始图像风格与构图的理解。边界拓展绘画有着多重的不确定性，例如，达·芬奇的著名油画《蒙娜丽莎的微笑》改成宽幅后（图 4-7，上），其空白处应该有着更多的山脉还是森林？是否还应该包括一些农庄、湖泊或草地？这些决策中的每一个都是推测性的，全部基于大模型对现有图片、语言提示及其对训练模型的大量数据集的理解。由此产生的填充图像是人工智能对原始框架之外可能存在的内容的最佳计算猜测结果。许多 AI 工具或平台可以实现边界拓展绘画，包括 Stability AI、Dall-E3 和 Midjourney 以及 Adobe 的 Firefly Image。Adobe 还将"创意填充"的功能融入新版的 Photoshop 和 Illustrator 等软件中，用户可以通过提示词来自动生成背景、拓展绘

画与智能替换等（图 4-7，下）。边界拓展为绘画、广告设计、视觉传达等领域带来了更独特的视角，使得艺术表现更为丰富多彩。

图 4-7 《蒙娜丽莎的微笑》拓展绘画（上）和 Adobe Photoshop 2023 的拓展功能（下）

4.3 图像生成与拼贴艺术

4.3.1 现代主义与拼贴艺术

拼贴艺术是与 19 世纪和 20 世纪摄影技术的普及与公共媒体（如报纸、杂志、画报等）的兴起密切相关的艺术形式，同时也是工业革命、流水线、产品组装和现代机械的"机器美学"的体现。机器不仅改变了社会，也改变了媒介与艺术。包豪斯、构成主义、至上主义和荷兰风格派等都受到机器美学的影响。拼贴、重构、剪辑与并置成为激进前卫的代表。早在 1908 年，立体主义大师毕加索就把报纸与彩色纸片与素描拼贴在一起，完成了最早的拼贴作品。达达派艺术家汉娜·霍赫在 1919 年创作了照片拼贴作品《用达达厨房餐刀的拼贴》（图 4-8，左）。她指出："我们的整体目标是将机械与工业世界中的事物整合到艺术世界之中。"达达派艺术家乔治·格罗斯的作品《社会受害者》（图 4-8，右）也借助自画像的拼贴和文字表达虚无和荒诞的感觉。

图 4-8　达达派艺术家霍赫的拼贴作品（左）和艺术家格罗斯的拼贴作品（右）

如同现在的人们对人工智能的迷恋，一百多年前的许多艺术家都对机器和工业符号充满激情，如勒·柯布西耶、沃尔特·格罗皮乌斯、卡西米尔·马列维奇、皮特·蒙德里安等都憧憬着现代生活方式和艺术。与达达主义者借助拼贴来表达颓废、荒诞、恐怖和抗议机器与战争对人性的摧残、迫害和压抑不同，苏维埃俄国的艺术家则表现了对未来的憧憬和社会主义理想。1923 年，苏联摄影家亚历山大·罗钦可将许多的照片集中起来，创作了《蒙太奇》《我们是未来主义》等艺术作品（图 4-9），照片里的电话、轮胎、飞机、建筑等都表现了 20 世纪初期的工业时代特征，也延续了未来主义对新世界的憧憬。苏联电影大师谢尔盖·爱森斯坦提出了著名的蒙太奇电影语言理论。其核心就是要打碎线性的戏剧模式，利用空间的共时性来切断戏剧时间的连续性。俄国先锋电影导演吉加·维尔托夫更是试图通过"记录＋剪辑"的手法建立新的电影媒体语言。在其 1929 年执导的纪

图 4-9　苏俄时期著名摄影家罗钦可的拼贴摄影作品

录电影《持摄影机的人》中，维尔托夫写道："该片是一个关于基于真实事件剪辑的电影媒介实验，它没有借助于故事、字幕或剧场。这个实验的目标是探索建立一个真正的国际化的电影语言，这使得电影能够完全区别于戏剧和文学。"该片运用了剪辑与叠加方法探索了新媒体的语言（图4-10）。美国纽约大学教授列夫·曼诺维奇在其2001年出版的《新媒体的语言》中指出：正如计算机软件具有分层结构，维尔托夫电影的嵌套结构也隐喻了一种超文本（非线性）的特征。维尔托夫就像是一个数据库编程的高手，几乎不露痕迹地将他对电影语言的诠释表现得淋漓尽致，由此和新媒体艺术产生了不解之缘。蒙太奇可以创建出非真实的现实，这在前计算机时代算是最重要的媒介。

图4-10　苏俄先锋电影导演吉加·维尔托夫电影《持摄影机的人》画面

4.3.2　拼贴艺术的语言学

瑞士语言学家和哲学家费尔迪南·索绪尔认为，世界是由各种关系而不是事物构成的。在语言学中，理解一个词或短语通常需要考虑上下文和语境。同样，拼贴艺术的理解也取决于观众对图像和文字的整体感知。观者需要在艺术品中找到元素之间的关联，并根据自己的经验和观点进行解释。共时性和历时性是索绪尔提出的一对术语，指对系统的观察研究的两个不同的方向。语言学中的共时性是指超出历史时代和文化的限制，在一种共时形态中全部成为审美意识的观照对象，也就是我们通常所说的"时空穿越"。拼贴艺术往往以"意识流"为拼贴手法，跨越时空，将历史与现实进行重构与拼贴，借古喻今，借古讽今，以历史与现实的穿越产生荒诞感。

作为一种艺术手段，拼贴和移借是后现代艺术家津津乐道的独创之举，它通过文本之间的隐喻、模仿、偷换和挪用，直接削平了原有的价值中心，并和已有文本形成了互文本关系。解构主义艺术首先开始达达和超现实主义的"跨界"美学，同时也是激浪派、偶发艺术和行为艺术的渊源之一。解构主义之父雅克·德里达首先将"解构"的概念引入了文化领域，作为战后最为流行的艺术思潮，解构、重组和拼贴在波普艺术中的地位非常重要。1956年，英国波普艺术家理查德·汉密尔顿在纽约举办了题为"这就是明天"的展览上放置了一幅拼贴画《到底是什么使得今日的家庭如此不同，如此有魅力？》（图4-11，左）。该绘画借助拼贴的手法展示了一个20世纪50年代时髦的美国家庭，表现了美国战后一代的精神生活和物质生活，把媒体、时尚、流行和通俗的文化符号展示在大众面前。同样，波普艺术家罗伯特·劳申伯格1970年创作的拼贴作品《符号》（图4-11，右）就通过丝网印刷，将20世纪60年代的时代照片与著名公共事件的剪报叠加，反映了美国那个年代的时代文化。

图 4-11　汉密尔顿的拼贴画（左）和劳申伯格拼贴作品（右）

拼贴艺术常常用来表达艺术家的观点、情感和故事。语言是一种表达思想和故事的工具。在拼贴中，艺术家可以通过组合图像和文字来传达类似于语言中叙述的信息。当然，这种移借和拼贴并不是毫无目的性的，而是通过时空的穿越和媒介的对比，将历史与现实、古典与现代进行混搭，从而产生黑色幽默般的戏剧效果。例如，我们可以借助 AI 绘画的方式，参照理查德·汉密尔顿当年的表现手法，来表现今天的时尚媒体与审美风格。提示词"拼贴画，理查德·汉密尔顿，时尚，美国家庭，广告，智能手机，机器人，AIGC，跳舞的俏丽女孩，Netflix，迪士尼"可以产生非常仿真的 AI 拼贴绘画（图 4-12）。可以看出，智能绘画借鉴了波普艺术拼贴的表现手法，同时通过媒体元素的创新与拓展，表现了时尚潮流，并产生了新的视觉体验。

图 4-12　通过提示词生成的几幅拼贴风格艺术作品

4.3.3 图像生成的语言训练

按照技术的发展进程和实际应用的形态，智能绘画的创作能力可划分为基于模仿的创作和基于概念的创作两类。基于模仿的创作需要人工智能模型观察人类的作品，通过学习某一类作品的笔触与构图特性，进行模仿式创作。例如，2023年初，当代艺术家朱利安·范·迪肯仿照荷兰著名画家约翰内斯·维米尔400年前的著名油画《戴珍珠耳环的少女》（图4-13，左），利用智能 AI 创作平台创作了《戴发光耳环的女孩》（图4-13 左图中黄框内的小图）并轰动一时。人工智能算法学习了约翰内斯·维米尔作画的笔法、内容、艺术风格等，然后通过风格迁移技术就可以生成与原作非常仿真的作品。我们也可以通过提示词指导 AI 大模型生成画作《手持鲜花的东方少女》（图4-13,右）。这些肖像画造型生动，神态自然，让绝大部分人类都难以区分这些创作是出于人工还是计算机。事实上，不仅仅局限于智能作画，基于模仿的人工智能生成模型在旋律创作、文本写作和诗词创作等具体任务中都表现良好。对于某一类具体的内容，例如人物画像、押韵诗歌或乐曲旋律，现有的人工智能技术基本可以借助机器学习与风格迁移技术创作出让人真假难辨的数字内容。但面对更加复杂的数据内容，例如三维数据、复杂场景或视频数据等，现有的 AI 技术所创作的内容相比于真实环境仍有一定差距，需要算法模型的不断完善来缩小这些内容的"幻觉错误"。例如，我们通过 AI 生成了一幅多人环境的科研场景绘画（图4-14）。如果整体看，其画面效果还是不错的，但通过仔细观察就会发现部分人物的表情与脸部发生了扭曲，这就需要我们在后期进行加工。

图4-13 原画《戴珍珠耳环的少女》（左）和 AI 生成绘画《手持鲜花的东方少女》（右）

图4-14 通过 AI 绘画生成的多人科研场景（示部分人物脸部错位）

和基于模仿的创作不同，基于概念的 AI 创作不再简单地对特定数据进行观察和模仿，而是在海量的数据中学习抽象的概念，进而通过对不同概念的组合进行全新的创作。在现实世界中，人们可能只能见到木头椅子、狮子捕猎獾鼠等。但是通过文本描述，基于概念的创作可以生成牛油果椅子和巨大的獾鼠猎捕狮子等超现实内容。生成式 AI 的概念设计主要是依靠大模型对语言的理解以及作者的提示引导，其生成的图像往往更能突破人们观念的束缚，产生神奇的视觉效果（图 4-15）。

图 4-15　部分基于概念的大模型生成的超现实绘画作品

需要指出的是，仅仅依靠人类的语言训练，计算机可能还是难以天马行空地进行创作。如果设计师提供了参考图，那么 AI 生成图像的效果就会更好一些。例如，当我们希望 AI 绘制出"漂浮在海面上的岩石山，上面有座古代城堡"的画面时，多数 AI 绘画给出的是露出海面的岩石或山（图 4-16，左侧 4 幅）。只有当我们明确将比利时超现实主义画家雷内·马格里特于 1959 年绘制的油画《比利牛斯城堡》作为参考图输入计算机后，AI 绘画工具才生成了我们期望的画面效果（图 4-16，右侧 4 幅）。

图 4-16　输入参考图《比利牛斯城堡》前后的 AI 生成绘画效果比较

4.4 机器学习与风格迁移

4.4.1 风格迁移的工作原理

风格迁移（style transfer）技术是一种计算机视觉和图像处理领域的技术，它可以将一幅图像的风格应用到另一幅图像上，从而创建具有不同风格的新图像。这种技术的应用领域包括艺术创作、图像编辑、视频游戏和电影特效等。风格迁移技术的核心思想是将两种不同的内容结合在一起：一种是"内容"图像，另一种是"风格"图像。通常情况下，内容图像是希望保留的图像，而风格图像是希望将其风格应用到内容图像上的图像。通过风格迁移算法可以将这两种图像的特征结合在一起，生成一个新的图像，其中保留了内容图像的内容。但需要注意的是，基于神经网络的风格迁移是一种计算密集型算法，通常需要较长的时间来生成高质量的结果。同时，不同的风格图像和输入图像的选择也会影响最终的风格迁移效果。通常具有明显绘画风格与可识别性的画家，如梵高、葛饰北斋（图4-17）、伦勃朗等的作品更容易被计算机识别并提取其绘画风格与笔法特征，并通过风格迁移的方式生成新的绘画作品。

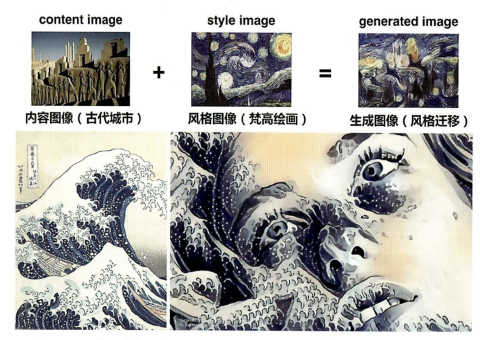

图 4-17　风格迁移的原理（上）和画家葛饰北斋作品（左下）的风格迁移（右下）

神经风格迁移（neura style transfer，NST）的实现依赖于深度学习和卷积神经网络等技术。卷积神经网络技术如图 4-18 所示，其中第 1 层有 32 个过滤器，可以捕获比较简单的特征，如直线、曲线等；第 2 层有 64 个过滤器，网络开始捕获越来越复杂的特征，如狗脸、猫脸或汽车车轮等。CNN 并不知道图像是什么，但它们可以对特定图像代表的内容进行编码。卷积神经网络的这种编码性质就是神经风格迁移的技术基础。例如，VGG-19 是一种卷积神经网络，该网络有 19 层深，并经过 ImageNet 数据库中数百万张图像的训练，因此它能够检测图像中的高级特征，并广泛用于神经风格迁移领域。

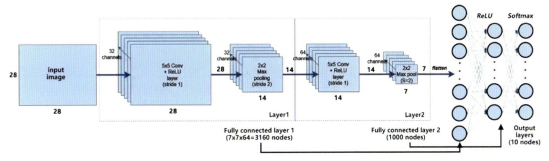

图 4-18 NST 工作原理：示意卷积神经网络的不同层

神经风格迁移的工作原理如下。首先，我们初始化一个有噪声的图像，这将是我们的输出图像（G）的基础。然后，我们计算该图像与网络（VGG 网络）特定层的内容和风格图像的相似度。由于我们希望输出图像（G）应该具有内容图像（C）的内容和样式图像（S）的风格，因此我们计算生成图像（G）相对于相应内容（C）和样式（S）图像。初始时，合成图像通常是随机噪声图像。然后，通过梯度下降来迭代地调整像素值，使得总损失逐渐减小。这个优化过程将使得合成图像逐渐接近所期望的内容和风格（图 4-19，左）。其中，内容损失通过比较合成图像与原始图像在某些层的特征表示来计算，然后通过梯度下降来最小化这个差异。风格损失度量合成图像与目标风格图像之间的风格相似性。神经风格迁移的两个关键组成部分是风格重建和内容重建（图 4-19，右）。风格重建涉及捕获和表示参考图像的艺术风格或视觉特征。在风格迁移的优化过程中，算法调整生成图像的像素值，以最小化生成图像与风格参考图像之间风格特征的差异。这有助于将艺术风格从一幅图像转移到另一幅图像。另一方面，内容重建侧重于保留给定内容图像的高级内容或结构。优化过程旨在最大限度地减少内容损失，使生成的图像保留内容参考图像的整体内容和结构信息。风格迁移技术不仅可以用于艺术创作，还可以用于改进图像编辑、照片滤镜、视频游戏场景的渲染以及电影特效等应用。神经风格迁移已经成为计算机视觉和图像处理领域的重要工具之一。对于智能设计来说，该技术有助于创造出新颖独特和富有创意的视觉内容。

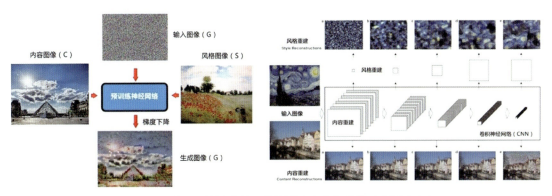

图 4-19 神经风格迁移的工作原理（左）与流程示意图（右）

4.4.2 葛饰北斋的风格迁移

葛饰北斋是日本江户时代最著名的浮世绘画家之一。他的艺术生涯跨越了约七十年，其间创作了大量作品，其中最著名的是《富嶽三十六景》系列，包括举世闻名的《神奈川冲浪里》（图 4-20，左上，局部）。葛饰北斋的画风独特，对细节的精细描绘和对色彩运用的大胆创新为他赢得了极高

的声誉。他的作品不仅在日本广受欢迎，还对欧洲印象派和后印象派的艺术家产生了深远影响，至今仍被视为日本文化的重要象征，并继续启发着全世界的艺术家和艺术爱好者。通过将《神奈川冲浪里》输入大模型，如 stability.ai 并迭代几次，加入人物、海面日出等因素，就可以得到非常奇幻的波浪滔滔的场景（图 4-20，右上）。同样，国内设计创新平台"烩设计"就以葛饰北斋壁画为主题，利用风格迁移技术打造了富有动感和层次的休闲空间（图 4-20，下）。这些 AI 绘画以其宁静的蓝色调和波浪图案的壁画为特色，营造出一种和谐的现代与传统的融合。蓝色波浪的海洋风格与整体的灯饰色彩搭配相得益彰，增添了空间的温暖感，营造出优雅而放松的酒店休闲区氛围。

图 4-20 《神奈川冲浪里》（左上）、AI 绘画（右上）和风格迁移室内设计（下）

4.5 AI与奇幻概念艺术

4.5.1 超现实与智能绘画

对于艺术家来说，数字拼贴是造成奇观不可或缺的重要工具，而超现实主义画家对奇观与荒诞的表现往往可以作为我们的借鉴。超现实画家注重梦境的表现，将外表不相干、意义断裂的意象联

结在一起。以镜射、扭曲、夸大等手法来设计迷幻式的情境。超现实主义代表人物马克斯·恩斯特曾形象地将拼贴法比喻为："把两个遥远的物体放在一个不熟悉的平面上。"20世纪30年代，画家萨尔瓦多·达利通过《记忆的永恒》《伟大的自慰者》等油画表现了荒诞、永恒、记忆、时间以及梦幻世界（图4-21，左）。达利喜欢用钟表、瞌睡的眼皮、平静的海面、荒诞寂静的大地以及枯枝、岩石等象征永恒。清晰的物体无序地散落在画面上，那湿面饼般软塌塌的钟表尤其令人过目难忘。它象征了一种时间的瘫软与终止。无限深远的背景，给人以虚幻冷寂，怅然若失之感。该画作是超现实主义的经典之作，是画家在创作中把梦境般的象征性物体，在令人惊异的、暧昧的结构中重新拼贴组合起来，以具象的方式描绘梦幻的世界。智能绘画的特征就是"语言的拼贴与重组"，其特点就是机器学习大模型拥有海量图像库，并可以依靠万亿级的参数和大规模算力实现机器的"暴力破解"。机器学习对自然语言的理解能力使人们可以借鉴前辈艺术家的想象力、符号与象征物体，来表现一个荒诞离奇的世界。例如，通过借鉴达利对时间与永恒世界的幻想，并重构《记忆的永恒》中出现的符号，就可以得到AI生成的绘画（图4-21，右）。

图4-21 达利的超现实风格作品（左）和AI生成的同类风格作品（右）

2005年，硅谷精神导师、谷歌技术顾问、未来学家库兹韦尔出版了《2045：奇点临近》，宣告了"后人类时代"的来临。他预言，2045年机器将超越人类智慧，奇点将会降临。那时，我们就能达到一个奇妙的境地：大脑芯片、智慧假肢、脑波互动、纳米器官、基因移植……所有的不可思议与奇幻将成为20年后人们街谈巷议、津津乐道的新闻。库兹韦尔坚信人类会与机器相结合、治愈包括癌症在内的一切疾病，并改造自己成为机器或超人。最终，奇点人的光辉将洒向宇宙，成为几乎不朽的万物之灵。无论这个幻想是否能够实现，与机器一起进化已成为人类发展的不二之选。科幻作家描绘的未来世界的技术、美学以及生活方式都成为智能艺术借鉴的源泉。例如，1997年，由卡梅隆打造的科幻电影《第五元素》，用令人惊异的特效展现了2259年纽约的城市街景（图4-22）。在高楼林立的空间穿梭的"飞车"是由运动控制模型和CG合成的。这些计算机合成的场景形态逼真，视觉震撼，一个未来世界大都会的景观呼之欲出。我们同样可以想象一下未来大都市的科幻街景。通过输入相关提示，我们就可以指导AI绘画工具完成这个"未来城市之梦"的科幻场景（图4-23）。

智能艺术设计导论

图 4-22　科幻电影《第五元素》中 2259 年纽约城市街景的截图画面

图 4-23　通过 AI 大模型生成的"未来城市之梦"的科幻画面

4.5.2　卷积神经网络与深度艺术

除了我们可以借鉴超现实主义画家的梦想外，AI 算法同样在艺术领域可以创造出令人惊叹的和梦幻般的视觉效果。深度艺术（DeepDream Art）就是 AI 算法的图像生成结果。该技术源自谷歌工程师亚历山大·莫德文采夫开发的计算机视觉程序，即利用卷积神经网络来识别和强调图像中的模式。该技术是谷歌更广泛的 DeepMind 项目的一部分，而 DeepDream 因其创建引人注目的超现实图像的能力而迅速受到欢迎。DeepDream 的独特之处在于其"图像解梦"的概念，即艺术家将原始图像输入经过训练的神经网络，DeepDream 可以让网络自行寻找并强化其中的视觉模式，神经网络会多次迭代并强化和增强图像中的特定特征，形成了视觉上充满几何形状和纹理的效果。艺术家也可以通过调整不同层次的特征图像或启用不同的激活模型，使深度艺术产生了一种独特的数字美学体验（图 4-24）。这种体验源于图像经过多次迭代后产生的复杂性，这些在云雾、建筑、女人的头发或海洋波浪中体现得最为明显。此外，DeepDream 技术对数据集内容进行了叠加、扭曲与空间处

理，如增强的纹理和图案图像，显示了幻觉和空灵的品质。深度艺术与神经网络对视觉效果的解释相呼应，这些特征使深度艺术能够激发出观众的想象力。

图 4-24　AI 生成的带有奇幻风格的深度艺术画面

DeepDream 的基本原理是利用预训练的卷积神经网络来放大图像中的模式，以梦幻般的方式扭曲原始图像。该过程从输入图像开始，每次处理图像时，网络都会应用一系列层来强调特定特征，通常会产生超现实和抽象的构图。DeepDream 的图像生成器方面采用 CNN 识别的上层特征并连续迭代增强它们，并生成最终的艺术作品。这些作品通常包含原始图像中不存在的复杂旋转图案以及动物或物体元素。卷积神经网络包含多个层，每个层都会寻找图像中的不同特征，例如初始层主要识别图像物体的边缘或颜色，深度层识别图像中更复杂的形状或对象（图 4-25，上）。

特征可视化是理解神经网络如何解释图像的关键组成部分。多层神经网络可以放大特定的图像特征（纹理、形状）并产生满活力且常常迷幻的视觉效果。因此，深度艺术的核心就是高层卷积神经网络的可视化技术，它在梯度计算法的基础上进行了改进，通过输入随机噪声和输入图像，对初始层进行逐层的特征可视化。这种转变不仅让人感到惊艳，同时也开拓了艺术的可能性并挑战了传统的视觉语言。使用 DeepDream 技术进行创作需要艺术家同时进行技术和创意极限的探索，如选择和微调各种参数以实现理想中的效果。目前国内外有很多深度艺术创作平台和工具，如 DeepDream Generator 等，奇幻艺术家和概念设计师可以充分发挥其创意（图 4-25，下）。

4.5.3　潜意识与《山海经》

20 世纪著名心理学及精神分析学家西格蒙德·弗洛伊德曾经说过："人类是仅有的意识观念纠缠着动物本能的造物。"弗洛伊德认为人类心智有意识和潜意识。潜意识是我们不容易察觉到的心

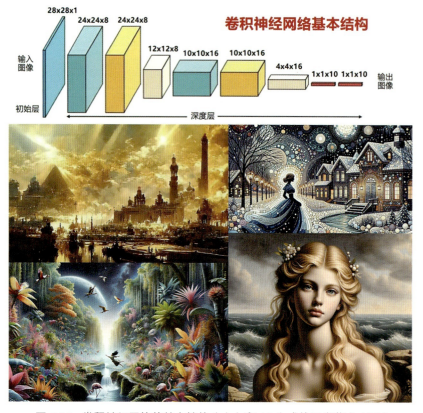

图 4-25　卷积神经网络的基本结构（上）和 AI 生成的深度艺术（下）

智层次，其中包含了许多被压抑或忽视的欲望、冲动和经验。瑞士著名心理学家卡尔·荣格曾经指出：人类在其蒙昧和原始时期的心灵体验远比科技发达时期要丰富得多。人类文明越发展、越前行，就越需要"退行"，因为种族的智慧需要延续，所以人们需要和过去对话，比如通过做梦或研究早期宗教和文化作品与过去沟通。荣格认为：人类的幻想与创意是无法通过现代人的意识自然获得的，因为现代文明的进程高举着科学"祛魅"和"破除封建"的大旗，而这些进步恰恰是以古代灵性的丧失为代价的。因此，只有从古代神话、原始森林的传奇或者通过梦——荣格称之为"集体潜意识"的祖先的灵魂进行沟通，才能够得到艺术女神的眷顾和垂青。

华夏民族是一个极富幻想力的民族。《山海经》《淮南子》《封神演义》《搜神记》《西游记》《聊斋志异》《镜花缘》等都记载了许多绮丽的神话故事，如盘古开天、女娲补天、夸父逐日、嫦娥奔月、后羿射日、鲧禹治水和精卫填海等。我国民间长期流传的九尾狐形象也源于《山海经》。据《海外东经》记载，"青丘国在其北，其狐四足九尾。一曰在朝阳北。"《大荒东经》记载："有青丘之国，有狐，九尾。"《南山经》又记载："又东三百里，曰青丘之山……有兽焉，其状如狐而九尾。"（图 4-26，中）九尾狐可幻化为俊男美女，颠倒众生。传说迷得商纣王身死国破的妲己，就是九尾狐所幻化的。现在的"狐狸精"用语就与此有关。据魏晋时期志怪小说《玄中记》说："狐五十岁，能变化为妇人。百岁为美女，为神巫或为丈夫，与女人交接；能知千里外事，善蛊魅，使人迷惑失智。千岁即与天通，为天狐。"此外，九尾狐传说也流传到了越南、朝鲜半岛和日本，著名浮世绘画家歌川国芳曾作画九尾狐（图 4-26，左）。相传九尾狐有不死之身且会喷火。日本民间传说九尾狐会化身各种人物以媚惑欺骗（图 4-26，右）。

图 4-26　歌川国芳的九尾狐（左）和《山海经图注》中的九尾狐（中）

AI 工具使得我们对于中国古代神话传说的思考和集体潜意识表达有了更为直观的手段。智能设计可以让我们通过对梦境、幻想与各种奇思妙想的语言描述来可视化思想观念。九尾狐幻化成为妖女或者"狐狸精"就是一种设计思路，其核心就是幻化为人形的狐仙（图 4-27，上）。这个大模型生成的图像用"美女，长裙和九尾"语料引导 AI 设计的方向；还有一种思路就是遵循古人的设计思想，保持动物原形但赋予人格化的服装、表情、姿势。通过输入语料"狐狸、九尾、人形"得到的 AI 图像（图 4-27，下），除了"九尾"还需要加工外，总体效果达到了作者期望传达的内容。

图 4-27　AI 绘画完成的九尾狐（上为狐仙幻化人形，中下为狐仙原身）

4.6 数据库艺术与美学

4.6.1 从遗传算法到数据库艺术

纽约大学教授列夫·曼诺维奇曾经指出:"数字媒体的实质在于它体现了一种数字化和虚拟化的存在。"非物质性是这种存在方式的基础,由此可以推导出数字媒体物质层面的其他特性,如图像思维模式、非线性表达、即时性以及交互性等。曼诺维奇认为当代媒体有5个基本原则:数值化再现、模块化、自动化、可变性和可转码性,而数据化使现实世界"分散、重组与合成"成为可能。智能设计的本质就是深度学习强大的算力,根据用户的语言提示或参考图来"生成图像"或"重构媒体数据"。深度学习基于多层神经网络和大数据的逐层信息提取和筛选,特别是通过超强算力对语言的解析与预测来"产生随机幻觉图像"。这些原型图像经过用户的筛选与多次迭代,最终就可以成为理想的智能设计方案。因此,智能设计是一种基于随机性的数据库艺术,带有海量数据的美学特征:随机性、复杂性、跳跃性、非线性与幻觉性。

早在20世纪80年代,生物科学家就尝试利用遗传算法来模拟生物进化。2022年,罗德岛设计学院(RISD)教授阿纳斯塔西娅·雷纳期望将生物进化融入艺术语言并借此探索自然美学。通过卷积神经网络,雷纳教授及其研究生探索了植物、昆虫和动物形态进化的图谱,并研究了环境压力导致生物胚胎形态发生变异的规律性。在对数千张微生物图像进行深度学习训练后,生成的 AI 图像类型跨越了 512(即 2^9)种不同的维度,产生了几乎无限数量的后代突变生物(图 4-28)。这些由数据随机生成的各种海洋微生物形态各异、高度仿真,体现自然界生命的复杂性和演化规律。

图 4-28 艺术家通过训练 StyleGAN 得到的 AI 大模型生成的海洋微生物

基于算法的生成艺术有助于我们掌握数据库美学的特征。随机、生成、筛选与迭代不仅是数字

美学的基础，也是自然选择与演化的规律，由此算法、艺术与自然在数据库语言上达到了统一。例如，DNA 就是根据一套复杂而明确的数学模式和规则来管理动植物、鸟类、鱼类、昆虫和人类的生长发育。19 世纪德国生物学家恩斯特·海克尔（图 4-29，左）就是一位热衷收集、整理和挖掘海洋生物数据库与自然奥秘的著名博物学者和颇有成就的艺术家。他撰写的巨著《自然的艺术形式》包含了数百幅亲手绘制的海洋生物插图如放射虫、水母和硅藻等（图 4-29，右）。这些生动细致的海洋动植物插图实际上是一个巨大的海洋生物数据库。我们今天可以通过智能设计的强大造梦能力，借鉴当年海克尔对自然生命形式的探索路径，通过相关提示词输入智能绘画平台来创造新的生命形式（图 4-30）。

图 4-29　德国生物学家恩斯特·海克尔（左）和他绘制的海洋生物插图（右）

图 4-30　AI 大模型生成的各种复杂形态的数字海洋微生物

4.6.2 生成迭代的数学图案

古希腊人认为美是神的语言。公元前 300 年欧几里得撰写《几何原本》系统论述了黄金分割（图 4-31，左上）的数学原理。黄金比例为我们提供了一个"美"的范例。古希腊人在确定黄金分割率时，必然要面对这样的问题："和谐"和"美感"究竟是什么？它们是如何产生的？为什么 1：1.618 具有美感效果？毕达哥拉斯的回答是："人是万物的尺度。"在古希腊人看来，健康的人体是最完美的，其中存在着优美、和谐的比例关系。同样，生命模式也不是混乱或随机的：即使是最复杂的生命形式也包含有序的重复模式和结构序列。例如，鸟类的运动、叶子的形状或蜗牛壳的螺旋可以通过数学模型描述。自然与数学之间的联系为艺术家和设计师提供了信息和启发，并且长期以来一直被数学家、科学家和哲学家探索。例如，著名的斐波那契数列是由 13 世纪的数学家发现的：1，1，2，3，5，8，13，21，…。其中相邻两个数的比值会无限接近"黄金分割比"并形成螺旋结构（图 4-31，右上）。

图 4-31 斐波那契数列和黄金分割比（上），鹦鹉螺中的对数螺旋曲线（下）

自然界为这种数学比例关系提供了证据。通过观察向日葵的花盘可以发现：向日葵种子并不是随便拥挤在一起，而是按照一定比例的有序排列分布在花盘上（图 4-32，上）。科学研究指出：向日葵的生长模式有着严格的数学模型，也就是在受限的空间内围绕轴线，不断连续添加相等单位（种子、花瓣或小枝）而不断生长。这种生长模式的单位比例为 1.618，恰恰是黄金分割比。动物的生长模式也是与之类似，例如，自然界中的鹦鹉螺壳的螺旋线的比例也是等差数列的数学模型（图 4-32，下）。由此说明了大自然特别是在生物世界中，数字美学的确是广泛存在的。这种现象的产生并不是偶然的，从生物学和进化的角度，对称的动物有更高的成活率，生殖力更强并且寿命更长。同样，对称性更好的生物在性选择和遗传后代中占有更大的优势，也就是"歪瓜裂枣"往往难有更优势的后代，自然选择证明了数学美的实际价值。鹦鹉螺优美的螺旋线也为我们借助 AI 绘画工具生成黄金分割的数学图案提供了启发（图 4-33）。

图 4-32　向日葵种子排列的螺旋线（上）鹦鹉螺的对数螺旋曲线（下）

图 4-33　AI 大模型生成的基于鹦鹉螺曲线的数字图案

随机性、跳跃性、复杂性、非线性与幻觉性是海量数据的美学特征。大模型使用和组合媒体的

能力意味着它可以快速连接视觉和数据（网络文件、声音、视频或文本）并可用于生成各种数字图像、媒体对象或虚拟环境。计算机能够实时转换、重构与拼贴媒体（图像、文本、视频或声音）的巨大处理能力构成了 AI 的创造性和可能性。大模型能够每秒数千次迭代绘图指令，意味着即使几行代码也可以生成复杂的图形、色彩或形状。因此，图形的组合、拼贴、重构或随机变化构成了数字美学的基础。例如，荷兰版画家埃舍尔（图 4-34，右上）是洞悉数字美学的大师。1956 年，埃舍尔的平面镶嵌作品《越来越小》（图 4-34，左上）表现了 3 条蜥蜴头尾相交而成的复杂图案。这种极限缩小的几何图案体现了数据叠加的美学，也是手绘分形几何的经典佳作。《天使与魔鬼》（图 4-34，中上）同样表达了这个无穷缩小的数学理念。今天，AI 可以让我们能够在短时间内重现这种分形图案。我们通过输入埃舍尔的参考作品，并提示计算机生成 "青蛙、蛇、龙、鱼和鸟构成的插图，手绘风格，五彩祥云" 的图像，随后就得到了带有唐卡艺术风格的 AI 数字几何图案（图 4-34，中和下）。

图 4-34　荷兰版画家埃舍尔的绘画（上）和 AI 大模型生成的彩绘图案（中和下）

4.6.3　复杂性与分形艺术

我们生活的世界是一个极其复杂的环境，分形现象广泛存在于自然界，从云雾缭绕、山川河流到植物果实都有 "自相似" 的影子。而分形学就是一种描述不规则复杂现象中的秩序和结构的数学

方法。"分形"这一词语本身具有"破碎""不规则"等含义。我们可以通过 AI 绘画，借助重复迭代与随机的方式，可以再现冬天窗户玻璃上的冰花图案（图 4-35，左）或者秋天落叶后的一株枯树（图 4-35，右）。自然界与数字世界存在着极其相似的分形（递归）模型。编程中的递归迭代和自然有机结构共享一个游戏规则。递归是一种自我迭代并且自我重复的过程。该过程包括一个返回原始的指令，并创建一个可能是无限的计算循环，每次迭代都会产生新的图案。分形艺术是自然、数学和美学的联系，代表了人类对于次序、和谐、运动和生长等哲学问题的思考和顿悟。这种分形结构的迭代公式可以表示为：$Z_{n+1}=Z_n^2+C$；这个公式中的变量都是复数，通过计算机进行反复迭代运算就可以产生出一个大千世界。这些局部既与整体不同，但又有某种相似的地方，由此可以产生高度的复杂性与相似性。

图 4-35　AI 大模型生成的冰花图案（左）和秋天枯树图（右）

利用递归来设计复杂性是许多数字艺术家的创意方法。复制粘贴或"步进和重复"的过程在许多绘图工具软件中很常见。这种操作如 Ctrl+D 可以允许不断重复和精确地再现和变换形状（如缩放、旋转和移动等），由此可以创建复杂的图形，如花瓣或螺旋等。虽然这种过程并不复杂，但它们产生了多样性的图案。因此，通过重复缩放和移动，即使最简单的形状也可以创建如万花筒般的图案阵列。重复迭代是计算机编程的重要思想之一。代码可以快速准确地执行重复计算或对大数据进行排序，这是计算机可以执行许多任务的核心功能。通常来说，每种编程语言都会包含一系列循环（重复）指令或函数的不同方式：它们是代码结构和编程环境的一部分。一些计算机语言，如 draw() 指令可以用于连续执行代码，只要该程序在运行，计算机就会不断地重复运行该指令。还有其他的专门用于循环（迭代）一定次数的重复指令，如 for 循环或 while 循环等，可用于通过固定次数来变形和重新绘制图形。艺术家使用循环（迭代）函数，可创建具有清晰视觉结构的动态或图形。例如，通过 for 循环函数不仅可以用于递增、缩放、移动或旋转形状，而且还可以产生清晰、整洁和具有丰富视觉冲击力的图形。

2020 年，日本新媒体艺术团体 teamLab 展出了名为《四季花海：生命的循环》的大型交互体验装置秀（图 4-36）。这个作品的核心就是一面巨大的 LED 屏幕，上面循环播放由菊花、海棠花、月季花、葵花、孔明灯、彩绘线条组成的花海。所有的花卉按照一年四季的顺序依次盛开和凋谢。巨大的花卉随风摇动，观众则置身其中体验着目不暇接的美景和心灵的震撼。除了花卉的绽放与花瓣随风飘落的胜景外，观众还可以向这些花卉挥手致意并与这些花卉进行互动。观众可以通过触控的

方式来绘制各种彩色图案。teamLab 艺术总监猪子寿之认为：科技拓宽了艺术的表现形式，当代计算机所具有的海量数据处理能力可以把艺术扩展为无尽的实时沉浸体验。因此，利用媒体数据的复杂性来呈现自然奇观＋观众的互动体验是这类作品吸引大众的奥秘。

图 4-36　teamLab《四季花海：生命的循环》的大型体验装置及相关的交互作品

随机性与复杂性是 AI 艺术的显著特征，也是大自然美学的奥秘。当你进入一片茂密富饶的原始森林中，就会看到不同的个体生命和物种在彼此关联中生存。人们就会理解自然界的复杂性与连续性。但随着这种连续性变得越来越复杂，人们就会发出"不识庐山真面目，只缘身在此山中"的感叹。因此，复杂性是世界的本来面目，但传统艺术限于二维空间与表现手段的局限，往往难以捕捉和呈现客观世界的复杂性。数字技术让艺术表达获得了更大的自由度。观众和艺术品放置在一起的环境使我们能够直接感知和体验自然界的复杂性与连续性。装置艺术本身会因观众的存在和行为而发生变化，这就产生了模糊主体与客体边界的效果。此外，一些装置艺术作品可能包含时间或空间上的复杂性，例如，通过时间的流逝（如四季轮回与生长凋零）、移动的视角或多层次的空间布局。这种维度的引入使观众在不同时间点或不同角度上有不同的体验。

4.6.4　随机性与智能绘画特征

如果说重复迭代的数学序列可以产生视觉的可预测图案，那么随机性则会产生不确定性和视觉"噪声"。随机性的概念作为视觉传达的一部分有着非常重要的地位。美国行为画家杰克逊·波洛克对此进行过大胆的探索和实验（图 4-37）。波洛克的"滴墨法"结合了艺术家的想象力与随意挥洒油墨的随机性，这种偶然性或不受控制的视觉元素，往往会使艺术家的创作更加自由奔放，并由此打破了艺术家自身风格习惯或定势的限制。机会和意外（随机性）的引入并不意味着作品完全没有艺术家的影响。随机创作过程中一些视觉参数和属性是由艺术家或设计师自己定义或取舍的。例如，在波洛克的滴墨法绘画中，艺术家通过选择不同黏稠度的彩色涂料，使得"随机的"颜料在画布上的流动与定型更符合艺术家所期待的线条特征。因此，随机创作过程涉及受控和不受控因素之间的平衡，艺术家可以通过设定程序的约束条件并做出最终判断，由此决定应用多少随机性以及何时完成该部分画作。

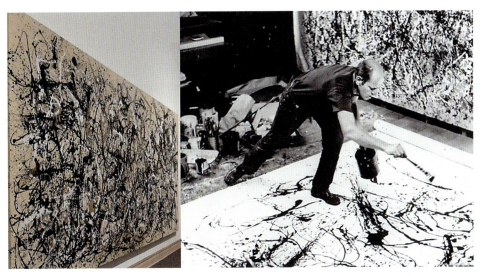

图 4-37　美国行为主义画家波洛克的滴彩绘画（左）和作画现场（右）

随机性、跳跃性与幻觉性不仅是传统艺术的美学特征，而且也是智能艺术最显著的特点之一。OpenAI 的首席执行官萨姆·奥尔特曼认为，人工智能产生的"幻觉"未尝不是一件好事，因为实际上 GPT 的优势正在于其非凡的创造力或自由度。大型语言模型并非一个大脑模型，而是一个由语言本身、算法模式、数据结构和概率组成的模型。从根本上讲，它们的工作原理非常简单：用户给定一些文本，然后它们会告诉我们接下来的文本。但值得注意的是，这里的答案并非只有一个，或者说正确答案只存在于人脑。OpenAI 科学家安德烈·卡帕蒂指出：从某种意义上说，大模型的全部工作恰恰就是制造幻觉，大模型就是"造梦机"，而我们用"提示词"来引导这些"梦"的形态，同时也正是"提示词"开启了机器梦境。大语言模型依据人们对其训练的海量数据文档来产生模糊记忆，并在大部分情况下都能引导梦境走向有价值的方向。虽然这个过程看起来像是一个错误，但这正是由大模型的随机性机制所决定的。例如，当我们希望 AI 生成一幅画面："一位中年男士坐在海边的岩石上，等待日出。天边涌动着五彩祥云，卡通动漫风格，手绘风格，线条清晰，细节完整。"当输入提示词后，大模型第 1 次生成的效果（图 4-38，左）虽然妙趣横生，但与作者的设计初衷相距

图 4-38　AI 大模型第 1 次迭代的效果图（左）和第 2 次迭代的效果图（右）

甚远,当我们以左上角的缩略图为基准,继续进行第 2 次迭代后,得到的生成画面更是充满了"幻觉",匪夷所思(图 4-38,右)。但如果清楚了大语言模型图像生成机制后,我们就不必对这个结果感到气馁,而是继续尝试这个艺术实验。随后,我们以右下角的缩略图为基准,通过大模型的合成模式与局部修改指令,继续进行第 3 次和第 4 次迭代,由此得到的画面更接近于作者期待的结果(图 4-39)。

图 4-39　AI 大模型第 3 次迭代的效果图(左)和第 4 次迭代的效果图(右)

OpenAI 科学家安德烈·卡帕蒂指出:"大模型 100% 在做梦,因此存在幻觉问题。搜索引擎则是完全不做梦,因此存在创造力问题。"这段比较极端的话说明了 AI 大模型的本质和固有缺陷。卡帕蒂认为所有想要将 AI 的能力拟人化的尝试都只是人类的一厢情愿,将思考、观念、推理和自我批评等拟人化概念强加在 AI 上都是徒劳的。虽然当下 ChatGPT 涌现出的逻辑和理解能力令人惊讶,但人们应该更清醒地认识到 LLM 的本质——它实际上是一个"补充人类认知的矫正器",而不是潜在的替代人类智能的工具。大模型是一个令人惊叹的巨大的外部非真实记忆库,如果使用得当,可以作为人类认知的模拟器或者生成式创作系统。大语言模型随机性与偶然性(幻觉性)与其算法创造力是并行不悖的。因此,机器在人类指导下创作,其结果由人类用户判断与筛选的模式,是智能设计的基本流程与方法。例如,原本我们期待大模型生成"一位中年男士坐在海边礁石上看日出"的画面。但大模型生成的却是男人站在礁石上看日出,甚至还有在孤岛上、掉落在海浪里的画面……(图 4-40,右)。我们除了可以继续微调大模型外,其实换一个思路,顺其自然,针对缩略图右上角的画面进行画面放大与细节补充(8k),就可以得到另一个妙趣横生的场景画面(图 4-40,左)。

创造心理学认为,人类大脑具有进行结构化与分布式搜索的能力,从而产生新的想法(也许是在左脑),然后再由大脑(更多是右脑)进行逻辑评估。这一创意过程不仅限于大脑内部,集体智慧也是这样进行的。人们常用的"头脑风暴"(一种在创意合作上广为人知的策略)就是用来支持发散性思维。这也再次明确了启发式搜索对于创造力的产生是有效的。头脑风暴的两个关键点在于"延迟判断"和"追求数量而非质量"。因为过早的评估会让我们忽视其他潜在的可能性,所以人们

图 4-40 对 AI 大模型调试后的最终效果（左）和第 5 次迭代的缩略图（右）

会在后期才进行评估。因此，"生成"和"评估"这两种认知过程间的相互作用促进了创造力的产生。当排除了随机性与偶然性因素后，AI 系统在"生成"画面的"发散思维"上有着巨大的潜力，而人类的效果评估则是创造力定向发展与实现设计可用性的基础。

4.7 人工智能与科幻美学

4.7.1 从月球到太空的梦想

科幻与奇幻不同，它的特点是以人类科学文明为基础，以带有科学探索精神的幻想故事为内容，并且以合乎科学推理的浪漫主义手段去描写未来，从而激发人的想象力和求知的热情。皎洁的夏日夜晚，华夏民族的先民们遥望月球，产生了无数浪漫与夸张的想象。相传后羿从西王母处盗得不死药后，其妻嫦娥偷服灵药，因而飞升奔月，永居广寒宫。嫦娥奔月的故事代表了古人对亲情的寄托与永生的期盼，我们可以借助智能绘画来重现这个美丽动人的神话（图 4-41，左）。与东方神话不同，西方则借助天文学望远镜将目光与想象力投向了这个神秘的星球。早在 1835 年，《纽约太阳报》就发表了一系列据称由一位著名天文学家撰写的发现月球生命的文章，其中包括"形似毛茸茸蝙蝠的有翅膀的男子"以及用蓝宝石建成的"月亮庙"。该报道轰动一时，也成为最早的科幻故事（图 4-41，中上和右上）。我们可以借助 AI 绘画来再现该天文学家的想象力（图 4-41，右下方 4 幅图）。1840 年，美国作家、诗人爱伦·坡发表了最早的科幻小说《汉斯·普法尔登月记》，描述了主人公通过热气球登月的奇幻旅程。该书比 19 世纪法国著名科幻文学家儒勒·凡尔纳的《从地球到月球》早 30 年问世。20 世纪初，对科幻的迷恋成为社会热点，外星生物或太空探索成为各种科幻杂志的热门话题。

1902 年，法国导演乔治·梅里爱拍摄了著名的科幻电影短片《月球旅行记》。影片长达 15min，并运用各种可能的技巧讲述了维多利亚时代的一群天文探险家造访月球的经过。剧情包括科学大会、制造炮弹、月球登陆、探险者之梦、与月球人搏斗、海底遇险和凯旋等段落，充满了幻想色彩和科学幽默。梅里爱利用早期蒙太奇技术和特技成功地表现了炮弹飞向月球以及在月球表面降落等场面。此外，月球上巨大的蘑菇、挂在天空的月亮女神和像贝壳样的"月球人"也都表现得栩栩如

图 4-41　AI 生成的"嫦娥奔月"(左),《纽约太阳报》漫画(中上和右上)和 AI 生成的场景(右下方的 4 幅图)

生(图 4-42,上)。梅里爱的《月球旅行记》上映后取得了巨大的成功,同时也使科幻电影正式走入历史舞台。该短片不仅充满了奇幻的想象与魔法特效,而且具备了科幻美学的构成要素,如对异域奇观的表现力、对科学和机械狂热的讽刺、离奇古怪的外星人与不可思议的灾难等。梅里爱把科学和魔术、似真亦幻的场景与工业机械融合在一起,使该短片成为科幻电影的里程碑。为了缅怀这位科幻大师,我们用 AI 绘画重构了月亮女神和外太空的奇幻场景(图 4-42,下)。为了保持 100 年前复古的手工色彩与人物风格,我们采用了《月球旅行记》的电影剧照来引导大模型实现了创意效果。

图 4-42　梅里爱的《月球旅行记》海报和剧照(上)和 AI 生成绘画(下)

4.7.2 蒸汽朋克与智能科技

蒸汽朋克（Steampunk）是一种流行于 19 世纪 80 年代至 90 年代的科幻题材，用于着重表现那些工业革命的早期科技。蒸汽代表了英国维多利亚时代的工业景观，蒸汽作为主要的动力来源推动着科技迅猛的发展，而各种古怪的发明层出不穷。人们的物质世界、认知的深度和广度都得到了极大的拓展，充满了对未来的美好遐想。那是一个崇尚奢华的年代，形态复杂的机械有着最潮流的形态，那时的人们优雅、浪漫、又充满了无穷的想象力。而"朋克"则发源于二战后的英国街头，旨在超越社会的准则，制造自己独有的精神乌托邦。它代表着一种非主流的边缘文化，拒绝对传统和权威的妥协，提倡标新立异。而这两个概念结合在一起就诞生了蒸汽朋克这种新颖的艺术形式。蒸汽朋克是以维多利亚时代为背景，构筑出一个超现实的科技世界，将蒸汽的力量无限扩大化，虚拟出一个蒸汽力量至上的时代，从而成为带有某种复古情调和未来派艺术的幻想艺术的表现题材。蒸汽朋克是人们对于 19 世纪科技力量蒸汽的神话的崇拜，例如表现蒸汽为动力的飞船、蒸汽火车以及特殊交通工具等幻想作品（图 4-43，上）。为了通过智能科技再现英国维多利亚时代人们对蒸汽机械的幻想，我们可以选择 19 世纪的机械飞艇作为创意思路，通过参考宫崎骏动画的《天空之城》，设想一个类似机械宽鳍鱼类的飞船正在天空缓缓前行，而早期蒸汽工业城市作为背景。虽然并非完美，但 AI 绘画总体呈现了作者最初的构想（图 4-43，下）。

图 4-43　蒸汽朋克交通工具（上）和 AI 生成的蒸汽朋克空中飞艇（中、下）

蒸汽朋克深受19世纪科幻浪漫主义科幻文学，如儒勒·凡尔纳的《海底两万里》《八十天环游地球》以及赫伯特·乔治·威尔斯和玛丽·雪莱等人的作品的影响。将机械、幻想、超现实与黑色幽默相结合是这种艺术的特色。1927年，德国导演弗里茨·朗的电影《大都会》是蒸汽朋克早期的重要代表作之一，该影片标志了蒸汽朋克作为一种新兴风格流派的诞生。日本大友克洋的动画《蒸汽男孩》就属于这类题材。古典服饰与现代时尚相结合是蒸汽朋克的特征。基于复古、怀旧和叛逆的理念，现代科幻作品往往从传统服饰中寻找创作灵感，其中可能素材包括老式钟表、齿轮机械、礼服、紧身胸衣、衬裙、裙撑、背心、大衣、大礼帽和鞋罩或军装等，通常带有早期工艺配饰的特征，如齿轮、发条式钟表、护目镜等（图4-44，上）。基于上述元素的混搭，我们通过AI绘画再现蒸汽时代的浪漫主义与贵族风格（图4-44，下）。

图4-44　蒸汽朋克服饰风格（上）和AI绘画表现维多利亚时代女性特征（下）

由于蒸汽朋克的文化混合了机器美学与维多利亚时代的怀旧风格，所以成为科幻与奇幻插画中的重要表现题材。在蒸汽朋克的插画世界里，魔法与科学往往相互纠缠，彼此共享。在这里，先进与落后共存，明显属于不同时代、不同类型的元素，会占据同样显眼的位置，可以制造出强烈的不协调感。未来与过去、现实和想象、魔法和科技的元素相互混淆。蒸汽朋克文化的真正的价值在于给人们提供了广阔的想象空间，刺激他们的想象力，并通过回望历史的方式，形成了对现实的思考与叛逆的风格。

4.7.3 奇点来临与未来科幻

早在 2005 年，未来学者雷·库兹韦尔就曾预言：智能科技会以幂律的加速度发展，到了 2045 年，强人工智能的"奇点"将会出现，人类离"永生之梦"又近了一步。前卫的智能科学家已经相信，随着人工智能和生物技术的飞速发展，人机融合将在 21 世纪完全实现，人类未来生活将发生巨大改变。智能社交网络将成为人类学习、认知、工作与娱乐的中心舞台。加州大学教授哈肯·法斯特甚至提出了"以后人类为中心"的主张。他认为未来人们将面临生成式人工智能、高速无线网络（星链网）、情境感知系统、脑机接口、XR、智能机器、智能汽车、机器人以及 CRISPR 人类基因编辑技术的爆炸式增长所带来的挑战。随着科技的快速进步，传统人类智能将变得过时，经济财富将主要掌握在超级智能机器手中。为了应对未来变化的挑战，我们应该超越传统以人为本的思想并以"后人类为中心"作为指引，最大限度地发挥人类的包容性潜力。奇点来临时世界应该是什么样？我们借助 AI 绘画以一个少女的视角来探索这个奇异的世界，飞船、彩云、霓虹的城市，迷惘的眼神，探寻的目光……（图 4-45）这就是未来吗？银翼杀手、新世纪福音战士、阿基拉、时空少女、盗梦空间、黑客帝国将成为她探索世界的指南。这里面应该有的提示词为：基因工程、外星技术、超现实、彩云、广角、cyborg、AI、机器人、后人类、奇点和超人类主义。

图 4-45 AI 绘画表现 2045 年的科幻世界（以一个少女的视角）

虽然人机融合的理想非常浪漫，但智能化未来仍然带来巨大的不确定性。尤瓦尔·赫拉利的《未来简史》中预设了人类的饥荒和瘟疫在未来可能不再成为主要生存危机，但科技带来的政治、

经济、文化的变革是我们需要面对的问题。英国物理学家斯蒂芬·霍金就曾表示，人类应该警惕智能机器人与智能科技的飞速发展带来的潜在风险。据说科技狂人埃隆·马斯克研究"脑机接口"的初衷就是期望通过人脑与外脑的连接超越人工智能。从科幻文学史和动画电影史上来看，绝大部分科幻动画电影都是灾难片。这说明指向未来的科幻不仅要关注技术，更要表达人性，表达感情，表达人类对自身发展和未来的忧虑与担心。例如，失业引发的城市危机、俄乌战争引发的核恐怖威胁、日本核泄漏导致巨大的生态灾难等现象都成为这幅灾难画面的注脚。我们可以想象一下在未来某个时刻，在一座废弃的城市里，一个在核灾难（图 4-46，下）中幸存的小女孩和她心爱的小狗坐在夕阳下的情景（图 4-46，中和上）。科幻类创作的主要主题就是对科技伦理、生命价值和人类命运的思考。AI 工具使得我们对于科技未来的思考有了更为直观的表现手段。无论高科技怎样变革与发展，人类对未来的期待依然是幸福的生活、丰富的体验与人格的尊严，智能绘画可以让我们借助多个视角来表达这个主题。这里面的提示词为：核冬天、核烟云、灾难、夕阳下、女孩、博美犬、废弃的城市和街道。

图 4-46　AI 绘画表现核冬天的场景：少女与狗（上、中）和核爆炸的灾难场景（下）

本章小结

泛化能力是指大模型对新样本的预测能力或处理未见新数据时的表现能力。在机器学习和人

工智能领域，模型通常在一组特定的训练数据上进行训练以学习数据中的模式和关系。然而，真正的挑战在于模型能否将这些学到的知识有效地应用到新的或未曾见过的数据上。泛化能力是衡量大模型性能与通用性的重要指标之一，也是智能绘画数字美学的基础。我们可以借助风格迁移绘画的效果来检验大模型的表现能力。本章系统分析了智能绘画所具有的美学特征，如拼贴艺术、潜意识与超现实、科幻美学、数据库艺术、分形艺术和随机生成艺术等。本章重点阐述智能绘画的几种表现形式，如拓展绘画、风格迁移、深度艺术、分形艺术、超现实艺术等，包括 AI 生成的葛饰北斋风格的装饰、达利风格的绘画、机器学习与仕女画、《山海经》概念艺术创作以及科幻艺术创作等，由此引申出智能设计的美学语言如随机性、幻觉性、复杂性与迭代性等。

本章指出：随机性与复杂性是 AI 艺术的显著特征，也是大自然美学的奥秘。大模型的规模与超算能力赋予智能绘画超强的表现能力。设计师借助人机协同与迭代创意，不仅能够生成新颖前卫的艺术作品，而且可以定向完成设计原型的制作。基于提示词的语言引导，AI 大模型系统可以进行模仿性或概念性的艺术创作，其生成的画面在某种程度上体现出了一定的美感。OpenAI CEO 奥尔特曼认为，人工智能产生的"幻觉"未尝不是一件好事，因为 GPT 的优势正在于其非凡的创造力或"自由度"。创造心理学认为，人类左脑具有进行结构化与分布式搜索的能力（类似与大模型），从而产生新的想法。与此同时，右脑可以对产生的想法进行评估，使之能够完成定向式的迭代与可用性的价值，而智能人机协同设计的优势正是如此。

讨论与实践

思考题

1. 简述 DeepDream 技术的工作原理，如何创作深度艺术？
2. 通过哪些 AI 技术可以实现绘画边界的拓展或创意填充？
3. 清代仕女画有何笔墨特征？如何借助 AI 绘画表现中国传统花鸟人物？
4. 如何理解生成迭代与数字美学的联系？计算机如何实现迭代运算？
5. 如何通过 AI 绘画将葛饰北斋的绘画风格应用于建筑与室内设计？
6. 如何理解复杂性和随机性与智能绘画之间的关系？
7. 什么是超现实主义绘画？如何借助 AI 工具表现潜意识？

小组讨论与实践

现象透视：大模型具有将用户的不同提示词进行整合并生成综合形象的能力。例如，当我们输入提示词"森林精灵""小鹿"以后，AI 大模型会自动生成带有鹿角头饰的可爱精灵的形象（图 4-47）。

头脑风暴：如何通过 AI 大模型对不同提示词的理解与自动生成的能力来进行东方神话精灵形象的概念设计？这就需要设计师从游戏、动画、绘本中提取设计素材与设计形象，并提炼出相关的提示词，同时也可以创作出手绘草图。

方案设计：智能 AI 平台是进行奇幻艺术概念设计的最佳创意平台。请各小组从东方神话故事

中提炼主题。从游戏、动画、绘本中提取设计素材与设计形象，并提炼相关的提示词或手绘草图，然后借助文生图平台给出相关的计草图或原型角色，需要提供详细的角色造型与提示词。

图 4-47　通过提示词指导 AI 生成的奇幻概念艺术风格的森林精灵

练习及思考

一、名词解释

- 拼贴艺术
- Outpainting
- 葛饰北斋
- 遗传算法
- 高德纳曲线

- 恩斯特·海克尔
- 风格迁移
- $Z_{n+1}=Z_n^2+C$
- 泛化能力
- 蒸汽朋克

二、简答题

1. 为什么说大模型，如 ChatGPT 具有较好的泛化能力？
2. 什么是深度艺术？深度艺术的美学体现在哪些方面？
3. 哪些设计工具可以实现智能绘画的边界延伸？试比较其优缺点。
4. 什么是大数据美学？如何借助 AI 绘画体现数据美学？
5. 试说明版画家埃舍尔作品中所体现的艺术与数学的联系。
6. 什么是强人工智能？强人工智能的主要特征是什么？
7. 如何通过智能绘画来模拟自然界的分形现象（如雪花的结构）？

8. 如何通过智能绘画表现科幻艺术？蒸汽朋克有何参照意义？

9. 什么是智能绘画的幻觉性？如何定向训练大模型的作品风格？

三、思考题

1. 简述智能艺术体现的数字美学特征，如分形艺术、随机性与复杂性。

2. 如何理解库兹韦尔的奇点时刻？如何通过 AI 绘画来表现未来世界？

3. 举例说明斐波那契数列在自然界中的分布，分析其对艺术和哲学的影响。

4. 智能绘画可以分为模仿型与概念型两类，试从美学角度比较其作品特征。

5. 简述风格迁移技术的工作原理以及在智能绘画与智能设计中的意义。

6. 遗传算法与数据库之间有何联系？如何借助 AI 绘画体现生命进化？

7. 举例说明现代主义拼贴艺术与 AI 图像生成之间的联系是什么？

8. 中国古代《山海经》中有许多珍禽异兽，如何借助 AI 绘画表现其特征？

9. 如何解决 AI 大模型的随机性、跳跃性与幻觉性与设计一致性的矛盾？

5.1 数据挖掘与智能设计
5.2 智能设计的创意过程
5.3 设计原型的后期处理
5.4 智能修图与创意填充
5.5 文生图规则与提示词
5.6 视觉设计的创意原则
5.7 智能化设计工作流程
本章小结
讨论与实践
练习及思考

第5章
智能设计创意规则

智能设计的关键在于有效的人机协同创意。本章从智能设计的构成要素、创意策略、创意方法与创意原则几方面深入解读了智能设计的工作流程与方法。其中，DIKW 模型对于我们认识与把握智能时代的人机关系有着很重要的意义。本章聚焦于智能设计的创意过程与创意方法，内容包括原型设计方法、智能设计创意策略、智能设计的创意原则、设计作品的构成要素、设计过程的人机协同、原型迭代与深入设计、文生图规则与提示词设计等。下面是本章的思维导图供读者参考。

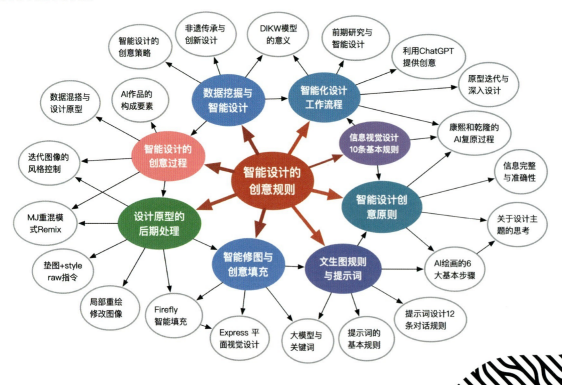

5.1 数据挖掘与智能设计

5.1.1 DIKW 模型的意义

无论是由机器生成还是用传统方法设计，一幅海报或者 UI 界面通常都由能够独立交流的元素，如文字、线条、图形、图片、色彩、版式、页面和交互元素等构成。因此，设计师需要根据产品或品牌的定位，对其进行更深入的价值提取，特别是需要从信息传达与视觉语言上进行深入探索，并不断改进设计原型，这样设计的产品才能更易于被人们所接受。因此，智能设计的过程就是数据挖掘与价值提取的过程。信息是以文字、数字或概念的形式呈现的可用于交流的知识。信息不是能量，却是物质有序存在的一种形式。从热力学第二定律上看，系统的混乱程度或者"熵"（entropy）值代表了信息的相反方向：熵值越大，信息量越小。根据这个原理，2012 年，微软技术工程师戴夫·坎贝尔提出了随着熵值的减少，信息的价值不断递增的模式，即后人总结的 DIKW（data（数据）、information（信息）、knowledge（知识）、wisdom（智慧））模型。DIKW 模型说明了随着人类对信息的筛选和过滤，冗余（熵值）不断排除，信息价值在不断递增（图 5-1）。知识或智慧的获取经历了去粗取精、去伪存真的过程，也就是从信号和数据中不断提取与凝练的过程。

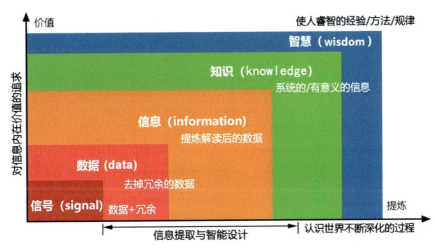

图 5-1　坎贝尔信息递增模型说明信息可视化设计的范畴

DIKW 模型中，数据可以是数字、文字、图像或符号等。机器学习可以根据大模型的注意力机制从海量网络数据中搜索和提示词上下文关联的知识图谱，并根据提示词来生成文本或图像，由此得到了提炼和凝练后的数据，也就是信息。信息就是机器学习通过某种方式组织和处理数据，分析数据间的关系，使原始数据具有了意义。这些信息可以回答一些简单的问题，例如，谁？在干什么？在哪里？什么时候？ 所以信息也可以看成是被理解了的数据。如果我们打算为星巴克咖啡做个公益宣传海报，表现城市白领在星巴克咖啡店忙碌工作的场景，以体现星巴克提倡的"第三空间"（除了家庭与工作场所外的个人公共空间）理念。通过提示词"坐在笔记本计算机前的金发白领，手里拿着星巴克咖啡直视前方。"AI 生成的绘画表现了这个广告的基本要求（图 5-2，左），即什么人、在哪里、在干什么的基本问题。但深入分析，这个 AI 绘画仍然不够深入，如星巴克 logo 的位置、杯子大小（重复）和透视错误等。作为广告来说，人物表现不够生动，姿势过于僵硬。另一幅 AI

绘画表现了"头戴王冠的中国女生，手持星巴克咖啡，杭州背景"（图 5-2，右）。虽然整体效果符合提示词要求，但同样存在人物表情呆板、姿势僵硬等问题。因此，对 AI 绘画的深度加工是必不可少的。

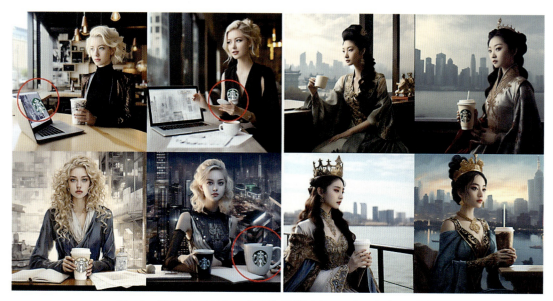

图 5-2　基于提示词的 AI 生成绘画范例（星巴克代言角色设计）

对于设计师来说，仅仅依靠机器生成的信息是远远不够的。知识就是信息的凝练与集合，它使信息变得更加有用。知识是从相关信息中过滤、提炼及加工而得到的有用资料。在特定背景/语境下，知识基于推理和分析，在信息与目标之间建立有意义的联系，它体现了信息的本质和原则。知识获取就是人类（非机器）对信息价值的判断和确认的过程，知识推理过程结合了专家的经验、设计的原则、语境/上下文分析、对表现内容的诠释、反省与思考。根据 DIKW 模型，人类依据知识可以回答"如何做？""怎样做？"的问题，知识体系可以帮助我们深化设计的意义和价值。

智慧（wisdom）是人类所表现出来的一种独有的能力，主要表现为收集、加工、应用、传播知识的能力，以及对事物发展的前瞻性看法。在知识的基础之上，通过经验、阅历、见识累积形成的对事物的深刻认识和远见，体现为一种卓越的判断力。智慧是哲学探索的本质，是判断是非、对错和好坏的过程，它所提出的问题是还没有答案的问题。与前几个阶段不同，智慧关注的是未来，试图理解过去未曾理解的东西、过去未做过的事，而且智慧是人类所特有的，是唯一不能用工具实现的。智慧可以简单地归纳为做正确判断和决定的能力，包括对知识的最佳使用。智慧可以回答"为什么"的问题。DIKW 模型对于我们认识与把握智能时代的人机关系有着很重要的意义。

5.1.2　非遗传承与创新设计

非遗传承与创新设计是解决文化与经济发展的重要手段。以星巴克咖啡的营销为例，随着近年来国内经济增长的放缓和新冠肺炎的影响，星巴克咖啡面临着客户流失、利润下降以及瑞幸咖啡竞争的严峻挑战。在中国市场业绩增长大幅下滑的背景下，星巴克期望通过"直接面对顾客"的战略来推进业务增长。星巴克的创新举措包括文化体验创新、产品体验创新、会员体验创新、空间体验创新与服务体验创新五大措施（图 5-3）。其中，以非遗概念店为代表的全新体验打破了星巴克的"洋

咖啡"形象，将中华民族传统融入第三空间，搭建起了非遗文化与现代都市沟通的桥梁，为咖啡文化注入创新与活力。星巴克的非遗文化体验店（华贸中心店）的店面设计和蜡染艺术主题的咖啡吧台（图5-4）融入了老北京胡同文化。这些非遗作品来自于贵州省黔东南丹寨县的非遗传承人，并由星巴克"乡村妈妈加速计划"的公益项目提供非遗技术培训。星巴克还建立非遗文化体验沙龙，邀请非遗手艺人、艺术家到门店进行交流和分享。

图 5-3　星巴克咖啡通过五大创新举措来推进业务增长

图 5-4　星巴克咖啡将非遗文化与公益活动引入体验空间

星巴克在产品和店铺设计、店面装饰上融入了非遗元素，将传统与现代相结合，为顾客带来全新的体验。星巴克臻选上海慎余里非遗概念店位于拥有近百年历史的民国海派石库门建筑群慎余里（图5-5），将咖啡醇香、海派文化和非遗概念三者融合，呈现别具一格的第三空间体验。这些设计不仅让人们近距离感受非遗文化的魅力，也为非遗传承人提供了展示和宣传的平台。通过这些文化活动，星巴克不仅传达了对非遗文化的尊重和保护，也展现了作为一个跨界品牌的独特魅力。

基于星巴克的文化体验战略思考，利用AI绘画来表现中国传统文化与星巴克咖啡相结合的品牌是一个值得的创意。我们通过民族文化服饰、背景与代言人形象表现文化体验的魅力，同时把星巴克咖啡产品与logo穿插其中。历史与现代的混搭表现会增加广告的趣味，AI绘画的效果初步体现了这个创意（图5-6）。

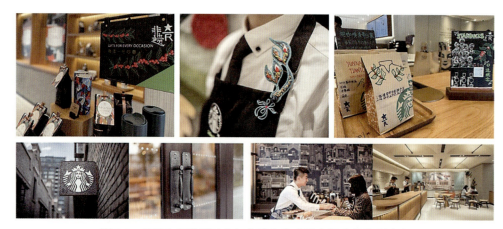

图 5-5　星巴克咖啡通过参与非遗文化建设来提升品牌影响力

图 5-6　坎贝尔信息递增模型，说明信息可视化设计的范畴

5.1.3　智能设计的创意策略

20 世纪 60 年代初，美国智威汤逊广告公司创意总监、广告创意大师詹姆斯·韦伯·扬撰写了一本名为《创意的生成》的小册子，回答了"如何才能产生创意？"这个让无数人头疼的问题。韦伯·扬堪称是当代最伟大的创意思考者之一。他认为固定的知识是没有意义的。正如芝加哥大学校长、教育哲学家罗伯特·哈钦斯博士所说，它们是"快速老化的事实"。知识，仅仅是激发创意思考的基础，它们必须被消化吸收才能形成新的组合和关系，并以新鲜的方式问世，从而才能产生出真正的创意。韦伯·扬认为："创意是旧元素的新组合。"这才是洞悉创意奥秘的钥匙。韦伯·扬指出："创意是经由一系列的看不见的潜意识酝酿过程而实现的。"因此，创意的生成有着明晰的规律，

同样需要遵循一套可以被学习和掌控的规则。创意生成有两个最为重要的普遍性原则。第一个原则，创意不过是旧元素的新组合。第二个原则，要将旧元素构建成新组合，主要依赖以下能力：能洞悉不同事物之间的相关性。AI 设计带有的"天马行空"的跨界组合正是这种优势的体现。

例如，故宫博物院收藏的乾隆粉彩雨中烹茶图茶壶是一件稀世珍宝（图 5-7，左上）。该乾隆御用茶壶为圆形、敛口、圆腹、圈足。前置曲流，后设曲柄，盖顶宝珠提钮。壶身为赭红彩花纹并绘有雨中烹茶图。远山近水，松荫掩屋，庭院芭蕉洞石，庭廊中长者坐于长几旁，置有茶壶、茶杯、瓶花和书函。一侍童在炉旁伺火烧水，炉上置有水壶。我们将图文资料提交大模型，并得到了 AI 生成的几幅画作（图 5-7，右上、左下及右下）。AI 茶壶的风格比较接近原作，体现了意境清幽的东方美学。

图 5-7　乾隆粉彩雨中烹茶图茶壶原件（左上）和 AI 生成的各种变体图像（右上、左下及右下）

生成式人工智能用于创意，其优势在于能够将不同事物之间的相关性联系起来。我们可以看到星巴克为了推进品牌营销，在圣诞节期间特别推出了限量版茶壶（图 5-8，左上）。能否通过将乾隆粉彩雨中烹茶图茶壶与星巴克联系起来推广中华古代优秀文化？我们将 AI 生成的仿乾隆粉彩雨中烹茶图茶壶作为垫图提交给大模型，并要求 AI 的生成作品体现中西合璧的特点。该生成作品（图 5-8，右上、左下及右下）较好地体现了作者的创作初衷，成为一个人工智能实现广告营销创意的成功实验。

近年来 AIGC 的行业实践表明，AI 工具虽然强大但并不完美。但在创意视觉领域，包括寻找灵感、头脑风暴、素材收集、图形构思等前期设计工作，智能设计有着非常大的优势（图 5-9）。其原因在于 AI 开拓了设计师的视野并增强了前期的工作效率。

智能艺术设计导论

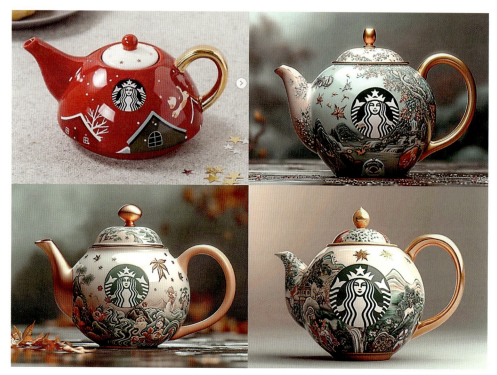

图 5-8　星巴克茶壶限量版（左上）和结合了中国传统工笔画的 AI 创意（右上、左下及右下）

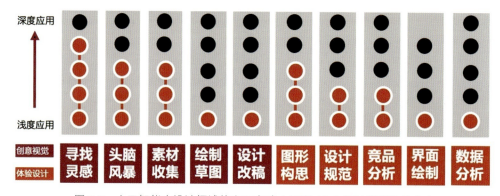

图 5-9　人工智能在设计领域的应用实践（示意 AI 在设计前期的优势）

5.2　智能设计的创意过程

5.2.1　AI 作品的构成要素

DIKW 模型说明了智能设计过程是一个数据挖掘和价值提取的过程。人机协同设计是智能设计最显著的特征。从设计进程来看，机器学习可以用于快速数据挖掘的原始信息的凝练与可视化呈现过程。源于大模型本身的注意力机制，人工智能迭代出的图像或文字有着高效性、多样性、复杂性和幻觉性的特征，这使得 AI 设计具有的双重性，即生成图片的高质量、高效率与生成机制本身的

缺陷：随机性、多样性与幻觉性。因此，设计师必须有目的、有方法地训练大模型，引导 AI 生成内容向人类指定的目标趋近。

设计作品通常由信息、故事、目标/功能和美感 4 个要素组成，并相互重叠成为一个花朵形状（图 5-10）。美观、生动、清晰、实用、完整和准确是设计的基本目标。随着生成式 AI 的广泛采用，该模型的策划与概念设计、脚本写作、故事板设计、资料研究、原型设计与概念图、手绘模型、模板、高清晰模型、视觉吸引力、数据艺术与数据可视化等都可以采用人机协同（图中的机器人图标）的方式来完成。人类设计师的作用（图中的人类控制图标）主要涉及 4 个方面的内容：①从信息/数据呈现的角度上看，信息的准确性、完整性和可信性是智能设计的基础，也是人类控制的环节。②从对用户的吸引力上看，信息与数据的相关性、叙事性、意义清晰与时代感的诠释与解读是关键的要素，这方面也是设计师才智发挥的舞台。③从信息对用户的功能/用途角度，可用性、易读性与情感体验目标是信息传达的核心，同样属于设计师必须承担的责任。④智能设计作品的美感，包括图形、色彩、构图和字体等要素虽然可以由 AI 生成，但审核、筛选、调试（迭代）与深入加工的最终决定权仍在设计师手里。

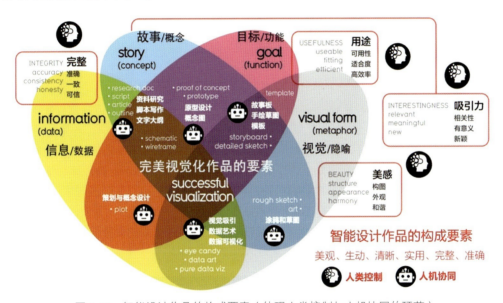

图 5-10　智能设计作品的构成要素（体现人类控制与人机协同的环节）

5.2.2　数据混搭与设计原型

人工智能生成系统的高效性、多样性、复杂性和幻觉性，使得智能设计的创作过程更接近于实验艺术，即艺术创作过程具有实验性、探索性与多次迭代性。随机性和偶然性是 AI 大模型通过数据混搭产生创意的机制，可以为设计师带来意外收获，但也可能出现各种意想不到的问题。例如，巴黎奥美广告团队借助 AI 智能绘画，重新诠释了 15 世纪荷兰著名画家约翰内斯·维米尔的作品，并创新了法国 La Laitière 公司的酸奶品牌形象。借鉴这个创意思想，我们也可以穿越历史时空，让 18 世纪法国巴黎的王室公主来为现代星巴克咖啡产品或品牌代言。从 AI 文生图的效果来看，这些人物的动作、场景、神态与姿势都可圈可点（图 5-11）。但缺憾在于，所有这些图片都存在或多或少的缺憾，如残肢、变形、缺指、不优雅、杯子错误、场景不协调等。因此，我们需要对这个主题的 AI 绘画进行深入的加工与迭代训练，以此来完成这个创意。

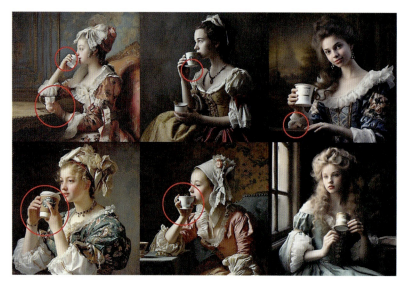

图 5-11 法国巴黎的王室公主喝星巴克咖啡的场景

5.2.3 迭代图像的风格控制

AI 大模型通常一次可以生成 4 个图像变体（缩略图），如果设计师通过 Midjourney 的 setting/tune 参数调整，还可以一次生成 32 个或 64 个图像变体。多个变体可以帮助设计师探索创意方向，也有助于训练大模型朝正确的方向迭代原型。当我们需要利用 AI 深化创意时，首先就需要从第 1 次迭代生成的图像变体中选择一幅图像作为训练的原始数据。这里我们选择了图 5-11 的左下角的公主形象。我们选择该图像的原因是这个少女比较阳光健康，其服饰、姿势、神态都比较完整，符合现代社会的审美要求。我们重点修改这幅图像中的女孩握杯的手指变形的问题。我们采用了 Midjourney 的重新混合模式 Remix 来增加提示词并基于原图进行优化。因为我们只希望修改手部，所以就只是增加了"握住一个带吸管的咖啡杯"的提示，同时保持人物的姿势不变。AI 第 2 次迭代的结果生成了比较正确的手部动作。图 5-12 就是 AI 绘画的结果。

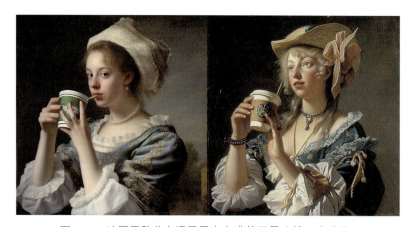

图 5-12 法国巴黎公主喝星巴克咖啡的场景（第 2 次迭代）

除了 Remix 重新混合模式外，为了让 AI 新生成的图像能够保持与图 5-11 左下角人物的服饰与风格一致性，我们还可以采取"垫图 +style raw"参数修改的方式。其操作为：首先选择原生成照片，

单击放大后用鼠标右键复制图片链接。随后在 imagine 提示栏中输入"图片 URL（粘贴复制的链接）+提示词+style raw"参数。AI 绘画新生成的图片和原图风格相似度很高，人物面孔和服饰也与原图具有较高的相似度（图 5-13）。

图 5-13　法国巴黎公主喝星巴克咖啡的场景（第 3 次迭代）

此外，通过 AI 绘画的"局部重绘"（vary region）的功能，我们可以在保持页面一致性的条件下，修改其中的局部区域。我们以图 5-14 为例，该图片中左侧女孩手中的古典茶杯虽然美观，但与星巴克品牌关系不大。因此，这个茶杯可以替换成为星巴克咖啡杯。我们选择该图像下面的"局部重绘"按钮，在弹出的界面中用套索工具框选该茶杯区域（图 5-14，右），并在输入框中输入修改的提示词"星巴克咖啡杯"。单击"确定"后，我们看到原图中的茶杯已经被咖啡杯替换（图 5-14，右）。

图 5-14　利用 AI 绘画工具的"局部重绘"功能修改原画的缺陷

5.3　设计原型的后期处理

文生图的后期加工是智能设计流程中不可或缺的环节之一。相比于机器生成，手工修改有着更好的灵活性。例如，针对文生图中的部分瑕疵，完全依靠机器迭代不仅费时费力，其结果也未必理想。我们仍以图 5-11 的目标画面为例，通过借助 Photoshop 软件将图 5-12 左侧女孩的手进行"移植并替换"（图 5-15，右），就可以修补原画中扭曲的手指。此外，还可以重新植入星巴克的标识，使得品牌表现更为清晰（图 5-15，左）。

图 5-15 利用 PS 工具移植替换来修改原画的缺陷

操作过程为：我们首先使用 PS 套索工具，通过抠图从 2 张图像中得到了"手"与"星巴克图标"，随后导入图 5-11 并建立了 2 个新图层。我们借助 PS 印章工具抹去原图中的手指与模糊的图标，并用导入的图像进行替换（图 5-16，上）。这个过程需要我们耐心地抠图与细致地调整图层的叠加与

图 5-16 利用 PS 工具移植替换来修改原画的缺陷

对齐，使之与原图完整拼合。PS 后期修图合成的方式非常适合图片的后期加工。例如，同样是一个星巴克咖啡代言的女孩特写，但握杯的"3 指"是个明显的缺陷。我们借助 PS 后期处理的方式在该图上添加了"食指"，并得到了比较满意的效果（图 5-16，下）。Photoshop 本质上是一个修图工具，虽然在过去的 30 多年，该工具的界面与功能有了大幅度的改进，但在"智能填充"等 AI 技术引入之前，PS 仍以精确的数字照片修图和后期处理技术见长。虽然我们已经进入了智能设计时代，但传统技术在一些特殊场景的处理上依然有着较大的优势。

5.4 智能修图与创意填充

通常设计师在编辑照片时，需要在原有的照片中添加或者删除一些元素，Adobe 的在线设计工具 Adobe Express、文生图工具 Firefly 以及 Photoshop 2024 均提供了智能设计工具，其界面更加友好和方便。Adobe 将 AI 工具直接集成到 Photoshop，并结合在线订阅的方式，为用户提供了直接的创意生成或修图的服务。其中，Firefly 生成式 AI 系统可以根据修图区域和用户的提示词生成图像。AI 系统会针对用户提示词提供多个图像变体供用户选择。例如，针对一张普通的摄影人像照片，如果需要实现换装、换背景或添加新的物体，传统的修图方法涉及描线抠图、图层叠加、蒙版修图、匹配颜色、变形透视等一系列复杂的操作。智能修图与创意填充则使得这些过程全部智能化，不仅提升了设计师的工作效率，而且会为设计师提供新的灵感。

相比流行的 AI 文生图工具，如 Midjourney，Firefly 的操作流程比较简单。当用户在 Firefly 网站完成注册登录后，进入"创意填充"页面并导入一张照片后，就可以直接开始设计。①首先选择 Firefly 工具栏的"添加"选项，并通过橡皮画笔擦除画面需要替换的区域，如女士的服装等。②擦除完成后，我们在提示词输入栏输入"红色外套，带白色的花和绿叶"。③ 我们单击"生成"按钮后，AI 就生成了多幅图像供用户选择（图 5-17，左下）。④如果我们选择了 Firefly 工具栏的"背景"选项后，系统将自动擦除照片的背景区域（图 5-17，右下）。

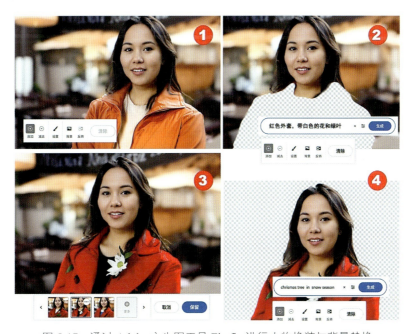

图 5-17　通过 Adobe 文生图工具 Firefly 进行人物换装与背景替换

我们通过提示词"下雪季节的圣诞树"给红衣女士添加一种冬日的节日气氛（图 5-18，左上）。同样的方法，我们也可以在女士图像前面用"添加"工具涂抹出一块空白区域，然后在提示词中输入"博美犬"。随后 AI 就生成了一只可爱的博美犬（图 5-18，右上）。Firefly 还提供了"减去"和"反转"两个选项，可以用于擦除照片的景物以及将选择区域反转。此外，Firefly 的创意图片可以直接跳转到 Adobe Express 来做进一步的修改加工。例如，我们可以使用 Express 提供的背景模板并加入创意字体（图 5-18，中），也可以制作成电子贺卡或者发布到社交媒体。Adode Photoshop 2024 同样可以实现智能擦除或智能替换内容等功能（图 5-18，下）。

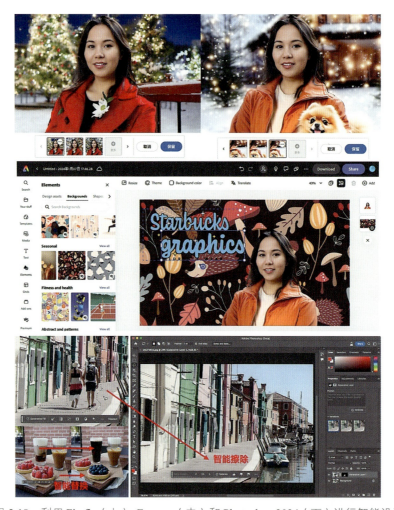

图 5-18　利用 Firefly（上）、Express（中）和 Photoshop 2024（下）进行智能设计

5.5　文生图规则与提示词

5.5.1　大模型与关键词

当我们进行 AI 绘画时，首先应该理解提示词文生图的规则。AI 绘画包括以下 6 个基本步骤。①划分语素：当设计师给出明确的提示词后，AI 系统会将人类的自然语言划分为"语素"（token）

并进行分类与分析。语素可以是单词、短语、标点等，是文本处理的基本单元。大模型分析这些语素有助于 AI 系统理解提示词的含义。②关键词提取：这个过程帮助 AI 系统确定生成图像的重点和主题。关键词提取可能涉及 NLP（natural language processing，自然语言处理）中的命名实体识别（named entity recognition，NER）等技术。③图文匹配：预训练大语言模型能够将关键词与图像元素进行匹配，或将文本与相关的图像元素进行关联从而生成视觉内容。④图像生成：AI 系统使用匹配到的图像元素开始生成图像，这可能涉及生成对抗网络或其他生成模型。⑤风格和细节处理：AI 系统根据设计要求，可能需要进一步处理图像的风格和细节，如色彩、纹理、线条等，从而使生成图像更符合预期。⑥输出结果：最终 AI 系统会输出生成的图像，该图像应该符合设计师给定的提示词和规则。上述过程的每个步骤都可能涉及复杂的算法和模型，以确保生成的图像符合用户的预期。

AI 系统对关键词的提取是大模型生成图像内容和质量的关键因素之一。例如，提示词可以是"一位身着秋装的女孩坐在星巴克咖啡厅内，望着窗外的车水马龙，写实风格"。AI 系统可以从这段自然语言中提取到"女孩""秋装""坐""星巴克""望""窗外""车水马龙""写实风格"8 个关键词，随后生成了下面的场景画面（图 5-19）。通过提示词的加法和减法规则，我们可以将这个场景进一步具体化与复杂化。

图 5-19　大模型对关键词的提取和文生图效果

我们随后将上述提示词改为"一位身着秋装的中国少女坐在星巴克咖啡厅内，望着窗外的车水马龙。杭州背景，写实风格"。AI 系统由此加入了"中国"与"杭州"两个新的关键词，由此生成了目标更为具体的场景画面（图 5-20）。按照这个方式，我们将提示词进一步增加了 2 个语素"戴眼镜的女孩"和"夜晚时分"，将人物特征、场景时间加入画面中，使这个场景更加富有故事性与想象力（图 5-21）。当然，我们还可以继续增加画面的趣味性，如增加一束鲜花，或者一只陪伴的小狗。AI 大模型同样支持作者对自然光类型、环境照明、灯光、摄像机角度以及人物表情、情绪等添加更详细的注释或说明。表达情绪的中英文词汇包括愤怒（anger）、预期（anticipation）、绝望（despair）、厌恶（disgust）、害怕（fear）、暖心（heartwarming）、希望（hope）、喜悦（joy）、怀旧（nostalgia）、悲伤（sadness）、惊喜（surprise）、稳重（sedate）、平静（calm）、喧闹（raucous）、精力充沛（energetic）等。文生图规则最大的好处就是你可以随时更改自己的想法，添加、删减或替换画面中的元素。这

使设计师拥有比以往任何时代都强大的设计利器，可以让大脑的创意想象瞬间变为现实。

图 5-20　增加提示词使得 AI 绘画呈现更丰富的效果

图 5-21　添加眼镜与夜晚的语言提示，让生成画面更有故事性

5.5.2　提示词的基本规则

　　提示词（prompt）是一段用于引导模型生成文本或图像的文字。在文本生成模型，如 ChatGPT 中，它通常是一个问题或句子，用于指导模型产生相关回答或内容。在图像生成模型，如 Dall-E 或者 Midjourney 中，提示词是对所需图像的描述，涵盖物体、场景、颜色、风格等要素。从上一节的范例中，我们可以看到，有效的提示词能够提升模型对需求的理解，生成更准确的图像输出。编写出色的提示词的关键在于清楚地阐述你的需求并提供清晰、详细的文本描述。提示词应该使用简洁而富有表达力的语言，避免不必要的冗余或者模糊、多义的词汇。对于 AI 绘画来说，设计师可以着重描述关键的视觉元素、场景或主题，以确保生成的图像集中在您最关心的方面。提示词的本质

就是向计算机提供数据。因此，即使你不懂编程，也需要掌握一些与计算机进行人机交互的对话规则，下面就是一些提示词的语法规则与范例（表 5-1）。

表 5-1　提示词的基本语法规则、说明和范例

基本规则	规则说明	提示词范例
长度规则	提示词句子不宜过长，尽量采用短语	一只小狗在公园里玩耍
主语规则	提示需要包含主语（可以是人、物体或位置）、动词以及副词或形容词	一位身着秋装的中国少女坐在星巴克咖啡厅
具体原则	避免使用抽象概念，可能会导致 AI 生成错误的结果。应该使用具体的概念	快乐的本质，心灵的抚慰（×）女孩的脸上露出了灿烂的笑容（√）
描述原则	提供清晰的主题、行为、环境、目的和其他描述性词语等细节	夕阳下，平静的湖面上，一个无人的独木舟轻轻漂流的场景
美学原则	结合美学和风格关键词可以增强 AI 生成的视觉表现	一个穿着棕色夹克的中年男士，在雨天走进一间老式咖啡店
视觉原则	使用水果、花卉、杯子、猫狗、行星、耳机等可视化具体名词往往输出结果更好	爱、恨、正义、革命、无限（×）水果、花卉、杯子、猫狗（√）
问题导向	主体是谁？发生了什么？在做什么？时间地点？什么主题？结果是什么？	秋天的庭院，一棵古老的橡树，在风雨交加的黄昏，金黄色的落叶飘落满地
尝试原则	可以尝试各种描述符，看看它们如何影响图像，根据反馈来修改提示词	秋天的夜晚，一棵古老的橡树被风吹断了树枝，金黄色的落叶飘落满地
加入镜头	通过"特写""广角镜头""肖像"等提示词指导 AI 采用不同的取景视角选项	金色向日葵，一只蜜蜂采蜜的特写照片
风格描述	选择一种艺术风格或特定艺术家让人工智能模仿可能是一种有用的方法	在阳光明媚的公园里野餐，克劳德·莫奈的印象派绘画风格
混搭风格	在更具体的场景描述中，可以指示人工智能生成独特的混合风格	一辆红色的老式福特车在 21 世纪的洛杉矶大街，文森特·梵高风格
参数原则	AI 工具提供了多种参数，可以帮助定义生成图像的比例、质量、幅面、一致性等。具体可参考不同工具的设定规则	--ar 参数用于指定画面的宽高比；--v 5.2 参数为 MJ 版本；--style raw 参数为生成照相风格的图像

5.6　视觉设计的创意原则

智能设计过程并非凭空发生，它是基于设计、研究、用户观察、数据分析、认知心理学以及人机交互的一门科学。这些原理和方法结合了个人的知识和经验才能成为创新的动力。图形设计专家兰迪·克鲁姆认为视觉信息设计有 10 条基本规则：①信息的准确性；②用户导向设计；③主题的研究与选择；④关键信息的提取；⑤吸引力规则（5秒规则）；⑥好的故事与逻辑；⑦以图释义，简洁生动；⑧视觉美感与清晰化；⑨信息的完整性；⑩表现手段与技术的选择。这 10 条原则可以作为我们进行 AI 绘画时参考的标准。下面我们就说明一下在智能设计中如何应用这些原则。

5.6.1　信息完整与准确性

上述 10 条规则中最重要的是信息的准确性。不准确的信息就像一幅错误的地图，不仅会使人误入歧途，而且使设计师的水平和专业能力的信誉大打折扣。虽然 AI 绘画的视觉效果会让人眼前

一亮，其精美的构图和色彩甚至让许多专业摄影师也自叹不如。但在信息的准确性上，AI绘画的表现却大失水准，出现了很多低级的错误。例如，无论是国外的一些AI绘画工具，如DreamStudio（stability.ai）还是国内的文心一格，在表现人物时都会发生手部的扭曲、变形或者解剖结构错误（图5-22）。其他错误还有景物与环境不成比例，如女孩手握的龙太小，龙头与女孩背部几乎贴在一起，团扇的握法不对等。这些问题产生的部分原因是大模型版本的固有缺陷，有些则是过于模糊的提示词或语言翻译的问题导致。因此，设计师应该认真细致检查这些问题，通过修改提示词来控制创意的生成，保证信息呈现的准确性。

图5-22　DreamStudio（上）或文心一格（下）AI图像的变形问题

康熙皇帝是清朝第三位皇帝，也是清朝入关后的第二位皇帝。康熙皇帝统治中国前后共计61年，其间拓展了中华的疆土。《全球通史》记载："康熙有理由这样自信。他统治的大清帝国是世界上最强大、最富庶的国家，就连那些自命不凡的欧洲来访者都不得不承认这一点。""他在'康熙'这一年号下，统治中国60多年，并成为17世纪的伟大人物。同时康熙又是一位卓越的军事家，一位精细的管理者，一位渊博的学者。""康熙曾有过几回巡视，他不但视察公共工程、宽赦囚犯、聆听民间疾苦，而且还亲自审阅举子考卷。"

故宫博物院收藏的康熙皇帝晚年画像（图5-23，左）可以作为AI绘画的参考图。我们以该画像作为垫图，同时查阅了康熙皇帝的服装与服饰资料。通过输入相关语料后，AI生成了4个变体图像（图5-23，右下）。其中右下的人物肖像与原图人物较为接近。我们以此为基础，通过Remix重新混合模式继续进行调整。原图像中康熙的脸型偏瘦，两耳垂肩，山羊胡子明显。我们将这些特征输入提示词后，就得到相对接近原画的脸型（图5-23，右上）。康熙皇帝的貂皮绒缨全龙顶冬朝冠比较特殊，AI绘画未能生成同类帽子，我们用PS修图的方式移植原画的朝冠到AI图像。目前这个AI绘画还缺失了原画中的蓝红花纹披肩与朝冠顶的龙珠装饰。此外，红玛瑙朝珠长短位置不对，龙椅错误，蓝色丝绸套袖位置也不对，官服龙纹图案与原画相比有较大的差异。如果我们希望得到

与原画更为近似的康熙皇帝晚年 AI 画像,就需要给大模型提供更多的垫图与更详细的提示词说明。如果 AI 绘画仍然无法满足要求,我们还可以采取三维建模(披肩、龙袍、龙椅)与 AI 人物后期合成的方式得到 AI 复原图像。

图 5-23　故宫博物院康熙皇帝的晚年画像(左)和 AI 生成绘画(右)

5.6.2　关于设计主题的思考

选择一个好的主题听起来似乎容易,但真正的难处在于对"好"的理解不同。无论表达什么内容,一个好的设计首先应该有意义和话题性,各种无聊或千篇一律的内容无疑是在浪费观众时间。随着信息爆炸和大数据时代的来临,人们不得不选择哪些信息值得阅读。好的设计主题应该具有时代性、创新性与可读性,设计师需要将重点放在一些新颖的或前沿的信息上。当这些信息与目标受众感兴趣的主题有关,才能达到预期的效果。如果这些信息或话题能够使听众感到惊奇和意外,则可能会收获更大。因为人们普遍会对新鲜的、惊奇的、有趣的或者令人惊讶的话题或者信息趋之若鹜,并愿意与朋友分享这些新知识,而智能设计能够更好地体现我们对主题的思考。

例如,华为集团每年都会组织"HONOR Talents 荣耀全球设计大赛"。该项目持续围绕艺术设计、终端产品体验设计、全新设计表达方式等开展艺术与科技的全球对话,让青年创意才俊的才华被世界看见,让消费者每时每刻都能体验科技与艺术结合的创新之美。华为集团认为,未来的生活有两个东西是不可或缺的,一个是科技,另一个是艺术,科技使我们的生活能更加便利,而艺术使我们的生活得到升华。因此,这个大赛致力于汇聚青年先锋艺术力量,调动荣耀品牌的丰富资源,扶持、赋能并孵化更多原创力量。该大赛的主题壁纸赛道强调弘扬中华民族优秀文化,体现科技与艺术的融合。2023 年的获奖作品《宋韵醒狮》(图 5-24)就通过融合宋代文化与传统醒狮艺术,展现艺

与科技融合的魅力。该作品模仿宋代工笔画的特点，采用淡雅、和谐的色调，以墨、蓝、茶、绿等为主色，反映宋代文人墨色的韵味和深度。从构图上，画面以一个中心的醒狮为主体，周围点缀着山水、古树、亭台等元素，强调空间的层次感和节奏感。醒狮的毛发、古树的树皮和叶片，亭台的砖瓦和梁柱都细致入微，反映出工笔画的精致与细腻。运用工笔画细腻的线条和层次分明的渲染技巧表现画面，使画面既有宋代的古朴韵味，又有醒狮的生动活泼。该作品主题突出，表现生动，是AI绘画的优秀作品。

图 5-24　华为"荣耀全球设计大赛"手机主题获奖作品《宋韵醒狮》

作品《宋韵醒狮》沿袭了北宋山水画的风格，其中最有代表性的就是收藏于故宫博物院的绢本设色画《千里江山图》（图 5-25，局部）。该画由北宋末年著名宫廷画师王希孟绘制，作品纵 51.5 厘米，横 1191.5 厘米，为宋代最长的山水画卷，也是"中国十大传世名画"之一。《千里江山图》受北宋时期绘画复古倾向的影响，在吸收了晋唐青绿山水的积色语言基础上，综合北宋青绿山水画勾皴与染色相结合的画风，形成了独特的风格。画作磅礴大气，崇山峻岭层峦起伏，烟波浩渺水天连接，其长卷式全景构图，使画面呈现千山万壑延绵不绝的景象。

图 5-25　故宫博物院收藏的北宋宫廷画师王希孟的《千里江山图》（局部）

我们将《宋韵醒狮》与《千里江山图》的语料输入计算机，训练 AI 熟悉一下宋代山水画的构

图和用色特征，即北宋青绿山水画，浅橙色和浅翡翠色为主色调，强调山水、云雾、古树和亭台等细致的景物环境。经过 3 次生成迭代后，AI 系统最终生成了 4 幅主题绘画（图 5-26）。这些画稿各有特点，基本反映了作者的设计初衷，但都存在一些景物与构图的问题。我们可以通过继续迭代的方式使得 AI 绘画更完善。

图 5-26　带有宋代风格的中国工笔山水画的 AI 绘画

5.7　智能化设计工作流程

5.7.1　前期研究与智能设计

有些人认为智能设计就是让计算机出创意，然后供设计师挑选。这种观念颠倒了人机协同创意过程中的主客体关系。无论是提示词设计还是参考图的整理，都是设计师进行机器训练的手段，也是能够达到较好预期结果的前提。广告创意大师詹姆斯·韦伯·扬指出："收集原始素材并非听上去那么简单。它如此琐碎、枯燥，以至于我们总想敬而远之，把原本应该花在素材收集上的时间，用在了天马行空的想象和白日梦上了。我们守株待兔，期望灵感不期而至，而不是踏踏实实地花时间去系统地收集原始素材。我们一直试图直接进入创意生成的最终阶段，并想忽略或者逃避之前的几个步骤。"因此，设计前期的资料收集与数据整理工作是文生图能够成功的关键因素之一。

例如，为了复原清朝乾隆皇帝青壮年时期的画像，我们专门检索查阅了故宫博物院的官网以及《紫禁城——故宫博物院皇家珍品展》画册。其中，故宫博物院收藏的《乾隆皇帝弘历朝服像》（挂轴绢本设色，图 5-27，左）成为我们利用 AI 复原人物的主要参考。在这幅肖像画中，坐着的乾隆皇帝手握项链上的青金石珠，面朝观众。乾隆身着锦绣龙衣，头戴镶金珍珠的貂冠。耀眼的黄色颜料强调了袍服的质感，使这幅画像成为清代中期最精美的皇家肖像之一。这幅画的创作时间约为 16 世纪 40 年代，当时乾隆皇帝正值壮年，30 多岁，眉目俊朗。清朝宫廷画师缪炳泰擅绘工笔肖像画，是乾隆皇帝晚年画像的专绘者，其作品形神兼备。为了保证后期文生图的准确性，笔者借助 PS 修

图的方式，去除了原画中的背景图案，使得乾隆皇帝的形象更为突出。

图 5-27 《乾隆皇帝弘历朝服像》（左）和相关的龙袍与朝冠（右）

为了进一步了解《乾隆皇帝弘历朝服像》中人物的服装特色，我们进一步查阅了故宫博物院的资料，并以《清乾隆明黄色缎绣彩云金龙纹棉朝袍》（图 5-27，中）作为后期人物三维建模或大模型训练的参考。乾隆皇帝的这件华丽的刺绣长袍由帝王黄缎制成，有袖外衣、褶皱围裙、右门襟、貂皮镶边填充物和金色编织的深色镶边。皇帝主要在冬季穿着长袍，参加元旦、生日、冬至、祭祀等节日活动或仪式。该服饰设计的马蹄袖、披肩领、折叠围裙等源自清代游牧服饰传统，龙纹和十二宫符号是明朝的汉族风格图案。清朝时期的 3 个皇家纺织局合作生产清朝皇室袍服。其中，杭州局专门从事丝绸面料的设计和生产。江宁（南京）局制造金丝缎及各种锦织物。苏州局提供包金线刺绣织物和创新的缝线。此外，我们依据《清乾隆貂皮绒缨全龙顶皇帝冬朝冠》（图 5-27，右）确定乾隆朝冠的样式。这项王冠由紫貂、丝绒、黄金、珍珠、丝线与青铜金属制成。紫貂绒为帽，丝绸和红色牙线的帽顶部饰有金色尖顶徽章，这个装饰有精美的一条小龙，中间点缀着一颗大珍珠。这是皇帝在冬季正式活动时佩戴的王冠。在冬季，天鹅绒是貂皮的替代品，而夏季使用的材料则包括编织草藤蔓和丝绸。

我们将上述图片和文字资料输入 AI 系统后，得到了最初的生成图像（图 5-28（01））。该画的脸型、服装、服饰、座椅等均与原图差别较大。随后，我们把原画中的乾隆皇帝与图 5-28（01）的人物进行了 PS 合成，替换了脸部、朝冠，并修改了龙袍，由此得到了图 5-28（02）的图像。将该图再次输入 AI 大模型后，经过几次迭代，AI 绘画系统最终生成了图 5-28（03）与图 5-28（04）图像。虽然 AI 绘画仍未能生成与原作一致的龙椅、朝冠和服装图案（如盘龙、腰带等），但人物神态已接近原稿。通过再次利用 PS 后期修改了龙椅后，就得到了相对完整的 AI 乾隆皇帝复原图（图 5-28（05））。

图 5-28　AI 复原乾隆皇帝朝服像的过程（最终效果为右下图）

　　从《乾隆皇帝弘历朝服像》的 AI 绘画过程中，我们可以看到前期的研究工作主要是为后期的设计奠定基础。在很多情况下，由于专业领域的不同或信息的不对等，设计师往往对最终 AI 出图的效果并不是很清楚。这时候就需要设计师和项目负责人一起进行研究，通过借鉴同类海报或招贴设计和客户的要求，想象出最终图像风格与版式设计。在这里我们必须要思考的问题包括："为什么而设计？""这个 AI 设计应用在哪些领域？""AI 绘画作品的受众是哪些人？偏好哪些风格""这项设计任务要求几天完成？""这个 AI 设计要强调什么内容？""最后作品的形式和承载媒体是什么？""用户能够接受哪种表现形式？具象的还是抽象的？彩色的还是灰度的？整体设计风格要活泼一些还是严肃一些？"等等。只有这些问题都搞清楚了，我们才能有针对性、有目的地搜集素材并完成初步的手绘草图，然后再开始进行 AI 设计的具体工作。

　　智能设计最大的优势之一就是能够快速生成几百种不同风格的艺术作品。这些由全球几亿 AI 绘画粉丝创作的作品是 Midjourney 网站社区最宝贵的资源库。对于设计师来说，最为方便的就是可以通过 Midjourney 网站社区的搜索栏来寻找不同题材与风格的绘画作为创意的参考。例如，当进入 midjourney.com 官网的 showcase 作品画廊就可以看到琳琅满目的各种 AI 绘画创意（图 5-29）。当单击网页左侧的 explore（"探索"）选项后，顶栏就会出现搜索框。如果我们想查看一下欧洲中世纪装饰绘画风格的 AI 作品，就可以输入"medieval illumination"，随后就可以浏览数百张由 AI 绘画粉丝创作的同类风格的作品（图 5-29，中）。同样我们也可以通过搜索栏输入"infographic illustration"来搜索信息插画风格的 AI 作品（图 5-29，右）。这里的每张图片都可以通过鼠标滑过的方式查看作者信息和提示词信息（图 5-29，左）。我们单击弹出框的放大镜小图标后，也可以查看全部同类风格的作品。这种方式使 AI 绘画的粉丝之间可以更好地相互交流和借鉴，也为设计师提升文生图创意水平提供了实践的机会。

图 5-29　通过 midjourney.com 官网搜索栏检索的 AI 艺术风格

对素材的收集和整理是博物学家或者人类学家的职业特征。1859 年，英国博物学家查尔斯·达尔文就在大量动植物标本和地质观察的基础上，出版了震动世界的《物种起源》。设计师通过建立剪贴本或文件箱来整理收集的素材是一个非常好的想法，这些搜集的素材对跨界创意非常有帮助（图 5-30）。强烈的好奇心和广泛的知识涉猎无疑是创意的法宝，创意就是各种元素的跨界组合，而素材库无疑是重要的手段之一。

图 5-30　设计师的标本箱可以为创意设计提供灵感和素材

设计师可以通过随身携带的涂鸦本、速写本或者剪贴资料本快速记录灵感、概念或者创意（图 5-31）。历史上，包括达·芬奇、爱因斯坦、爱迪生和亨利·福特等人都涂鸦成瘾，很多创意都来源于餐馆纸巾或是随手撕下的练习本的涂写乱画。涂鸦其实是右脑天马行空的记录，或者是创意直觉的"灵光一闪"，但简单图案的背后都有着视觉化思维的深刻。涂鸦也是创新与解决棘手问题的最佳利器，它不但简单、随手可得，而且运用起来效果很好。特别是在设计领域，涂鸦能协助我

们想得更深入、做得更好。更重要的是，通过随手画或者随手记录的方式，设计师能够摆脱了计算机或手机这些技术工具的限制，借助直觉和随意的视觉语言来增强表现力。

图 5-31　涂鸦本、速写本或者剪贴资料本是创意思维的源泉

设计师在构建自己的素材库时，可以根据个人偏好和工作流程进行调整，目的是在需要时能够快速获取各种素材。智能时代我们可以采取以下方法获取素材。

（1）创建数字收藏夹：利用浏览器的书签或专门工具来创建不同主题的文件夹，方便收藏网上找到的图片、文章和设计灵感。

（2）使用设计工具：利用智能办公设计工具，如 Notion、Adobe Creative Cloud、Sketch、Figma 等，创建项目文件夹并组织各种设计素材，这些工具通常提供云存储和同步功能，方便跨设备访问。

（3）建立离线素材库：在本地设备上创建离线的素材库，包括分类整理的图片、摄影作品、字体文件等。使用文件夹、标签或元数据对素材进行详细描述，以便快速检索。

（4）利用社交媒体和图书馆资源：订阅设计相关的平台、博客和社交媒体账号，获取最新的设计趋势和素材。访问本地图书馆并收集设计相关的书籍、杂志和刊物，以获取更深入的设计知识。书籍中的插图、案例分析和设计理论对设计师的思维有很大启发。

（5）定期清理和更新：定期清理素材库，删除不再需要的素材，确保知识库保持整洁和高效。不断更新库存，添加新的素材，保持对最新设计趋势和技术的敏感度。

（6）利用云服务：使用云存储服务，如百度网盘、Google Drive、Dropbox 或 OneDrive，以确保素材的备份和跨设备的访问。这有助于避免因设备故障或丢失而丢失珍贵的设计素材。

（7）采用标签和关键词：对素材进行标签和关键词的标注，提高检索效率。这样的分类方法可以根据项目需求快速找到相关素材。学会截图和剪贴板技巧：学会利用截图工具或剪贴板工具，快速捕捉在线或者系统中的设计灵感。将捕捉的内容迅速整理到适当的文件夹中。

5.7.2　利用 ChatGPT 提供创意

在传统设计流程中，设计草图和创意草案是设计的重要环节之一。头脑消化、酝酿创意和动手实验是这个过程的重要步骤。收集的资料必须充分吸收，为创意的生成做好进一步的准备。对于设计师

来说，这个阶段的任务是：①整理、分类相关的图片、数据和文字信息；②尽快画出设计草图形成可视化的方案；③明确图表或插图的故事线索；④明确设计的重点和主次关系；⑤审核图像的准确性和可信度；⑥研究利用 AI 生成跨媒体方案的可能性；⑦尝试多种作品的表现形式。著名人机交互专家、微软研究院研究员比尔·巴克斯顿在其专著《用户体验草图设计：正确地设计，设计得正确》一书中指出："草图不只是一个事物或一个产品，而是一种活动或一种过程（对话）。虽然草图本身对于过程来说至关重要，但它只是工具，不是最终的目的，但正是它的模糊性引领我们找到出路。通过绘制草图，设计师能发现原先思路的方方面面，甚至他们会发现在草图中会有一些在高清晰图稿中没想到的特征和要素，这些意外的发现，促进了新的观念并使得现有观念更加新颖别致。"智能时代的设计师要充分利用各种 AI 工具来实现创意，这是人机协同与敏捷设计同以往设计流程最大的不同之处。

例如，我们想到了一个创意"一座古老的城堡笼罩在浓雾中，一个骑士正骑着马走向城堡……"，ChatGPT 给出的设计思路如下：

使用文生图技术来生成上述场景的图像时，您可以提供以下规则和描述来引导生成过程。①场景描述：描述古老的城堡，包括其建筑风格、结构特征和可能的历史背景。强调浓雾环绕城堡，形成一层神秘的氛围。提及城堡的周围环境，例如树木、山脉或湖泊。②人物描述：描述骑士的外貌，包括盔甲、盾牌、武器，以及可能的骑士徽章。指明骑士正在走来的方向，或者他的动作，如抬头、握紧武器等。③氛围和情感：描述场景的氛围，强调浓雾营造的神秘感和古堡的历史沉淀。表达骑士的情感状态，可能是坚定、警惕或决心。④光影效果：描述雾中的光影效果，如透过云层的光线、城堡上的投影等。强调雾气中的光影可以为图像增色，营造更为神秘的效果。⑤颜色和色调：指定颜色色调，例如冷色调、暖色调或深沉的色调，以符合您对图像氛围的设想。描述城堡和骑士的颜色，以便保持一致性和美观度。⑥其他细节：提及可能存在的其他细节，例如城堡上的旗帜、植物或周围的动植物。引导生成模型注意到场景中的各个元素，确保图像更加丰富和生动。例如，您的描述可以是：

"一座古老的城堡笼罩在秋天的浓雾中。一个骑士正骑着马走向城堡深处。他身着闪亮的铠甲，手持一把锋利的长剑。雾气中的光影穿过古老的石墙，营造出一种神秘而肃穆的氛围。周围的树木在雾气中若隐若现，增添了一层幽静的美感。"

我们根据上面第二段 ChatGPT 给出的场景描述，并添加了"秋风""枯树""寒鸦"等渲染气氛的词汇，随后 AI 绘画生成了几幅有趣的画面，能够给我们带来更多的启发（图 5-32）。

图 5-32 根据 ChatGPT 给出的描述，AI 生成的场景图像

5.7.3 原型迭代与深入设计

原型迭代与高清设计属于设计后期,是概念设计与创意草案最终成型的版本。该阶段的包括以下主要任务。①选择合适的视觉表现风格;②AI 原型图的定向训练;③提示词与垫图的反复加工与迭代;④明确 AI 生成的吸引力或卖点;⑤标题/版式/色彩的设计;⑥借助 PS 软件进行后期加工;⑦与客户沟通并演示设计。例如,我们计划为动物园设计一幅表现猿猴家族的科普挂图,该图采用扁平插画的形式,以类似图表的方式展示猿猴的谱系关系图。通过前期调研和资料收集工作,我们决定采用淡绿色背景的插画+说明的形式。我们输入 AI 系统的提示词为"20 种猴子列表,猿猴分类,教育信息图,科学插图,淡绿色背景,高清晰"(flat lay of 20 species of monkeys, classification of apes, educational infographic, scientific illustration, red background, hyper detail,Knolling, --v 5.2 --ar 16:9 --style raw)生成了初步的设计原型(图 5-33)。这 4 幅图像变体中,右下图比较符合规范,动物排列清晰,动物形象生动有趣。但这些图像只能作为版式原型参考,设计师下一步的工作就是在此基础上,利用 PS 等工具对这些图像进行拼贴整合与深度加工,以保证其科学性和准确性,由此得到符合客户要求的高清科普挂图。

图 5-33 利用 AI 绘画实现的表现猴子分类的科普信息挂图

通常来说,科普信息挂图就是通过数据+图形来讲述故事。许多好的信息图表遵循一个简单的故事结构:简介、关键信息和结论。其中,简介部分需要向观众介绍信息图表的主题。其中包括该信息图表是讲什么的,读者为什么要关心它,这通常是标题信息和简短介绍文本的组合。设计师通过标题和简介将主题传达给目标受众,并暗示该图表所包含的前沿信息和有趣的内容。标题和介绍文字的另一个功能就是提供检索和导引,让观众能够迅速了解该信息图表的大意。简介内容应该包括一些数据可视化和技术背景的资料,这有利于读者将自身的经验带入图表所涉及的知识中,有助于使受众准备好学习和掌握新的知识。挂图的重点内容通常是视觉设计的核心,无论是使用插图还是数据可视化,能够触发观众兴趣的往往是精彩的图片设计。例如,韩国弘益大学客座教授、信息插图设计师金圣焕绘制的信息插画《健康美味韩国泡菜》就突出了标题、泡菜火锅以及泡菜的形象和视觉冲击力(图 5-34)。该信息图表风格统一,信息排列有序。金圣焕的插图多采用网格化布局,

将所有的内容安排得主次分明、井然有序，充分体现了设计的可用性与美观性的融合，是 AI 绘画值得借鉴和学习的地方。

图 5-34　插图设计师金圣焕的《健康美味韩国泡菜》(整体和局部)

在智能设计时代，一些 AI 图形设计工具，如 Tableau、Power BI 等提供了丰富的可视化模板和自动化功能，这些能够加速信息图表的创建过程。AI 工具可以根据用户选择或数据特性自动调整图表的颜色、字体和样式，确保整体的一致性和可读性。尽管如此，设计师仍然要坚持"用户第一"的原则，按照大众审美与客户需求完善 AI 设计图稿。例如，学术类和科普类的插图往往对于数据的精确性和完整性有较高的要求，特别是对信息的可靠性与数据量有更严格的标准。但以时效性和普及性为核心的新闻／媒体类插画则更强调信息的快速、美观和生动。此外，专业读者与普通读者的要求是不一样的。通常来说，数据可视化类似学术论文的插图，更偏向对数据的分析与图表呈现，其专业性更强。信息可视化面向大众，带有更多的信息诠释类插图，表现形式则更为生动和美观。多数科普类插图、教育类插图的设计定位就属于这个范畴。

本章小结

智能设计的关键在于有效的人机协同创意。智能设计是人机协同结合敏捷设计的新型艺术创意设计领域，有着与传统艺术设计不同的方法、规律与原则。本章从智能设计的构成要素、创意策略、

创意方法与创意原则几方面深入解读了智能设计的工作流程与方法。其中，DIKW 模型对于我们认识与把握智能时代的人机关系有着很重要的意义。机器智能可以解决从数据（D）中提取信息（I）的问题，而从信息提取到知识（K）与智慧（W）则必须依赖人类专家的经验与各自设计法则。

本章聚焦于智能设计的创意过程，内容包括非遗传承与创新、智能设计创意策略、设计前期的调研方法、设计作品的构成要素、设计过程的人机协同、原型迭代与深入设计、设计原型的后期处理等。文生图规则与提示词设计是本章的另一个重点，涉及的知识点包括信息的完整性与准确性、提示词的基本规则、大模型与关键词等。本章指出，源于大模型本身的注意力机制，智能设计有着高效性、多样性、复杂性和幻觉性的特征。AI 设计既能高效率生成高质量图像，也带有幻觉性与不可控性的问题。因此，设计师必须有目的、有方法地训练大模型，引导 AI 生成内容向人类指定的目标趋近。本章提供了提示词设计的基本原则，如长度规则、主语规则、具体原则、描述原则、美学原则、视觉原则、问题导向、尝试原则、加入镜头、风格描述、混搭风格和参数原则。读者可以结合第 6 章提示词设计的内容进行智能设计实践。此外，本章还阐述了基于信息视觉设计的原则和智能化辅助手段，如利用 ChatGPT 提供创意、参考图引导创意以及借助原型迭代与后期处理的设计方法等。

讨论与实践

思考题

1. 举例说明数据混搭技术在智能设计中的应用及价值。
2. 如何理解智能设计中的文生图规则？提示词设计有哪些规律？
3. 星巴克为何要将非遗传承与公益项目纳入其文化创新战略？
4. 图形设计专家兰迪·克鲁姆提出了哪些视觉设计创意原则？
5. 如何利用 AI 绘画来表现中华民族传统优秀文化？
6. 如何利用 AI 系统来设计科普信息类挂图或插图？有哪些基本原则？
7. 设计师如何构建自己的素材库？有哪些方法和工具？

小组讨论与实践

现象透视：故宫博物院珍藏的"清乾隆母婴山水图珐琅鼻烟壶"（图 5-35，左和中）和"清乾隆铜镀金嵌珐琅庆寿鹭鸶荷花缸旋转钟"（图 5-35，右）均为清乾隆年间的宫廷御用品，其造型典雅，画面生动，是东西方文化交流的象征，也是中华古代工艺造型辉煌成就的体现。

头脑风暴：如何利用 AI 系统借助机器学习的手段来复原这两件精美的工艺品？建议同学们调研故宫博物院官网，并收集整理这两件精美藏品的详细材料。随后分组尝试利用不同的 AI 绘画工具来复原这两件故宫博物院藏品。

方案设计：生成式 AI 技术可以帮助实现传统文化产品的大众化和时尚化。请各小组针对这两件工艺品，思考其在当代社会的用途与价值。可以从故宫工艺品、文创产品与旅游品等角度提供创

新设想，并给出相关的设计方案（PPT）或设计草图。

图 5-35　母婴山水图珐琅鼻烟壶（左和中）与庆寿荷花缸旋转钟（右）

练习及思考

一、名词解释

- 熵值
- 千里江山图
- 设计研究
- 非物质文化遗产
- 信息可视化
- 韦伯·扬
- DIKW 模型
- 风格控制
- stability.ai
- 创意填充

二、简答题

1. 如何利用 DIKW 模型解释人机协同设计的意义？
2. 如何利用 AI 绘画创新非遗文化的表现形式？
3. 智能设计作品的构成要素有哪些？哪些是人机协同的领域？
4. 举例说明如何对 AI 绘画进行后期加工处理？
5. 提示词有哪些基本语法规则？如何利用参数对大模型进行调试？
6. 设计师如何借助网络搜索来寻找合适的 AI 文生图艺术风格？
7. 如何利用 AI 绘画来表现中国古代著名神话故事如嫦娥奔月？

8. 设计师如何构建自己的素材库？有哪些方法和工具？

9. 什么是信息可视化？信息挂图设计需要遵循哪些规则？

三、思考题

1. 为什么大模型难以生成手的动作？如何通过后期加工弥补？

2. 如何利用 AI 系统准确还原历史人物的外貌特征？有哪些基本原则？

3. 利用 AI 进行视觉创意设计应该注意哪些基本原则？如何保证信息的准确性？

4. 通过哪些方式可以传承与创新本地传统的地方民间艺术？

5. 举例说明如何利用 AI 智能设计来辅助创意科普信息类挂图或插图。

6. 举例说明设计前期的手绘草图与涂鸦在 AI 智能设计中的意义。

7. 尝试用不同的提示词来生成同一主题的画面，并对比分析其艺术效果。

8. 举例说明智能设计的创意过程中哪些环节适合人机协同。

9. 检索资料并分析星巴克是如何借助 AI 实现数字营销与管理的创新。

6.1 提示词与智能绘画
6.2 智能绘画工具的比较
6.3 Midjourney提示词后缀参数
6.4 Midjourney控图指令
6.5 Midjourney界面控件
本章小结
讨论与实践
练习及思考

第6章
基于提示词的艺术

智能设计是基于提示词生成创意图像的过程，而熟练使用提示词的设计师也被称为"提示词工程师"并成为智能时代新兴职业之一。提示词设计需要掌握相关的语法、控件、参数和控图指令等要素。本章系统阐述提示词的工作原理、基本结构与细节设计，并总结文生图提示词设计的几个关键点和注意事项。除了比较国内外流行的4种AI绘画工具外，本章还以Midjourney为例，说明软件使用的基本规则与方法，包括界面控件、后缀参数与控图指令等。下面是本章的思维导图供读者参考。

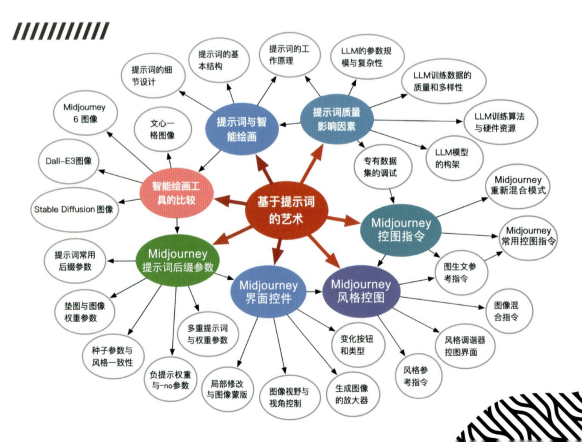

6.1 提示词与智能绘画

6.1.1 提示词的工作原理

提示词是一种以文本形式向生成式 AI 系统提供输入的技术，目标是指导 AI 生成特定媒体，如文本、图像、音频或视频等。提示词是智能设计的关键因素，也是智能人机协同的重点。正确的语言规范才能产生用户所需要的媒体输出。在机器学习或自然语言处理背后，提示词（prompt）相当于用户向计算机发布一个指令，并要求生成器，如聊天机器人 ChatGPT 或文生图大模型执行特定的任务。提示词的工作原理主要在于预训练的语言模型，它通过学习大量文本数据来理解语言结构和上下文。大型语言模型通过在庞大而多样的语料库上进行预训练，学习广泛的语言知识，使其具有通用性。预训练使模型能够理解语言的结构、语法、语义以及上下文关系，从而在多种任务上展现出色的性能。因此，当 AI 系统遇到 prompt 这样的提示指令时，模型会尝试生成与该提示相关的信息。提示词的生成质量与下列因素有关。

（1）大语言模型参数规模和复杂性：大语言模型通常包含庞大数量的参数，可高达千亿以上，这使得它们能够捕捉和存储大量的语言信息。参数的数量和复杂性直接影响了大模型的学习能力和泛化能力。

（2）转换器架构：转换器架构摒弃了传统的循环神经网络和卷积神经网络的方法，采用了自注意力机制。自注意力机制允许模型在生成输出时动态地关注输入序列中的不同位置，有助于处理长距离依赖关系。

（3）自注意力机制：自注意力机制使模型能够在处理输入序列时对不同位置的信息进行加权，从而更好地捕捉上下文关系。这种机制允许模型在生成每个词语时考虑整个输入序列的上下文，提高了模型对文本的理解能力。

（4）多任务适应性：这些模型在多种自然语言处理任务，例如生成文本、回答问题、翻译等上表现优越。预训练阶段使它们学到了通用的语言表示。

因此，大语言模型的成功得益于其在庞大数据集上的预训练、巨大的参数规模、转换器架构和自注意力机制的创新应用。这些模型已成为自然语言处理领域的关键工具，为多种应用提供了强大的语言理解和生成能力，也成为提示词指导 AI 输出的基础。我们可以将大语言模型视为一个睿智的说书人。这位擅长讲故事的老人花了数十年时间吸收了无数的书籍、剧本和民间传说。虽然这个说书人本身并不理解故事或语言，但他非常擅长识别他们所看到的故事中的模式、结构和典型序列。当小孩子向这位老人请教时，往往是在向这位说书人提供故事的第一行或第二行的文字线索，如"嫦娥为什么要到月亮上去？""太阳落山后藏到哪里去了？"等，然后要求说书人继续讲下去。优秀的即兴故事创作者依靠他们的经验、词汇和以前听过的故事来编造新的故事。同样，大语言模型利用它们所有的模式识别技能，能够编织一个与他们在过去的故事中看到的模式相一致的叙述，并成为旧故事的有逻辑的延续。我们可以借助 AI 绘画来想象一下人类洞穴时代的场景：一位睿智的老者正在给儿童讲故事的场景（图 6-1）。

图 6-1　AI 绘画：一位睿智的老者正在给儿童讲故事的场景

　　类比即兴讲故事的人，大模型通过在大量文本数据上进行预训练，积累了丰富的经验和语言知识。AI 系统学习识别文本中的模式、结构和典型语言序列，就像讲故事的人能够识别他们过去听到的故事中的特定元素和情节。在即兴讲故事的情境中，听众需要给说书人一些情境提示或关键元素，然后期待说书人基于这些提示展开故事。同样大模型在生成文本时，需要接收用户提供的提示，然后根据这些提示构建、生成后续的文本。大模型利用其大量的参数和训练过程中学到的词汇、语法规则等，生成流畅、自然的文本。AI 系统对上下文的理解和自注意力机制，努力确保生成的文本在语法和语义上保持一致，同时利用过去学到的模式，尝试创造性地组合和生成新的叙述。虽然 AI 不会像人类那样理解或思考他们所讲的故事。他们只是根据从以前的材料中吸收的模式进行推断。但这种类比可以帮助我们理解大模型的机制与提示词的意义。

6.1.2　提示词的基本结构

　　对于类似 Midjourney 这种文生图的 AI 创作工具，提示词的主体部分由单词或短语组成，用来描述要生成的图片的主题。提示词通常包含较多形容词和名称的描述，例如，"一位身着红色秋装、戴着眼镜的中国年轻人，坐在星巴克咖啡厅内，望着窗外的车水马龙。桌面上有苹果笔记本计算机。杭州背景，写实风格"，这样往往可以生成更为独特的图像。相反，只包含基本名词或形容词的简短提示词则会生成相对简单的图片。然而，由于 AI 系统并不理解语法和句子结构，只是提取提示词中的"语素"（token）或关键词，所以超长的提示词未必会达到更好的效果。在写提示词时，应该尽可能删掉不必要的词，因为更少的词意味着每个词的权重更高，生成的图片的内容会更加符合主题。此外，由于类似 Midjourney、Dall-E 或 Stable diffusion 的大模型主要基于英文数据库，其汉语资料仅占全部预训练数据集的 1%。因此，最好是将提示词提前翻译成英文，必要时还需要简化文字。例如，上述提示词的谷歌翻译为"A Chinese young man wearing red autumn clothes and glasses was sitting in a Starbucks cafe, looking out the window at the busy traffic. There is an Apple laptop on the table. Hangzhou background, realistic style"。为了让大模型更准确把握语义，我们将其修改为更符合英文语法习惯的表达方式："A Chinese teenager wearing red autumn clothes and glasses，sitting

in a Starbucks cafe, looking out the window at the busy traffic, an Apple laptop on the table. Hangzhou background, realistic style"。AI 模型生成的图像效果如图 6-2 所示。

图 6-2　基于修改后提示词，AI 模型生成的图像

AI 系统根据上述提示词生成的图像出现了两个错误。首先是对红色秋装的理解错误，生成了羽绒服冬装画面（图 6-2，右）。其次就是未能体现星巴克环境（图 6-2，左）。AI 在生成人物与计算机的共同画面时，按照预训练的概率，生成了工作模式的图像。因此，"望着窗外的车水马龙"和"桌面上有笔记本计算机"这两个事物缺乏联系。因此，我们删除了"望窗外"的动作，并借助淘宝服装照片的垫图（图 6-3，左）提示 AI 生成冲锋衣款型的红色秋装，随后的 AI 生成图像达到了设计要求（图 6-3，右）。

图 6-3　淘宝服装照片（左）和 AI 生成的在星巴克咖啡厅看计算机的女孩（右）

6.1.3　提示词的细节设计

编写用于生成图像的提示词时，初学者往往会忽略细节的设计，认为计算机会像人类一样清晰地理解语言。从上节给出的范例中，我们可以总结出文生图提示词设计的 8 个关键点和注意事项。①清晰明确的主题：需要确定图像的主题是什么，并清楚地表达出来，如"中国女孩在星巴克工作"。②详细的描述：包括人物的特征、动作、环境和情感等，例如"一个戴眼镜的年轻中国女孩，坐在秋天的星巴克咖啡厅里，专注地使用笔记本计算机"（图 6-4）。③场景和氛围：描述场景中的细节，如咖啡厅的布局、秋天的装饰及场所的氛围等。这有助于生成器理解和创造背景。④颜色和光线：指定颜色主题和光线效果，例如"穿着暖色调毛衣和红色夹克"的女孩以及"柔和的照明"。⑤视角和构图：指出是近景还是远景，如"近景，从腰部以上"。⑥合理的期望：理解 AI 生成的图像可

能不会完美匹配每一个细节，但应该能够捕捉到整体的主题和氛围。⑦反馈与调整：如果第一次生成的图像不符合要求，用户可以根据输出结果调整提示词，更精细地描述图像的场景。⑧写作的连贯：文生图提示词应该保持清晰和连贯，尽量使用完整的句子，这样 AI 更容易理解你的意图。同时，设计师还需要保持适当的描述长度，过于短的描述可能会导致图像内容不够精确，而过于冗长和复杂的描述可能会使 AI 难以抓住重点。良好的提示词应该平衡详细与简洁，清晰表达出用户对于图像的期望，同时留出一定的创造空间给 AI，这样可以提高生成图像的满意度和实用性。

图 6-4　ChatGPT 4 生成的图像：在星巴克咖啡厅看计算机的女孩

在很多情况下，更具体的形容词要比通用形容词指导 AI 模型出图的效果更好。例如，使用 small 这样比较泛的提示词，就不如使用"娇小的"（petite）、"紧凑的"（compact）、"小型的"（diminutive）和"微小的"（tiny）这样更精确的词汇，往往会达到更好的文生图效果。在写提示词时，要明确对你来说关键的细节，如表 6-1 所示。

表 6-1　文生图提示词需要包含的内容规范

提示词	提示词使用说明
主题内容	人物、动物、地点、物体、事件等
设计用途	标识设计、网页设计、室内设计、原型设计、产品设计等
媒材形式	照片、绘画、插图、油画、点彩画、漫画、水彩画、素描、手稿画、拼贴画、版画、雕塑、涂鸦、马赛克、挂毯、陶器等
环境特征	室内、室外、城市、地铁站、火车站、工厂、城堡、酒庄、寺庙、教堂、森林、草原、热带雨林、小岛、葡萄园、极地、沙漠、火山口、水下、洞穴、未来城、太空、月球、空间站等
光影效果	柔和的、环境光、黄昏、直射光、阴天、月光、霓虹灯、影视灯、聚光灯、伦勃朗光、烛光、火光等
颜色描述	鲜艳的、柔和的、明亮的、单色的、多彩的、黑白的、粉色的等
情感氛围	激情的、沉静的、喧闹的、不安的、愉悦的、忧郁的、热烈的、梦幻的、神秘的等
比例构图	肖像构图、三分法构图、头像、特写、鸟瞰、对称构图、引导线构图、对角线构图、极简、剪影、全景等
艺术风格	梵高、毕加索、达利、塞尚、葛饰北斋、达·芬奇、波提切利、伦勃朗、宫崎骏等
艺术流派	东方山水画、浮世绘、概念艺术、包豪斯、印象派、洛可可、野兽派、超现实主义、长时间曝光等

例如，我们给出提示词"在一片宁静的夏日竹林中，一只可爱的大熊猫正在优雅地弹着吉他，远山、漓江，浮世绘风格，葛饰北斋，16∶9 画面"。这个提示词中，"浮世绘风格"代表艺术流派，"宁静的夏日竹林"代表环境＋心情，"远山、漓江"代表构图与镜头，"可爱的大熊猫""弹吉他"代表主题＋内容描述，"葛饰北斋"代表艺术风格。根据上述提示词，ChatGPT 4 生成了两幅图像（图 6-5）和相关的英文翻译。

图 6-5　ChatGPT 4 生成的图像：弹吉他的大熊猫

6.2　智能绘画工具的比较

在想象力与创新技术相遇的时代，生成式 AI 开辟了一个能够发挥创造力的新领域。无论是对有经验的艺术家和设计师，还是普通的 AI 粉丝或大学生，人工智能驱动的 AI 绘画工具都可以让你进入一个发挥无尽灵感与艺术表达的新宇宙。国际主流的 AI 绘画工具，如 Dall-E3、Midjourney 6 和 Stable Diffusion 都各有特色，国内百度的文心一格也有着自己的优势。我们在应用提示词时，也需要比较这些平台各自的特点。我们以同样的提示词"一位身着红色冲锋衣、戴着眼镜的中国女生，坐在星巴克咖啡厅内，望着窗外的车水马龙，桌面上有苹果笔记本计算机。杭州背景，秋天，写实风格"测试这些 AI 绘画平台，可以从中发现这些 AI 绘画生成模型各自的特色。

6.2.1　Midjourney 6 图像

在 6.1.2 节中，我们已经测试了 Midjourney 6 的文生图效果。可以说到目前为止，该软件仍然是全球最好的图像生成人工智能工具。它可以产生为最美观和最接近现实的图像生成效果。Midjourney 在保持生成图像的一致性方面也有上佳的表现。目前访问 Midjourney 程序的唯一方法是通过在线交流平台 Discord 社区的应用程序。注册 Discord 后用户就可以访问 Midjourney 网站，Midjourney 不提供免费积分，所以用户必须要购买订阅计划。用户只需要在消息框中输入"/imagine"，然后输入提示词并按 Enter 键，就可以获得 4 种不同的变体图像。Midjourney 对提示词要求比较高，用户编写的提示词越具体、越详细，其生成结果就越好。添加形容词并指定垫图会生成令人惊叹的图像（图 6-6）。此外，Midjourney 也提供多种设置和选项供用户参考。

图 6-6　Midjourney 生成的星巴克咖啡厅里看计算机女孩的图像

6.2.2　Dall-E3 图像

Dall-E 是一个拥有 120 亿个参数的转换器语言模型,经过训练可以根据用户提示词生成图像。目前的 Dall-E3 能够理解"更多的细微差别和图像细节"。基于 OpenAI 的 ChatGPT 的语言模型的优势,Dall-E3 对提示词的理解比 Midjourney 和百度文心一格更好一些。测试发现 Dall-E3 输出图像的内容更加丰富(图 6-7),人物场景的故事性也更好。但人物的现实感比 Midjourney 略有不足,更像是数字艺术生成的建模人物。

图 6-7　Dall-E3 生成的星巴克女孩的多幅图像

微软的人工智能助手（Copilot）包含的图像设计器（image designer，图6-8）是融合了Dall-E3技术的文生图服务工具。用户可以直接通过微软人工智能助手来实现文生图。另一个使用Dall-E3服务的途径就是OpenAI官网的ChatGPT 4。我们可以直接在ChatGPT 4的界面中进行文生图对话。

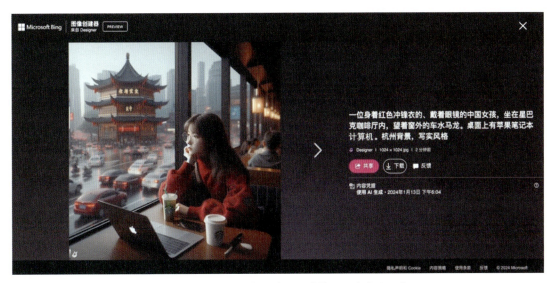

图6-8　微软必应图像设计器生成的星巴克女孩图像

OpenAI官网给出了一幅Dall-E3图像的范例。其提示词为："在街角的摊位上，一位有着红头发、身穿标志性天鹅绒斗篷的年轻女孩正在与一个脾气暴躁的精明商贩讨价还价。这个店主穿着一套亮丽的西装，留着引人注目的小胡子。他正在通过一个老式的电话向朋友询问价格。此时此刻，一轮皎洁的月光照亮了步行街，穿梭购物的人们正在享受着这个美丽的夜晚。"（图6-9，左）该范例说明Dall-E3能够根据复杂的提示词来生成富有故事性的画面，这可以为设计师和插图画家提供更多的创意选择。

图6-9　OpenAI的Dall-E3文生图的范例（左）和创意画廊（右）

6.2.3 文心一格图像

百度文心一格生成的图像,人物的服装、神态、动作与景物比较协调,具有一定的现场感(图 6-10)。缺点是背景感觉比较凌乱,人物主体不够突出。表情略显僵硬,有数字艺术的超现实感觉,而且人物目光也都是投向观众。桌上的笔记本计算机几乎没有体现出来。值得肯定的是文心一格对红色冲锋衣的表现比较细致(作者没有提供垫图)。作为国产大模型,文心一格这两年的图像质量显著提升。AI 对中文提示词的理解程度与笔者在 2023 年初的测试相比已经大为改善,基本上可以媲美国外同类软件。

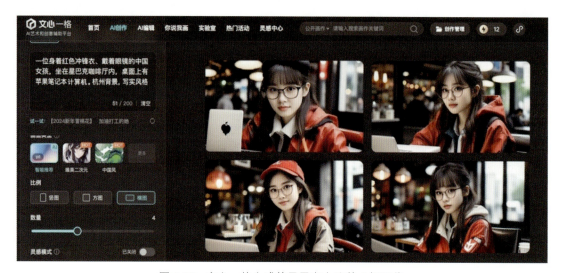

图 6-10 文心一格生成的星巴克女孩的 4 幅图像

6.2.4 Stable Diffusion 图像

Stable Diffusion(稳定扩散)是 2022 年发布的深度学习文本到图像生成模型。它主要用于根据文本的描述生成图像,同时也可以应用于其他绘画或设计任务,如蒙版修复绘画(inpainting)、延展绘画(outpainting)以及在提示词指导下产生图生图的转变等。与 Midjourney、Dall-E 等智能绘画生成器不同的是,Stable Diffusion 是开源的,这意味着任何人都可以访问其代码,同时也说明该程序是完全免费的。Stable Diffusion 是由初创公司 StabilityAI、CompVis 与 Runway 合作开发的程序。截至 2022 年 10 月,StabilityAI 筹集了 1.01 亿美元的资金。该在线程序于 2022 年 8 月向公众发布。在短短几个月内,一个大型的软件社区就出现了,全球几十万 AI 程序员共同协作和不断完善这个艺术绘画生成器。艺术家开始使用 Stable Diffusion 并分享了他们的工作流程。一些基于 Stable Diffusion XL 1.0 技术的软件工具,如 DreamStudio 逐渐成熟。这些软件类似于 Midjourney,但拥有更友好的 UI 界面与操作方法,对生成图像的控制与调整更为方便,由此进一步发挥了 Stable Diffusion 技术的巨大潜力(图 6-11)。

从原理上看,类似 Dall-E,Stable Diffusion 也是一种机器学习模型,它经过训练可以逐步对随机高斯噪声进行去噪以获得感兴趣的样本并生成图像。扩散模型的主要缺点是去噪时间比较长,内存消耗比较大,这使 Stable Diffusion 的安装和使用更为复杂,对硬件的要求比较高。目前安装与运行 Stable Diffusion 的基本条件如下。

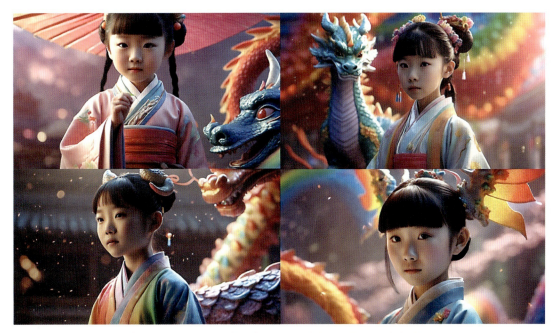

图 6-11 DreamStudio 通过 Stable Diffusion 技术生成的图像

（1）一块比较好的显卡：这是因为 Stable Diffusion 使用图形加速卡的 RAM（称为 VRAM，显示内存）生成图像，而且该显卡必须至少有 4 GB VRAM。用户使用 6 GB VRAM（GTX 1060）的显卡就可以在十几秒内生成 512×512 图像，如果升级到具有 12 GB VRAM（RTX 3060）的显卡后，就可以在 2.5 s 内生成相同的图像。此外，英伟达显卡在 Windows 操作系统上对 Stable Diffusion 有最好的支持。

（2）AUTOMATIC1111 的 Web GUI：该程序包是我们用来本地运行 Stable Diffusion 的工具。目前，AUTOMATIC1111 的 Stable Diffusion Web GUI 是功能丰富且支持多种服务的版本。用户在计算机上下载 Stable Diffusion AUTOMATIC1111 Web GUI 的地址为 https://github.com/AUTOMATIC1111/stable-diffusion-webui#installation-and-running。下载这个程序包需要用户注册并登录 github 软件开发者社区。此外，国内的一些网站也提供 Stable Diffusion 的安装包。

2023 年 7 月，经过四五个版本的迭代后，Stable Diffusion XL 1.0 比以前版本大了约 3.5 倍，其基础模型有 35 亿个参数。Stable Diffusion 的源代码和模型权重已分别公开发布在 GitHub 软件开发者社区和 Hugging Face 共享机器学习模型和数据集的平台。Stable Diffusion 可以在大多数配备有 GPU 的计算机硬件上运行，而其他专有文生图模型（如 Dall-E 和 Midjourney）只能通过云计算服务访问。从艺术风格上看，Stable Diffusion 与 Midjourney 类似，其生成图像更倾向于超现实主义的艺术表现风格。

为了更快地了解 Stable Diffusion 的艺术风格，我们可以使用 DreamStudio 软件进行测试。该软件是 2022 年由 Stability AI 推出的在线 AI 绘画工具，拥有快速生成图像、以图绘图、智能改图、延展绘画和蒙版修复绘画等功能。DreamStudio 允许每个新用户免费使用 200 个生成积分，随后需要付费注册高级用户或者通过上传作品获得免费积分。该软件界面左侧有提示词输入栏，并提供"负提示词"（不希望出现在画面的物体）、以图生图（upload image）、画幅纵横比设定、风格选择等功能。我们输入提示词后选择左下方的 Dream 按钮，该工具就在右侧生成 4 张缩略图（图 6-12，上）。

同样我们也可以通过界面的 edit 按钮进行图像的深入加工。从我们测试的生成效果上看，Stable Diffusion 的绘画更接近于 Dall-E 的风格，人物更接近于数字绘画风格，现实感与真实性要略弱于 Midjourney，但色彩饱和度与艺术风格要强于文心一格（图 6-12，下）。

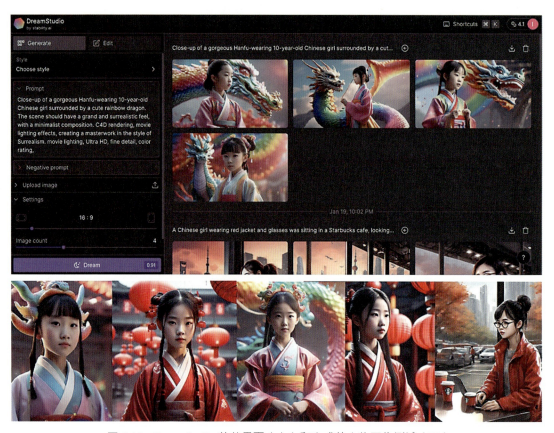

图 6-12　DreamStudio 软件界面（上）和生成的人物图像测试（下）

6.3　Midjourney提示词后缀参数

6.3.1　提示词常用后缀参数

在使用 Midjourney 生成图片时，除了提示词外，后缀参数（parameters），例如图片的宽高比、风格化程度、完成度等也非常重要，是提高 AI 绘画能力必须了解的部分。它们一般加在提示词后，可以帮我们更准确地控制图像的生成形式（图 6-13，下）。例如，如果我们想渲染出一只非常可爱的猫，输入 AI 系统的提示词为 "a cute cat, 3d, octane render, blender, --ar 16∶9 --niji 5 --s 400 --style expressive"。其中，"一只可爱的猫，三维，Octane Render 渲染器，Blender 风格"为提示词的主干部分，而后面的内容就是后缀参数。--ar 16∶9 代表图片的比例大小，即长宽比为 16∶9。--niji 5 代表 niji 5 版本的模型，是典型的卡通风格的渲染模式。--s 400 代表艺术化风格化程度，数值越高，风格化程度越高（V5 版本支持 0-1000）。--style expressive 代表风格表现力。下面的 4 幅 3D 猫的变体图像（图 6-13，上）就是 AI 根据这个提示词 + 参数生成的。

图 6-13 AI 模型根据提示词生成的可爱 3D 猫图片

Midjourney 常用的 10 个后缀参数说明如表 6-2 所示。

表 6-2 Midjourney 常用的 10 个后缀参数说明

序号	后缀参数	参 数 说 明
1	--ar	用于指定画面的宽高比。默认的宽高比是 1∶1；--ar 16∶9 用于计算机屏幕
2	--v 或 --version	用于指定 Midjourney 的不同版本。如 --v 5.2（默认）或 --v 6（测试版）；卡通风格渲染模式 -- niji 4 或 -- niji 5 前面不加 v
3	--s 或 --stylize	用于指定生成图像的艺术化程度。该参数的取值范围为 0~1000，默认值为 100。数值越低表示图像与提示词的描述越接近
4	--style raw	参数用于创建更自然、更写实的照片图像，这可以在提示 AI 特定的样式时实现更准确的提示词匹配效果
5	--seed	种子数值，每张图片都对应着一个 seed 值，使用相同的 seed 值和关键词将产生一样的图片。该参数在保持图像一致性方面非常有用
6	-- chaos 或 -- c	微调细节参数，使用 chaos 参数可以影响图像生成结果的变化程度。数值越低，生成结果在风格与构图上较相似，其数值选范围为 0~100，默认值为 0
7	::	提示词权重参数。作为分隔符可以让用户考虑两个或多个独立的概念，还可以为提示词的各个部分指定相对权重
8	--iw	图像权重参数，用于需要垫图的场景，数值会控制垫图与生成图像之间的比重。拥有较高 --iw 值的垫图对生成的结果影响更大，数值范围为 0.5~2
9	--no	负向权重参数，提示 AI 哪些元素不要出现在画面中。--no 接受用逗号分隔的多个单词，如 --no item1，item2，item3，item4
10	-- niji 5 -- niji 6 二级参数	--style cute 可爱风格：创造迷人可爱的角色、道具和场景
		--style expressive 风格表现力：创造更具有精致插画感的图像
		--style scenic 风格风景：在奇幻的环境中创造了美丽的背景和电影人物

除了上面介绍的 10 个后缀参数外，Midjourney 的官网提供了关于 Midjourney 全部后缀参数及其使用方法的详细介绍，网址为 https://docs.midjourney.com/docs/variations 。例如，关于上面介绍的 -- niji 5 的 3 个二级参数的使用效果比较，该官网就给出了清晰的范例。提示词分别为"戴着花冠的豚鼠"（guinea pig wearing a flower crown，左和中）和"粉彩酢浆草田"（pastel fields of oxalis，右）。我们可以看到出图风格的变化（图 6-14）。

图 6-14　后缀参数 -- niji 5 的 3 个二级参数的使用效果比较

6.3.2　垫图与图像权重参数

图像权重参数 --iw 用于需要垫图（上传的图像）的场景，数值会控制垫图与生成图像之间相似度的比重。--iw 数值默认为 1，数值范围为 0.5~2。较高的 --iw 值意味着上传图片对生成结果影响更大。Midjourney 官网通过范例提供了关于 --iw 后缀参数的不同数值与垫图权重的关系（图 6-15）。我们由此可以看出 --iw 数值对生成图像一致性的影响。在 Midjourney 中上传图像的方法为：①双击提示栏前面带 + 号的按钮，打开浏览器并选择上传图像（JPG 格式或 PNG 格式）。②单击浏览器"打开"（Open）按钮，该图像就传入 Discord 对话框中。③按回车键后该图像就导入了 Midjourney。④双击打开该图像后，右击，然后在下拉菜单选择"复制链接"选项（图 6-16，左）。⑤在提示栏输入 /imagine 指令，再粘贴该链接，随后输入提示词并加上 --iw 权重参数就完成了垫图。按回车键后 Midjourney 就生成了垫图 + 提示的图像（图 6-16，右）。提示词前面允许加上 4 个垫图的链接，即 /imagine URL1+URL2+…+URL4+ 提示词。

图 6-15　--iw 后缀参数不同数值与垫图权重的关系

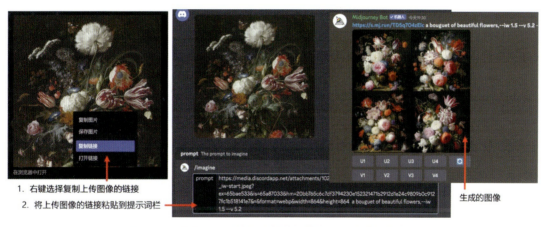

图 6-16　Midjourney 上传图像和使用垫图生成图像的方法

6.3.3　种子参数与风格一致性

种子参数 --seed 在保持图像一致性方面的作用非常大。Midjourney 使用种子编号创建视觉噪声场（扩散模型的起始图片）作为生成初始图片网格的起点。种子数是为每个图片随机生成的，但可以使用 --seed 参数指定。每张图片都对应着一个 seed 值，使用相同的种子编号和提示词生成相似的图片，利用这点可以生成一致的人物形象或者场景。如果未指定种子，Midjourney 将使用随机生成的种子编号。

在 Midjourney 中获取种子数值的方法是：①在生成图片后，单击图片右下角的笑脸表情符号（添加反应）。②在弹窗中搜索 Envelope（信封），单击第一个信封表情（图 6-17，左），随后该信息被发给 Midjourney bot 机器人。③在左侧菜单栏顶部 Discord 会收到 Midjourney bot 发送的私信消息，打开就可以看到该图片的 Seed 值（图 6-17，右）。④复制这个种子值，在下一次的提示词末尾加入 --seed 数值，就可以看到生成的图片是相同的。例如，我们得到了这张穿红色冲锋衣、戴眼镜女生

的图像，其 seed 数值为 964207575。随后我们选择重新混合模式并在提示词中删除 wearing glasses（戴眼镜），同时在提示词末尾加入 --seed 964207575。Remix 模式生成了没戴眼镜的女生图像（图 6-18）。ChatGPT 4 中生成图像的种子数值也可以获得。我们只要在提示栏中输入"seed 数值"，ChatGPT 就会把刚才生成图像的种子数值显示出来。

图 6-17　在 Midjourney 中获取种子数值的方法

图 6-18　加入种子数值可以保持微调后图像的一致性

6.3.4　多重提示词与权重参数

多重提示词是 Midjourney 的一个重要概念，也就是 AI 可以使用 :: 作为分隔符来混合多个概念。使用多重提示词可以让用户为提示词中的概念分配相对重要性，从而帮助用户来控制它们如何混合或叠加在一起。用户在提示词中添加双冒号（::）可以指示 Midjourney Bot 机器人应该单独考虑提示词的每个部分。例如，用户输入 space ship（太空船）提示词就可以得到一艘太空船。如果将提示分为两部分，即"space:: ship"，则可以看到这两个概念被分别考虑，从而创建一艘穿越太空的帆船（图 6-19，左上及中上）。Midjourney 官网提供的另一个范例是"奶酪蛋糕绘画"（cheese cake painting）。当这个词汇没有被双冒号分隔时，机器人将奶酪蛋糕绘画一起考虑，从而产生了奶酪蛋糕的绘画图像（图 6-19，右上）。当我们把提示词改为"奶酪 :: 蛋糕绘画"时，机器人将奶酪与蛋糕绘画分开考虑，生成了由奶酪制成的绘画蛋糕的图像（图 6-19，左下）。当我们把提示词改为"奶酪 :: 蛋糕 :: 绘画"时，机器人将奶酪、蛋糕和绘画分开考虑，制作分层蛋糕，由具有常见古典绘画构图和元素的奶酪制成（图 6-19，中下）。

当使用双冒号 :: 将提示分隔为不同部分时，用户可以在双冒号后面添加一个数字，以指定提示该部分的相对重要性。例如，提示词"space::ship"产生了一艘穿越太空的帆船。我们将提示词更改为"space::2 ship"，使单词 space 的重要性提升为单词 ship 的两倍，从而生成以船舶作为支撑元素的空间图像（图 6-19，右下）。该图像的空间元素呈现显然要比提示词"space::ship"更为丰富多彩。需要说明的是，提示词权重主要是看相互比值而不是绝对数字，例如，space::2 ship 与 space::4 ship ::2 等值。

图 6-19　Midjourney 多重提示词及权重设置的生成图像效果

6.3.5　负提示权重与 --no 参数

负提示权重即在双冒号后面添加 -.5，该后缀可以删除图像中不需要的元素，其作用类似于后缀参数 --no。以一幅静物水粉画为例，AI 使用提示词"静物水粉画"生成了一幅静物水粉画图像（图 6-20，左）。当我们希望去掉原画中的水果，就可以修改提示词为"静物水粉画 :: 水果 ::-.5"，AI 渲染后就生成了带有较少或不带水果的静物水粉画（图 6-20，右）。和负提示权重相同，Midjourney 的 --no 参数指示机器人不要在图像中包含哪些内容。--no 接受用逗号分隔的多个单词，如"--no item1, item2, item3, item4"。我们可以应用上面的范例，通过使用后缀参数 --no 输入"still life gouache painting --no fruit"，由此就会得到几乎没有水果的静物水彩画。

需要说明的是，机器人将提示中的任何单词都视为用户希望在最终图像中生成的内容。因此，在提示词中加入否定意义的单词提示静物水粉画不加任何水果是无效的（图 6-21，右）。因为机器人不会以人类读者理解的方式来解释没有或不与水果之间的关系。因此，用户只能通过 --no 后缀参数来指定不想包含的内容。

图 6-20　Midjourney 负提示权重 -.5 设置的图像效果

图 6-21　Midjourney 机器人不会识别否定意义的提示词

6.4　Midjourney控图指令

6.4.1　常用指令及说明

当我们进入位于 Discord 社区的 Midjourney 界面后，单击 Midjourney Bot 机器人图标（帆船形状），在提示词输入栏键入 / 就看到 Midjourney 的指令列表（图 6-22），前面 5 个为最常用的指令（图 6-22，中）。这些指令可以用于创建图像、调试图像、混合图像、更改默认设置、图生文指令以及执行其他有任务。此外，在指令栏的下拉菜单中，还有 20 个其他指令，可以用于查看用户状态、重现自己的画作、浏览操作指南及帮助信息等。Midjourney 基本指令是用户与 Midjourney Bot 机器人进行交流和设置的指南。下面重点介绍一些 Midjourney 常见的指令（表 6-3）。

图 6-22　Midjourney 指令列表前 5 个为最常用的指令

表 6-3　**Midjourney 常见的 10 个指令及其说明**

序号	常见指令	指 令 说 明
1	/imagine	图像指令，用于指示 Midjourney 根据提示词创建图像
2	/setting	设定指令，查看和修改默认的模式，包括模型版本、样式值、质量值等
3	/tune	风格微调指令，可让您打造自己的 Midjourney 风格并自定义工作的外观
4	/describe	图生文指令，上传图片后，Midjourney 生成 4 段描述词
5	/blend	混合指令，该指令允许上传 2~5 张图片并将这些图片合成为新图片
6	/info	信息指令，可以查看用户信息，当前排队或正在运行的作业、订阅类型、续订日期等信息
7	/help	帮助指令，提供 Midjourney 操作指南及基本的帮助信息
8	/ask	问题指令，提出问题并获取问题答案
9	/docs	文档指令，在服务器中快速生成 Midjourney 用户指南中涵盖的主题的链接
10	/show	展示指令，可以在 Midjourney 重现自己的作业（重新生成图像）

6.4.2　设定指令及模型选择

在表 6-3 所示的 Midjourney 指令中，除了 /imagine 指令几乎每次都会使用外，最常用的就是设定指令 /setting。该指令可以查看和更改多个参数，包括模型版本、升级版本、样式值、质量值、重新混合模式等的默认设置。注意，虽然我们可以修改 /setting 中的按钮设置，但如果提示词的后缀参数已经设定好了，则 Midjourney 仍然会优先执行提示词的指令而忽略设定的参数。/setting 命令除了提供了常用选项的切换按钮外，还提供了 /stealth 和 /public 模式的切换（/stealth mode 代表隐身模式，仅限购买了 60 美元 / 月套餐的用户使用，而 /public 则为公共模式，适用于专业计划订阅者）。当我们在提示词输入栏键入 /settings 并发送后，就会出现设置按钮控制面板（图 6-23）。其中，顶层的下拉列表框就是各个模型版本，目前默认的模型是 V5.2 版（图 6-24，上）。下拉列表框的第 2 项为模型 6 的测试版，随后就是模型 5 的 4 个版本 V5.2、V5.1、Niji 5 和 V5。如果我们继续下拉，可以看到模型 4 的 2 个版本（即 Niji 4 和 V4）以及模型 V3、V2、V1（图 6-24，下）。

Midjourney 各版本的发布时间与图像效果差别较大。我们首先比较一下 V5.1、V5.2 和 V6.0 测试版。输入的提示词为"戴着花冠的豚鼠"（guinea pig wearing a flower crown）。从测试结果看（图 6-25），V5.1 和 V5.2 区别不大，V5.1 的艺术风格更强一些，颜色比较鲜艳，但 V5.2 更自然生动一些，图像细节更丰富；V6.0 测试版更接近真实效果，豚鼠和花冠的细节非常丰富，但在艺术风格上 V6 比 V5 的变化要少一些。因此，版本迭代的趋势应该是真实感越来越好，但较低版本的优势在于艺术风格感更好一些。此外，V5.1 和 V5.2 还支持 raw 模式（RAW Mode 按钮），该模式可以支持长提示

图 6-23　Midjourney 的设定指令（/setting）控制板

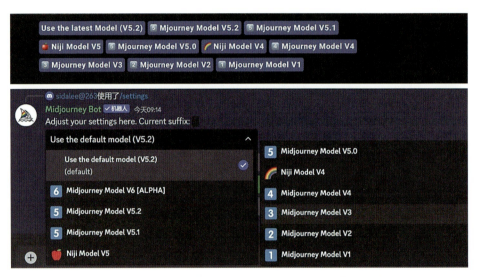

图 6-24　Midjourney 模型版本（上）和控制板的模型选择下拉菜单（下）

词，能够更好地理解关键词，生成的图片也更加准确。Niji 4、V4.0 和 V3.0 版本的图片效果也是服从真实感提升的规律。从测试结果看（图 6-26），V3.0 看上去像绘画，V4.0 就更接近于照片。同样，Niji 4 比 Niji 5 的卡通感更强一些（参考前面对 Niji 5 的测试）。

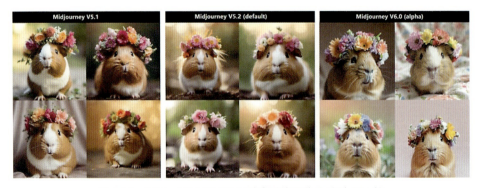

图 6-25　V5.1、V5.2 和 V6.0 测试版的图像生成效果比较

在设定指令 /setting 的控制面板上，除了模型版本的选择下拉列表框外，下面有 3 行按钮。第 1 行中除了 RAW Mode 按钮外，Stylize low、Stylize med、Stylize hight 和 Stylize very hight 分别代表艺术风格化程度，从低、中、高到非常高，意味着图像生成的艺术风格更随机，但与提示词描述的差

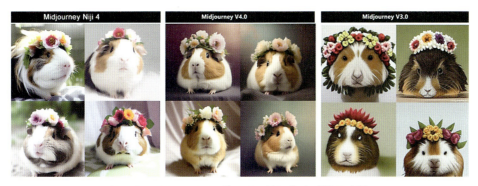

图 6-26　Niji 4、V4.0 和 V3.0 的图像生成效果比较

别也会更大。第 2 行中 Public mode 代表公开模式，生成的图像别人也会看到。Remix mode 为重新混合模式，前面有过说明，下节会有更详细的介绍。High Variation Mode 按钮和 Low Variation Mode 按钮代表高变量和低变量出图模式。第 3 行的 Turbo mode 为涡轮模式，即超高速付费模式。Fast mode 为快速模式，也是普通用户的默认模式。Midjourney 按照月租费不同，出图的数量限制也不同。Relax mode 为低速模式，如果快速付费用户的月租费用完，则系统自动切换到该模式。上述 3 种模式之间切换也分别对应于 /turbo、/fast 和 /relax 指令以及 --turbo、--fast 和 --relax 后缀参数。Reset Settings 为重置设置。第 3 行中还有 1 个黏性风格按钮（Sticky Style），可以保存后缀参数中使用的 --style 参数值，这样就不必在下一次提示词中重复该代码。通过使用新的 --style 或取消选择黏性样式可以更改参数。

6.4.3　重新混合模式

本书前面对重新混合模式（Remix mode）有多次介绍，其功能就是在保持生成图像的一致性的基础上，通过提示词删减或替换对生成图像进行局部调整。重新混合模式不仅可以更改提示词、参数和模型版本，还可以修改变体图像之间的纵横比（--ar 参数）。Remix 采用起始图像的构图，并根据修改后的提示词将其重构为新图像。重新混合模式也可以处理一些需要微调的图像构图。我们仍以本节上面的 3D 猫为例（图 6-27，左）。当单击猫图像下面的 Vary（Subtle）绿色按钮后，就可以打开重新混合模式对话框（图 6-27，中上）。原输入 AI 系统的模型版本为 --niji 5 --style expressive，我们将模型版本改为 5.2，即提示词为 "a cute cat, 3D, octane render, blender, --ar 16:9 –v 5.2"，随

图 6-27　重新混合模式可以修改生成图像的模型（上）与对象（下）

后可以看出在重新混合模式下，模型 5.2 版本生成的图像（图 6-27，右上）。用同样的方法，我们还可以在保持构图不变的情况下，将"猫"变成"狗"。这里提示词仅将"a cute cat"变成"a cute dog"就得到了新生成的图像（图 6-27，中下和右下）。

重新混合模式（Remix mode）的激活方法有 2 种，一种是在 /setting 命令中启用重新混合模式，即当该按钮变为绿色时，表示该模式已成为默认设置。同样，当我们在提示栏输入 /prefer remix 命令后也可以启用该模式。注意，当重新混合模式激活后，单击 Midjourney 生成的 4 个变体图像下的任意一个"变化"按钮（V1/V2/V3/V4），它就会变成绿色。同样，放大后的变体图像下面的"变化（强）"（Vary Strong）和"变化（微妙）"（Vary Subtle）按钮，在使用时也会变成绿色。重新混合模式和"变化区域"（Vary Region）编辑器可以结合使用，用于修改图像局部。

6.4.4 图生提示词指令

用户在提示词输入栏键入 / 就能看到 Midjourney 的指令列表，其中的 /describe 命令允许用户上传图像并根据该图像生成 4 种可能的提示。使用 /describe 命令可以了解大模型是如何解析一幅图像的，也有助于我们探索如何借鉴机器思维（AI 生成的提示词），来创建新的艺术与美学效果。例如，一个题为《Midjourney 汉服美人油画》的知乎帖子提供了几幅汉服女子的生成插画（图 6-28，右）并说明其提示词为"穿着华丽汉服的美丽女孩全身肖像，白皙的皮肤和长长的黑发，闪闪发光的丝绸，轮廓分明，油画，超写实肖像摄影，明暗对比，干净的背景，电影灯光，8k"（Full body portrait of a beautiful girl in gorgeous Hanfu, with fair skin and long black hair, shimmering silk, well-defined contours, oil painting, hyper realistic portrait photography, chiaroscuro, clean background, cinematic lighting, 8k）。但我们经过测试发现，这段提示词在不提供垫图的情况下，无法生成知乎帖子中的人物效果。

图 6-28　汉服女子图像（右）及 /describe 命令对其提示词解析（左）

随后我们上传了其中一幅图像并使用 /describe 命令来解析提示词，由此得到了 4 组图像提示词（图 6-28，左）。分别是：①"蓝袍女子画像，人物插画迷人，超高清图像，浅红深绿，古典学院派绘画，迷人的人物，逼真的超细节"。②"身穿蓝色衣服的亚洲女子肖像，古典现实主义风格，浅红色和深绿色，梦幻般的插图，8k 分辨率，浪漫现实主义，历史绘画，迷人的动漫人物"。③"一幅穿着和服的女人的画，采用真实感渲染风格，32k 超高清，古典，历史流派场景，梦幻肖像，插画师 sandara tang 风格，神话绘画，历史插图"。④"亚洲女人的绘画，真实感渲染风格，动漫风格的人物，柔和的大气光线，南北朝，8k 分辨率，稍纵即逝的光线对比，韩流"。上述 AI 解析的提示

词与知乎帖子提供的提示词几乎缺乏联系，这也提醒我们不能从人类解读图像的逻辑来理解机器人。因此，虽然 /describe 指令可以分析一幅图像的构成要素，并生成具有启发性的提示词，但它并不能用于准确地还原上传图像的内容。

6.4.5 图像混合指令

用户在提示词输入栏键入 / 就看到 Midjourney 的指令下拉菜单中的 /blend 混合指令，该指令允许上传 2~5 张图片，并将这些图片合成为新图片。Midjourney 官网提供了 4 张范例图片，分别是阿波罗半身像、复古花卉、恩斯特·海克尔的水母、地衣图像（图 6-29，左）以及葛饰北斋的画《神奈川巨浪》。我们可以选择 /blend 指令，打开弹出的图像输入框并分别输入上述 4 张图像（图 6-29，右），选择确认后就可以看到图像混合生成的新图片。Midjourney 官网给出了这些图片混合后的效果（图 6-30）。

图 6-29　利用 /blend 混合指令（右）上传几张测试图片（左）

图 6-30　利 /blend 混合指令图像生成效果：双图混合与三图混合

6.4.6 风格调谐器

风格调谐器（style tuner）是 Midjourney 为有经验的设计师提供的一种探索生成图像不同风格与美学的工具。用户选择 /tune 指令并输入提示词，就可以弹出风格调谐器的链接页面并生成一系列样本图像（图 6-31，左）。根据用户的选择，风格调谐器中能够展示的图像对数量为 16、32、64 或 128 个。具有 16 个方向的风格调谐器将生成 32 个图像，具有 128 个方向的风格调谐器将生成 256 个图像。生成这些图像会消耗快速 GPU 时间，所以建议一般用户选择图像对的数量为 16 和 32。风格调谐器的每个图像对代表不同的视觉方向，用户可以单击选择其中一个或多个满意的风格图像。如果用户不做选择，AI 则会默认选择中间的空白框，风格调谐器底部也不会生成代码（图 6-31，左下）。如果用户选择了 1 组或者几组图像，则风格调谐器底部就会呈现代码（图 6-31，右下）。用户随后可以复制该代码（code）并以"--style"后缀参数的形式加在提示词中。AI 生成的图像就会以你选择的那个风格呈现出来。例如，在 /tune 中输入提示词"充满活力的加州郁金香"（vibrant California poppies）后，用户就可以看到界面弹出的风格调谐器链接对话框（图 6-32，左上），单击链接就可以打开风格调谐器。用户复制代码后，回到 discord 界面并在提示栏中输入带有代码的提示词（图 6-32，左下）就可以生成新的图像（图 6-32，中）。该代码还可以结合 --style 指令，生成更丰富的图像风格（图 6-32，右）。

图 6-31　Midjourney 的风格调谐器（示选图方法和代码形成）

图 6-32　弹出链接（左上）、代码输入（左下）和生成图（中），右图为结合 --style 的效果

6.4.7 风格参考指令

如果说风格调谐器让我们能够探索出更多独特的新风格，那么风格参考指令（Style Reference）就让 Midjourney 复制某种特定的风格变得更加容易。该指令具体使用步骤如下：①首先上传参考图像，方法是双击提示词输入框左侧的 + 图标，然后按 Enter 键发送出去。②图像上传成功后，启用 /imagine 输入提示词，然后加上 Style Reference 对应的后缀参数 --sref+ 空格 + 上传的图像链接，即 --sref url[image]。--sref 可以支持添加多个图像链接，不同链接间用空格间隔，如 --sref urlA urlB urlC。③按 Enter 键将图像发送出去后，等待片刻就能看到风格学习的结果。可以看出启用 Style Reference 生成的图像与参考图在风格、材质等细节上非常相似（图 6-33）。该图像的提示词为"爱丽丝梦游仙境，浪漫主义，爱丽丝在森林里荡秋千，鲜花，鲜艳的色彩，超细节"。其后缀参数与链接为 --v 6.0 --sref https://s.mj.run/7Hezeyd7je8。

图 6-33　风格参考指令 --sref 可以快速生成参考图（中）和风格图像（右）

虽然"风格参考指令"和"垫图"都可以提取图像在风格形式上的特征并生成与之相似的新图像。但前者更倾向于学习图像在美学风格和氛围上的特征，而后者则会学习垫图在内容元素、色彩以及构图等方面的特征。利用风格参考指令，我们可以快速让机器学习参考图并将其风格应用到新图像。例如，雷娜·特尔格迈尔是一位美国畅销儿童绘本画家，其多部绘本，如《姐妹与小说》《戏剧》均曾登上《纽约时报》畅销书排行榜。我们将其绘画风格参考图（图 6-34，中）上传并复制链接后，借助 --v 6.0 –sref 指令就完成了爱丽丝荡秋千的风格迁移（图 6-34，右）。

图 6-34　借助风格参考指令，可以快速复制畅销漫画家风格（中）并生成新图像（右）

6.5 Midjourney界面控件

6.5.1 变化按钮和类型

目前的 v 5.2 版和 Niji 模型版本可以直接生成由 4 个缩略图组成的大小为 2048×2048 像素的"4合1"变体图像。根据提示词的不同控制指令,每个缩略图之间可以产生差异不同的图像内容。虽然这些内容属于同一主题,但在人物神态、表情、动作或环境上均有所不同,这些被称为"图像变体"(图 6-35,左)。如果我们单击缩略图下的 V1/ V2/ V3/ V4 变化按钮,可以按照对应的缩略图顺序,创建生成图像的微妙或强烈的风格变化。如果我们使用缩略图下的 U1 /U2/ U3/ U4 的放大器按钮,可以分别将缩略图分隔生成 1024×1024 像素的图像。放大后的图像下面也有 Vary Strong("变化(强)")和 Vary Subtle("变化(微妙)") 2 个按钮(图 6-35,右)。单击后,同样可以创建放大图像的变体图像(图 6-36)。控图变化的另外一种方式就是使用高变化模式和低变化模式设置。我们在设定指令 /setting 的控制面板上,可以看到位于第 2 排的 High Variation Mode 按钮和 Low Variation Mode 按钮,单击选择后就可以改变出图模式的变化程度,其效果和上面的变化按钮相同。

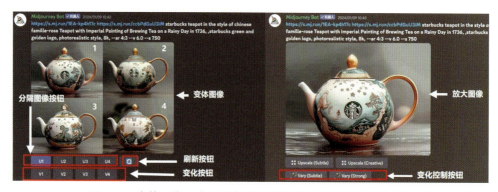

图 6-35　变体图像、放大后的分隔图像以及相关控制按钮(下)

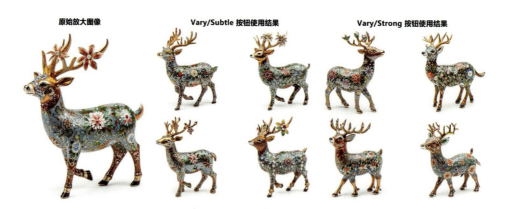

图 6-36　原始图像(左)、"变化(微妙)"(中)和"变化(强)"(右)图片的对比

6.5.2 生成图像放大器

Midjourney 每次可以生成 4 个缩略图,每个大小为 1024×1024 像素。我们使用 U1 /U2/ U3/ U4

的按钮分割这些图像后，就可以使用放大（2×）或放大（4×）工具（生成图像放大器）来放大图像（图6-37，左）。在图像上使用Upscale（2×）（放大2倍）所需的时间大约是生成初始缩略图的2倍。在图像上使用Upscale（4×）所需的时间大约是生成初始缩略图的6倍。此外，v6版的图像放大选项变成了Upscale（Subtle）和Upscale（Creative）2个按钮，二者都可以将一幅图像放大2倍，区别在于Subtle放大的图像会与原图非常相似，只在细节上会有变化；而Creative放大后的图像则会与原图有明显的不同（图6-37，右）。使用图像放大器的方法为：① 使用/imagine指令创建图像。② 使用缩略图下的U按钮将所选图像与缩略图分开。③ 生成图像放大器，单击"Upscale（2×）"按钮可以放大图像尺寸。Midjourney的官网提供了关于原始图像与放大2倍和4倍后的范例，我们可以看出图像细节清晰度的变化（图6-38）。

图6-37　v5版的生成图像放大器（左）和v6版的生成图像放大器（右）

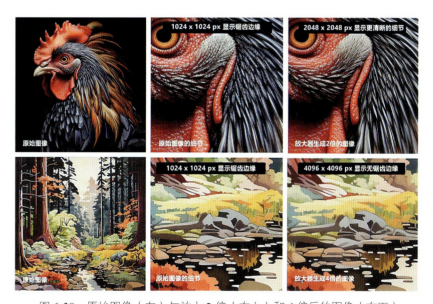

图6-38　原始图像（左）与放大2倍（右上）和4倍后的图像（右下）

6.5.3　图像视野与视角控制

Midjourney界面第2排与第3排提供了生成图像的视野控制按钮，即Zoom Out 2×（缩小2倍）、Zoom Out 1.5×（缩小1.5倍）和Custom Zoom（自定义缩放）3个选项以及相关的移动方向箭头按钮（图6-39）。这个功能的核心就是AI绘画所特有的"边界拓展绘画"（Outpainting）或者"创意填充"的功能，其原理在于大模型通过机器学习并借助提示词描述，根据概率来"猜"出图像画幅边界外

的内容。因此,"缩小"选项允许用户将放大图像的画布扩展到其原始边界之外,而不更改原始图像的内容。但这个操作是有一定限制的,即视野的拓展不会超过 1024×1024 像素大小。

图 6-39　Midjourney 5 和 6 的界面按钮(示 Zoom Out 与 Custom Zoom)

Midjourney 官网提供了关于原始图像与视野放大 1.5 倍和 2 倍后的范例(图 6-40,上)。单击"自定义缩放"按钮可以弹出一个对话框,用户可以在其中输入缩小倍数(1~2)。"自定义缩放"按钮还可以和 --ar 图像比例参数一起使用,更改图像的纵横比。用户在"自定义缩放"弹出框中使用 --zoom 1 和 --ar 参数可以更改图像的宽高比,而无须改变图像的视野(图 6-40,下)。此外,该界面的 Make Square(制作正方形)按钮可以转换其他纵横比图像为正方形。单击移动方向箭头按钮,新生成的图像景物会根据用户指定的方向进行偏移,这相当于改变了用户的观察视角。

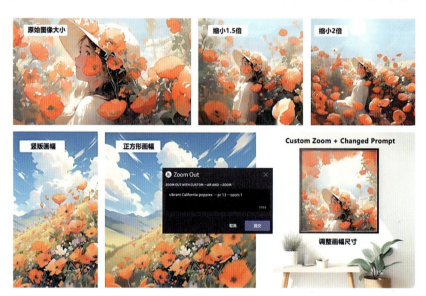

图 6-40　使用 Zoom Out 与 Custom Zoom 按钮的图像放大效果

6.5.4　局部修改与图像蒙版

蒙版或遮罩(mask)是图像编辑软件(如 Photoshop)中常用的一种技术,即用选择工具选择图像的特定部分,然后更改该区域而不影响图像的其余部分。这种灵活性使其非常适合对图像进行去除背景、拼贴或合成其他内容等操作,但不会显著改变图像的整体外观。遮罩不仅用于删除照片中的背景,也可用于创建特殊效果或修改现有元素。第 3 章和第 5 章曾经对该功能有过初步的案例介绍。5.1 版本以上的 Midjourney 在 4 宫格图都有 Vary Region(局部修改)按钮。用户单击后,弹出的"局部重绘"界面中提供了框选工具和套索工具(图 6-41,右上)。我们可以利用一幅少女图像(图 6-41,左上)作为范例,计划将其身穿的红色服装换为蓝色。我们首先选择"局部修改"按钮,并利用套索工具反复圈选服装区域,直到全部服装都被半透明棋盘格覆盖。随后我们在下面的输入框中修改提示词,将 blue 替换原来的 red,并按"确定"按钮等待生成图片。

通过 AI 最终生成的图像（图 6-41，下），我们可以看出，虽然大模型并没有将女孩的全部服装替换为蓝色，但整体上初步实现了图像蒙版的效果。因此，这个蒙版的功能并非如 Photoshop 那样精确，而是给大模型提供了一个可能修改的区域范围。框选区域、光线描述、服装款式描述等因素都会对最终结果产生影响。例如，如果框选区域过小就不利于 AI 正确地生成新内容。一般框选的图像的区域应该为 20%~50%，如果是更大的区域则效果更好。官方在发布这个新功能时，明确提到框选区域的大小会直接影响图像生成的结果。比较宽松的选取区域会给 Midjourney 提供更多的参考信息，以及更多空间来生成新的创意和细节；精准的选取范围则会带来更小更细微的变化，但也可能会导致生成的内容与周围环境不太契合。

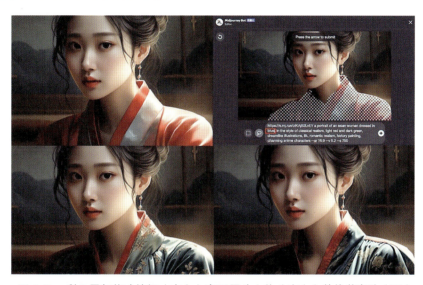

图 6-41　利用局部修改按钮（右上）实现照片人物（左上）的换装实验（下）

本章小结

　　智能设计是基于提示词生成创意图像的过程，而熟练使用提示词的设计师也被称为"提示词工程师"（prompt engineer），并成为智能时代新兴职业之一。他们在与人工智能模型进行交互时，负责设计和优化提示，以引导模型产生准确、有用和相关的回答。提示词工程师不仅需要具备一定的专业知识、理解 AI 模型的能力以及对用户需求的敏感性。以 Midjourney 为例，掌握提示词设计需要用户熟悉与掌握相关的语法、控件、参数和控图指令等要素。本章系统阐述了提示词的工作原理、基本结构与细节设计，并总结文生图提示词设计的几个关键点和注意事项。本章同时对国内外流行的 4 种 AI 绘画工具进行了比较。本章还以 Midjourney 为例，说明了软件使用的基本规则与方法，包括界面控件、后缀参数与控图指令等。这些控图参数与指令对于 Midjourney 高质量的图像生成是必不可少的。

　　需要说明的是，如果借助 ChatGPT 4 通过 Dall-E3 出图，也可以不用添加后缀参数，但需要在聊天栏中明确给出图像的细节，如"图像比例为 4∶3"等。一些文生图软件，如 Adobe Firefly、DreamStudio 和"文心一格"等也不需要添加后缀参数，但可以通过软件界面提供的控制栏来设定比例和风格等参数，由此实现图像迭代或修图（如去除图像中的某些元素或添加一些新元素）等功能。SD、Dall-E3、ChatGPT 4 和微软 AI 智能助手（copliot）等均可以实现文生图的编辑处理。

讨论与实践

思考题

1. 举例说明提示词的基本结构和设计原则？
2. 提示词的工作原理是什么？为什么不建议用否定意义的提示词？
3. Midjourney 的常用设计指令有哪些？用途是什么？
4. 为什么说种子参数 seed 在保持图像风格一致性方面非常重要？
5. 什么是风格调谐器？如何利用该功能来探索 AI 图像风格的多样性？
6. 智能设计为什么需要上传参考图（垫图）？图生图需要注意哪些问题？
7. 如何利用控件按钮、提示词后缀参数等对图像进行局部调整和加工？

小组讨论与实践

现象透视：利用 AI 绘画表现一位年轻女设计师的动漫数字绘画。提示词为："极繁主义风格，繁忙的裁缝店，布料、线、纽扣等。充满活力的彩色肖像，热带印花服饰，全身拍摄，专业摄影"（图 6-42）。英文为 anime digital painting of a beautiful 20yo Chinese girl. Maximalism, stuff everywhere. A busy tailor's shop with fabrics, threads, buttons. vibrant colorful portrait. Tropical print wear. Full body shot, professional photography。

图 6-42　表现一位年轻女设计师的动漫数字 AI 绘画

头脑风暴：如何利用 AI 绘画来表现职业女性的日常生活？什么是极繁主义风格？建议同学们可以调研 Midjourney 的数字画廊并发现表现职业人物的特征和描述词汇。随后可以分组尝试利用不同的 AI 绘画工具来表现不同职业人物的特征。

方案设计：生成式 AI 技术可以快速表现不同职业人物的神态、环境、工具以及专业特征。请各小组针对这个课题，利用 AI 绘制出人物图谱，可以借鉴照片、绘画或者新闻素材，提取关键词并给出解决思路，后期合成和 PS 加工是必要的环节。

练习及思考

一、名词解释

- 多重提示词
- --style raw
- 负提示权重参数
- 风格调谐器
- Stable Diffusion
- Remix mode
- 种子参数
- Dall-E3
- DreamStudio
- 图像蒙版

二、简答题

1. 提示词的生成与哪些技术因素有关？如何理解提示词的工作原理？
2. Midjourney 第 6 版与第 5 版存在哪些生成图像的风格差异？如何解决？
3. 百度文心一格智能绘画工具有哪些优点和缺点？如何加以改进？
4. 举例说明如何应用 /discribe 指令分析一幅图像的提示词。
5. 相比 Stable Diffusion，DreamStudio 文生图软件有哪些优势？
6. Midjourney 的重新混合模式主要应用在哪些方面？对设计师有何启发？
7. 举例说明如何进行利用垫图（参考图）来控制大模型的出图质量与方向。
8. AI 生成的图像在后续继续迭代过程中如何保持风格的一致性？
9. 如何利用 Midjourney 的图像混合模式对 2 种以上风格的图像进行融合？

三、思考题

1. 影响大语言模型生图质量的因素有哪些？如何针对设计原型进行训练？
2. 举例说明国际主流智能绘画工具（或模型）的优缺点，设计师如何取长补短。
3. 尝试在本地电脑安装 Stable Diffusion 和相关的插件并总结其设计方法。
4. 调研和横向比较国内外的 AI 绘画工具，请从价格、质量、速度和易用性上分析。
5. 如何利用 AI 绘画表现历史人物，如乾隆皇帝？有哪些基本方法？
6. 列表总结不同数值的风格后缀参数（--style 或 --s）对生成图像风格的影响。
7. 提示词前后顺序对生成图有哪些影响，请通过实验加以验证并总结其规律。
8. 举例说明什么是智能设计的 inpainting 和 outpainting 绘画模式。
9. 设计师选择 AI 设计工具有哪些指标？如何借助 AI 提升企业的生产力？

7.1 AI图像创意基本方法
7.2 视角与镜头设计
7.3 光影与照明设计
7.4 数字色彩与AI设计
7.5 时尚与服装设计
7.6 环境与界面设计
7.7 产品摄影特效设计
本章小结
讨论与实践
练习及思考

第7章
AI图像创意技法

　　AI的出图质量与提示词设计密切相关。本章提出的"4W1H"法与提示词创意规则是实现智能设计的重要方法。同样，镜头语言与照明设计、色彩理论与色彩设计等专业词汇会显著影响大模型的出图效果。本章除了阐述AI相关控图技术外与专业词汇外，还对时尚与服装设计、环境与界面设计以及产品摄影特效设计的专业提示词以及AI出图效果进行了分析与展示。这些AI的创意图像涉及服装设计、产品设计、环艺设计、游戏设计、展示与表演、界面设计等多个领域。下面是本章的思维导图供读者参考。

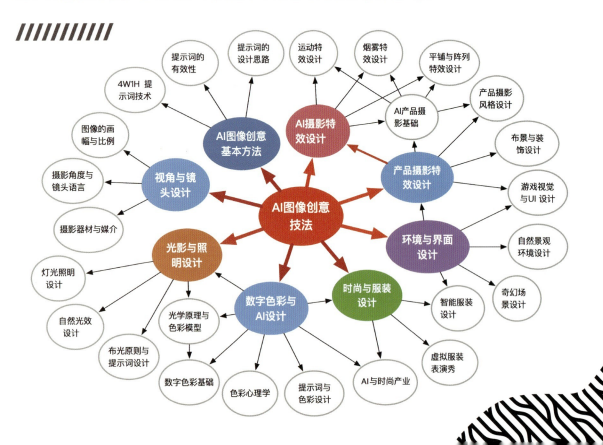

7.1　AI图像创意基本方法

7.1.1　提示词的设计思路

第 6 章指出：智能设计是基于提示词来生成创意图像的方法，而提示词设计不同于纯粹的自然对话语言，而是有一定规则的"编程语言"。提示词设计同样需要控件、参数和控图指令的配合，才能得到用户期望的结果。以 Stable Diffusion 为例，该软件在 LAION-5B 数据库（https://laion.ai/blog/laion-5b/）上进行训练，这个数据库包含 58.5 亿幅带有文本标签的互联网图像。当稳定扩散模型根据几个提示单词为用户生成图像时，它首先以纯色噪声图像开始，看起来有点像电视静态图像。然后，它会多次遍历该图像并开始从噪声中解析形状，然后开始将这些形状细化为类似于提示词给出的形状。这个过程（反向扩散→消除噪声）被称为"降噪步骤"（图 7-1），降噪步骤以文本、图像或其他数据为条件，潜在空间是降噪的主要区域，由变分自编码器（VAE）和 U-Net 架构组成。为了对文本进行调节，使用一个预训练的固定 CLIP ViT-L/14 文本编码器将提示词转换为嵌入空间。经过上述复杂的步骤，Stable Diffusion 就可以最终生成清晰的图像。因此，提示词（输入文本）的组成与结构对大模型生成的图像有着重要的影响。

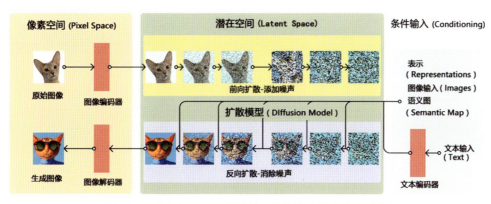

图 7-1　Stable Diffusion 模型的工作原理（示意降噪过程）

为了能够生成"专业级"的理想图像，设计师应该参考以下几个原则。

（1）提示词应该尽量用英语编写。这是因为目前国际流行的几个文生图大模型，如 Dall-E3、Midjourney、Stable Diffusion 等主要是在标有英文标签的图像上进行训练的，其图像数据库也是以英文数据库为基础的，其汉语资料仅占一小部分。即使我们用文心一格等国内模型，其预训练数据资源也多来自国际文本图像数据库。

（2）提示词的开头单词通常具有更高的优先级。用户可以使用逗号分隔提示词的各个元素，其基本结构为 < 主题 > < 动作 >< 环境 >< 风格 >< 艺术家 1>< 艺术家 2> + 后缀参数。例如"戴着王冠的年轻公主画像，站在森林里，周围有着雾气和火花，阳光穿过树林，超写实肖像摄影风格，新加坡插画家 artgerm，波兰概念艺术家 Greg Rutkowski，阿尔丰斯·慕夏（Alphonse Mucha）"+ 后缀参数。其英文为 a painting of a young princess wearing a crown, standing in a forest, mist and sparkles, rays of sunlight through the trees, hyper realistic portrait photography, artgerm, greg rutkowski, alphonse mucha。我们分别用 Midjourney 5.2 和 Stable Diffusion XL 1.0 根据上述提示词生成了画面（图 7-2）。

图 7-2　AI 生成图像：Midjourney（上）和 Stable Diffusion（下）

（3）大多数 AI 绘画程序都有字符限制。Dall-E 提示符不能超过 400 个字符，但这对于用户想要创建的任何图像内容来说都绰绰有余。其实，更简约的提示词可能会包含更多的内容。例如，"装饰艺术风格"这个词汇本身就已经包含了许多预定义的特征，如绚丽的色彩、奢华的装饰、丰富的几何形状以及包括纸张、墙布等艺术材料或媒介。

7.1.2　提示词的有效性

虽然内容比较接近，但我们必须记住，提示词并非日常交流的口语或书面语，而是典型的"数据结构"，是人机交互中，计算机能够"听懂"和"执行"的特殊语言。对于大模型来说，用户给出的提示词越具体，其结果的指向性就越强，并且创建所需结果所需的迭代次数就越少。提示词的有效性涉及多个设计原则，表 7-1 给出了基本的设计原则和框架。读者可以参考这些设计原则进行有效的提示词设计。

表 7-1　提示词的基本的设计原则和框架

设计原则	内 容 说 明	范　　例
具体描述	明确指出用户希望呈现的场景、对象、动作或者情感，减少 AI 的猜测空间	一位穿着红色冲锋衣的中国女生正在星巴克咖啡厅用笔记本计算机写作
风格描述	描述图像呈现的艺术风格或视觉效果，包括颜色方案、线条处理等	动漫风格，超现实主义风格
背景描述	提供场景的背景（时间地点等），帮助 AI 生成更符合实际情境的图像	傍晚时分，晚霞满天，城市天际线下的杭州，忙碌的街道
情感氛围	用户可以通过提示词表达预期图像能够传达的情感和氛围	温馨、神秘或忧郁等形容词有助于模型捕捉并渲染出图像的情感色彩
细节丰富	提示词应该包含物品的特征、动作的细节、光线和阴影的效果	"晨光中，一枝被露水覆盖的红玫瑰"包含了时间、物体和环境信息
逻辑一致	提示词应该在逻辑上是一致的，不包含矛盾或不可能的元素	一位穿着红色冲锋衣的女生正飞翔在星巴克的天空（X）
避免多义	明确表达，避免使用模糊不清的表述	"大型犬"比"狗"更具体清晰

提示词的风格描写会涉及很多专业术语，如果设计师对此不够熟悉，就无法指导大模型生成相应的图像效果。对于 AI 生成的摄影图像，用户就可以借用摄影术语（镜头语言）来定义图像的风格，如光圈、快门速度、焦距、镜头、照明、取景、相机类型等。动作镜头、《国家地理》杂志封面、日本大头贴相机（Purikura）或《Vogue》时尚杂志照片拍摄风格等术语也是非常有用的。这些专业术语对于描述主题细节与风格的提示词可以起到"画龙点睛"的作用。例如，一段描写故宫梅花雪景的提示词就包含了镜头、光圈、景深、特写等一系列专业术语，生成的图像如图 7-3 所示。

图 7-3　根据提示词 AI 绘画工具生成的故宫雪景图像

虚幻引擎，唯美氛围，雪，虚拟艺术，极限特写，创意构图，简约风格，下雪天，中国故宫红墙，红墙上的梅树，白雪覆盖，前景模糊，柔和对比、真实感、色彩层、Canon EOS R3、85mm 镜头、f/1.8、景深、高品质、超精细细节。（Unreal Engine, aesthetic atmosphere, snow, virtual art, extreme close-up, creative composition, minimalist style, Snowy day, red wall of the Chinese Palace, plum tree on a red wall, covered in snow, blurred foreground, soft contrast, realism, color layers, Canon EOS R3, 85mm lens,f/1.8, depth of field, high quality, hyperfine detail）。

7.1.3　4W1H 提示词技术

4W1H 是由 What、Where、When、How、Who 这 5 个单词合成，是一种利用 5 个问题进行思考、决策、行动的思维方法。对于提示词设计，4W1H 可以帮助我们厘清问题的基本结构，并指导 AI 按照问题逻辑来生成答案。例如，提示词"一个戴眼镜的，穿着红色冲锋衣的中国女孩，坐在秋天的星巴克咖啡厅里，专注地使用笔记本计算机"就是按照这个思路展开的提示词结构。①"我是谁"（Who）：这个代表了提示词的主题内容或者图像呈现的人物、动物或事件。这里我们可以说："一个戴眼镜的年轻中国女孩"或者"一棵在风中摇摆的老树"。主题设定有助于建立对话的背景，让 AI 更好地理解我们的需求。②"要做什么"（What）：接下来就是动词，代表主人公的动作、意图与行为，例如"专注地使用笔记本计算机"或者"坐在咖啡厅，望着窗外大街上的人流"。动作设计促使 AI 能够更有针对性地回应。③"怎么做"（How）：这是关于主题人物动作和表情的细致描写，或者对生成画面的风格描述："戴眼镜的,穿着红色冲锋衣的"或者"阿尔丰斯·慕夏，新艺术运动"。"怎么做"的问题能够帮助我们明确生成画面的预期效果，也是指导 AI 生成图像的索引或关键词。④"在哪里"（Where）和"什么时间"（When）：时间与地点是任何文学写作都必须交代的故事背景与环境要素，也是 AI 能够将"文本"与"时空"相互联系的关键。

例如，"暮色中的屋顶花园，鲜花茂盛，杂草丛生，灯笼昏暗，远处城市天际线与落日云彩形成了鲜明对比"（图 7-4）。这段文字明确交代了图像的上下文信息，能够使 AI 生成更贴近文字的画面。

4W1H 的提示技术是一种适合初学者的方法,可以帮助用户逐渐掌握大模型文生图工具的使用技巧。该方法强调不再使用感觉或情感等模糊术语,而是用文字描绘一幅生动的图画。4W1H 从主题和背景开始,然后是多层细节,最后以气氛或情感结束。这种层层深入的方式正如"系统树",是一种明确的数据结构的呈现形式,可以为大模型提供清晰的方向,从而产生更准确、更丰富的视觉效果。

图 7-4　AI 生成的图像(暮色中的屋顶花园,远处城市天际线)

7.2　视角与镜头设计

7.2.1　图像的画幅与比例

虽然多数智能绘画工具默认生成的图像都采取矩形(1∶1)画面,但也都支持用户自定义的画幅比例。以 Midjourney 为例,其后缀参数 --aspect 或 --ar 参数提供了用户更改的生成图像的纵横比。--ar 16∶9 代表着图片的长宽比为 16∶9,可以用于多数计算机屏幕或者高清电视。Midjourney 生成的图像大小为 1024 像素 ×1024 像素或 1500 像素 ×1500 像素,长宽比仍为 1∶1。宽幅画面的图像可以是 1600 像素 ×900 像素、4000 像素 ×2000 像素或 320 像素 ×200 像素等。--as 参数必须使用整数,如可以使用 139∶100 而不是 1.39∶1。用户设定的图像纵横比会影响生成图像的形状和组成。放大时某些画面内容的纵横比可能会略有变化。Midjourney 图像纵横比的设定提示词如下:"充满活力的加州郁金香花 --ar 5∶4"或"雪景中的故宫红墙与盛开的梅花 --ar 16∶9"(图 7-5,右)。在日常设计中,3∶4、2∶3 和 4∶5 的图像幅面多用于图书杂志、户外广告以及印刷海报等。4∶7 的图像幅面主要用于智能手机。5∶4、3∶2 和 1∶1 幅面的图像可以用于礼盒或包装,部分也用于特殊规格的图书或画册设计。宽幅 16∶9 和 7∶4 的画幅常用于电子课件(PPT)、高清电视和画册等。从视觉效果上看,宽幅画面如同宽银幕电影(15∶9 或 3∶1),能够带来更大的视野和更丰富的景观,但竖版的画幅则更有利于人们将目光聚集于画面细节。

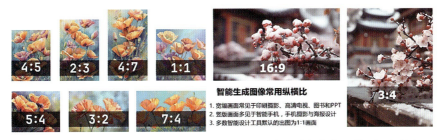

图 7-5　提示词控制图像纵横比（示郁金香花图像与故宫梅花图的画幅比例）

7.2.2　摄影角度与镜头语言

当利用 AI 生成图片时，用户就像一个导演，而 Midjourney 就像是你的摄影师。你可以对它发出指令，并在指令中包含特定的术语，就可以让 AI 帮你实现各种戏剧化的效果。这些术语分为两类，即相机角度/机位（camera angles）和镜头类型（shot type）。视角的选择对塑造任何艺术作品的构图、情绪、风格都非常重要。我们在生活中也会尝试不同的视角让亲人和朋友在照片里呈现不一样的感觉。例如，低角度拍摄可以让女友的腿看起来更长，或者让男朋友看上去更高。在使用 Midjourney 绘图时，我们也可以把自己想象成拿着相机或者使用无人机的摄影师，通过使用不同的关键词来选择不同的视角/机位，从而让图片传达出我们想要的感觉或效果。大多数 AI 设计的初学者往往专注于描述场景的主题和形容词，但忽视了视野、镜头和观众的视角。

要创作令人惊叹的视觉效果，不能完全依靠提示词，而是要以摄影师的心态考虑照片的每个元素，这样才可以将脑海中想象的场景变成现实。摄影师往往对细节更为挑剔，对构图画面精益求精。他们通过选择引人注目的主题、合适的相机角度以及光线，并通过调整光圈来模糊背景等产生"决定性的瞬间"（亨利·卡蒂尔-布雷松）。我们同样可以引导 Midjourney 的虚拟之眼，指示它从不同的位置、距离和视角捕捉场景，由此产生更加丰富和生动的画面效果。例如，广角镜头可以产生宏伟的景观，特别适合表现辽阔的自然（图 7-6，左上）。极端特写镜头（微距摄影）可以让我们领略

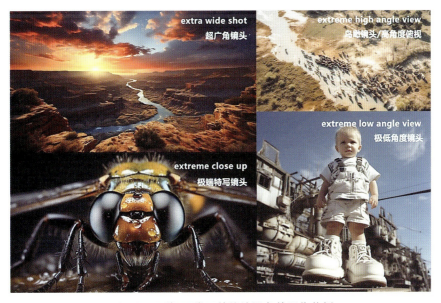

图 7-6　几种 AI 常用的镜头视角的图像范例

微观世界的独特魅力（图 7-6，左下）。鸟瞰镜头使得环境中的元素在宏伟的背景下显得渺小（图 7-6，右上），而低角度拍摄（仰拍镜头，low angle view）则可以产生高耸的感觉（图 7-6，右下）。一般来说，空中俯拍（aerial view）的效果通常能比 bird's-eye view 的鸟瞰镜头的画面更为广阔，而卫星视角（satellite view）则可以覆盖地球。

摄影镜头语言是指摄影师通过镜头的选择、景别的变化、机位的设计、剪辑的技巧等手段，让观众按照摄影师/导演的指引去观看和理解画面，从而表达个人观点和意识的方式。镜头语言是摄影师的职业语言，也是 AI 能够产生专业摄影图片效果的基础知识。镜头语言不仅可以交流，更可以让每个摄影师都可以形成自己独特的风格。镜头语言有两个重要参数，即光圈和焦距。光圈主要影响画面虚实。光圈的大小通常用 f 数值（如 f/1.8、f/4）表示，数字越大光圈越小，如 f/1.8>f/2.8>f/4。光圈大小直接影响到图像的曝光量和景深（即图像中清晰区域的范围）。大光圈（小 f 数）会使更多光线进入，从而增加曝光，使得图像更亮。相反，小光圈（大 f 数）减少光线的进入，会使图像更暗。大光圈会产生较浅的景深，使得背景模糊，而主体清晰，常用于肖像摄影。小光圈提供了更大的景深，使得前景和背景都较为清晰，常用于风景摄影。

焦距（focal length）是镜头的一个物理特性，它决定了镜头的视角宽度以及成像时物体的放大程度。焦距是从镜头光学中心到成像平面（当镜头对准无限远处物体时）的距离，通常以毫米（mm）为单位。广角镜头（焦距短，如 24mm）能够捕捉到更宽广的视野，在较近的距离拍摄到较大范围的场景。广角镜头常用于风景摄影和建筑摄影。标准镜头（焦距中等，如 50mm）提供与人眼相似的视角，常用于日常摄影。长焦镜头（焦距长，如 200mm）可以大幅放大远处的物体，常用于野生动物摄影和体育摄影。通过调整光圈和焦距，摄影师可以控制图像的曝光量、景深、视角宽度和物体的视觉比例。焦距数值越大，视角越小，可以将远处的景物放得较大；反之，焦距数值越小，视角越大。图 7-7 分别是不同光圈与焦距参数生成的 AI 图像，可以明显看出，小光圈图像更暗，而大光圈图像则更为明亮（图 7-7，左上）。同样，焦距为 200mm 时，图片中的前景物体比焦距为 24mm 时更清晰（图 7-7，右下）。

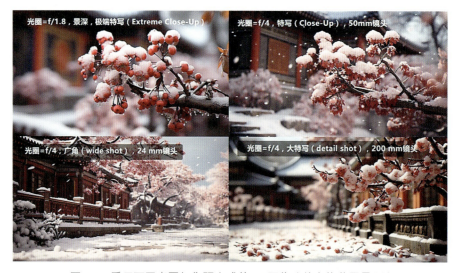

图 7-7　采用不同光圈与焦距生成的 AI 图像（故宫梅花雪景图）

AI 提示词常用的摄影词汇（中英文）包括 panoramic shot（全景摄影）、wide shot（远景）、ultra wide shot（超广角）、fisheye lens（鱼眼镜头）、bird's-eye view 或 God's eye view 或 aerial view（鸟瞰、

上帝视角、空中俯拍）、high angle shot（高角度）、depth of field（景深）、close shot（近景）、closeup shot（特写）、medium closeup（中特写）、detail shot（大特写）、extreme closeup/macro lens（极端特写/微距镜头）、medium shot（中景镜头）、above the middle（中部以上）、waist shot（腰部以上）、knee shot（膝部以上）、full length shot 或 full body shot（全身镜头）、extreme low angle 或 worm's-eye view shot（超低视角）、profile angle（侧面视角）和 POV shot（主观视角）等。

上述这些词汇很多都有多种类似的表达方式。例如，超远景/广角镜头（extreme wide shot）就是比远景更广阔或更远的视角。类似的词汇包括 panoramic shot、extreme long-shot、ultra wide shot、super wide shot、ultra wide-angle shot 等。许多词汇之间只有细微的差别，我们只能通过实验来验证不同镜头词汇的差别。好在各种艺术观点并没有严格的限制，探索的可能性使得 AI 绘画成为一种令人兴奋的实验技术。图 7-8 给出了上述摄影语言的一些 AI 艺术实验，我们可以从中发现各自的特征。

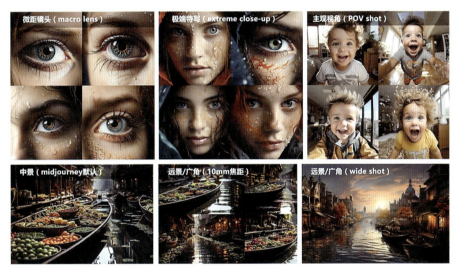

图 7-8　几种常用 AI 镜头（景别）生成的图像

除了摄影外，动画或电影也会用一些镜头，如远景镜头、特写镜头、过肩镜头和观众视角（audience's POV）等添加戏剧效果。过肩镜头可以捕捉两个人对话并制造紧张和悬念，在动画或电影场景中经常用到（图 7-9，左）。观众视角镜头通过透视会场可以产生故事情境。荷兰视角镜头（dutch angle）通过夸张变形的拍摄角度可以营造一种不安或困惑的气氛。高角度拍摄镜头通常是从人物头部上方拍摄，以使他们看起来比实际更小或更无力。它还经常用于强调场景中的力量动态并制造紧张感等。等轴距镜头（isometric）一种以 2D 形式直观地表示 3D 对象的方法，通常用于技术和工程图纸文档等（图 7-9，右）。

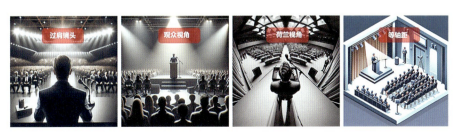

图 7-9　过肩镜头、观众视角、荷兰视角和等轴距镜头参数生成的 AI 图像

7.2.3 摄影器材与媒介

在提示词中加入不同的相机，可以让 Midjourney 的算法模仿该设备的视觉特征。例如，傻瓜相机（disposable camera）可以带来真实和复古的感觉。哈苏 X1D 的画幅相机则带来超高分辨率和色调。除了相机之外，还可以添加胶片，赋予照片永恒的魅力。例如，Ilford HP5 Plus 可以赋予照片更加细腻的纹理。表 7-2 提供了几种相机的名称、功能介绍和提示词供读者参考。

表 7-2 几种相机的名称、功能介绍和提示词范例

相机名称	功 能 介 绍	提示词范例
运动相机 GoPro Hero	极限运动（滑板、滑雪、越野摩托车、攀岩），水上运动（游泳、冲浪、潜水、皮划艇），骑行等照片	woman, skiing, leaping, full body shot with GoPro hero（女人，滑雪，跳跃，全身照，运动相机）
拍立得 宝丽来 Polaroid	风格类似于傻瓜相机，但颜色会更加柔和，画面复古而梦幻。风格类似还有 Fujifilm Instax 系列的相机	Polaroid camera photo of a young woman in a floral dress riding a bicycle down a country road（宝丽来相机拍摄的一位身着碎花连衣裙的年轻女子在乡间小路上骑自行车的照片）
哈苏相机 Hasselblad X1D	无反光镜中画幅数码相机，适用于表现极致艺术画质的专业摄影，构图与画面简洁清晰，纵深感与立体感	snow covered peaks, a row of trees on the distant horizon, Hasselblad X1D（白雪山峰，树与地平线，哈苏相机）
傻瓜相机 disposable camera	可以产生一些独特的，非主流的，带有怀旧色彩的更自然的风格	disposable camera photo of a woman's sun-kissed hair whipping in the wind（傻瓜相机拍摄的一位女士被阳光亲吻过的头发在风中飘扬的照片）
Lomo LC-A Lomography	Lomo LC-A 是一款 35mm 胶片相机，源自俄罗斯。图像会有梦幻和复古的感觉，色彩也更加鲜艳饱和	full body shot of a joyful little girl, Lomo LC-A（欢乐小女孩的全身照，Lomo LC-A）
徕卡 Leica M Monochrom	徕卡 Leica M Monochrom 是专门拍摄黑白图像的相机。具有更广泛的动态范围，从而产生更细致的灰度图像	spiraling architecture of a historic staircase, Leica M Monochrom（历史楼梯的螺旋建筑，Leica M Monochrom）

上述提示词的出图效果可以参考图 7-10。许多人往往期待 AI 图像能获得专业摄影的效果。然而，要想创造出引人入胜的作品，首先需要用户对照片有一些初步的设想，例如，画面的场景和背景是什么？时代（年代）特征是什么？其中包含了哪些人物、事件和动作？整体色调要自然风格还是要呈现某种滤镜色彩？画面视角要正面、俯瞰或是眺望？对人和物的细节有没有特定要求？画面风格要 2D、动漫、写真相片，还是要卡通风格？除了本章中提到的摄影术语、镜头语言与相机胶片的选择外，读者对作品的媒介形式的描述也是重要的环节之一。下面是几个可以提升 AI 图片质量的语言技巧。

①把与照片相关的词汇纳入提示词，明确指示 AI 系统的出图格式，如提示词里包含有 photo（照片）、photography（摄影）和 raw image（raw 格式的摄影图片）等，就可以使出图效果更接近摄影。②使用与商业图片库相关的词汇。商业图片资源库中往往有大量的摄影师上传的作品。提示词中加入 stock image、getty image、shutterstock、pixabay、unsplash 等词汇可以缩小大模型的检索范围，生成更好的图片。③提示词加入"国家地理"（National Geographic）往往可以产生专业获奖照片效果，如 top view National Geographic award - winning GoPro Hero shot-style raw 这样结合了相机、镜头、

格式与风格的提示词会收到很好的出图效果（图 7-11，左和中）。④提示词使用 RAW 模式或是添加参数 --style raw 的后缀参数会产生更逼真的图像效果。⑤如果提示词过短，AI 倾向于生成绘画风格而非逼真照片，所以建议提供更详细的提示词，如 "a young woman with shoulder length auburn hair, bright green eyes, light freckles across her nose, wearing a pink floral print dress, laughing joyfully"（一头齐肩赭色长发的女孩，有一双翠绿色的眼睛，鼻子上有浅浅的雀斑，身穿粉色花卉印花连衣裙，开心地笑着）会产生更真实的照片效果（图 7-11，右）。

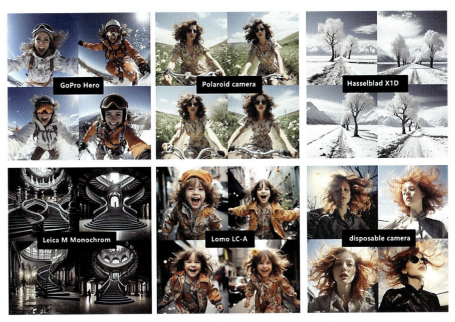

图 7-10　提示词中加入几种相机的生成图像测试（参照图 7-9）

图 7-11　加入"国家地理"的提示词生成图（左和中）及加入详细描述的提示词生成图（右）

7.3　光影与照明设计

7.3.1　灯光照明设计

灯光与照明以及自然光线是视觉艺术的关键元素。光影效果可以极大地影响图像的情绪、构图和风格。虽然 AI 会自动根据场景添加不同的光照效果，但是我们根据自己的需求，添加不同的灯

光效果可以产生更加精美和专业的图片结果。可控光指的是可以通过人工操作改变灯光的效果，如影楼或摄影棚的布光。其中，主光源（key light）对于增加主体的立体感至关重要。它可以让人脸看起来更立体，让风景图片更有质感，让静态照片更为清晰。主光源的角度决定了图像的整体基调。在 Midjourney 提示词里加入"工作室肖像"（studio portraiture）就会让主体处于主光源之下。例如，"一个穿碎花连衣裙的中国女孩抱着比熊犬，工作室肖像"（a Chinese young woman wearing a floral dress is holding a bichon frise, studio portraiture）就突出了主光源的影响。

逆光（backlight）可以使主体从后面被照亮并突出主体的轮廓，让主体和背景分离。这不仅增加了一种空灵、梦幻的效果，而且使主体显得更加立体。例如，"an extreme close up of a dandelion seed head against a blurred background, backlighting（蒲公英种子头的极度特写，背景模糊，逆光拍摄）。边缘光（rim light）与逆光相似，它仅仅掠过主体的外边缘，并产生细长的光线轮廓。在 Midjourney 中，你可以用它来使物体或人物看起来像从黑暗中浮现出来，或者将它们从背景中清晰地分离出来，为你的构图增加深度和焦点，例如 "a hummingbird with wings spread, rim lighting freezing the rapid motion mid-flight"（一只蜂鸟展翅飞翔，边缘光定格了飞行中的快速动作）。伦勃朗光（Rembrandt light）以荷兰画家命名，是指柔和的侧面或背面照明，在一侧脸颊上形成三角形高光，可以为图像增添古典的气质，例如 "a young woman with a royal gown and crown, seated on a throne，Rembrandt lighting"（一位身着皇室礼服头戴王冠、坐在王座上的年轻女性的图像，伦勃朗灯光）。

上述几种布光方式生成的图片效果如图 7-12 所示。

图 7-12　工作室布光、逆光、侧光和伦勃朗灯光的 AI 生成图像

烛光照明（candle lighting）可以呈现复古、神秘的场景或增添乡村及温暖的氛围。例如 "a portrait of a medieval female scholar, concentrating on an ancient manuscript, with flickering candlelight"（一幅中世纪女学者的肖像画，她正在专心地研究一份古老的手稿，闪烁的烛光，图 7-13，左）。三点照明（three-point lighting）是摄影棚常用的布光手段，使用三盏灯在拍摄对象上实现光影的均匀

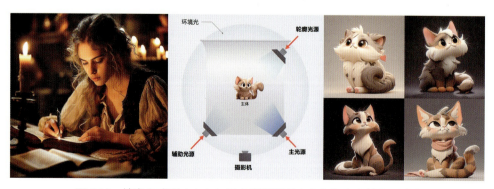

图 7-13　烛光生成图（左）与三点照明原理（中）和出图效果（右）

平衡。它通常由两个侧灯（或主灯）和一个背光灯（或补光灯）组成。主光为拍摄对象的两侧提供照明，而辅助光则柔化主光造成的阴影并增加构图的深度（图7-13，中和右，提示词为 a cute cat，3d，octane render，blender，--niji 5 --s 400- -style expressive，tree-point lighting）。

此外，柔光（soft light）是散射得比较弥漫的光源。柔光下的人脸会显得均匀柔和，不会有很明显的明暗过度。尤其是女性或儿童会显得更加柔美，例如"a girl working in front of the computer desk, orange cat beside，soft light"（计算机桌前的女孩，橘猫陪伴，柔光）（图7-14，左）。硬光（hard light）可以理解为直射光。硬光打到人脸上形成的阴影的明暗交界线很清晰，立体感会很强，适合表达强势情绪的画面，例如"an eye-level shot and medium shot angle. an Eastern monk, hard lighting"（东方僧侣，视线水平和中景拍摄，硬光）（图7-14，中）。高调照明（high-key lighting）技术用于没有任何阴影或暗色调的场景。主光源应放置在高角度，产生柔和的阴影，并且还可能有额外的补光灯为场景添加更多光线（图7-14，右）。相反，低调照明（low-key lighting）用于具有大量阴影和较暗色调的戏剧性场景。主光应放置在较低的位置并偏向一侧，以便产生较深的阴影，并且还可能有额外的补光灯为场景添加更多光线。

图7-14 柔光（左）、硬光（中）和高调照明（右）的AI出图效果

7.3.2 自然光效设计

自然光效（natural light effects）是指在非人工布光的情况下，依靠自然界的日光或月光产生的物体或场景的照明效果。使用自然光可以为风景或肖像增添真实动人的效果。在 Midjourney 里使用自然光很容易与观众产生共鸣。自然光的效果不只是视觉上的，它还可以影响作品的情感基调，例如清晨的柔和光线可以创造出平静和充满希望的感觉，而黄昏的金色光线则可能带来怀旧和温馨的情绪。自然光的变化也为艺术作品提供了丰富的动态和多样性。通过有效利用自然光，艺术家可以展示他们对光线如何影响景观和情感的深刻理解。这不仅是一种技术挑战，也是一种艺术表达。下面介绍自然光效和相关的提示词（表7-3）以及相关的效果图（图7-15）供读者参考。

表7-3 自然光效的时间、说明和相关的提示词范例

时间	光效	提示词范例
黄金时刻 golden hour	日出后和日落前的黄金时段营造出标志性的温暖、柔和的光线。梦幻般的怀旧感，是肖像、风景和浪漫意象的完美搭配	A woman guitarist strumming an acoustic guitar on a beach, backlit by a dramatic golden sunset（一位女吉他手在海滩上弹奏木吉他，绚丽的金色夕阳映照在她的背影上）

续表

时间	光效	提示词范例
蓝色时刻 blue hour	这种光照条件产生了浓郁的蓝色调，往往会给人一种宁静、神秘的感觉。它非常适合创作傍晚的城市景观或宁静的黄昏风景	A glassy lake reflecting blue hour clouds and colors with a fisherman in a boat（玻璃般的湖面倒映着蓝色的云朵和色彩，湖中有一位乘船的渔夫）
黄昏和黎明 dusk and dawn	在黄昏和黎明的转瞬即逝的时刻，光线发生了戏剧性的转变。这些过渡时期的光线柔和、有方向性，有时甚至色彩斑斓	A winding path through orange tulip fields underneath a pastel dusk sky（黄昏的天空下，一条蜿蜒的小路穿过橙色的郁金香花田）
阴天 overcast	阴天可产生柔和、均匀的照明，非常适合 Midjourney 生成人像和户外场景。它可以唤起一种忧郁或宁静的感觉，是情绪化场景的理想选择	A girl sitting on a deserted beach, wrApped in a blanket, overcast lighting（一个年轻女孩坐在荒凉的海滩上，裹着毯子，光线：阴天）
丁达尔光或耶稣光 tyndall rays	有什么比穿过云层或森林树冠的阳光更能捕捉到大自然的魔力？它能为风景或海景增添壮丽和神圣的气质	A small clearing in a dense forest with sunbeams spotlighting a tranquil deer（密林中的一小块空地，耶稣光照耀着一只宁静的小鹿）
直射光 direct sunlight	强烈而聚焦的直射光营造出鲜明、戏剧性的对比，非常适合阳光明媚的白天场景	A photo of female surfer riding waves, the water sparkling under the direct sunlight（一幅女冲浪者乘风破浪的照片，阳光直射下的水面波光粼粼）
薄雾漫射光 foggy/misty lighting	薄雾漫射光舒缓、细腻。这种光在 Midjourney 中可以营造出一种带有神秘色彩的空灵氛围	A bridge lead to nowhere, its opposite end swallowed by the fog, creating an ethereal path（一座桥似乎不知通向何方，桥的另一端被浓雾吞没，形成一条通向未知的空灵小径）

图 7-15　自然光效时间和相关提示词生成的 AI 图像（参考表 7-3）

除了上面介绍的词汇外，英文描述光线的词汇还有很多，如 lighting（光、闪电）、ray（光线）、glow（光晕）、shadow（阴影）、effect（效果）、atmosphere（氛围）、highlights（高光）、sparkle（火花）等，其适用的场合也并不一样。例如，营造暗黑或朦胧色调往往可以用 moody atmosphere（忧郁氛围）、moody darkness（黑暗氛围）、dreamy haze（梦幻朦胧）、misty foggy（雾气朦胧）、ethereal mist（空灵雾气）、shadow effect（阴影效果）、glow effect（光晕效果）、serene calm atmosphere（安详宁静氛围）、soft illumination（柔和照明）、soft candle light（柔和烛光）、atmospheric lighting（气氛照明）、soft moonlight（柔和月光）等词汇。反之，选择清新或明亮色调可以用 rays of shimmering light（微光）、bright highlights（明亮高光）、vibrant color（鲜艳色彩）、warm light（暖光）、sunlight（阳光）等。其他描述光效的特殊词汇包括 anamorphic lens flare（变形镜头光晕）、radial lens flare（径向透镜光晕）、lens flare（镜头光晕）、fairytale sparkles（童话闪光）、magic sparkles（魔术火花）等。建议读者通过艺术尝试来掌握这些词汇的图像效果，使生成图像更接近专业水准。

7.4 数字色彩与AI设计

7.4.1 数字色彩基础

色彩是一个用来描述人类感知不同波长光线的术语。我们的眼睛包含一种对光线强度（亮度）敏感的视杆细胞和三种对特定不同波长（色彩）敏感的视锥细胞，分别对应长波（红）、中波（绿）和短波（蓝）。可见光谱中有无限种色彩，每个波长范围也有无限种，不仅只是红绿蓝。但我们的大脑会通过混合不同波长的信号来表现这些色彩，这也就是我们得以"看到"这些次级色调，如黄色、洋红（品红）、绿色和其他色彩的原因。根据实验，我们的大脑只能分辨大约 1000 万种色彩，我们称之为"光可见谱"，代表了普通人用眼睛能看到的所有色彩。我们将这些色彩绘制到图表上，便形成了根据国际照明委员会制定的一种测定颜色的国际标准色域图（图 7-16），这就是构建数字色彩的基础。可以把它想象成一幅用来定位色彩的数字地图。

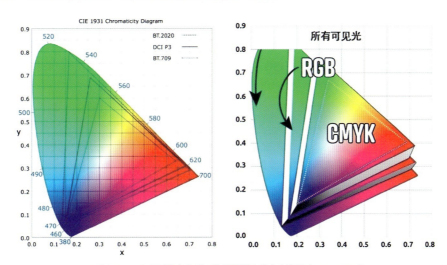

图 7-16　用于测定颜色的国际标准色域图（CIE1931）

色彩模式又称作"色域"或者"色彩空间"（color space），是通过空间坐标系来表示色彩的方法，这种坐标系所能定义的色彩范围即色彩模式。我们经常用到的色彩空间主要有 RGB、CMY、Lab 等。

色彩模式是一种根据色彩的组成属性描述其自身的数学方法。数字视频的标准色彩模式是 RGB 色彩模式，它与 CIE 1931 表使用的模式是相同的，即基于创建各种色彩的红、绿、蓝光的量来描述它。当在计算机监视器上显示颜色的时候，红色、绿色、蓝色被当作 X、Y 和 Z 坐标轴。另外一个生成同样颜色的方法是使用色相（X 轴）、饱和度（Y 轴）和明度（Z 轴）表示，这种方法称为 HSB 色彩模式。除了色彩模式外，色彩深度（位深）也是色域的重要标准，是对图像中所有色彩数量的度量单位。色彩深度常用单位为位/像素（bpp），若色彩深度是 n 位元即有 2^n 种颜色选择，例如 16 位代表拥有 65536 种颜色。因此，位深用于描述色彩的信息量，也就是位数越多，能描述的色彩就越多，颜色越丰富越细腻。

我们将自然阳光称为白光，但如果用一个三棱镜观察光束的散射，就会知道这种白光可以分离成类似雨后彩虹般的各种颜色。当阳光穿过三棱镜时，它会发生折射，并导致白光分解成不同波长的彩色光，一般可以分为 7 种颜色，即红、橙、黄、绿、蓝、靛和紫（洋红）。色彩模式是描述使用一组数值表示颜色方法的抽象数学模型。例如，三原色光模式（RGB）和色墨混合模式（CMY）都是色彩模式。在绘画调色中，我们以黄、蓝和洋红色为基本色（图 7-17），颜色环相对应的位置为补色（二级颜色），而原色与补色之间的色彩为三级颜色（相邻色）。在 CMY 印刷色模式中，如果将等量的原色混合就会得到黑色（理论上）。但为了印刷"纯黑色"，打印机往往需要添加预混黑色。CMYK 模型是基于物体的反射光模式，因此其色域范围比 RGB 的色域范围要小。

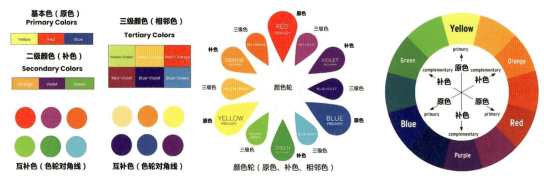

图 7-17　红黄蓝基本色、二级和三级色模式（左）和颜色轮模式（中和右）

除了 RGB 与 CMY 色彩模式外，HSB 色彩模式与 Lab 颜色模式也是计算机描述数字色彩空间的常用模式。HSB 色彩模式即色度、饱和度、亮度模式（图 7-18，右下）。它采用颜色的三属性来表色，即将颜色三属性进行量化，饱和度和亮度以百分比值（0%~100%）表示，色度以角度（0°~360°）表示。HSB 色彩模式以人类对颜色的感觉为基础，描述颜色的三种基本特性。即用色度（H，也称色相）、饱和度（S）和亮度（B）描述颜色的基本特征，为将自然颜色转换为计算机色彩提供了一种直接方法。Photoshop 提供了 HSB 与 Lab 色彩模式的选项滑块（图 7-18，左下）。

Lab 颜色模式是根据国际照明委员会制定的一种测定颜色的国际标准建立的一种色彩模式。Lab 颜色模式弥补了 RGB 和 CMY 两种色彩模式的不足。它是一种设备无关的颜色模式，也是一种基于人类生理特征的颜色模式，灵长类动物的视觉都有两条通道：红绿通道和蓝黄通道。因此，Lab 颜色模式由三个要素组成，一个要素是亮度（L），a 和 b 是两个颜色通道。a 为红绿通道，是从深绿色（低亮度值）到灰色（中亮度值）再到亮洋红色（高亮度值）；b 为蓝黄通道，是从亮蓝色（低亮度值）到灰色（中亮度值）再到黄色（高亮度值）。因此，这种颜色混合后将产生具有明亮效果的色彩（图 7-18，上）。Lab 颜色模式是用数字化的方法来描述人的视觉感应。Lab 颜色空间中的

L 分量取值范围是 [0,100]，表示从纯黑到纯白；a 表示从红色到绿色的范围，取值范围是 [127,−128]；b 表示从黄色到蓝色的范围，取值范围是 [127,−128]。

 Lab 色域是所有颜色模式中最宽广的，它囊括了 RGB 和 CMY 的色域。比计算机显示器，甚至比人类视觉的色域都要大。Lab 模式所定义的色彩最多，与光线及设备无关并且处理速度与 RGB 模式同样快。因此，可以放心大胆地在图像编辑中使用 Lab 模式。而且，Lab 模式在转换成 CMY 模式时色彩没有丢失或被替换。因此，最佳避免色彩损失的方法是：应用 Lab 模式编辑图像，再转换为 CMY 模式打印输出。Lab 模式也是 PS 从一种颜色模式转换到另一种颜色模式的中介。

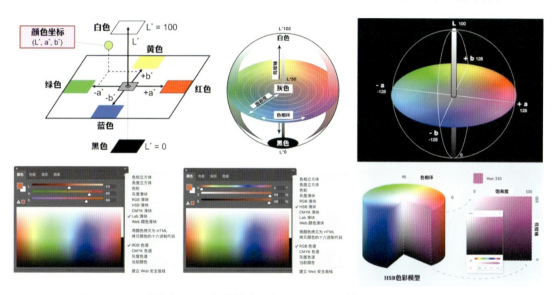

图 7-18 Lab（上）、HSB 色彩模式（右下）以及 PS 的"颜色版"选项（左下）

7.4.2 色彩心理学

 色彩虽然在物理学上属于大自然的光谱范畴，但色彩心理学实验证明：色彩对人的心理与认知具有很大的影响，如蓝色有镇定、安神、提高注意力的作用；而红色有醒目的作用，可以使血压升高，有时可增加精神紧张。四季轮回成为人们对色彩的直接体验。暖色系是秋天的主色调，无论是金黄的枫叶，还是姹紫嫣红的葡萄苹果，无不使人垂涎欲滴、胃口大开。橙色代表了温暖、阳光、沙滩和快乐，而且橙色创造出的活跃气氛更自然。橙色可以与一些健康产品搭上关系，例如橙子里也有很多维生素 C。黄色经常可以联想到太阳和温暖，带给人口渴的感觉，所以经常在卖饮料的地方看到黄色的装饰，黄色也是欲望的颜色。橙黄色往往和蓝绿色、紫色形成鲜明的对比，并给人带来无限的遐想和温馨的感觉（图 7-19）。色彩同样有着象征与文化的含义。绿色是自然环保色，代表着健康、青春和自然。不同明度的蓝色会给人不同的感受。蓝天白云，碧空万里代表着新鲜和更新，深蓝色给人冷静、安详、科技、力量和信心之感。现代工厂墙壁多用清爽的蓝色，起到降低工人疲劳感的效果。同样，医护人员的服装也多采用淡蓝色和绿色（图 7-20）。

 色彩设计是产品营销的秘诀。例如，星巴克每年都会在不同的节假日推出富有季节特色的限量纸杯。从 1997 年开始，为了庆祝圣诞节，星巴克推出了多款特色纸杯。因为这些纸杯添加了各种圣诞节符号，如圣诞树、麋鹿和雪花等，因此受到了消费者的欢迎。2016 年，星巴克推出 13 款不同的圣诞节限量纸杯。这些杯子是从 1200 名民间设计师作品中挑选出来的优胜者（图 7-21）。"杯

图 7-19　橙黄色往往和蓝绿色、紫色形成鲜明的对比

图 7-20　现代医护人员的服装也多采用淡蓝色和绿色

子经济"是隐藏在星巴克咖啡业务背后的功臣。数据显示,每到圣诞季,星巴克的销售数字都会格外好看。不只是圣诞季,例如在复活节,星巴克就会换上了具有春天气息的蓝色、黄色和绿色纸杯。我们同样可以借助 AI 创意来设计这种圣诞风格的星巴克咖啡纸杯。通过提示词"星巴克纸杯限量版,冬季节日符号如圣诞树、麋鹿和雪花"(Starbucks limited paper cups, various winter symbols, Christmas trees, elk and snowflakes)就得到了纸杯的创意原型(图 7-22)。

图 7-21　星巴克在 2016 年圣诞节推出的 13 款限量纸杯(部分)

图 7-22 利用 AI 参照图 7-21 生成的星巴克限量圣诞纸杯

7.4.3 智能色彩设计

从文艺复兴时期的鲜艳色调到巴洛克时期的鲜明对比，艺术家使用色彩来传达各种含义和信息。抽象艺术大师瓦西里·康定斯基曾经指出："颜色是一种直接影响灵魂的力量。"今天，利用 AI 色彩进行艺术表达变得更加具有挑战性，因为 Stable Diffusion、Midjourney 等智能工具使我们通过语言来探索色彩成为可能。例如，对于高饱和度和高明度的色彩，我们可以用 bright（明亮）、vibrant（鲜艳）、vivid（生动）等词语来表示，再加上指定的颜色，就能在 Midjourney 中复现明亮的色彩。例如在生成人物图像时，为服装指定明亮的颜色，如黄色、青柠色、粉色，或者在颜色之前加上 colorful（多彩）、playful color（欢乐色彩）等关键词来强调色调，就能生成色彩明快的图像。

例如，我们用提示词"一个戴着太阳镜的可爱女孩，充满活力的橙色，俏皮的色彩组合，标志性的意象，孩子般的纯真，时尚编辑摄影"（a cute girl wearing sunglasses, vibrant orange, playful color combinations, iconic imagery, child-like innocence, fashion editorial photography）指导 AI，就可以得到一幅充满色彩活力的 AI 图像（图 7-23）。同样，我们输入提示词"美丽的女孩在玩洒红节，周围环绕着鲜艳的色彩，8k，极其详细，真实照片，4k"（Beautiful woman playing holi, surrounded by vibrant colors, 8k, extremely detailed, realistic photo, 4k），也生成了五彩斑斓的图像（图 7-24）。

图 7-23 色彩提示词引导 AI 生成的活泼女性的图像

图 7-24　色彩提示词引导 AI 生成的节日女生的图像

　　类似的思路也可以用到家居和室内的设计中，如果在提示词中加入 painting frame（画框）、mockup（样机）和 bright（明亮）这样的关键词，就可以将图像转换为带有样板间风格的设计。例如，提示词"明亮的房间，阳光从窗户照射进来，房间里有一张咖啡桌，上面放着一杯咖啡"（a bright room with a window from which the sun shines, there is a coffee table in the room on which there is a cup of coffee）就产生了明亮的客厅效果（图 7-25，左上）。同样，提示词"墙壁艺术样板间，拉丁美洲风格客厅，照相写实"（create a wall art mockup photo in a photo-realistic Latin American-style living room）与提示词"简约主义客厅，样板间，明亮的黄色和橙色，空墙"（minimalist living room, bright yellow and orange, empty wall mockup）也可以生成高调风格的色彩场景（图 7-25，左下，右下）。同样，带有"柔光"等词汇也能够生成有创意的色彩空间效果，如提示词"等距立方体切口的客厅，3D 艺术，柔和色彩、柔光、高细节、artstation、概念艺术、behance、光线追踪"（cube cutout of an

图 7-25　色彩提示词引导 AI 生成的不同风格的色彩样板间

isometric living room, 3d art, pastel colors, soft lighting, high detail, artstation, concept art, behance, ray tracing）。这个提示词给出了光照模式（光线追踪）、色彩形式与概念艺术以及 artstation、behance 两种艺术社区的风格，由此产生的图像带有梦幻般的色彩效果（图 7-25，右上）。

以下是一些提示词中常用到的色调（tone）与色系（color series）供读者参考：morandi tones 莫兰迪色调、red and black tones 红黑调、gold and silver tones 金银色调、bright orange 亮丽橙色系、yellow and black tones 黄黑色调、neon shades 霓虹色调、steady blue 稳重蓝色系、autumn brown 秋日棕色系、coral orange 珊瑚橙色系、violet purple 紫罗兰色系、lemon yellow 柠檬黄色系、crystal blue 水晶蓝色系、fashionable gray 时尚灰色系、candy tones 糖果色系、rose gold 玫瑰金色系、sky blue 浅蓝色系、turquoise tones 土耳其蓝色系、mint green 薄荷绿色系、maple red 枫红色系、laser candy paper color 激光糖果纸色、macarons 马卡龙色、black and white 黑白灰色系、titanium 钛金属色系、fresh fruits 鲜果色系、minimalist black and white 极简黑白色系、warm brown 温暖棕色系、soft pink 柔和粉色系、star flash 星光闪烁、denim blue 丹宁蓝色系、luxurious gold 奢华金色系和 ivory white 象牙白色系等。读者可以在提示词中加入上述色彩，由此可以体验不同的色彩风格。例如，"一个英俊的 40 岁中国男人和一个美丽的 20 岁中国女孩。爱情氛围情侣。罗马别墅的外部 - 庭院、马赛克瓷砖、罗马雕像。充满活力的彩色肖像。莫兰迪色调，高级时装、商务时装或晚装。腰部以上拍摄，专业摄影"（a handsome 40year Chinese man and a beautiful 20year Chinese girl. love vibe couple，exterior of a Roman villa - Courtyard, mosaic tiles, roman statues.vibrant colorful portrait，Morandi Tones，high fashion or business or evening wear，waist-above shot, professional photography）输入 AI 就可以得到期待的色彩风格（图 7-26）。

图 7-26　提示词加入"莫兰迪色调"可以引导 AI 生成时尚风格的情侣的图像

7.5 时尚与服装设计

7.5.1 AI 与时尚产业

时尚与服装行业是与"创意"最接近的行业。一件新颖衣服的诞生，往往依赖于设计大师的灵感以及基于灵感的描画草图，然后设计师团队通过面料、辅料、工艺的结合，最终呈现引领潮流的服装。由于 AI 绘画工具能够大大降低创作门槛，这使定制化的艺术设计成为可能。借助 Midjourney 等软件，服装设计师可以从历史图片中获得灵感，并通过拼贴混搭，从而创建新颖时尚的潮服。AI 生成软件是时装设计师的强大工具，并将在未来几年给时装业带来革命性的变化。

下面是一些结合了真实和想象风格的提示词与生成图的案例。提示词"蒸汽朋克维多利亚时尚、模特拍摄、皮夹克、护目镜、时尚系列"（steampunk victorian fashion, model photoshoot, leather jacket, goggles, fashion collection）能够生成一个穿着皮夹克、戴着护目镜的蒸汽朋克冒险家角色（图 7-27，左上）。输入提示词"复古未来主义、时装秀模特、灵感时尚、奢华服装拍摄"（retro futurism, fashion runway model, inspired fashion, luxury Apparel photoshoot）再现了复古未来主义的时尚秀场（图 7-27，左下）。提示词"赛博哥特时尚、时装模特姿势、霓虹辫子、PVC 服装、芯片植入"（cybergoth fashion, fashion model pose, neon dreadlocks, PVC clothing, cybernetic implants）也可以生成如同机器人外貌的女性时尚人物（图 7-27，右上）。20 世纪 70 年代的嬉皮士风格曾经引领了一代

图 7-27 提示词生成的增强朋克、复古未来、赛博模特和嬉皮士潮流风格

人的时尚潮流。提示词引导 AI 同样可以再现这种"花童"风格（图 7-27，右下）："20 世纪 70 年代的花童服装广告、有机形状、拼贴画、生活杂志社论、获奖照片、时代作品、现场灯光"（a 1970's flower child advertisement for clothing, organic shapes, collage, editorial for life magazine, award winning photo, period piece, on location lighting）。这些提示词的生成图像均体现了设计师的跨界思维与大胆创新的设计风格。

7.5.2 虚拟服装表演秀

在人迹罕至的沙漠中央屹立着一座古希腊罗马风格的建筑，神秘的太阳女神在建筑物的顶层张开双臂，身穿惊艳礼物的数字模特从楼梯款款信步而下。一段颇有洗脑效果的电子乐响起，脸上毫无表情、全身闪烁着铬合金的光芒的虚拟模特飘过，一场盛大的时装秀开始了（图 7-28，左）。这可以说是一场技术流的服装发布会，数字化时装与 3D 应用程序、循环引擎、动捕技术的结合不仅是商机，更是改变服装展示与营销方式的创意沙盘。出现在元宇宙中数字化服装为人们增添了独特的风景。借助实时渲染技术创作动画，通过设置摄像机带来更多的创作自由，服装设计师轻松展示了与真实表演一样引人入胜的数字服装 3D 电影。从摄像机的运动到 3D 环境，数字服装 3D 电影的一切都根据设计师的奇思妙想来编排，营造出最完整地实现其设想的体验。从古罗马神秘的建筑，到数字模特超现实的复古表演，为这场时装秀带来了"迷失在时空中"的感觉。

如何利用现代计算机技术与 3D 软件使时装在网络世界里散发魅力？虚拟时装秀给出了答案。时尚电商平台 Lyst 和 The Fabricant 在 2022 年共同发布的报告指出，虚拟时装（digital fashion）被描述为"数字世界里的一个交叉领域，与游戏和加密艺术密切相关"。2022 年 5 月，全球首届"元宇宙时装周"（Metaverse Fashion Week，MVFW）在虚拟世界平台 Decentraland 举行，除了 Forever 21、路易斯威登、加拿大"鹅"和雅诗兰黛等 60 多家国际品牌参与了这场盛会，更有来自世界各地的网友以卡通形象登录网站，漫步在精彩的赛博朋克世界里。Decentraland 作为虚拟平台，在地图中设置了一个 NFT 二级交易市场，将可交易的数字资产分布在平台内。坐在计算机前的网友只需要动动手指，就能近距离接触顶尖设计师带来的最新作品，绑定钱包，就能买到各种服装大牌发布的最新的虚拟与实体服装服饰（图 7-28，右下）。

图 7-28　虚拟时装秀（左和右上）和知名服装品牌的 NFT 产品（右下）

7.5.3 智能服装设计

人工智能生成内容（AIGC）技术正在为服装设计领域带来一系列重大变化，这些变化不仅影响设计师的工作方式，也为整个行业的生产、营销以及用户体验带来创新。AIGC 工具可以迅速生成大量的设计草图和概念，帮助设计师快速迭代创意，减少从生成概念到完成成品的时间。通过精确的设计和定制，AIGC 的使用有助于减少在生产过程中的材料浪费，实现更加可持续的生产。此外，顾客可以通过与 AIGC 系统的互动来定制他们的服装，这种参与感和定制化的体验可以显著提升顾客满意度。

目前，许多服装设计师已经开始借助 Midjourney 等 AI 绘画工具来完成服装草图设计，由此大大提升了工作效率。例如，当我们向 AI 系统输入提示词"时尚插画，12 种不同设计，草图，深红色连衣裙，插图，人物画，晚礼服，时尚女士，优雅，不同姿势"（Fashion illustrations, 12 different designs, rough sketches, crimson red color dresses, illustrations, figure drawing, evening dresses, fancy lady, elegant, different poses）后，可以看到智能生成的服装草图设计，展示了经典的红色或绿色晚礼服的款式（图 7-29，上）。同样，一位擅长于结合珠宝首饰与服装设计的女设计师借助提示词"晚礼服，包含珠饰设计的详细时装草图"（detailed fashion sketch of beadwork designs for evening gowns）实现了自己的初步设计构思（图 7-29，下）。为了清晰指导 AI 系统生成特定的服装样式，她还通过上传珠宝服饰的参考图（图 7-29，右下）到 Midjourney，让机器能够"学习"并生成更符合预期的服装设计概念草图。

图 7-29　AI 生成服装草图（上），珠宝服饰设计草图（左下）和参考图（右下）

Midjourney 等智能绘画工具最大的优势就是能够提升服装设计师的素质与创意的多样性。传统上，刚刚大学毕业的青年设计师往往需要在服装行业进行多年的实践与磨练，特别是跟着资深设计师不断学习，才能掌握一定的创意技巧与设计能力。今天，AIGC 能够结合不同的风格、历史趋势以及文化元素，快速生成新颖且多样化的设计方案，这就为青年设计师的成长打开了一扇新的窗口，

使他们能够从全世界的艺术资源（不仅仅是服装设计）中汲取营养，同时也为新手设计师的艺术实验与创意尝试提供更广阔的创意空间。AIGC 不仅能够融合不同领域的创意，促进服装设计与艺术、科技等其他领域的交叉创新，而且可以结合市场数据分析，来预测未来的时尚趋势。

　　下面就是一位摄影师利用 AI 智能设计进行时尚杂志封面插图（图 7-30）设计的创意范例。这个设计思想结合了萨尔瓦多·达利的超现实语言、草间弥生的圆点创意、立陶宛幻想插画家娜塔莉·肖的暗黑艺术、美国当代插图画家塞尔吉奥·洛佩兹与詹姆斯·吉恩的艺术风格以及法国著名时装品牌库雷热（Courreges）等复杂因素，最终实现的带有超现实潮流风格的插图（图 7-30，上）。她通过提示词"正面肖像摄影，波尔卡圆点，20 世纪 60 年代的柔和色彩，在大型飞鱼前面，一位身穿时尚流行的"库雷热"品牌的美貌亚洲空姐，戴着大墨镜面具，80 度视角，塞尔吉奥·洛佩兹、娜塔莉·肖、塞尔吉奥·洛佩兹、詹姆斯·吉恩、萨尔瓦多·达利的艺术风格"（front portrait Photography, polkadot，60's pastels color, in front of a large flying fishes, an asian pop Courreges attractive air hostess with large sunglasses mask, 80 degree view, art by Sergio Lopez , Natalie Shau, James Jean and Salvador Dali）。为了得到更多的创意，她在提示词里去掉了"飞鱼"的元素，并用"透明瓷质印有多色流行波尔卡圆点"（transparent porcelain printed with multicolor pop polka dots）来代替"波尔卡圆点，20 世纪 60 年代柔和色彩"，AI 系统随后生成了别具一格的超现实潮流风格的插图（图 7-30，下）。

图 7-30　AI 生成的超现实风格时尚杂志封面人物插图

7.6　环境与界面设计

7.6.1　烟雾环境设计

　　在摄影和视觉艺术领域，很少有元素能够像烟、雾、蒸汽那样具有不可捉摸的形态。得益于千变万化的形态，灰尘和烟雾可以为快速移动的物体营造出速度感。清晨柔和的雾气给城市或乡村

增添了一层神秘和宁静。每种类型的烟雾效果都具有独特的特征和情感。它们不仅可以为图像注入柔和、神秘的静态效果，还能赋予静止的物体以动态感。几个世纪以来，各种形式的烟雾一直是视觉艺术中迷人的主题和元素。它难以捉摸的形态以及传达情感的能力使其成为艺术家手中的多功能工具。

 Midjourney 可以实现多种类型的烟雾效果，设计师可以将 AI 特效融入风景、建筑和肖像中以增强气氛，同时利用颜色和灯光创造出令人惊叹的视觉效果。例如，在时尚设计与服装表演领域，烟雾本身多变的形态可以配合各种模特场景，产生一种如梦如幻的感觉。图 7-31 从左到右的提示词分别为："16K 人像摄影，一幅精美的水墨画，美丽的舞者，秀发化作云彩消散在背景中，羽翼消散在云彩中，飘逸的裙子在旋转中由云朵消散到背景中，电影，绘画，3D 渲染，照片，海报，唤起超现实的美丽天使，佳能 eos 5d mark iv，超真实，黑色背景，照片融合，特效照片""黑色反光背景中，一个在白烟螺旋中的女舞者草图，浅粉色蕾丝裙，流动烟雾，阿尔贝托·塞维索，飞溅艺术，墨云，动态舞蹈姿势，戏剧灯光，artstation 风格、佳能 eos 5d mark iv、电影、写实、黑色背景、照片融合、特效照片""亚洲模特，蒸发与烟雾融合，阴影背景，概念艺术，幻想，电影，影子礼服。"上述提示词都包含了与"云雾、烟雾"相关的词汇，如云雾、烟、薄雾等以及与"流动、旋转"相关的动词或形容词，如流动、漩涡、多风的、螺旋状等。

图 7-31 提示词实现的服装与烟雾结合的创意图像

 颜色与烟雾相结合，可以创造出更加生动和奇幻的效果。提示词"优雅的舞裙、旋转的薄雾、优美的流线、空灵、缕缕织物、梦幻般、柔和的色调、高级时装"（elegant ball gown, swirling mist, graceful flow, ethereal, wisps of fabric, dreamlike, pastel hues, high fashion）打造了云雾与服装相融合的梦幻般的图像（图 7-32，左）。同样，提示词"东方女神在星云中显现，周围环绕着闪闪发光的蔚蓝色天体迷雾"（eastern goddess manifests in a nebula surrounded by shimmering celestial mists of azure）（图 7-32，右上）和"东方女神在星云中显现，周围环绕着闪闪发光的金色天雾"（eastern goddess manifests in a nebula surrounded by shimmering celestial mists of gold）（图 7-32，右下）通过不同颜色的云雾，打造了不同时空环境的梦幻少女图像。因此，巧妙使用云雾作为衬托，无论是人物、产品或是场景都可以呈现不一样的视觉效果。此外，steam（蒸汽）与 spray（喷雾）和 mist（薄雾）等词汇也常用在表现交通工具，如蒸汽机车、游轮甚至美食，如小笼包的烟火蒸汽等视觉效果（图 7-33）。

图 7-32　提示词实现的服装模特与烟雾或烟火融合的超现实创意图像

图 7-33　蒸汽与薄雾提示词可以增强交通工具或食品的视角特效

7.6.2　奇幻场景设计

奇幻场景设计属于原画设计或概念设计，在游戏、动画、儿童绘本等领域有着广泛的应用。奇幻场景设计的目标是创造出一个充满想象力、神秘感与故事感的独特世界。随着智能设计的出现，人们对该领域的探索有了新的工具和手段。首先，我们需要明确场景的主题和氛围。该场景是表现哥特式的阴郁，还是东方的神秘，或者是北欧神话的奇幻？理解主题将有助于我们确定设计的方向。其次，选择和创造适合主题的地形是关键。例如，如果要创造一个神秘的森林，那么我们需要描绘古老的树木、奇特的植物以及可能存在的神秘生物。在具体场景设计中，光影和动态元素是增强场景神秘感的重要手段。月光、火焰、闪电等可以创造令人着迷的阴影和光效。同时，风火雷电等自然动态要素在塑造奇幻场景中也发挥了重要的作用。例如，我们以北欧海盗神话为背景，构思了一个英雄挑战海怪的故事场面。提示词为"北欧传说，英雄神话，风暴与雷电，火焰，史诗奇幻，梦境中神奇海洋生物"（Viking hero mythology, stormy and lighting, flame, epic fantasy with magical sea creatures in dreamscape），由此得到了初步构想的画面（图 7-34，上）。随后我们进一步将"神奇海洋生物"修改为"巨型蠕动章鱼，用触手包裹着一艘木制战舰"（giant creep octopus with tentacles

wrapping a wooden warship），得到了更有冲击力的场景画面（图7-34，下）。

图7-34　AI生成基于北欧海盗神话的奇幻场景图像

　　文化符号是构建奇幻场景不可缺少的要素。为了增加场景的深度与文化体验，设计师可以在场景中融入各种文化元素和符号，如图案、建筑风格、特定的道具等，它们将帮助观众理解场景背后的故事。例如，我们在表现东方幻想艺术的场景构建中，有意识地增加廊桥、亭台楼阁、荷花、榕树、瀑布等东方园林文化符号,提示词"营造一个东方奇幻的粉彩山水世界，粉红紫藤花木，廊桥，荷花亭，色彩斑斓的小路，倒影明亮"（Creation of an Oriental Fantasy with pastel landscapes，flowers and trees covered with pink wisteria，eastern covered bridge，pavilion with lotus，colorful paths with reflections bright）打造了一个带有东方色彩的奇幻世界（图7-35）。色彩在场景设计中起着至关重要的作用，设计师需要思考如何使用饱和度、对比度等手段来增强场景的情感表达。在上例中，"粉红紫藤花木""粉彩山水"等暖色调表现了东方园林的奇幻和柔和的氛围。相反，冷色调则可能带来阴郁、紧张与神秘的感觉。

图7-35　AI提示词生成的带有东方色彩的奇幻世界图像

　　在奇幻场景设计中，细节是让场景更加精致的关键。设计师需要增加装饰性元素（如花纹图

案等），或提供详细的提示词。例如，下述场景的说明就包含了"原神风格，夜晚背景，花朵飘落，详细插图，矢量艺术，幻想艺术，数字绘画，超分辨率，月光，等轴距风格，未来美学，4K 分辨率，真实感渲染，使用 Cinema 4D"等详细的提示词，由此指导 AI 模型生成了一个带有丰富细节的浪漫场景（图 7-36）。

图 7-36　AI 提示词生成的带有丰富细节的浪漫场景图像

7.6.3　游戏视觉设计

电子游戏是指所有依托于电子设备平台而进行的交互游戏。电子游戏按照游戏的载体（设备）划分，可分为掌机游戏、街机游戏、电视游戏（或称家用机游戏、视频游戏）、计算机游戏（PC 游戏）和手机游戏（或称移动游戏）。电子游戏属于一种随科技发展而诞生的文化活动。经过 50 年的发展，目前电子游戏已成为人们，特别是青少年的主要娱乐活动之一。

游戏视觉设计是游戏开发中至关重要的一环，直接影响游戏玩家的视觉体验和整体感受，确保游戏的可用性和吸引力直接影响游戏的成功与否。我们通过 AI 绘画展示了一个典型的青少年游戏环境："一个充满了电子游戏机的生活空间，粉色系 + 午后阳光，一个戴着耳机的漂亮女生正在通过控制器玩电子游戏"（图 7-37）以及卡通版画面（图 7-37，右）。由此可以看出，沉浸感与代入感是玩家体验的核心。

图 7-37　AI 提示词生成的青少年玩电子游戏的场景

游戏设计的视觉元素有很多。游戏角色是玩家在游戏世界中的代理人，角色的设计不仅要考虑其形象美观，还要符合游戏背景和故事情节，包括角色的服装、造型、性格等，以加强玩家的代入感。游戏环境和背景设计需要创造出有吸引力的风格，包括游戏的地图、场景、物体等。这些元素需要根据游戏的主题、类型和风格来设计，同时也要考虑到光影效果、纹理等细节。例如：从东方神幻小说《西游记》到西方名著《指环王》，英雄旅程、使命召唤、除暴安良、拯救众生和获取真理等故事母题是游戏视觉设计的灵感来源之一。

例如，《神奇四侠》是漫威漫画中的一支超级英雄团队，自1961年首次亮相以来，成为了漫威宇宙中的标志性团队之一。尽管《神奇四侠》在漫画、电影和动画系列中享有广泛的知名度，但在电子游戏领域并没有像其他漫威角色那样频繁出现。Midjourney 的一位热情粉丝就以"拯救宇宙的四位英雄，奇幻世界，龙与地下城，史诗，强大，现实，魔法，精灵，巨灵"（four heroes saving the universum, fantasy world, dungeons and dragons, epic, mighty, realistic, magic, genie, djinn）为提示词，重新设计了一个英雄史诗的故事场景（图 7-38）。这几幅图像可以为游戏概念设计提供丰富的想象力。同样，育碧软件的"雷曼"（Rayman）探险系列游戏以明快的色彩、细腻的画质、精美的场景与轻松的音效而享誉世界，成为最佳横版过关游戏之一。AI 游戏绘画壁纸中就有多幅以雷曼探险为主题的生成图像（图 7-39），这些图像的提示词为"2d 雷曼风格平台游戏，具有超现实场景，8k，后末日世界景观"（2d Rayman-style platform game, with hyper realistic scenarios, 8k, post-apocalyptic world）。

图 7-38　基于《神奇四侠》的提示词打造的英雄史诗故事场景

图 7-39　基于雷曼探险游戏的 AI 奇幻风格的场景图像

除了主题、角色和场景外，另一个比较重要的元素就是界面外观设计。界面外观包括游戏菜单、顶部控件、控制按钮以及其他视觉元素设计，如图标、菜单栏、字体、颜色方案等。游戏界面设计首先就是直观性、清晰性和可读性。UI 设计应直观易懂，让玩家能快速理解如何使用。例如，2010 年，芬兰 Rovio 游戏公司出品的《愤怒的小鸟》就是一个经典范例（图 7-40）。该游戏风格简约自然，界面控件清晰，画面精美，动画流畅，是横版 2D 手机游戏的巅峰之作，特别是该游戏的愤怒小鸟与委屈小猪卡通，生动可爱、充满趣味性。该游戏玩法虽然简单，但也别出心裁，通过借助物理学（抛物线）与重力原理，其手指触控技术也不乏难度和挑战，这让此款游戏在很短的时间内赢得了很高的人气。界面设计的精髓在于应该尽量减少玩家需要记忆的操作步骤，简化界面控件，让玩家更专注于游戏本身。因此，设计元素在屏幕上的位置和布局需要符合用户操作习惯。因此，游戏 UI 设计是一个综合考量多个因素的过程，需要设计师不断地测试和迭代来找到最佳解决方案。

图 7-40　手机游戏《愤怒的小鸟》开机画面（左）和操控截图（右）

游戏设计中，角色建模师负责制作物体、角色、道具、武器及其他游戏中的对象，而场景建模师则制作静态的背景几何模型，如地形、建筑物、桥梁等。建模师也会负责游戏场景的角色或物体表面纹理设计。这些纹理贴图可以增加模型的细节及真实感。AI 智能绘画工具可以加速这个设计过程。例如，由 AI 生成的"等距、正交、幻想道具对象、游戏环境资产表"（Isometric, orthographic, fantasy prop objects, game environment asset sheet）就为设计师的创意提供了有益的参考（图 7-41，左和中）。同样，智能设计也提供了不同风格的手机游戏设计界面（图 7-41，右）。带有光影效果的导航栏、工具栏不仅能增强游戏的真实感和深度，还能突出重点元素，创造出不同的文化体验。

图 7-41　由 AI 生成的游戏环境资产表（左和中）和游戏用户界面（右）

7.7 产品摄影特效设计

7.7.1 AI 产品摄影基础

产品摄影是产品营销与广告领域的一项重要技能，其主要目的是通过摄影手段展示商品的外观、功能和特点，从而吸引消费者的注意力，促进商品的销售。产品摄影需要设计师根据产品的特点和目标市场来设计拍摄背景、布景和道具等，以增强产品的吸引力。与此同时，照明对于产品摄影至关重要，因为它不仅影响照片的明暗和对比度，还影响颜色的呈现和产品细节的清晰度。在特殊的情景下，产品摄影还需要通过泼溅、拖尾、烟雾、悬浮、爆炸等特效设计来提升产品的视觉冲击力，由此来展示产品的魅力。AI 技术在提升产品摄影表现方面发挥着越来越重要的作用。智能设计能够让我们模拟专业摄影的效果，增强了拍摄质量、效率和创意表达能力。

以一个香水广告为例，product photography（产品摄影）规定了产品广告的形式，minimal style（简约风格）明确了摄影的风格，center composition（中心构图）明确将产品放在突出的位置，而 pastel tone（柔和的色调）提供了摄影的背景。这个护肤品广告完整的提示词为"产品摄影、极端特写、香水瓶、鲜花、在苏打水表面、干净、极简梦幻背景、洛可可式柔和色调、中心构图、高分辨率"（product photography，closeup shot，perfume，flowers，on sparkling water，clean，minimalist dreamy background，rococo pastel tones，central composition，high resolution）。经过几次迭代与定向筛选后，Midjourney 生成的图像（图 7-42，左）呈现了梦幻般的视觉效果。同样的摄影条件，我们增加了"自然真实感摄影"（nature photorealistic photography）、"自然光线"（natural lighting）与"水面的石头与花"（flowers, stone on sparkling water）等几个要素后，就得到了一个自然环境中的香水瓶特写的广告摄影图片（图 7-42，右）。

图 7-42　简约风格香水 AI 生成图片（左）与自然环境香水广告 AI 图片（右）

通过上面的案例，我们可以得到一个产品静物摄影的提示词公式：产品摄影 + 镜头 + 产品 + 装饰 + 环境 + 风格 + 背景 + 色彩 + 构图 + 分辨率。在这个公式中，产品摄影（product photography）或商业摄影（commercial photography）是说明出图的形式，也是指导 AI 模型定向生图的关键词，

类似的词汇还有样品（mockup）、产品照片（product photo）、魅力摄影（glamour photography）等。拍摄技巧（镜头语言）包括构图（中心构图、几何构图、横向构图）、器材（镜头、光圈、焦距）、摄影角度（俯拍、平视、侧视、仰视、特写、近景、远景等，参见 7.2 节）。自然光、灯光与照明条件的设计是表现产品特征的重要手段，读者可以参考 7.3 节。产品摄影往往需要干净的背景与明亮的环境，高调照明（high-key lighting）与简约主义（minimalist 或 minimalistic）是常用的词汇。高调照明主光源在高角度并产生柔和的阴影，并且还可能有额外的补光灯为场景添加更多光线（图 7-43）。简约主义风格是以苹果和宜家为代表的产品或居家外观设计特征，也是产品摄影风格的主要参考形式（图 7-44）。

图 7-43　基于高调照明的简约风格 AI 产品摄影图像

图 7-44　极简主义风格的 AI 产品或居家外观设计图像

7.7.2　产品摄影风格设计

AI 产品摄影提示词通常由"画面主图 + 装饰效果 + 拍摄细节 + 后缀参数"组成。画面主图是产品本身和相关的修饰词，如"粉色透明的护肤品""未来风格的香水""抽象包装设计"等，装饰效果词汇如"粉白色的背景""大马士革玫瑰""水波纹"等，拍摄细节包括"产品拍摄""柔和的灯光""高清细节""俯拍"等词汇，后缀参数则为第 6 章涉及的 Midjourney 参数细节，如"--ar

4∶3，--v5.2，--iw"等格式。如果借助 ChatGPT 4 通过 Dall-E3 出图，可以不用添加后缀参数，但需要在聊天栏中明确给出图像的细节，如"图像比例为 4∶3""种子参数为 265735845"（种子数也需要通过提问获得）。一些文生图软件，如 Adobe Firefly、DreamStudio 以及国内的"文心一格"等一般不需要添加后缀参数，但可以通过软件界面提供的控制栏设定比例和风格等参数。

 AI 产品摄影最常见的是纯色背景平面摄影，即产品放置在纯色背景上，以突出产品的形状、颜色和细节，营造简洁、干净的视觉效果。这种极简风格的常用词汇为 white（白色）、beige（浅褐色）、light grey（浅灰色）、light pink（浅灰色）、light blue（淡蓝色）与 pastel tone（粉色调）等。这些颜色能够传达干净、简洁和现代感，适合一些女性化或浪漫的产品。此外，自然光源，如阳光或室内窗户的光线以柔和与自然的方式展示产品的方式，可以营造温暖、舒适的感觉（图 7-45，上）。生活化场景摄影则将产品置于现实生活场景中，如家居环境、户外景观或工作场所，以展示产品在实际使用中的情境和效果，增强与目标受众的共鸣（图 7-45，下）。除了上述几种场景外，抽象或艺术摄影也是产品摄影常见的类型。这种摄影通过运用特殊的光影效果、构图或后期处理技术，将产品呈现出独特、艺术的视觉效果，增加视觉吸引力和创意性。

图 7-45 自然光源提示词的户外产品广告（上）和生活化场景 AI 摄影广告（下）

7.7.3 布景与装饰设计

 产品摄影的布景与装饰是一个重要的过程，它能够帮助展现产品的特点和美感，吸引潜在顾客的注意力。摄影师首先需要清楚产品的特点、用途和目标市场。这将帮助你决定布景和装饰的风格、色彩和元素。摄影背景应该能够衬托出产品的特点，而不会与产品竞争注意力。简单的背景通常是最佳选择，如无缝的白色或深色背景纸。对于一些特定的产品，选择与产品风格相符的自然场景或室内环境也是一个不错的选择。一些小型盆栽植物或鲜花可以用来增添自然和生机感，特别适合与化妆品、香水、家居用品等相关的产品（图 7-46）。使用一些未来主义雕塑或光影设计，可以营造出产品独特的氛围和高雅感，适合与奢侈品、香水、高档化妆品等产品搭配（图 7-47）。

图 7-46　盆栽植物或花卉装饰提示词的 AI 化妆品广告图像

图 7-47　艺术风格产品广告摄影范例：AI 光影设计与几何构图

7.7.4　AI 摄影特效设计

对于产品摄影来说，传统运动或动态摄影属于技术更为复杂的特技摄影领域。这种摄影通过捕捉产品在运动或动态状态下的形象，如飞溅、旋转或跳跃，以增加产品的活力和吸引力。例如，对于液体饮料类产品的广告，动态摄影可以捕捉液体与拍摄对象相互作用的瞬间，由此可以强调产品的新鲜、纯净或冰凉口感等特性。例如，一个表现可乐产品的 AI 提示词"打开一瓶冰凉的可乐，清爽的可乐飞溅而出"用到了"飞溅"（splashing out）的效果（图 7-48，左上）。表现运动鞋的 AI 提示词"跑鞋与水坑接触，撞击时水花四溅"强调了"水花四溅"（splashing on impact）的冲击力（图 7-48，中下）。同样，表现橄榄油的 AI 提示词为"特写镜头拍摄了一瓶优质橄榄油，金色的飞溅显露出压碎的橄榄"（图 7-48，左下）。摄影师通过将 AI 技术引入动态摄影，可以有效降低拍摄成本，提升产品的表现力与视觉冲击力。

AI 烟雾特效同样可以创造出独特的产品视觉效果。烟雾或烟尘通常是表现交通工具、运动鞋或烟酒类产品常用的特效。在提示词中加入烟雾可以增加戏剧性、神秘感或象征产品的某些属性，如热度、新鲜度或强度等。例如，提示词"烟雾缭绕的优质透明龙舌兰酒瓶"加入了"烟雾"（smoke）一词，其生成图像就产生了一种神秘感（图 7-48，右上）。另一组表现运动鞋的提示词为"特写镜头，一双光滑的运动鞋悬浮在半空中，轻轻地盘旋在一朵充满活力的五彩粉云之上，灯光如梦似幻，虚

无缥缈"，这里的"五彩云粉末"（cloud of multicolored powder）就产生了特殊的火焰效果（图7-48，中上）。云雾作为衬景可以使广告主体更为突出（图7-48，右下）。

图7-48　提示词动态摄影（飞溅）及烟雾效果的产品广告图像

　　AI产品摄影有两种风格因其简洁、有序而独具魅力，它们就是平铺（flat lay）和整齐排列（knolling）。要在现实生活中实现这样的美学效果并不容易。你需要精心挑选各种小物件并构思如何布置才能独具匠心，给人带来视觉上的愉悦体验。借助Midjourney的提示词则可以快速创造出这种艺术效果。平铺的画面布局最初起源于摄影，是一种从正上方拍摄物体的技术，创造出二维的"平面"视角。这些物体通常排列在桌子或地板上。这种艺术形式通过平铺和秩序讲述一个故事或传达一个主题。它用途广泛，适合各种场合，从展示时尚配饰到奢华的美食、科技产品等。

　　如果我们在提示词中加入flat lay这个词，Midjourney会自动根据你要排列的物体调整相应的布局和背景（图7-49，右下）。平铺摄影的背景会比较简单，使整体构图看上去不凌乱。图7-49（左）所展示的旅行必备和返校必需品就是这种陈列型的平铺效果，这里的提示词为"必备品"（essentials）。我们还可以把人物包含在画面中，让图像更加生动有趣，例如"身着白色制服的厨师盘腿而坐，周围摆满食材的平面摄影作品"（图7-49，右上）。除了flat lay外，我们还可以使用"阵列"（array）、"排列"（arrangement）、"展示"（presentation）和"集合"（collection）这些词汇，同样可以产生产品及相关组件的平铺展陈效果。

　　整齐排列是平铺的一种特殊形式，它比平铺更强调物体之间的秩序感。这种精心挑选同一主题的物件，并将它们以平行或90度角精心对齐的风格带给人们强烈的视觉愉悦感。用户通过该词设计产品的平铺陈列效果（图7-50），同时也可以加上flat lay加强效果。knolling的应用也非常广泛，例如，你可以用AI生成家具组装图、文具组图、相机组图、产品零部件图以及教科书中的动物解剖图、烹饪原料图、社交媒体的帖子封面图等。例如，我们可以输入提示词"充满异国情调，18世纪的花朵植物插图，精心绘制的复杂细节，整齐排列"（A vintage botanical illustration of exotic flowers, 18th Century floral illustrations, knolling）可以得到整齐平铺排列的复古花卉插图（图7-50，中）。除了使用knolling外，用户还可以尝试其他的艺术媒介，如信息挂图（infographic illustration）、铅笔画（pencil drawing）、植物图鉴（botanical illustration）、技术插图（technical illustration）以及示意图（diagram drawing）等，来达到类似的产品展陈效果。

图 7-49　提示词指导 AI 生成的平铺画面产品组图摄影图像

图 7-50　提示词指导 AI 生成的整齐排列的摄影组图效果

本章小结

智能设计的效果与提示词撰写密切相关，同时也涉及用户对专业知识的掌握程度。以 Midjourney 为例，提示词设计不仅需要用户熟悉与掌握相关的语法、控件、参数和控图指令等要素，而且也考验设计师对专业知识与专业词汇的理解。在使用语言模型时，提示词工程师能够借助专业知识与词汇极大地影响模型的输出质量和相关性。智能设计师要求具备一定的技术背景，尤其是在自然语言处理和机器学习领域，同时也需要具备创造性思维和良好的沟通能力。本章提出的 4W1H 法与提示词有效性的创意规则是实现智能设计的重要思路与方法。4W1H 是由 What、Where、When、Who、How 这 5 个词组合而成，是一种利用 5 个问题进行思考、决策与行动的思维方法。4W1H 可以帮助我们厘清问题的基本结构，以及指导 AI 按照问题逻辑来生成答案。

本章的重点在于 AI 图像创意的基本方法、镜头语言与照明设计、色彩理论与色彩设计。除了阐述 AI 相关控图技术外，本章还对时尚与服装设计、环境与界面设计以及产品摄影特效设计 3 个领域的专业提示词以及 AI 出图效果进行了深入的分析与范例展示。这些 AI 的创意图像涉及服装设计、产品设计、环艺设计、游戏设计、展示与表演、界面设计等多个领域，不仅对相关领域的前期设计有重要的参考价值，而且也可以通过快速出图，提升定制化用户体验以及创新服务流程。

讨论与实践

思考题

1. 什么是提示词的有效性？有哪些基本原则？
2. 灯光照明与自然光效的摄影有何区别？如何通过 AI 提示词实现？
3. 智能技术从哪些方面助力产品摄影的技术创新与服务？
4. 烟尘、薄雾、青烟、烟火和云雾都是表现"烟雾"，在使用上有何不同？
5. 长焦镜头可以大幅放大远处的物体，主要应用在哪些场合？
6. 什么是智能服装设计？AI 技术可以从哪些方面助力时尚产业的发展？
7. 什么是奇幻场景设计？由哪些基本要素和词汇构成？

小组讨论与实践

现象透视：倒影、镜头炫光与背景虚化是产品摄影的常见表现方法。倒影可以用来强调产品周围的环境，增加深度，让画面生动有趣（图 7-51，上）。炫光与背景虚化可以强化主体，并为产品增添一种童话般的氛围，让产品显得更加迷人（图 7-51，下）。AI 技术同样可以实现这 3 种摄影技巧。

头脑风暴：如何才能借助提示词实现倒影、镜头炫光与背景虚化的摄影效果？可以在网络上调研相关作品的提示词构成，注意 reflection（反射）、mirrored lenses（镜面镜头）、lens flare（镜头炫光）和 ethereal bokeh（散景虚化）等词汇的用法。如何借助倒影、镜头炫光与背景虚化的镜头语言来表

现中国古代艺术藏品？

方案设计： 请通过尝试与实践掌握倒影、镜头炫光与背景虚化等产品摄影的镜头语言。请各小组分别选择一件中国古代艺术藏品，如铜奔马（马踏飞燕）、镶金兽首玛瑙杯等，并利用上述 AI 产品摄影技法，表现我国古代文化遗产的魅力。

图 7-51　利用提示词实现的倒影（上）、镜头炫光与背景虚化（下）

练习及思考

一、名词解释

- 三点照明
- CMY 色彩模型
- 过肩镜头
- 色彩心理学
- 伦勃朗光

- mockup
- 微距摄影
- getty image
- 娜塔莉·肖
- Knolling

二、简答题

1. 虚拟服装服饰与实体服装服饰之间有何联系？什么是虚拟服装发布会？
2. 什么是基本色、二级颜色和三级颜色？各自在颜色轮的什么位置？
3. 24mm 的短焦距摄影镜头应用在哪些领域？其摄影照片的景物特征是什么？
4. 有哪些英文词汇（提示词）可以描述高饱和度和高明度的色彩？
5. 运动相机（如 GoPro Hero）的拍摄效果是什么样的？适用于哪些场景？
6. 什么是莫兰迪色调？提示词常用的色调与色系有哪些？

7. 什么是游戏环境资产表？游戏场景设计包括哪些内容？

8. 如何借助 AI 实现游戏场景、道具、植物和建筑的设计？

9. 电影与动画的过肩镜头与观众视角镜头主要用来表现哪些情景？

三、思考题

1. 当代摄影包括哪些主要流派？其艺术风格是什么？AI 设计如何借鉴或参考？

2. 智能设计的方法是提示词的艺术，请说明提示词设计应该遵循哪些基本原则。

3. 举例说明 AI 如何实现广告摄影中的视觉特效，如运动、水下、俯拍、微距等。

4. 什么是星巴克咖啡的"杯子经济"？星巴克是如何利用 AI 进行产品创新设计？

5. 奇幻场景设计有哪些基本要素？如何利用 AI 体现东方园林的美学因素？

6. 分类归纳和总结家居设计的类型并利用 AI 设计每种类型的样板间。

7. 简述自然光效在表现产品特征的优势并分析哪些产品适合自然光效广告。

8. 举例说明如何通过 AI 设计来生成具有未来感的服装与服饰风格图像。

9. 试分析服装产业与 AI 技术的联系（可以从前期到营销的产业链入手）。

8.1 机器学习与艺术风格
8.2 智能仿真古典艺术
8.3 哥特风格AI艺术
8.4 浪漫主义AI艺术
8.5 浮世绘与水墨艺术
8.6 20世纪初AI现代艺术
8.7 超现实主义AI绘画
8.8 波普艺术与当代艺术
本章小结
讨论与实践
练习及思考

第8章
智能艺术风格设计

借助风格迁移和跨界创新，生成式AI打开了通过传承历史文化进行艺术创作的大门。本章将重点介绍AI对主要艺术流派的风格迁移提示词和参考图样，包括从中世纪到当代艺术的主要艺术运动、艺术流派的风格特征以及相关的AI提示词。本章以爱丽丝梦游仙境为主题，利用Midjourney 5.2或6.0版本对多种艺术风格进行创作，读者可以参考这些提示词与AI出图效果进行创意和实践。下面是本章的思维导图供读者参考。

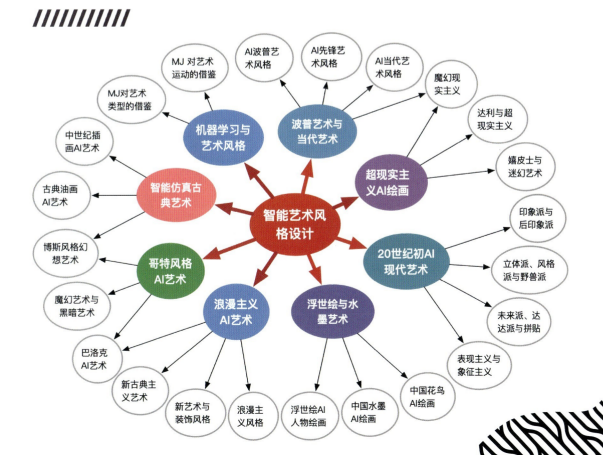

8.1 机器学习与艺术风格

从古至今,可以说有多少件艺术作品、多少艺术家就有多少种艺术风格。大模型与机器学习的优势在于能够借鉴各种艺术风格,并根据提示词生成高度仿真但又独具创意的新的艺术作品。从本质上讲,人工智能大模型经过数万亿参数的巨大数据集的训练,能够迅速识别出不同的艺术风格、艺术流派。与此同时,通过复杂的逆向技术流程,人工智能能够根据提示词生成与训练数据高度相似但又有不同的新内容。例如,一旦 AI 机器被数据工程师投喂了数百万张标有"狗"文字标签的照片,它就能够以一种全新的狗的形状来放置像素。虽然由提示词定义的狗与数据集的狗图片非常相似,但这只由机器生成的狗却是百分之百的"原创",因为它与世界上任何一只狗(包括数据集中数百万张狗的照片)都不同。大模型生成机制的随机性与跳跃性使得人工智能在学习与创新艺术风格上有着无与伦比的巨大优势。

对于设计师而言,有了人工智能的帮助,无论是表现主义的视觉张力、蒸汽朋克的未来主义氛围,还是英雄战恶龙的电影场景(图 8-1),各种想象力与创造力都可以通过人机对话生成相关的图景。通过借鉴各种艺术风格与艺术流派,设计师可以拓展自己的创意,并将人工智能所预定义的艺术技巧应用到创作中。根据 AI 绘画风格的资源网站 midlibrary.io 的统计,目前 Midjourney 可以参照的艺术流派+艺术运动高达 286 种,而借助提示词将各种风格混搭与创新则可能创造无穷的种类。因此,了解艺术史中的主要艺术风格与艺术流派的特征,对于设计师借助 AI 进行艺术创新有着重要的意义。

图 8-1　提示词指导 AI 生成的英雄战恶龙的电影场景图像

设计师可以按照时间、名称与媒介形式来探索艺术风格。例如,在 Midjourney 中输入提示词"猫的插图+时间",可以得到从古典到当代不同时期猫的插图(图 8-2,左)。同样,也可以输入提示词"猫的插图+媒介(艺术风格)"就可以得到不同绘画媒介或艺术风格的猫的图像,如木刻猫、圆珠笔猫、涂鸦猫、浮世绘猫、铅笔素描猫、水彩画猫、像素艺术猫、黑光绘画猫、十字绣猫、亚克力猫、剪纸猫、

压花猫等（图 8-2，右）。此外，网络上有大量关于 AI 绘画艺术风格与提示词检索的网站，可以为用户提供详细的学习指南。如前面提到过的 midlibrary.io 网站就提供了按照名称和时间检索的"艺术流派+艺术运动"的选项（图 8-3，左）。当用户输入检索名称（如"新艺术运动"）后，该网站就瞬时给出新艺术运动的介绍与艺术风格图示。用户也可以通过输入提示词探索借助 AI 来模仿"新艺术运动"艺术风格的绘画（图 8-3，右）。

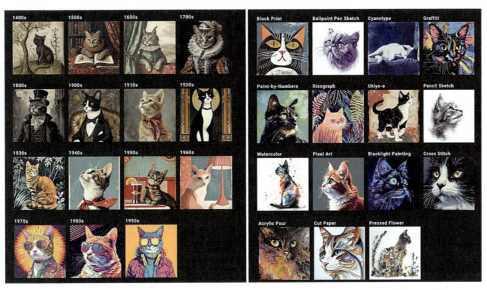

图 8-2　提示词"猫的插图 + 时间"（左）和"猫的插图 + 媒介"（右）的 AI 图像

图 8-3　提示词检索艺术流派（左）和新艺术运动 AI 图像（右）

长久以来视觉艺术可以以许多方式，如时间、艺术形态、材料和技法等进行分类。20 世纪主要艺术约可以分为 9 类：建筑、舞蹈、雕塑、音乐、绘画、文学、影片、摄影及漫画。在造型艺术和视觉艺术之间的重叠处也加入了设计及绘图艺术。除了时装及美食等传统艺术表现方式外，许多新的呈现方式也被视为艺术，例如影片、数字艺术、行为艺术、广告、动画、电视及电子游戏等。AI

绘画工具可以借鉴的艺术风格或艺术形式主要是美术、雕塑、建筑、电影、摄影、漫画和时装（图 8-4）。可以说，智能艺术为设计师打开了通过借鉴历史文化进行艺术创作的大门。由此，我们可以真正站在古今中外艺术大师的肩膀上，不必凭借主观想象或闭门造车进行艺术实验，智能创作工具为今日设计师开启了一个创造力爆发的新时代。

图 8-4　AI 可以借鉴的艺术媒介类型（含电影、雕塑、工艺、时尚、摄影、建筑、漫画等）

虽然 Midjourney 可以生成多种艺术风格或流派的图像，但对设计师来说，能否成功地实现特定的艺术风格取决于很多因素。在提示词中仅仅列出艺术风格还远远不够，往往还需要添加更多的提示。例如，哥特式艺术是一种兴起于中世纪晚期的艺术风格，主要流行于欧洲。它首先在建筑领域出现，随后影响到雕塑、绘画、玻璃艺术和书籍装饰艺术等领域。哥特式时期的装饰艺术包括精美的圣经手抄本、彩色玻璃和绣制的祭坛布等。这些作品通常装饰有复杂的图案、象征性的图像和鲜艳的颜色。因此，在提示词中不仅需要包含"哥特式"，而且其他词汇，如"教堂""拱门""尖顶塔楼""丰富雕饰"等也是非常有帮助的。如果熟悉了中世纪艺术史，就可以指导 AI 系统更容易模仿其艺术风格。

8.2　智能仿真古典艺术

8.2.1　中世纪插画 AI 艺术

中世纪（Middle Age，公元 5 世纪到 15 世纪）是西方基督教鼎盛时期。受基督教制约，中世纪美术（Medieval art）不注重客观世界的真实描写，而强调所谓精神世界的表现。建筑的高度发展是中世纪艺术最伟大的成就。拜占庭式教堂、奥图罗马式教堂和法兰克福哥特式教堂都各具艺术上

的创造性。与宗教建筑相结合，中世纪雕刻、镶嵌画和壁画也取得了一定成就。中世纪的插画手稿（illuminated manuscript）大部分与宗教有关，这是因为教会是当时最强大的机构，同时也是艺术家的主要赞助者。AI 插画经常用来描绘圣经故事、圣人传记和天使圣母等场景（图 8-5）。艺术家广泛使用象征手法来传达宗教和哲学上的概念。例如，狮子经常被用来代表耶稣基督的力量和尊严，而鸽子象征圣灵。尽管材料有限，但中世纪的插画家通过使用鲜艳的颜料和金箔来创造引人注目的作品。这些颜色不仅使插画生动鲜明，也增加了作品的神圣感，由此成为 AI 绘图可以借鉴的艺术语言。

图 8-5　提示词指导 AI 生成的中世纪的插画手稿图像

中世纪插画的特点是非常注重细节，无论是人物的衣服纹理、建筑的精细装饰，还是自然场景的精确描绘，特别是各种象征性动物和怪兽等都惟妙惟肖，反映出艺术家的高超技艺和对美的追求（图 8-6）。这些插画经常包括精美的边缘装饰，如花卉、藤蔓、几何图案或昆虫等，不仅增添了视觉美感往往也含有象征意义。虽然中世纪插画主要采用平面的表现手法，但艺术家通过对颜色和细节的巧妙运用，以及通过使用金箔来反射光线，创造出了一定的深度感和层次感。作为前印刷时代的羊皮纸手稿，中世纪插画常常与精美的手抄本书法相结合，版式精美、图文并茂、宗教和哲学信息丰富。这些特点共同构成了欧洲中世纪插画独特的风格，反映了当时的文化、宗教信仰和艺术审美。AI 绘画生成中世纪插画的提示词通常包含 Medieval（中世纪）、bestiary（动物寓言）、codex（手抄本）、illumination（插画）与 manuscript（手稿）等英文单词，并根据绘画内容加上描述及形容词。

图 8-6　AI 插画：含象征性动物和怪兽等内容的中世纪手稿风格

8.2.2　古典油画 AI 艺术

14—16 世纪的欧洲文艺复兴美术以坚持现实主义方法和体现人文主义思想为宗旨，在追溯古希腊、古罗马艺术精神的旗帜下，创造了符合自然与现实主义的油画和雕塑艺术。意大利的达·芬奇、米开朗琪罗和拉斐尔是文艺复兴美术的三位代表。达·芬奇既是艺术家又是科学家，其杰作《最后的晚餐》《蒙娜丽莎》等皆被誉为世界名画。米开朗琪罗则在雕刻、绘画和建筑等方面留下了最能代表鼎盛期文艺复兴艺术水平的典范之作。拉斐尔则以其塑造的秀美典雅的圣母形象最为成功。此外，荷兰画家希罗尼穆斯·博斯是文艺复兴时期北方的另一重要人物。他在绘画中使用了宗教主题，但将其与怪诞的幻想、丰富多彩的意象和民间传说结合起来。此外，德国著名油画家、版画家、雕塑家及艺术理论家阿尔布雷希特·丢勒在 15 世纪末将意大利文艺复兴风格引入德国，并主导了德国文艺复兴艺术。

文艺复兴时期是古典油画艺术（classicism）的巅峰时期。线性透视法可以用来创造深度和空间感，使画面从中世纪的象征主义向更现实和自然的表达方式转变。艺术家通过对光和影的精细处理，增强了画面的立体感和动感。这种技法不仅增加了作品的戏剧性，还使画面的情感表达更加深刻。达·芬奇等对人体解剖学研究，使绘画能够准确再现人体的形态和动态。这种对人体美的追求和展现是文艺复兴艺术的重要特点。古典主义艺术家力图在作品中真实地再现自然界的景观、人物和物体。他们注重细节的描绘，使用自然光线，追求色彩、质感和形态的真实感。得益于几百年来无数艺术家留下的大量写实人物与风景油画资料，智能绘画在表现传统古典油画艺术上有着很大优势。我们以"爱丽丝梦游仙境"的主题进行创作，提示词为"爱丽丝梦游仙境，古典主义风格，爱丽丝斜倚在森林里的沙发上，兔子、鸟儿和神奇花朵围绕"（Alice In wonderland, classicism, Alice reclining on a couch in forest, rabbit, birds and magical flowers）。AI绘画完美重现了提示词所期望的意境与艺术风格（图8-7）。

图8-7　提示词指导AI生成的"爱丽丝梦游仙境"仿真油画

8.2.3　博斯风格幻想艺术

荷兰画家博斯出生于艺术世家。他特别善于运用幻想，巧妙而滑稽地将写实与浪漫的表现方式结合起来，创造了既富于幻想又有真实感的形象，用幻想的形象来赞颂生活中美好的人和事，揭露、讽刺生活中丑恶的现象。博斯的油画，如《人间乐园》中出现了各种人形怪物、爬行类怪兽和受难者，这些天使、地狱精灵和被驱赶的受难者构成了一幅众生百态图，既恐怖、荒诞而又幽默滑稽，成为独特的博斯式的艺术语言。博斯最擅长使用夸张、变形的艺术手法，无论建筑、动物、花草或人物形象都具有象征含义和童话般的色彩。例如，他在画中表现的玻璃球内的男女、草莓果内的人物、蒲公英的花果以及有着未来主义特征的铁球建筑等（图8-8，局部），其大胆和超前的想象力往往令人拍案叫绝。我们通过提示词"幻想与现实世界，人形机器人，天使，爬行动物，神奇动物，博斯风格"可以得到生动有趣的幻想图像（图8-9）。

西方神话和文学中有着丰富的神怪或异灵生物的描写，西方怪物的历史可以追溯到古埃及法老时期。埃及神话、古希腊神话、北欧神话以及德国民间传说等来源广泛的资料文献都记载了各种各样的妖魔鬼怪和异灵生物。中世纪晚期和文艺复兴时期的许多画家，如荷兰画家博斯、德国版画

图 8-8　博斯的油画《人间乐园》的局部（示意各种奇幻动物）

图 8-9　提示词指导 AI 生成的仿博斯风格的奇幻场景的图像

家丢勒、德国画家格吕内瓦尔德以及荷兰画家彼得·勃鲁盖尔父子等都是擅长描绘各种奇幻生物的高手。这些中世纪奇幻动物，如衔尾蛇（ouroboros）、人马怪（centaur）、海怪利维坦（Leviathan）、牛头怪弥诺陶洛斯（Minotaur）以及蛇发女妖美杜莎（Medusa）等往往代表着黑暗、邪恶、酗酒、暴力等负面形象，而象征着美好、纯洁与智慧的动物则是独角兽（unicorn）。

　　独角兽为头上长着长独角的白马。马在中世纪是忠诚、勇气的象征，其中白马是英雄、圣女和清白之人的坐骑。据说，独角兽只听从纯洁少女的话，除此以外，对其他人的态度都非常凶猛。基督教世界的第一部动物寓言是《自然史》（Physiologus），在公元二三世纪写成，书中列举了大约 40 种动物、树木和岩石。其中提到："独角兽是一种小型动物，类似山羊，但极为凶猛。猎人不能接近它，因为它力气非常大。它的额头中间长着一只角。"该书认为独角兽是救世主的象征，有着纯洁和神圣的含义。在中世纪的挂毯中，独角兽常常和狮子一起成对出现，并由此象征欧洲皇室的高贵与威严（图 8-10）。18 世纪初，英格兰与苏格兰合并，英格兰的豹和狮子与苏格兰的独角兽一同成为帝

国皇家军队的徽章形象。此外,独角兽也往往和淑女在一起。在巴黎的一所博物馆收藏的中世纪挂毯中,就有淑女和独角兽在一起的景象:画面中一只独角兽以非常优雅的方式依附在淑女的膝盖,并在她手上拿着的镜子中自豪而贪恋地凝望着自己的形象(图8-10,右下)。

图 8-10　欧洲中世纪挂毯中有独角兽与狮子等象征性动物的图像

幻想艺术中最能吸引人们目光的就是各种生活在想象世界中的神兽。幻想艺术家用他们丰富的联想和精彩的画笔将这些原本存在于神话和文学中的动物灵魂呼唤出来,成为西方美术史中最精彩的乐章。而今天的人工智能使重现这些古代精灵有了新的途径与手段。通过提示词"森林中的独角兽,花鸟,藤蔓,中世纪动物寓言,插图手稿,博斯风格"可以得到仿中世纪挂毯的独角兽的幻想图像(图8-11)。同样的方式也可以生成造型丰富的中世纪奇幻动物的图谱画册(图8-12)。

图 8-11　提示词指导 AI 生成的中世纪挂毯风格的独角兽图像

图 8-12　提示词指导 AI 生成的中世纪奇幻动物的图谱画册

8.3　哥特风格AI艺术

哥特式艺术起源于中世纪的欧洲。这种风格具有复杂的细节、华丽的图案和鲜明的宗教图像。哥特式风格的 AI 艺术会带来一种神秘和宏伟的感觉,高耸的塔楼和带有表情诡异的女巫等成为哥特文化的经典(图 8-13)。恶龙、石像鬼、吸血鬼和亡灵巫师等波希米亚黑暗文化也是哥特艺术的神秘之处。哥特艺术有着鲜明的象征,也成为 AI 系统能够高度模拟的艺术风格之一。随着动漫和游戏文化的全球流行,哥特元素在视觉设计、角色造型等方面有着广泛应用。这种跨文化的融合使哥特式艺术得以在现代文化中以新的形式呈现。例如,通过混搭式提示词输入 AI 系统 "迪士尼哥特式艺术、花卉、蝙蝠、鸟类、童话、Natalie Shau"(disney gothic art,flowers, bats, birds, fairy tale, Natalie Shau)就得到了混搭风格的黑暗女孩生成图像(图 8-14)。

图 8-13　提示词指导 AI 生成的哥特式建筑与女巫形象

图 8-14　提示词指导 AI 生成的迪士尼哥特艺术风格的图像

幻想艺术通常包括两大主题内容：魔幻（fantasy，或者奇幻）与科幻（scientific fiction）。二者的不同之处在于魔幻通常较偏向非理性或不可预测的世界结构上（如内容有魔法、剑、神、恶魔、先知）等；而科幻艺术的内容则往往有一定程度的科学依据，如太空飞船、外星人、机器人和时间机器等。奇幻小说较偏向过去也就是从历史中寻求背景依据或是相似元素，而科幻小说则会偏向现有科技或未来科技的延续及想象。但无论科幻还是奇幻，它们都从哥特文学艺术中汲取营养。例如，动画导演蒂姆·波顿曾经说过他很喜欢哥特、黑暗和喜剧混搭的感觉，他导演的电影，如《科学怪狗》《圣诞夜惊魂》《爱丽丝梦游仙境》都带有哥特艺术的影子。同样，我们以爱丽丝为 AI 创作的主题，也得到了另类童话的爱丽丝形象（图 8-15）。哥特艺术在时尚界也有着很大影响，并成为反主流文化模特的新宠。AI 提示词为"哥特时尚，乌鸦，持花的女孩，森林"（图 8-16）。

图 8-15　提示词指导 AI 生成的爱丽丝主题的另类童话形象

图 8-16　提示词指导 AI 生成的哥特时尚模特女孩形象（摄影风格）

8.4　浪漫主义AI艺术

8.4.1　巴洛克 AI 艺术

17 世纪在欧洲出现了巴洛克（Baroque）美术，它发源于意大利后风靡全欧洲。其特点是追求激情和运动感的表现，强调华丽绚烂的装饰性。这一风格体现在绘画、雕塑和建筑等。鲁本斯是巴洛克绘画的代表人物，他的热情奔放、绚丽多彩的绘画对西方绘画具有持久的影响。此外，意大利画家卡拉瓦乔和荷兰画家伦勃朗运用强烈的明暗对比，充满活力的构图与丰富的色彩产生了富有戏剧性的油画。巴洛克风格的 AI 艺术会带来一种富有表现力的绘画风格（图 8-17，上）。我们仍以爱丽丝为例，提示词为"爱丽丝梦游仙境，巴洛克风格，爱丽丝正与长耳朵兔子一起喝茶，超现实，细节丰富"，AI 生成的图像带有巴洛克艺术丰富的细节与华丽的装饰（图 8-17，下）。

图 8-17　巴洛克风格的 AI 绘画（上）和巴洛克风格的爱丽丝主题图像（下）

图 8-17 （续）

8.4.2 新古典主义艺术

新古典主义（Neoclassicism）艺术运动流行于 18 世纪中叶至 19 世纪初期，反映了对古希腊和古罗马艺术与文化的兴趣和模仿。新古典主义绘画特别强调清晰度、简洁、和谐以及艺术形式的稳定性，这与之前的洛可可风格的装饰性和过度细腻形成了鲜明的对比。新古典主义对建筑、雕塑和绘画都产生了重大影响，其著名艺术家包括雅克·路易·大卫、让·奥古斯特·安格尔和安东尼奥·卡诺瓦等。新古典主义 AI 艺术（图 8-18）以及作者以爱丽丝主题创作的图像（图 8-19）均体现了这种艺术风格，如清晰、精确的线条与和谐的构图体现了古典美学的原则。

图 8-18 AI 生成的新古典主义建筑、雕塑和绘画图像

图 8-19　新古典主义 AI 绘画：爱丽丝梦游仙境主题图像

8.4.3　浪漫主义风格

浪漫主义（romanticism）随着新古典主义的衰落而兴起，是 18 世纪末至 19 世纪中叶的艺术运动，主要反映了人们对启蒙时代理性主义的反思。浪漫主义艺术家常常将自然界作为其作品的主题，倾向于使用强烈和饱和的色彩描绘壮观的景观、峭壁、森林和海洋。这些作品中的自然是强大的、活跃的，常常带有一种神秘和超自然的感觉。AI 绘画可以比较好地生成这种浪漫艺术的感觉（图 8-20），其提示词为"爱丽丝梦游仙境，浪漫主义，爱丽丝在森林里荡秋千，鲜花，鲜艳的色彩，超细节"（Alice In wonderland, romanticism, Alice playing on a swing in forest, flowers, bright color, hyper detail）。拉斐尔前派（pre-raphaelitism）是 1848 年出现于英国的艺术运动，也是浪漫主义运动的重要分支。他们反对确立于拉斐尔时代的学院艺术，主要推崇拉菲尔以前的哥特式美术传统，拉斐尔前派绘画风格笔调细致，有真实、清纯、神秘、优雅的自然美。AI 绘画可以仿真这种具有丰富细节、浓郁色彩和复杂构图的作品（图 8-21）。

图 8-20　提示词指导 AI 生成的爱丽丝主题的浪漫主义风格图像

图 8-21　提示词指导 AI 生成的拉斐尔前派绘画风格的图像

8.4.4　新艺术与装饰风格

新艺术风格（Art Nouveau）或新艺术运动诞生于 19 世纪末，是自然与几何图案的无缝融合，散发着优雅和流畅的气息。这种风格的特点通常是受自然形式启发而形成的长而蜿蜒的线条和鞭状曲线。它还以其复杂的细节、奢华的装饰以及形式与功能之间的和谐平衡而闻名。阿尔丰斯·慕夏、古斯塔夫·克林姆和奥伯利·比亚兹莱都是其绘画的代表人物。装饰艺术（Art Deco）是 20 世纪 20 年代一种引人注目的视觉风格，以其几何图案、棱角分明的形状和大胆的色调而闻名。该风格将奢华与科技融为一体，打造出华丽而又充满未来感的流线型设计。可以借助 AI 提示词实现新艺术风格与现代时尚的有机结合。例如，输入提示词"新艺术风格的肖像，强调流畅的线条和自然的形式，融合现代时尚感和数字主题"得到了一组带有自然装饰的现代数字绘画（图 8-22，上）。也可以对比爱丽丝主题的新艺术风格（图 8-22，左下）与装饰艺术风格（图 8-22，右下）之间的区别。

图 8-22　AI 生成的混搭新艺术风格（上）和爱丽丝主题的新艺术与装饰风格（下）

8.5 浮世绘与水墨艺术

8.5.1 浮世绘 AI 人物绘画

浮世绘（Ukiyo-E）是 17 世纪出现的日本传统版画艺术风格，对西方现代主义绘画产生过重要的影响。浮世绘强调明确、流畅的线条和平面涂色的装饰性，因此缺乏传统西方绘画中常见的透视和阴影。山水、美人、武者和妖怪等是浮世绘的主题，如著名浮世绘大师歌川国芳的代表作《新形三十六怪撰》。浮世绘画师通常以风俗场景、自然风景、动物和肖像为特色，往往包含一些日本元素，如樱花、锦鲤、长剑或葛饰北斋风格的海浪等。浮世绘常描绘特定的季节景色或节日庆典，通过季节性的元素，如花朵、雪景来表达时间的流逝。虽然浮世绘通常根据现实生活创作，但它也倾向于风格化，通过夸张或演绎的方式表现人物和景物。浮世绘影响了后来的日本漫画，许多现代漫画的风格都可以追溯到浮世绘的影响。在 AI 艺术中使用浮世绘风格可以引入宁静和美丽的元素，唤起奇幻与自然之间的联系。下面展示的 AI 绘画（图 8-23）的提示词就是"白色背景，持剑女孩，武士，铠甲拟人忍者，穿着锦鲤盔甲，浮世绘，灵感来自歌川国芳，高清晰细节与色彩"（a girl hold a sword on a white background, samurai warrior, armored anthropomorphic ninja, samurai deity with koi armor, highly detailed and colored, inspired by Utagawa Kuniyoshi，Ukiyo-E）。

图 8-23 AI 生成的浮世绘风格持剑女孩动漫形象

8.5.2 中国水墨 AI 绘画

中国画简称"国画"，是我国的传统绘画形式，是用毛笔蘸水、墨、彩作画于绢或纸上。工具和材料有毛笔、墨、国画颜料、宣纸、绢等，题材可分人物、山水、花鸟等。从美术史的角度讲，民国前的都统称为古画。国画在古代无确定名称，一般称为丹青，在世界美术领域中自成体系。中国画在内容和艺术创作上，体现了古人对自然、社会及与之相关的政治、哲学、宗教、道德、文艺等方面的认识，是琴棋书画四艺之一。中国画历史悠久，山水画、花卉画、鸟兽画等至隋唐之

际开始独立并形成各自的特点。五代及两宋时期流派竞相涌现，水墨画随之盛行，山水画蔚为大观。晚唐时期，山水画已发展成为一种独立的画派，体现了文人雅士逃离尘世、与自然交流的普遍渴望。其中，山在中国画中通常象征稳固和永恒，代表不屈不挠的精神和高尚的道德，也象征着向上的进取心和崇高的理想。在道教中，山被视为通往仙界的桥梁，因此也常常与仙人和修行联系在一起。水代表生命、洁净、柔韧和无穷无尽地流动。在哲学上，水能够适应各种形状和容器，象征着智慧和顺应。同时，水还是阴阳五行中的阴元素，与阳的山相互对应，体现了自然界的和谐与平衡。

中国水墨画注重表达自然和人物的精神面貌和内在情感，追求画面的意境和诗意，而非单纯的形似。水墨画密切关联于文人文化，许多画作不仅仅是视觉艺术品，还蕴含着诗、书、印相结合的文化内涵。但由于相关图像数据库资源匮乏的原因，基于国外大模型的 AI 绘画工具在表现水墨画意境与笔法方面仍有很多不足，如生成的绘画更接近于水彩画，未能充分体现国画的技法和意境，也未能生成题诗与书法等内容。尽管如此，通过提示词设计，还是可以得到一些"形似"的 AI 国画效果（图 8-24）。其提示词为"中国古代村庄水墨风景，岩石，池塘，梅树，松树和山脉的背景，柔和的色彩，素描水墨风格，吴冠中，柔和的笔触"（ancient Chinese villages and landscape, ink painting, rocks, ponds, plum trees, mountains in the background, muted colors, wet technique, sketch water-ink color style by Wu Guanzhong, soft brushstrokes）。

图 8-24　提示词指导 AI 生成的中国水墨山水画的图像

8.5.3　中国花鸟 AI 绘画

中国花鸟画是中国画的一个重要类别，它历史悠久，自唐宋以来就独具一格，具有鲜明的民族特色和艺术风格。例如，宋徽宗的工笔花鸟画（图 8-25）就取得了很高的艺术成就。宋徽宗的作品中鸟类形象生动，充满了诗意和生命力，反映了他对自然美的深刻感受和理解。中国花鸟画注重写意而非写实，意在捕捉对象的精神与生命力。画面的情趣与雅致常常富有诗意和哲理，反映了文人画家的情感和修养。从由 AI 生成的花鸟画（图 8-26）上看，虽然对花鸟的表现比较生动，细节也比较清晰，有一定的意境体现，但对构图的平衡与节奏等方面还有许多问题。AI 花鸟画的提示词为

"复古中国工笔花鸟画，长尾雉，岩石，宋代"（A vintage meticulous ink painting of flowers and birds in Ancient China, long-tailed pheasant, rock, song dynasty）。

图 8-25　宋徽宗的工笔花鸟画（局部，故宫博物院藏）

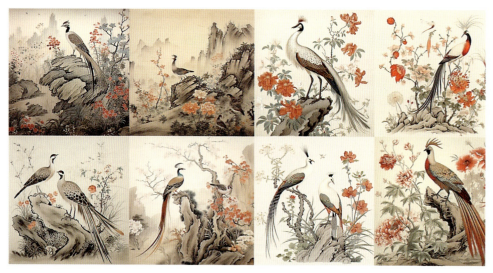

图 8-26　提示词指导 AI 生成的复古中国花鸟画的图像

8.6　20世纪初AI现代艺术

8.6.1　印象派与后印象派

19世纪后期在法国产生了印象派（impressionism）。此派绘画受到现代光学和色彩学的启示，注重在绘画中表现光的效果，并反对当时已经陈腐的古典学院派的艺术观念和法则。艺术家莫奈和卡萨特等侧重于用宽松的笔触和鲜艳的色彩捕捉瞬间。后印象派（post-impressionism）是19世纪末20世纪初兴起的一场艺术运动，是对印象派的反动。后印象派则试图在作品中描绘更多的情感和象征意义。该运动包含多种风格，通常采用鲜艳的色彩和大胆的笔触。著名的后印象派艺术家包

括文森特·梵高、保罗·高更和乔治·修拉。印象派 AI 绘画提示词包括"阳光明媚""鲜花盛开的花园""充满活力的笔触""柔和""朦胧"等（图 8-27，上）。后印象派 AI 绘画提示词包括"风""流动星空""色彩鲜艳的天空""旋转色彩""点彩""动感"等（图 8-27，下）。

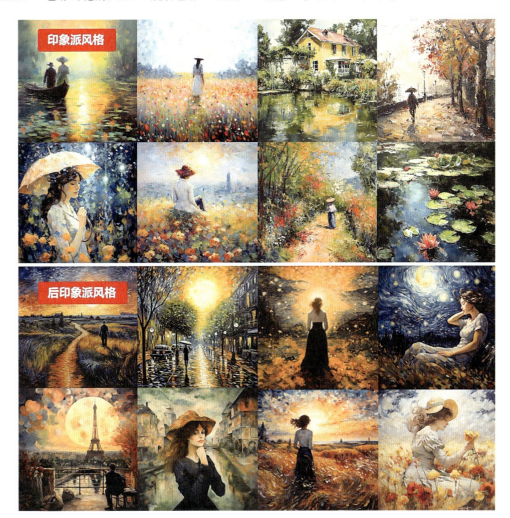

图 8-27　AI 生成的印象派（上）和后印象派（下）风格的图像

8.6.2　立体派、风格派与野兽派

1908 年崛起的以布拉克和毕加索为代表的立体派绘画继承了塞尚的造型法则，将自然物象分解成几何块面，从根本上挣脱传统绘画的视觉规律和空间概念。荷兰风格派是 1917 年在莱顿创立的荷兰艺术运动。风格派艺术家主张艺术的抽象化和简化，这意味着绘画只使用形式（直线和简单的几何形状）和颜色（原色以及黑色和白色）的最基本方面，如蒙德里安的平面绘画。野兽派是 20 世纪初起源于法国的艺术运动。野兽派艺术以马蒂斯为代表，其作品以大胆、非自然主义和充满活力的色彩运用而著称。借助相关的提示词（特别是加入艺术家风格），AI 绘画可以模仿上述艺术流派或艺术运动的风格（图 8-28）。

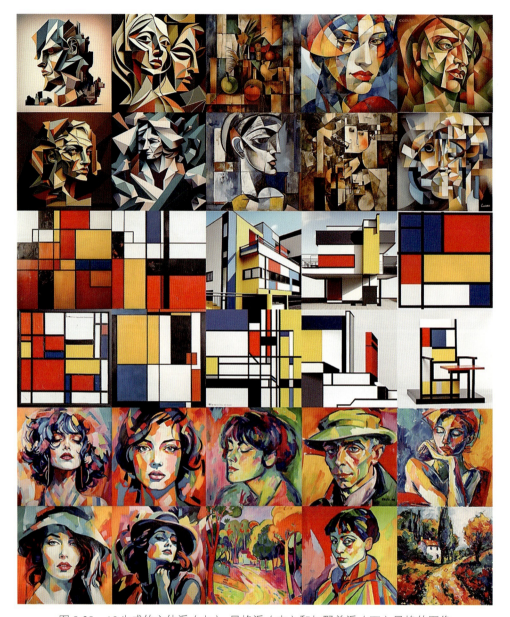

图 8-28　AI 生成的立体派（上）、风格派（中）和与野兽派（下）风格的图像

8.6.3　未来派、达达派与拼贴

未来主义（futurism）是一场席卷 20 世纪初的艺术运动，起源于意大利。受到当时文化和技术快速变革的影响，未来主义者试图表达现代世界的活力、速度和能量，关注工业化、交通和城市化等主题。未来主义绘画的特点是对运动的描绘和形式的分解，如使用线条表现速度和运动。未来主义影响了建筑、雕塑、文学、音乐甚至表演艺术等。著名的未来派艺术家包括菲利波·马里内蒂、翁贝托·博乔尼和贾科莫·巴拉。第一次世界大战期间产生了达达主义（dadaism）思潮，此派艺术家不仅反对战争、权威和传统，而且否定艺术自身，否定一切。达达艺术家杜尚将达·芬奇的

《蒙娜丽莎》画上胡须并将"小便池"作为艺术品，这便是达达主义思想的体现。媒介拼贴是达达艺术家常用的表现方法。1910—1930 年，达达派艺术家拉乌尔·豪斯曼、乔治·格罗斯以及汉娜·霍赫都创作了大量的媒体拼贴作品或装置艺术。借助相关的提示词，AI 绘画可以生成未来主义、达达主义以及拼贴艺术（图 8-29）的效果。

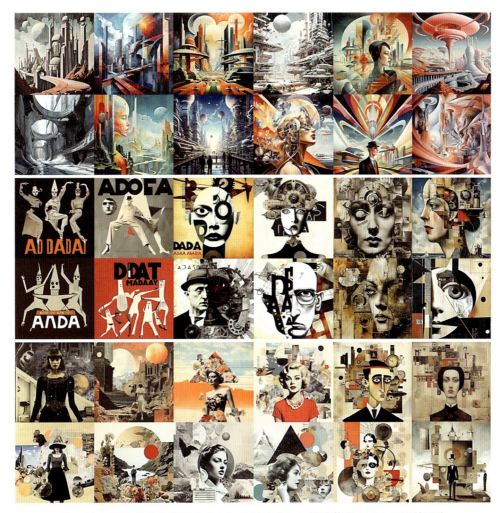

图 8-29　AI 生成的未来派（上）达达派（中）与拼贴艺术（下）风格的图像

8.6.4　表现主义与象征主义

表现主义是一种发源于 20 世纪初的艺术运动，起源于 1905 年左右的德国。它的特点是注重表现情感体验而不是物质现实。表现主义艺术家注重通过扭曲的形式、强烈的色彩和夸张的线条传达情感，试图描绘人的主观情感而不是客观现实。表现主义不仅仅是绘画，而且存在于各种艺术形式，包括绘画、文学、戏剧、电影、建筑和音乐中。著名的表现主义画家包括爱德华·蒙克、恩斯特·路德维希·基什内尔和埃贡·席勒。象征主义（symbolism）是 1885—1910 年欧洲文学和视觉艺术领域一场颇具影响的运动。象征主义摒弃客观性，偏爱主观性，背弃对现实的直接再现，旨在通过多义的、却强而有力的象征来暗示各种思想。象征主义把宗教神秘主义与复杂微妙的颓废崇拜结合起

来，其绘画特点为哥特化和黑暗浪漫主义。象征主义绘画的代表人物为法国画家古斯塔夫·莫罗，他以神话和圣经故事为题材，表现了充满梦幻的激情。借助相关的提示词与艺术家的风格，AI 绘画可以模仿表现主义绘画、表现主义建筑和象征主义绘画（图 8-30）的艺术效果。

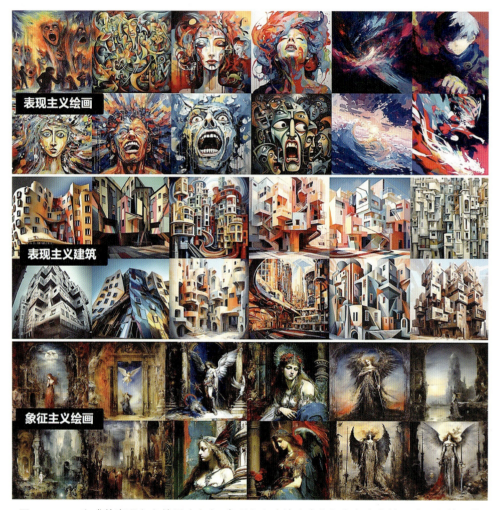

图 8-30　AI 生成的表现主义绘画（上）、表现主义建筑（中）与象征主义绘画（下）的图像

8.7　超现实主义AI绘画

8.7.1　达利与超现实主义

　　超现实主义是第一次世界大战后在欧洲发展起来的一场文化运动，艺术家描绘了梦幻般的、不合逻辑的场景。超现实主义借鉴了弗洛伊德的潜意识心理学，发展了关于梦境与反逻辑场景的表现方法。超现实主义作品的特点是荒诞、困惑、意想不到的并置和不合逻辑的元素，并从写作与绘画领域延伸到戏剧、电影、摄影、表演等多个领域。然而，许多超现实主义艺术家和作家认为他们的作品首先是哲学运动的表达，作品本身只是超现实主义实验的产物。布雷东曾经明确表示，超现实

主义首先是一场革命运动。当时，这场运动受到了欧洲共产主义和无政府主义等思潮的影响，并与20世纪初的达达运动有着密切的联系。超现实主义者试图通过将现实与虚幻的元素结合起来表达他们梦幻般的愿景。萨尔瓦多·达利和马格里特是两位最著名的超现实主义者。AI绘画可以充分模仿萨尔瓦多·达利的超现实绘画风格（图8-31，上和中）。也可以借助提示词："爱丽丝进入了一个巨大的机器人在沙漠中漫游的世界，周围是漂浮的城市和扭曲的抽象风景，超现实主义风格"（Alice in a world where giant robots roam the desert, surrounded by floating cities and twisted, abstract landscapes, Surrealist style）表现爱丽丝进入一个超现实的未来科幻世界的场景（图8-31，下）。

图8-31　AI生成仿达利风格的超现实绘画（上和中）和爱丽丝主题的超现实图像（下）

超现实艺术风格的提示词常常会包括"梦幻般的""超现实的风景""神秘的生物""扭曲的现实""超现实的静物"等词汇。一些常用的描述如"在双月夜的天空下，漂浮的岛屿、云霄瀑布以及闪烁着荧光色彩的植物群构成的奇幻世界。具有丰富、复杂的细节和生动的色彩""一个熙熙攘攘的赛博朋克街道，空中有全息广告和无人机，多种文字的霓虹灯招牌照亮了不同的行人，植入了芯片的生化人类"。虽然有些提示词未必出现"超现实主义"的词汇，但也可以呈现超现实AI绘画的效果。例如，"太阳朋克"（Solarpunk）就是一种超现实艺术风格（图8-32，左）。这种艺术展现了清洁能源和可持续发展的未来，如太阳能电池板、风力涡轮机和其他清洁能源解决方案。同样，"月球朋克"（Lunarpunk）也是一种未来主义艺术风格（图8-32，右），其主题为一个人类与月球共存的可持续世界。画面包括宇航员、月球景观、天体图案与异域城市等，鲜艳的色彩经常融入月球朋克艺术作品中并营造出超凡脱俗的感觉。

图 8-32 "太阳朋克"(左)和"月球朋克"(右)的超现实主义 AI 图像

8.7.2 嬉皮士与迷幻艺术

迷幻艺术(psychedelic art)是一种直接受到迷幻物质带来的视觉体验启发的风格。它出现于 20 世纪中叶,并在 20 世纪 60 年代的嬉皮士反主流文化运动中流行。它的特点是高度精细、复杂、充满活力,包括变形的几何图案、明亮的对比色、极端的细节以及其他幻觉或梦幻般的品质。迷幻艺术的通常是复制或激发与迷幻之旅类似的体验。这种风格对 20 世纪 60 年代和 70 年代的海报和专辑艺术产生了影响,尤其是对摇滚和民间音乐艺术家而言。著名的例子包括彼得·马克斯和亚历克斯·格雷等艺术家的作品。也可以借助提示词"爱丽丝梦游仙境,迷幻艺术,鲜艳的色彩,20 世纪 60 年代流行的充满活力的图案,超细节"(Alice in a magic world, psychedelic art, bright color, vibrant patterns popularized in the 1960s, hyper detail)来表现爱丽丝进入一个迷幻艺术世界的场景(图 8-33)。另一个提示词为"一个女孩在河中的船上,眼睛里有阳光,有橘子树和果酱色的天空,采用 20 世纪 60 年代的超写实迷幻艺术风格"(A girl setting in a boat on a river with the sun in her eyes, tangerine trees and marmalade skies, in the style photorealistic psychedelic Art from 1960s)。可以比

图 8-33 爱丽丝梦游仙境的 AI 迷幻艺术图像

较一下出图效果（图 8-34）。

图 8-34　落日下的划船女士的 AI 超写实迷幻艺术图像

8.7.3　魔幻现实主义

魔幻现实主义（magic-realism）是一种文学艺术风格，虽然仍然表现了现实世界，但却融入了超自然或奇幻的色彩，从而使其被接受为现实的一部分。这种风格出现于 20 世纪中叶的拉丁美洲。魔幻现实主义艺术通常以高度细致、现实的背景为特征，并以随意的方式引入奇幻或神话元素。因此，观众必须质疑自己对现实的假设。与这种风格相关的著名艺术家包括弗里达·卡罗和雷梅迪奥斯·瓦罗。在加布里埃尔·加西亚·马尔克斯和伊莎贝尔·阿连德等作家的文学作品中也体现了这种风格。我们也可以借助提示词"爱丽丝梦游仙境，魔幻现实主义，色彩鲜艳，弗里达·卡罗风格，超细节"（Alice into a magic world，magic-realism, bright color, Frida Kahlo style，hyper detail）表现爱丽丝进入一个魔幻现实主义世界的场景（图 8-35）。

图 8-35　爱丽丝梦游仙境主题的 AI 魔幻现实主义图像

8.8 波普艺术与当代艺术

8.8.1 AI 波普艺术风格

波普艺术（pop art）是 20 世纪 50 年代中后期在英国和美国兴起的艺术运动。它的特点是使用流行文化的图像和主题，包括广告、大众媒体、漫画书和日常消费品。波普艺术家经常采用商业艺术和广告中的技术（例如丝网印刷）创作他们的作品。该运动旨在模糊"高雅"艺术和"低俗"文化之间的界限，表明文化不存在等级之分，艺术可以借鉴任何来源。波普艺术作品通常使用明亮、鲜艳的颜色，这些颜色往往是直接从商业广告和消费品包装中借鉴来的以吸引观众的注意。在波普艺术中，广告或漫画书等日常图像被重新构造，使它们看起来更具艺术性或更有趣。波普艺术家将当时的杂志、电视、海报等中的照片或图片剪切下来的，作为创作元素和符号直接运用到他的波普作品中，而通过拼贴这种独特手法的处理，令画面更充满了幽默、玩世不恭和嘲讽的味道。这些材料通过巧妙组合，形成了各种新奇的视觉效果，反映了那个时代的精神与文化。最著名的波普艺术家有理查德·汉密尔顿、罗伊·利希滕斯坦、罗伯特·劳申伯格、安迪·沃霍尔以及日本艺术家田名网敬一等。作为典型的流行艺术，波普艺术风格很容易被人工智能大模型识别和模仿，而且 AI 生成的图像无论是色彩、构图，还是对媒体的借鉴（如利希滕斯坦的印刷网点）都非常接近波普风格（图 8-36，上）。通过提示词"爱丽丝进入未来世界，波普艺术，鲜艳的色彩，全息广告和天空中的无人机"（Alice into a future world, pop Art, bright color, holographic ads and drones in the sky, hyper detail）模拟了波普艺术风格（图 8-36，下）。

图 8-36　经典波普艺术 AI 图像（上）和爱丽丝主题的 AI 波普图像（下）

8.8.2　AI 先锋艺术风格

先锋艺术（Avant-garde Art）是指一系列在 19 世纪末至 20 世纪初兴起的艺术运动，这些风格通常与传统的艺术形式和常规断裂，并推动了艺术表达和美学的新界限。先锋艺术家倡导实验性和创新，尝试新的艺术形式和技术，挑战现状并追求个人表达和技术革新。先锋艺术家更关注形式、颜色、线条和质感，而非直接模仿自然。很多先锋艺术作品包含对社会、政治或文化现状的批评，它们可能包含隐喻、象征或直接的社会评论。先锋艺术不仅局限于绘画，而在戏剧、表演、时尚、电影等多个领域都有体现。智能绘画工具在表现先锋艺术风格时，不仅要给出"先锋"（前卫）的提示词，而且还需要给出更具体的描述。例如"爱丽丝梦游仙境，先锋，爱丽丝的发型很奇怪，她的衣服肩上有无数奇特的褶边，到处都是扎眼的蓝色和粉色"（Alice In Wonderland，Avant-Garde，Alice has a strange haircut, her dress has numerous fanciful frills on the shoulders, and there are garish blue and pink colors everywhere）。另外的提示词修改了服装与材质"她的衣服黑白和原色，3D 建模黏土流体运动，清晰女孩肖像"（英文略）。可以比较一下生成图像的效果（图 8-37 和图 8-38）。

图 8-37　爱丽丝主题的 AI 先锋主义图像

图 8-38　爱丽丝主题的 AI 先锋主义图像（修改了服装与材质）

8.8.3　AI 当代艺术风格

当代艺术（contemporary art）是一个非常宽泛的术语，它涵盖了现在活跃的艺术家创作的作品，这些作品通常是从 20 世纪后半叶至今这个时间段内创作的。当代艺术不仅限于一种风格或方法，它包含了广泛的实践和多元的媒介，因此具有多样性和广泛性。当代艺术风格是多元化的，包括抽象、表现主义、概念艺术、数字艺术、装置艺术等。当代艺术家经常跨越不同的学科，使用多种媒介和材料进行创作，特别是新技术，如数字媒体、互联网艺术、3D 打印和虚拟现实被广泛应用于当代艺术创作中。许多当代艺术家强调概念和想法而不是美学形式或技巧，其作品探讨了当今世界的社会、政治和文化议题，如全球化、环境问题、身份政治、权力结构等。随着互联网的发展，当代艺术超越了地域和文化的界限，全球化的视角在许多作品中都有体现。因为当代艺术风格多样，所以当利用 AI 绘画工具来表现当代艺术风格时，往往需要在提示词中说明是哪位艺术家的风格，这样才能得到相似风格的 AI 图像（图 8-39）。

图 8-39　提示词指导 AI 生成的不同当代艺术家风格的图像

本章小结

机器学习与 AI 艺术创意的本质是预训练大模型对海量数据库中艺术资源的提取与重构，这就包括了对各种艺术风格、流派、艺术家或艺术运动的挖掘与创新。智能艺术为设计师打开了通过借

鉴历史文化进行艺术创作的大门。由此，我们可以真正站在古今中外艺术大师的肩膀上，不必凭借主观想象或闭门造车进行艺术创作。通过借鉴各种艺术风格与艺术流派，设计师可以汲取百家之长，并将人工智能所预定义的艺术技巧应用到创作中。因此，了解艺术史中的主要艺术风格与艺术流派的特征，对于设计师提升艺术修养与创意水平有着重要的意义。

本章的重点在于艺术史主要艺术流派的风格的介绍以及相关的 AI 风格提示词及参考图样。这些内容对设计师掌握提示词的出图效果与艺术风格的控制有着重要的意义。AI 绘画工具可以借鉴的艺术风格主要源自美术、雕塑、建筑、电影、摄影、漫画和时装领域。本章介绍了机器学习与风格提示词的写作技巧，随后按照艺术史的传统分类和时间顺序，系统介绍了从中世纪到当代艺术的主要艺术运动、艺术流派的风格特征以及相关的 AI 提示词。为了帮助读者深入了解和掌握各流派的风格，作者以爱丽丝梦游仙境为主题，利用 Midjourney 5.2 或 6.0 版本对多种艺术风格进行了图像创作，读者可以参考这些提示词与 AI 出图效果进行创意和实践。

讨论与实践

思考题

1. 目前 Midjourney 可以参照的艺术流派有多少种？
2. 除了可以根据艺术流派进行风格分类外，还可以按照哪些方法分类？
3. 举例说明利用 AI 进行不同风格艺术创作的价值和意义。
4. 为什么当代艺术风格具有多样性？有哪些具有代表性的艺术家？
5. 中国画往往都有印鉴或者题诗等，如何通过 AI 来实现？
6. 波普艺术的代表人物有谁？其作品风格是什么？提示词应该怎么写？
7. 嬉皮士与迷幻艺术的特点是什么？如何借助 AI 进行模仿？

小组讨论与实践

现象透视：除了按照艺术流派对 AI 绘画风格进行实践外，根据作品的实际用途进行提示词设计也是重要的方法。例如，打算创作一个"爱丽丝梦游仙境"主题的儿童绘本，需要确定一种风格，可以尝试输入提示词"爱丽丝梦游仙境，涂鸦风格，儿童绘本，超细节"（Alice In Wonderland，doodle, children picture books, hyper detail），可得到一个彩色涂鸦风格的儿童绘本样式（图 8-40）。

头脑风暴：如何才能借助 AI 绘画工具创作儿童绘本？目前市场上流行的儿童绘本的风格是什么样的？是由哪些艺术家创作的？建议读者可以分组去书店、图书馆或者网络调研目前流行的儿童绘本风格与故事主题。

方案设计：请根据调研结果，分组选择一种流行儿童绘本风格，同时参考中国古代寓言故事，如《小鲤鱼跳龙门》《后羿射日》《女娲补天》等，借用流行儿童绘本的风格，利用 ChatGPT 与 AI 绘画工具，完成故事文案与儿童绘本的创作。

图 8-40　提示词指导 AI 生成的涂鸦风格儿童绘本的图像

练习及思考

一、名词解释

- 巴洛克
- 拉斐尔前派
- 浮世绘
- Art Nouveau
- 先锋艺术
- 魔幻现实主义
- 表现主义
- 希罗尼穆斯·博斯
- 安迪·沃霍尔
- 独角兽

二、简答题

1. 如何通过艺术材料（如油画、版画）或用途（如海报、UI）对绘画或设计作品进行分类？
2. 在网络上检索知名的儿童绘本或插图画家，其各自的风格是什么？
3. 巴洛克风格的特点是什么？如何结合现代题材进行混搭 AI 艺术创作？
4. 有哪些中英文词汇（提示词）可以描述印象派或后印象派的色彩？
5. 利用 AI 绘制一幅弗兰克·弗雷泽塔风格的史诗般的英勇战斗场景。
6. 哥特风格的特点是什么？如何通过提示词生成相关图像？
7. 利用 AI 绘制一幅具有电影《银翼杀手》风格的未来反乌托邦世界图像。
8. 在网络上检索国内知名的当代艺术家的作品并分析其风格特征。

9. 知名电影与动画也可以成为风格提示词，请尝试皮克斯动画风格的 AI 图像。

三、思考题

1. 艺术史有哪些主要流派？其艺术风格是什么？AI 设计如何借鉴？

2. 尝试利用 AI 参考荷兰版画家 M.C. 埃舍尔版画的艺术风格，绘制一幅内容是由玻璃构成的城市的版画作品。

3. 举例说明利用 AI 生成中国花鸟画的方法，可以参考齐白石的风格。

4. 简述利用风格迁移技术进行创意发散的技术路线并比较不同 AI 工具的效果。

5. 元代山水画家黄公望的《富春山居图》名扬天下，请利用 AI 重现其风格。

6. 分类归纳和总结先锋艺术的类型与风格并利用 AI 进行二次创意实践。

7. 尝试提示词"蒙娜丽莎的微笑，脸部为猫，超现实主义诠释"的图像效果。

8. 利用 AI 绘制一幅猫脸的特写，辛迪·谢尔曼自画像风格，戴太阳镜和领结。

9. 借助 AI 实现蒂姆·波顿风格的暗黑城市，可以参考电影《精灵旅社》的风格。

9.1 创意产业的奇点时刻
9.2 智能设计创新模型
9.3 智能动画设计
9.4 OpenAI文生视频模型
9.5 文生视频的市场前景
9.6 视频大模型百花齐放
9.7 智能化与VR产业
本章小结
讨论与实践
练习及思考

第9章
智能设计与创意产业

AIGC 技术将会加速推进 AI 驱动的商业模式的演进。本章将介绍淘宝、美图、百度等企业利用 AI 工具创新设计的具体案例以及基于 AI 驱动的设计创新模型。此外，本章还将介绍 SD 描影动画和 Dall-E 智能动画以及多模态大模型的技术和应用，特别是 OpenAI Sora 模型的技术与市场前景分析。AI 技术也为虚拟人与 VR 产业的发展带来了机遇，作者对此也将进行综述。下面是本章的思维导图供读者参考。

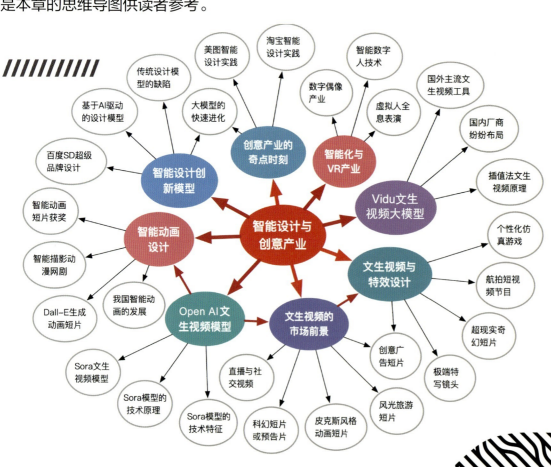

9.1 创意产业的奇点时刻

9.1.1 大模型的快速进化

2022 年，OpenAI 研发并推出的人工智能程序 ChatGPT 引起了全球对人工智能的强烈关注，它能够很好地理解人类的语言，并以流畅且符合逻辑的自然语言进行反馈。ChatGPT 的诞生代表了人类科技的重大突破，对现有的人类生产与生活方式形成了重大挑战。这个变革不仅创新了文化的表达方式，还对文化的传播、保存和互动产生了深远影响。根据高德纳集团的预测，到 2030 年，90%的数字内容都将由 AI 生成。无论是几秒内生成一张高质量 AI 电影海报，还是电影前期的数字角色与数字景观的创意与生成（图 9-1），甚至过去曾经需要数百名工作人员配合数月才能实现的电影或动画短片的制作，都能够在人机协同的智能创作模式下实现高效率的流水线作业，从而快速实现从创意到产品、营销的一体化流程。更重要的是，届时数字创意产业将会迈过"奇点时刻"，最终实现创意的民主化与大众化，人们曾经可望而不可即的创意工厂不再是好莱坞式的高墙壁垒，而是每个人家中的计算机与手中的智能手机。

图 9-1 提示词指导 AI 生成的电影场景与电影演员的人物设定

随着 AI 技术的普及，设计能力的民主化是大势所趋。一个人人都能成为艺术家的时代，也一定是人人都是设计师的时代。今天的大模型仍在快速进化之中，数字内容生态正在向着更高效、更智能、更高级的信息载体方向迈进。大模型的 1.0 时代强调通用性，希望通过一套东西把文本、视频、音频、图片全部打通。但随着应用需求从文本升级为音视频，主流文本＋跨模态生成的内容远远不

能满足需求。因此，针对垂直领域专业定向的多模态大模型将成为大模型 2.0 时代的一个重要特征。在大模型 1.0 时代，通用大模型占主流，这时通用大模型的角色就像"科学家"，主要研究前沿高端并解决基础理论性问题。2.0 时代将轮到垂直大模型唱主角，垂直大模型好比"工匠"，可以在细分领域专职、专业、高效地解决问题。从"横向的通用模型"到"纵向的垂直应用模型"是大模型 2.0 时代的标志。此外，考虑到数据安全、全世界算力的争夺、数据采集的质量等问题，大模型 2.0 时代将从全球化走向本土化，这为国内从事大模型研究、视频生成与动画生成的企业提供了发展的机遇。

2023 年末，美图科技发布了 AI 视觉大模型"奇想智能 3.0 版"并将全面应用于美图旗下影像与设计产品，包括文生视频、图生视频以及视觉模型商店等一系列应用（图 9-2，左）。同样，2022 年，百度和电影频道联合发布了智感超清大模型，深度结合了百度 AI 技术能力和电影频道拥有的 2 万部中外电影资源，通过文心大模型对老电影的分降噪、去模糊、去压缩等多任务的联合预训练，实现了老电影多种损坏情况的高效率修复（每天可修复视频 28.5 万帧），并通过画质提升、边缘锐化等方式增强视频的清晰度和观感体验。除了电影修复，文心大模型在视频制作领域同样有着很广泛的应用前景（图 9-2，右）。大模型通过赋能剧本创作、美术设计、特效制作、后期剪辑、海报绘制、电影修复等内容生产工作，将为创意产业的发展带来新的机遇。今后，AIGC 技术将会加速推进"大模型"到"大应用"的商业模式演进。在人工智能领域，过去的关注点主要集中在大规模的模型训练上，而 AIGC 则更加注重实际应用场景。通过将 AI 技术嵌入设计流程，AIGC 为创意产业注入了更多活力。这种商业模式的演进不仅推动了人工智能技术的快速发展，也使得创意产业在数字化时代更具竞争力。

图 9-2　美图科技的大模型（左）和百度与电影频道的智感超清大模型（右）

9.1.2　淘宝智能设计实践

AIGC 工具为创意生成过程带来了巨大变化。利用人工智能，设计师可以通过输入提示词来辅助或替代人工生成内容。数字创意过程从"搜索和优化"演变为"问询和调整"。对于传统媒体设计开发项目，如动画、影视、游戏、广告和 App 产品等，制作人和设计师、艺术家需要花费大量时间和精力在初始概念的构思和设计上。然而，AIGC 通过智能算法，能够迅速生成多样的草图和概念，为创作者提供了强有力的工具，极大地提高了设计效率。这不仅意味着更短的前期准备时间，也意

味着更灵活的创作空间，让设计者能够更加专注于创意的深度挖掘和表达。此外，在传统设计中，创作者往往需要在创意的同时考虑技术实现的可行性，这会使设计的灵活性受到限制。而 AIGC 通过自动生成设计原型，使创作者能够更专注于创意构思，而不再受到技术实现条件的束缚。这种创意与实现相分离的通路不仅提高了创作者的工作效率，更为设计师提供了更大的创作空间，促使更多富有想象力和创新精神的设计师涌现出来。

国内电商领域的设计师最先感受到了 AI 设计对创意流程的价值。为了评估设计师使用 AI 的情况，淘宝网进行了调研，并在 2024 年初发布了调研报告。该报告显示，2023 年，AI 工具已经覆盖了"大淘宝设计团队"承接的所有营销场景业务，AI 工具已成为该团队设计师的基础能力。AI 工具的使用不仅使企业降本增效，使创意和设计方案能够有效达成，而且给予设计师很大的自由度，淘宝的 3 类设计师群体均不同程度介入了 AI 设计流程（图 9-3，上），并在创意发散、定制效果和快速设计 3 个领域发挥了智能设计的优势（图 9-3，中）。此外，AI 技术也推进了企业设计流程变革，工作效率得到了进一步优化，企业的趋势研究、设计定位与方案构成更加清晰（图 9-3，下）。

图 9-3　大淘宝设计团队利用 AI 工具的数据分析（淘宝调研报告）

该调研结果指出，设计师在使用 AI 时面临的挑战也有所不同：40% 的设计师表示他们面临着学习和适应新工具的压力，同时探寻如何将 AI 融入现有工作流中；35% 的设计师希望学习如何在使用 AI 工具时，保持设计作品的个性和特色，尽量减少 AI 生成的特征；25% 的设计师希望掌握如何在特定的工作场景中，使用相对稳定的 AI 技术并且保持输出结果的确定性。因此，AI 技术正在重塑设计团队的工作模式和创作流程。随着智能工具（Midjourney，MJ；Stable Diffusion，SD）的普及，淘宝设计师的角色正在借助 AI 能力从单纯的视觉创作者转变为综合性的创意解决方案提供者。

根据该报告，淘宝设计团队引入 AI 技术后，营销设计整体项目的设计时间减少 18% 左右，其中在创意阶段丰富性提升 150% 左右、时间节省 60% 左右。这些变革不仅缩短了项目周期，还拓宽了设计师的创意边界和技术应用范围。AI 的运用使得设计解决方案更为多样和创新。借助 AI 生成设计灵感和概念显著缩短了创意阶段所需时间。设计师通过与 AI 的多种手段结合，从创意发散到落地执行的品效都有显著提升。AI 工具不仅仅是技术上的进步，它们代表了一种全新的工作理念。图 9-4 给出了淘宝设计师应用 AI 的 9 个主要场景（左）以及借助 AI 生成的品牌符号系列海报（中）和天猫品牌超级符号映射（右）。这些设计均采用了 SD 与 MJ 的提示词方法。同样，淘宝团队利用 AI 生成了各种品牌 IP 形象，如天猫 U 先公仔模型、出游主题喵卡等（图 9-5）。

图 9-4　设计师应用 AI 的主要场景（左）和海报及品牌形象设计（中和右）

图 9-5　设计师利用 AI 生成的 IP 形象（左和中）以及出游主题喵卡（右）

9.1.3　美图智能设计实践

2023 年 10 月，美图自研 AI 视觉大模型 MiracleVision（奇想智能）3.0 版发布，并全面应用于美图旗下影像与设计产品，助力电商、广告、游戏、动漫、影视五大行业。3.0 版主打"奇思妙想"和"智能创作"，除了输入文字生成相应图像、输入涂鸦生成设计外，MiracleVision 3.0 版的"智能脑补"和精准控制能力都变得更强，进一步降低了绘图、修图的操作门槛。例如，在描述画面方面，输入关键词"椅子"，它就会自动补充联想一些可能关联的提示词，如"霓虹灯光""透明质感""商

业摄影"等，进而降低用户写提示词的门槛。在生成图像方面，单击"画面扩展"，视觉大模型就能在更大的画布上"脑补"出输入图像的背景画面。

此外，"奇想智能"通过"提示词精准控制"功能来满足更加专业的设计要求，如使用"近景""远景""顺光""逆光"等描述控制最终生成效果。通过"分辨率提升"功能，生成高清大图，最高能支持 4K 分辨率，让细节表现、色彩展示、物体辨识更加精准和生动。除了亚洲人外，"奇想智能"还支持不同地区、不同肤色的人像摄影，以满足全球用户多样化的需求。对于企业来说，设计流程更加高效省时。例如，快速生成堪比专业棚拍效果的商品图，并能随心切换背景（图 9-6）。总体来看，"奇想智能" 3.0 版的能力可以基本上媲美 Adobe Firefly 的大部分功能，同时对国内中小型设计工作室的业务进行了更精确的定位。美图公司创始人、董事长兼首席执行官吴欣鸿认为，衡量视觉大模型能力的标准并非追求参数指标，而是抓住应用场景的核心需求，并在商业模式上得到验证。他预测视觉大模型在 2024—2025 年进入高速发展期，2026—2030 年进入成熟期，将助力千万设计场景，引领设计的升级与社会经济增长。

图 9-6　美图科技的 AI 大模型可满足多方面的图像设计业务

吴欣鸿指出：AI 视觉大模型带来的不仅是更好的视觉呈现，还有对工作流的效率提升。"奇想智能"落地电商、广告、游戏、动漫、影视五大行业，希望能助力行业"工作流提效"，推动 AI 视觉大模型的应用普及（图 9-7）。在电商行业，从涂鸦生成线稿、线稿上色、商品图、模特试穿图，再到电商营销输出，全程可通过"奇想智能"实现。在广告行业，该大模型覆盖创意脑暴、创意深化、平面排版、多尺寸延展、线下投放预览的全工作流，助力客户在广告物料制作环节提效。在游戏行业，"奇想智能"可以包揽场景设计、角色设计、道具设计、UI 图标、推广营销等流程，拓宽设计师想

象空间的同时助力游戏行业降低成本。在动漫行业，该应用打通了概念设计、故事板生成、线稿上色、动漫补帧、视频转动漫等流程，支持创意到成品的快速落地。AI 的助力能够让动漫创作团队把更多精力放在讲好故事和打造令人印象深刻的动漫角色 IP 上。在影视行业，AI 模型的高可控性可充分满足概念场景设计、分镜设计、人物造型、道具设计和传播营销的效果要求，极大提升影视行业设计环节的效率。

图 9-7　美图"奇想智能"大模型支持的五大设计行业

"奇想智能" 3.0 基于美图自研的视觉大模型和美学评估体系。该模型可以借助机器学习不断优化美学效果，其模型结构和数据集都是以此为出发点组织和建立的。与其他公司不同的是，美图视觉大模型的训练过程吸引了大量设计师及和艺术家参与。在视觉大模型领域，美图的优势是拥有较为庞大的用户规模和现成的应用场景，可以源源不断地融合大模型能力，并探索出相对成熟且不断增长的商业模式。美图公司不仅有专业设计师负责标注高质量数据，而且还有一些合作美院及艺术家参与了数据的标注与审核。此外，美图公司已经在计算机视觉算法上有十多年的积累，在美学方面拥有深厚基础，这使得 AI 视觉大模型具有一定的核心竞争力。

美图公司 2023 年上半年研发投入将近 3 亿元，在其总营收中的占比超 20%，与大模型相关的工程师约有 600 人。吴欣鸿认为，当前，AI 视觉大模型主要被运用于生成各类艺术作品，以绘画、摄影和设计图稿为主，能展现出初步的效果，但这只是起点。未来 AI 视觉大模型将承担更多琐碎、重复的工作，让创作者有更多时间和精力去解放想象力并探索真正的创新与创造。吴欣鸿认为 AI 的进化速度会很快，随着 AI 技术的仿真能力进一步提升，未来甚至会"万物皆可生成"。

当前，数字创意产业的重要特征就是"奇点将至"，也就是 AI 视觉大模型 2.0 时代的来临。目前国内大模型的技术重心正在转移，从文生图技术转向文生视频与影音技术，加速进入以音视频多媒体为载体的 2.0 时代。国外的 Pika、Runway 等平台已经逐渐成为国际主流的智能生成动画视频工具，国内已有百度、腾讯、阿里、科大讯飞等多家企业开始了 AI 视觉大模型的研发与应用。例如，除了美图科技外，万兴科技在 2023 年也正式发布了万兴天幕音视频多媒体大模型。通过输入文字脚本，用时约 3 分钟便自动生成一个拥有指定风格、音乐、画面的"太空探索"主题视频。"天幕"多媒体大模型打破了原来单一模态 AI 生成的格局，使文字、音频、图片、视频的 AI 生成有机结合，成为国内 AIGC 视频生成领域的新军。美图科技董事长吴欣鸿预测，今后几年应该是 AI 应用大模型快速发展及商业化阶段（图 9-8）。AI 视觉大模型作为一种无穷无尽的视觉资源库，正在与设计行业的落地场景相结合，成为无数设计师的创意伴侣。

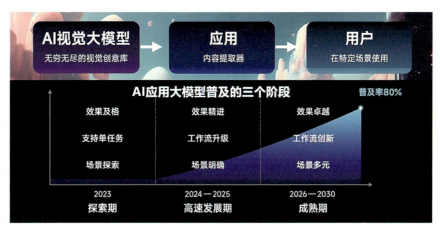

图 9-8　AI 视觉大模型快速发展及商业化应用的三个阶段

9.2　智能设计创新模型

9.2.1　传统设计模型的缺陷

智能科技快速介入创意产业与设计行业，引发了人们对未来设计模式的关注。创新的成功是否仅仅取决于人类的智慧和思维？新的人机协同智能设计模式是否可以完全代替传统设计模式？这些问题引发了设计理论界的思考。2024 年，在一篇题为《人工智能驱动的"魟鱼"创新模型》的论文中，一个由全球战略家、设计师和企业家组成的科技前沿咨询机构——创新委员会（Board of Innovation）的 3 名技术专家杰夫·吉宾斯、加亚斯里·戈帕尔、娜塔莎·奈尔共同提出了一个人工智能时代的设计创新流程。

该论文指出：在设计行业和创新领域，21 世纪初由 IDEO 等科技前沿企业和斯坦福大学等机构共同推出的"双钻"模型（图 9-9）一直是全球设计与创新项目规划和实施的核心框架。它的主要优势在于通过简单而有条理的思维扩散与问题聚焦过程，帮助团队明确"应该解决哪些问题"以及"应该构建哪些解决方案"。自 2005 年以来，全球数以千计的个人和团队通过这一模型受到了培训，项

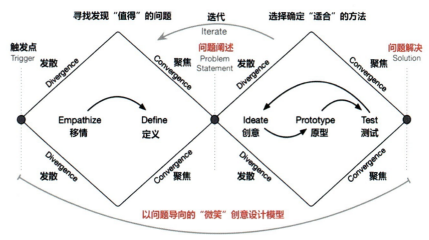

图 9-9　由 IDEO 等科技企业提出的创新设计流程（"双钻"模型）

目投入的资金达到了数十亿美元,并产生了巨大的影响。然而,在当今这个以结果为导向的 AI 创新时代,这一模型正逐渐显得有些不合时宜。双钻模型的设计方法诞生于一个特定的时代背景,那时候的创新和设计项目受限于非常具体的物理和认知条件。例如,一个项目可以用几张便笺纸在墙上形成视觉思维导图的原型,设计师也仅能形成有限的几套设计方案。当年创新团队使用的软件仅限于 PowerPoint、Excel 和 Photoshop,而"数据科学"还是一个鲜为人知的概念。显而易见,我们已经步入了一个全新的时代。得益于生成式人工智能的推动,我们正以前所未有的速度实现着创新的飞跃,这种进步的速度和幅度都达到了令人难以置信的指数级别。因此,双钻模型的时代相关性正在慢慢瓦解。百事公司创新副总裁科恩·布尔古特斯对此表示同意,并指出未来人们可能不再谈论双钻模型。

该论文指出了传统双钻模型正在失去优势的原因。首先,创新的成功不仅仅取决于人类的思维。解决复杂问题不再仅是人类思维的问题,而且需要结合人类思想和人工智能之间复杂的相互作用。随着 ChatGPT 和智能设计工具的广泛使用,设计师可以同时处理几十个问题或解决方案,并快速确定其优先级。在 AI 赋能的前提下,设计团队可以将时间和资源集中在更有价值的工作上,如设计方案的可行性、市场前瞻性以及产品本身的可用性等。其次,当使用双钻模型时,团队往往需要花费数周甚至数月的时间采访客户,并进行同理心研究。虽然这项工作可能会产生满足客户需求的解决方案,但这些解决方案有可能缺乏财务可行性或技术可行性。

根据淘宝设计团队引入 AI 技术后的报告,基于人机协同的敏捷设计不仅缩短了项目周期,而且拓宽了设计师的创意边界和技术应用范围。基于数据分析的优势,生成式 AI 在定位消费者需求以及遴选概念方面非常有效。因此,设计团队现在可以借助 AI 工具快速切入正题而跳过不必要的步骤,并将资源集中在开发既能够满足用户需求而又有技术可行性的概念上。此外,传统双钻模型还可能强化设计团队的偏见和缺点。设计团队常常需要处理海量信息,但受限于人力和资源限制,结果往往是走捷径,不自觉地陷入了自身的偏见和局限之中。他们对某些解决方案过分情有独钟,或是仅仅关注主流用户,忽略了那些边缘群体。因此,基于双钻模型的许多设计师会先入为主或仅仅依赖个人经历,会困于成熟的思维模式,难以跳出固有的思考框架。

9.2.2　基于 AI 驱动的模型

尽管像 ChatGPT 和 Midjourney 这样的大语言模型也存在自身偏见和"幻觉"问题,但这些模型更容易进行"再训练",即通过人机协同和概念验证等方式来克服其短板,并提供真正全面的解决方案,由此来满足更广泛社会成员的需求。当前,基于生成式人工智能快速崛起并逐步渗透到创意产业的事实,开发出更适合智能时代的设计模型非常有必要。因此,创新委员会提出了一个全新的设计模型:"魟鱼"模型。相比传统方法,这种模型能更早地提供实际可行且能验证的解决方案,从而增强投资者的信心。"魟鱼"模型提出了创意设计的 3 个主要阶段的思想(表 9-1)。

表 9-1　AI 驱动的"魟鱼"模型设计流程的 3 个主要阶段

阶段	任　　务	要　　求	AI+ 人类工作
训练阶段	设定项目目标	确保目标明确,收集的信息全面且最新,避免偏差,系统更新和验证数据源	前期项目调研 构建 AI 模型
	定义成功指标	确定项目的关键指标,覆盖业务和用户需求	方案目标设计
	收集必要信息	利用 AI 或其他工具有效筛选关键数据	数据资源筛选
	生成解决方案	优先排序问题和解决方案,为资源集中提供指导	AI+ 概念验证

续表

阶段	任务	要求	AI+人类工作
开发阶段	广泛探索问题	确保创意多样性和创新性，避免 AI 落入俗套陷阱	AI+ 设计研究
	智能辅助探索	有效使用 AI 工具与算法管理和分类大量解决方案	AI+ 分类筛选
	初步形成概念	清晰展示解决方案概念，为迭代提供基础	AI+ 原型方案
迭代阶段	制订解决方案	迭代验证实际解决方案，专家咨询，聚集重点	原型深入评估
	验证设计原型	选择最佳实验和测试方法，度量和评估迭代效果，及时调整策略	项目评估+综合测试
	多维评价标准	考虑可持续性、合规性等对业务至关重要的因素	多维目标评估
	智能加速迭代	借助智能设计加速原型迭代与改进，实现产品创新	反馈与评估

"魟鱼"模型结合了传统双钻模型的优点，并考虑了人工智能时代机器学习与人机协同的大规模应用的背景，使之更具备敏捷设计的特征，为创新团队铺设了一条新的道路。该模型的"训练"阶段的特征就是"机器训练+生成假设"，即利用 AI 大模型的数据与生成优势，更快地发现问题并找到解决方案。该阶段基于设定的目标，提出了明确且优先级确定的问题与解决方案的初步假设和原型。这一阶段的完成可能仅需几小时到几天，核心是确定项目的关键指标，覆盖业务和用户需求。虽然该阶段仍是以人工为主导，但设计师仍可以利用 AI 进行数据收集、资料分类筛选以及提出目标假设（设计原型），进而推动项目的快速落地。

"魟鱼"模型的 开发阶段则以人工智能为核心，其特征是借助 AI 形成大规模的概念创意与原型方案。"魟鱼"模型的特征是中间大、前端小、后端"拖尾"（图 9-10），其重头戏就是以智能开发为核心，辅以人机协同的设计流程。设计团队可以结合使用人类创意、AI 主导创意和 AI 辅助创意的方法。2024 年 4 月，创新委员会进一步深化与完善了该模型，并形成了基于"机器训练+生成假设""提示词设计+AI 概念原型""完善方案+人工验证"的三段式设计流程（图 9-11）。改进型的"魟鱼"模型的每个阶段都给出了具体的任务以及重点提示，由此使得该智能设计模型更为完善。需要指出的是，图 9-11 中浅色渐变部分代表"人类控制"而深色渐变部分代表"机器为主，人机协同"。例如，该设计模型后端的迭代阶段就是人机协同，人类控制的环节，即通过 AI 或人工测试的方式反复验证原型，其中每一步都伴随人工审核与调整，以确保其可用性、可行性和可持续性。设计团队可以通过一系列实验性的原型迭代缩减解决方案范围、降低相关风险，并集中精力建立最简可行性产品方案。

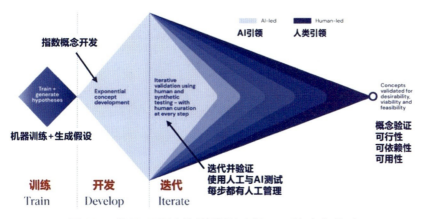

图 9-10　基于 AI 驱动的创新设计流程——"魟鱼"模型

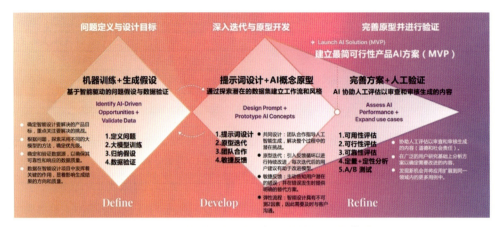

图 9-11　创新委员会提出的改进型"魟鱼"模型

9.2.3　百度 SD 超级品牌设计

品牌符号宣传海报作为品牌运营很重要的曝光手段，随着 AI 技术的不断发展，其传统设计方法已经开始逐渐被淘汰。质量与效率方面的提升使 AI 技术成为热门的品牌符号延展的设计方式。今天的各大设计网站所展示的符号海报（有文字、图形等）大量的是用 AI 制作的。这些超级品牌符号海报或 App 主题页面大多设计样式丰富，并呈矩阵展示，画面精致度很高，充满了想象力与视觉冲击力（图 9-12）。2023 年，百度移动生态用户体验设计中心（MEUX）在网络上分享了该部门利用 Stable Diffusion（SD）和相关插件进行品牌符号宣传海报制作的经验体会。MEUX 内容生态设计团队利用 AI 技术创新了设计流程，同时也探索了 AI 文生图技术更多可能性，让 AI 成为设计师更好的助手。

图 9-12　百度 MEUX 利用 SD 设计的品牌符号海报和主题页

MEUX 利用 AI 进行品牌符号宣传海报制作的工具主要是 SD+ControlNet 微调模型以及 LoRA 模型。Stable Diffusion 是一种基于深度学习的文本到图像的生成模型，能够根据文本描述创造出丰富多样且具有高质量和细节的图像。它的生成模型是通过大规模图像及其描述的数据集训练而成的，

所以生成的图像在保持高创造性的同时，还具有较高的分辨率。另外因其开源性质和强大的功能在 AI 绘画领域具有重要的地位。6.2 节介绍了本地安装 SD 的方法，github 软件开发者社区提供了安装程序包，读者可以根据说明下载并安装该软件。

Stable Diffusion WebUI 是一个基于 Web 网页形式展现的图形用户界面，用于管理和控制 Stable Diffusion，同时为用户提供了直观、易于使用的功能（图 9-13）。类似于 Midjourney 的界面，用户可以输入提示词与反向提示词，系统会根据这些提示词生成相应的图像。该界面的其他控制器还包括基础模型选择、外挂滤镜、clip 终止层数、迭代步数、采样方法、绘图算法、图像参数和种子参数等。WebUI 虽然非常方便用户使用，但对本地算力有一定的要求，需要有较好的英伟达显卡才能满足程序运行。因为 WebUI 是紧随 SD 发布的，并以开源、易用、插件众多的特点迅速成为了主流用户的选择。可以说 Stable Diffusion 的大部分用户都始于 WebUI，因此 WebUI 在很多人心目中已经成为了 Stable Diffusion 的代名词。

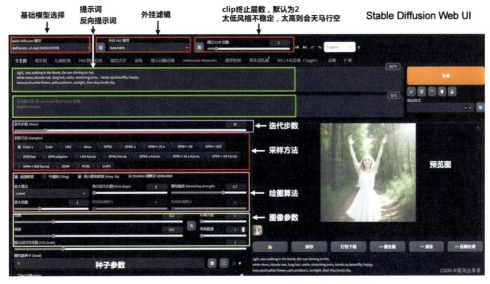

图 9-13　Stable Diffusion WebUI 的图形用户界面

利用 SD 设计的方法如下。在文生图模式下，通过 SD 大模型提示词 +ControlNet 插件（lineart 控制外轮廓）的组合来设计品牌符号海报，同时可以辅助 LoRA 微调模型。Logo 的设计也需要先进行 3D 建模并生成深度图来帮助 SD 生成立体图像（图 9-14）。

SD 的 LoRA 微调模型是一种用于提升图像生成质量和效率的技术，需要从模型库单独安装后，通过 SD 的右键菜单指令"新建节点"→"加载器"→"LoRA 加载器"可以使用。LoRA 模型通常用于优化 Transformer 网络中的自注意力机制，通过对注意力矩阵的低秩适应，减少计算复杂度和内存占用并加速图像生成过程。这使得 LoRA 模型在资源受限的环境，如移动设备或边缘计算设备上具有较好的应用潜力。通常 LoRA 模型用来指定目标特征，如人物、动作、年龄、服装、材质、视角、风格等。

同样，ControlNet 模型是一种用于控制图像生成过程的网络结构。它的目的是在生成图像时提供更细粒度的控制，使用户能够指定更多的细节和特征，从而生成更符合用户期望的图像。ControlNet 模型或插件也需要单独安装，随后通过 SD 的右键菜单指令"新建节点"→"加载器"→"ControlNet 加载器"就可以使用。ControlNet 通常与 SD 的主要生成模型（如 VQ-VAE 或 Transformer）结合使用。它通过接收额外的控制信号或条件信息（如文本描述、关键点、遮罩等）

图 9-14　通过 SD 大模型提示词 +ControlNet 插件完成的品牌符号海报设计

引导图像生成过程,使得生成的图像能够更好地符合特定的要求或风格。例如,ControlNet 插件中有 4 种处理器可以用来分析 SD 深度图,从而生成更具立体感的图像。百度 MEUX 设计团队通过 ControlNet 控制 Logo 图像的整体风格和色调。这种控制能力使得 SD 生成的 Logo 海报更加丰富多彩。

MEUX 的设计实践验证了"魟鱼"模型的可行性。智能时代的设计师可以使用 SD 快速生成大量的设计草图或概念图,从而加速创意过程和概念验证。SD 能够生成高分辨率、高质量的图像,这有助于提高最终设计的视觉效果(图 9-15)。智能设计能够生成多种风格和类型的图像,为设计师提供了广泛的创意灵感和选择空间。设计师可以快速修改文本提示或条件,以原型迭代优化生成的图像。AIGC 通过提供快速、高质量和个性化的图像生成能力,有效地提升设计质量并缩短设计周期。

图 9-15　设计师使用 SD 快速生成大量设计原型,提速设计周期与效率

9.3 智能动画设计

9.3.1 智能动画短片获奖

虽然3D动画与"数字演员"使CG大片更加酷炫,但对于低成本的动漫网剧来说,完全采用大厂CG动画的制作方式是不现实的。而基于提示词的AI智能视频生成近年来已经取得了令人难以置信的进步,如2024年OpenAI推出的名为Sora的新人工智能视频生成模型可以根据文本提示生成细节丰富的视频,现在高质量地生成动画将不再是梦想。AI智能视频动画的最大优势在于成本、速度以及多样性风格。与几年前传统委托艺术家设计动画原画的成本进行对比,如果这位艺术家每张图片收费25美元,使用AI的成本几乎为原来的1/100,由此会推动低成本网剧与视频的快速崛起。

随着智能技术的发展,深度学习可以生成动画的一些要素,包括角色设计、动作生成和场景渲染。在人体动作数据采集过程中,传感器动作捕捉以及AI对视频中人物动作的提取可以大大加速动画的制作过程。同样,AI可以对捕捉的数据,如关节角度、动作序列和运动轨迹进行处理和编码,使得该流程自动化。2022年,计算机艺术家格伦·马歇尔将"油管"上的一段真人舞蹈视频短片 *Painted* 输入Open AI的CLIP Studio Paint平台,通过多模态神经网络算法生成《乌鸦》动画短视频,获得2022年法国戛纳电影节的最佳短片奖(图9-16)。虽然人们认为该片是人工智能生成动画的重要里程碑,但该片实际上是将视频短片"重构"或描影成为新的动画。格伦·马歇尔提示AI创作系统生成一段"在荒凉风景中的乌鸦"的动画,通过一只黑色翅膀的乌鸦来模拟视频中舞者的动作,由此得到了随音乐起舞的乌鸦动画。

图9-16 智能描影动画《乌鸦》获得2022年法国戛纳电影节的最佳短片奖

《乌鸦》还获得了2022年奥地利林茨电子艺术节的特别提名奖。"我期望能以AI实验艺术先锋的角色获得一个奖项,并告诉现场的观众:无论是演员、导演、布景设计师、服装设计师、艺术家还是作曲家都要注意人工智能即将到来,我们可能会从事一份完全不同的工作,否则甚至可能会失业。"马歇尔希望将3D动画添加到他的AI创作中,并探索CLIP技术引导的视频生成的可能性,例如通过文本提示词来控制摄像机移动,甚至实现全流程地生成动画。

9.3.2 智能描影动漫网剧

2023 年,由网飞(Netflix)发行的动漫系列网剧《剪刀、石头、布》将智能描影动画推向了高潮。该动画由一家名为"数字走廊"(Corridor Digital)的洛杉矶初创公司制作,尼科·普林格和萨姆·戈尔斯基为编剧和导演,讲述了两个双胞胎争夺刚刚去世的父亲留下的空缺王位的故事。他们通过利用机器学习并借助 Stable Diffusion 建立图像模型。首先,真人演员穿着戏服并在绿屏前进行表演,随后这些画面被 Stable Diffusion 转换为动漫风格(图 9-17)。网剧动漫风格主要参考了 2000 年川尻善昭导演的动画《吸血鬼猎人 D》。在某些不容易掌控的人脸放大镜头中,剧组工程师还采用了 ControlNet 插件进一步控制图像生成的效果。为了得到流畅的动漫人物动作序列画面,工作室还借助了基于 AI 的人物键控插件 Keyper 以及影视后期编辑特效软件 DaVinci Resolve,由此可以帮助去除帧间闪烁的问题。接下来,他们用键控器去除绿屏背景,随后利用传统的合成、编辑和声音设计系统来完成人物背景合成、光效与音效,以及烟火特效等工作。《剪刀、石头、布》在网飞频道上映后,3 天就揽获了超过 150 万的播放量并得到了 11 万粉丝的点赞。同时,该动漫网剧也引起了不少争议,如一些人认为人工智能模型提供数据并不算艺术,还有一些动画师对未来的工作前景感到悲观。

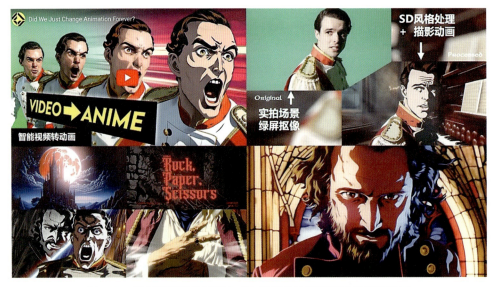

图 9-17 动漫网剧借助实拍与 SD 风格重绘来实现风格迁移动画

制作这样一部包含高达 120 个 VFX(视觉效果)镜头的动漫网剧需要投入多少精力?事实上,该工作室主要就是尼科·普林格等 3 人,同时也不需要服装化妆与道具小组。相比之下,传统动画大片的拍摄往往需要投入大量精力,其动画制作团队甚至达到上百人。普林格写道,他们的 AI 驱动的动画制作技术并不是要取代人类动画师,而是将现实(实拍)转换为动画创意的一种手段,而无须像大型动画工作室那样兴师动众。普林格指出,传统上完成这类工作需要大量的预算,"可以想象一下,如果只需要一个人或几个人就可以将疯狂的想法变成现实。再想象一下,如果动画师可以一键消除 CGI 面孔上的'恐怖谷'效应或者为勾线画稿一键配色,那一定会改变动画的生产方式。今天的 AI 工具有潜力做到这一点。我们正在努力找出方法并分享我们的旅程。"他认为 AI 技术是一种能够"帮助每个人照亮迷雾"的方式,能够将他们的想象力变成现实。

《剪刀、石头、布》拍摄的流程为 3 部分。第一部分是用 AI 生成动漫人物，通过绿屏表演（抠像）来捕捉真人演员的表情和动作，随后输入 SD 建立它与真人演员之间的关联；第二部分是创作动漫场景；第三部分是角色与场景合成并调整最终动漫效果。为了向观众解释 Stable Diffusion 的工作原理，工作室旗下的 Corridor Crew 团队还专门制作了《如何利用 Stable Diffusion 来制作自己的动漫》的"解密节目"（图 9-18，右上）。为了确保人物的动漫画风格达到他们想要的效果，该剧组工作人员收集了经典动画片《吸血鬼猎人 D》中的大量人物截图，包括各种表情、动作以及人物的角度等，随后将这些图片输入给 SD 系统来构建风格（图 9-18，下），同时剧组采用了谷歌推出的 DreamBooth 扩散模型进行微调。与此同时，还需让 AI 学会并记住真人从面部到身体动作的各种细节特征并用于匹配动漫风格。

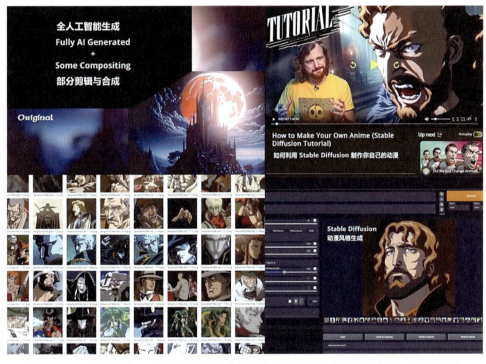

图 9-18　工程师借助 SD 原画特征学习（左下）与镜头重绘（右下）实现 AI 动画设计

动画系列网剧《剪刀、石头、布》的制作方式将实拍变成了卡通，使每个人更容易获得创作自由。人们可以训练一个模型，使其不仅能复制特定的风格还能具体了解一个角色，这将彻底改变动画产业。新的工作流程允许在不需要传统动画技术的情况下实现更真实和有感情的角色，而小型团队可以自由地承担风险和尝试新事物，而不受好莱坞大型团队的限制。人工智能在动画中的应用正在改变我们的认知和体验方式。

9.3.3　Dall-E 生成动画短片

除了动画系列网剧《剪刀、石头、布》与获奖动画短片《乌鸦》外，目前还有许多动画导演和艺术家希望能够借助 AI 来完成动画创作。2023 年 4 月，视听制作公司 Native Foreign 编剧 / 导演凯德·尼尔森就与 OpenAI 团队合作，发布了首部由 AI 设计平台 Dall-E 生成的动画故事短片《克里特兹》（*Critterz*，图 9-19），作为庆祝 OpenAI 的 Dall-E 工具推出一周年的献礼。这部电影是第一部完

全由 Dall-E 生成图像的电影动画，同时采用了标准的电影制作技术，包括动画、面部表演捕捉、音乐和重新混合。尼尔森指出："有了 Dall-E，现在任何人都可以成为创作者或导演，他们可以撰写新故事或重构已有的故事题材。动画《克里特兹》只是可能性的一个例子，我希望这能激励其他故事讲述者和创作者也来尝试。"

《克里特兹》动画师团队综合运用了多种技术和技巧来制作这部完整的动画短片。团队借助 ChatGPT 编写剧本，并利用 Dall-E 工具设计短片的角色和场景。最终，团队动画师进行了详细的剪辑并最终确定了制作。动画师团队使用动画、动作捕捉、动态观察和 CGI 技术为电影中的角色和物体提供准确、逼真的动作。此外，他们试图为动画创造独特的美感并使用各种视觉技术将观众带入克里特兹的世界。《克里特兹》向观众介绍了一片未经探索的森林，里面居住着神秘的怪物精灵克里特兹。该故事是模仿英国知名解说员大卫·爱登堡的探索未知世界的旅程。在影片中，叙述者丹尼斯带领一个科考团进入了一片偏僻的森林，并在那里遇见了可以说话的克里特兹一家，包括红蜘蛛布鲁和可爱的小鸟怪物弗兰克等，并由此引出了一段诙谐搞笑的故事。

图 9-19　AI 生成的动画短片《克里特兹》(上) 及其工作过程 (下)

《克里特兹》是第一部利用 Dall-E 生成的 AI 动画短片，从最初的设计到最终渲染，制作公司 Native Foreign 负责整个制作过程，将 OpenAI 程序的创造力与曾经获得了艾美奖的动画师的技能和专业知识结合起来，成功完成了这个重要的技术创新。通过它的发布，我们看到了基于人机协同的 AI 生成动画工作流的巨大潜力。《克里特兹》的最大挑战是在动画制作的多个环节采用了 AI 智能生成技术。例如，使用深度学习技术帮助构建动画剧本与动画角色。导演尼尔森就利用 Dall-E 提示词生成了多个不同风格的动画角色。动画师只需筛选不同的动画角色的外观和特征，甚至"训练"机器来生成更符合要求的角色。AI 模型还可以借助提示词动作标签，使用训练好的模型生成动画序列。在生成动画序列后，动画师还可以利用 AI 模型进行虚拟场景渲染。这个工作会涉及将生成的动画角色与虚拟环境的无缝合成，包括背景、光照和相机设置等。最后，AI 模型可以对生成的动画进行后期处理和编辑，这可能包括调整关键帧、添加特效、修正动作流畅性或者与其他元素进行合成。《克里特兹》实现了上述多个环节的动画流水作业，推进了动画生产流程的创新 (图 9-20)。

图 9-20 《克里特兹》在多个动画制作环节应用了 AI 生成技术

9.3.4 我国智能动画的发展

2024 年 2 月，中国首部文生视频 AI 系列动画片《千秋诗颂》正式揭幕。中央广播电视总台综合频道牵头策划的系列动画片《千秋诗颂》聚焦国家统编语文教材中的 200 多首诗词，依托中央广播电视总台的央视听媒体大模型，运用 AI 人工智能技术将诗词转化制作为唯美的国风动画。节目首批推出《咏鹅》等 6 集诗词动画，沉浸式再现诗词中的家国情怀和人间真情，让更多的人，尤其是青少年感受中华文脉的勃勃生机和独有魅力，在内心根植深厚的文化自信。《千秋诗颂》是首部以我国自主 AIGC 技术支撑制作的系列动画片，基于中央广播电视总台提供的丰富视听数据进行模型训练，综合运用可控图像生成、人物动态生成、文生视频等最新技术成果，支持了从美术设计到动效生成，再到后期成片的各个环节。在生成式人工智能技术的加持下，《千秋诗颂》再现了中国古诗词中的人物造型、场景和道具，呈现了一部将中华古典诗词的博大精深与现代视听艺术相结合的动画精品（图 9-21）。《千秋诗颂》在中央广播电视总台综合频道开播后观众反响热烈，6 集节目收视率在全国所有上星频道动画片中位居第一。

此外，为了向世界宣传中华优秀文化。制作团队还同步推出了《千秋诗颂》系列动画片的英文版。该系列动画片同样采用了中央广播电视总台最新的 AI 技术译制配音完成。CGTN（中国国际电视台）技术人员运用 AI 语言模型对中文脚本进行翻译润色，配音过程使用文生声、声线克隆、AI 视频处理等技术，出色还原了中文配音的音色和情感。译配团队还充分考虑海外受众接受习惯，在视频中增加了中国历史背景介绍和人物身份注释等信息，让海外受众更好领略中华诗词之美。但从制作品质来看，如果该片与 OpenAI 的文生视频 Sora 模型的视觉效果相比较，这部《千秋诗颂》无论是人物建模的精细度还是光影效果，都还显得稍为粗糙且生硬，缺乏必要的细腻与质感。动画运动中角色的表现也不够自然生动，由此也能看出目前国内 AI 大模型技术与国外的差距。

图 9-21　中国首部文生视频 AI 系列动画片《千秋诗颂》

2023 年 11 月，由中国传媒大学动画与数字艺术学院 DigiLab 实验室使用原创生成式人工智能技术创作的动画短片《龙门》(Dragon Gate) 获第三届巴西国际电影奖实验短片单元最佳影片奖，该片是国内首部全部以 AI 技术制作的水墨动画短片。该片以侠义为核，以水墨为形，用生成式人工智能技术创新性表达了中华民族独有的"重然诺，讲信义"的精神气质。动画与数字艺术学院院长王雷教授指出："传统的水墨动画需要花费大量的时间和人力成本来制作，AIGC 的技术能最大程度地节省这部分的支出，从而让创作者有更多的精力投入表达本身。相较于传统水墨动画技法，AIGC 技术让我们得到了一种全新的动画表现，在赋予现代的叙事体验的同时，也保留了水墨绘画艺术中的留白及水墨晕染的艺术特征，是中国水墨动画在智能时代技术创新的体现。"该动画短片富有诗意的水墨丹青，画面的适度留白、小写意的细节与短片的故事内核天然契合。该技术团队在笔触和技法等层面不断尝试，最大限度地还原了中国画的审美意蕴。从 2023 年初创意团队开始尝试训练水墨风格的 AI 视频生成模型开始，整部作品从技术测试、模型训练到视频生成，共花了 10 个月左右的时间。

面对 AIGC 对内容创作领域传统范式的挑战，王雷教授带领 DigiLab 实验室师生团队开始尝试训练水墨风格的 AI 视频生成模型。经过大量反复试错，在掌握 AI 动画制作关键技术的基础上，团队开发完善了水墨插画风格的文生视频、图生视频、视频风格化等 AI 流程，并应用该技术完成了验证短片《龙门》(图 9-22)。

相较于传统水墨动画工艺，AIGC 技术更善于丰富和补充笔墨细节的特征，这为《龙门》创作团队打开了新的通道，让创作者能够以水墨为媒，以纸、笔、墨的极致简约、浓淡转化的轻灵飘逸契合"侠"所代表的自由无束的精神意象。DigiLab 实验室团队通过对 AIGC 技术的开发，训练出拥有自主产权的人工智能模型"墨池"(Inkstone)。该流程采用多模态的视频生成方式，在角色面部特征稳定性、较长镜头生成中降低视频抖动与局部错误等方面攻克了诸多技术难题，与国外流行的 Runway、Pika Labs 等文生视频工具相较，更具手绘画面的细腻风格，更善于表现叙事作品中的表演细节，角色动作和面部表情也更加稳定连贯。王雷教授表示："未来，动画制作中大量劳动力密集的重复劳动将让位于人工智能软件，这将让创作者有机会做出更多的好作品。因此，大学生需要提高对行业和市场的认知，培养交叉多元的能力，以应对智能时代的挑战。"

图 9-22 《龙门》获得巴西国际电影节实验短片单元最佳影片奖

2024 年 4 月 25 日，在北京国际电影节举办的"AIGC 电影短片大赛"上，由中国传媒大学师生共同创作，中传数媒专业教师童画导演的 AIGC 动画短片《致亲爱的自己》获得了最佳影片奖（图 9-23，上）。在该动画短片的制作中，AI 技术团队使用了基于 Stable Diffusion 技术（SDXL 1.5）

图 9-23 应用 SD 技术实现的获奖 AIGC 动画短片《致亲爱的自己》

的ComfyUI的运行环境、ControlNet插件（depth、lineart和tile）以及AnimateDiff转绘模型等。与AI转描动漫剧《剪刀、石头、布》和AI动画短片《龙门》一样，该动画短片也是采用了实拍+转描动画的工作框架。为了更好地控制动画风格的一致性和稳定性，团队训练了很多LoRA模型，其中既包括风格LoRA，也包括许多角色形象LoRA。此外，团队还通过DreamBooth做了SDXL大模型微调。该团队通过AI技术来生成风格训练素材，即用Midjourney构建了300多张风格数据集。短片参考过多种美术风格，例如毕加索的蓝色时期、莫迪里·阿尼、乔治·修拉，还有韦启美老先生作品里面的"蓝"。最后，该AI动画融合了油画与点彩的技法，形成了这部短片的绘画与色彩风格（图9-23，下）。为了实现更高的画面精度，AI团队在同一次生成中首先生成1280像素×720像素的画面，再送入KSampler和VAE Decode生成1920像素×1080像素的高清晰画面。绿幕抠像与追踪技术能够将角色表演动作转换为后期AI描影的原型。该动画短片的获奖，说明了实拍+AI转描动画的技术路线已经逐渐成熟。

9.4 OpenAI文生视频模型

9.4.1 Sora 文生视频模型

2024年2月，OpenAI宣布正在研发的文生视频模型Sora可以创建长达60s的视频，其中包含高度详细的场景、复杂的摄像机运动以及充满活力和情感的多个角色，也可以根据静态图像制作动画。根据OpenAI官网介绍，Sora能够生成具有多个角色、特定类型运动以及丰富细节的复杂场景（图9-24）。Sora模型不仅能够理解用户在提示中提出的要求，还理解这些东西在物理世界中的存在方式。外媒援引人工智能专家和分析师的话称，Sora模型生成的视频长度和质量超出了迄今为止所见的水平，部分视频已经难辨真假。2022年11月，OpenAI推出的ChatGPT引领了全球大模型的

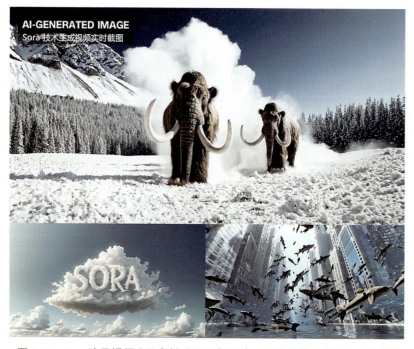

图9-24　Sora演示视频（示意长毛猛犸象运动、云雾字体生成和海底城市）

蓬勃发展，并开始在特定行业展现出强大的生产力。OpenAI 在 2024 年初推出的 Sora 大模型是否能够承接 ChatGPT 的衣钵，引爆另一场人工智能领域的技术革命？

将文本或图像转变为动画或视频是 AI 生成技术面临的重大挑战。对于缺乏动画与视频制作经验的普通用户来说，通过将文本或图片记忆转换为动态体验，可以成为打开沉浸式体验世界的门户。因此，人工智能驱动的文生视频不仅是一个工具，而是打开了面向未来大众化视觉叙事的入口。从技术来看，先前许多公司，包括 Google、Meta、Runway 和鼠兔实验室（Pika Labs）等都推出过文生视频工具，而 Sora 的优势主要是在以下 3 方面。第一，可以生成长达 60s 的超长视频，包括多个角色、特定类型动作和主题背景；第二，可以在单个生成的视频中创建多个镜头，模拟复杂的摄像机运镜，同时准确地保持角色和视觉风格；第三，能够理解物体在现实世界中的物理规律和存在方式，不会做出画面精美但到处穿帮的内容。除了支持文本指令输入外，该模型支持生成图像，也支持将现有静止图像变成视频，能对现有视频进行扩展、将两个视频衔接并填充缺失的帧，甚至能合成叠加视频。其 3D 仿真能力非常突出，无论是制作短视频、动画、电影画面，还是渲染视频游戏，Sora 都展示了令人期待的落地前景。为了全方位展示 Sora 的水平，OpenAI 推出了 48 个用 Sora 直接生成未经修改的视频（图 9-25）。该模型推出后立即在全球引发高度关注并成为爆炸新闻。OpenAI 将这个大模型称作是"能够理解和模拟现实世界的模型的基础"，相信其能力"将是实现 AGI 的重要里程碑"。

图 9-25　Sora 演示视频（示意特写镜头、人物细节、动画角色与仿真环境）

9.4.2　Sora 模型的技术原理

2024 年 2 月，OpenAI 在官网上发布了关于 Sora 模型的技术报告《作为世界模拟器的视频生成模型》。该报告的前言中指出："我们探索利用视频数据生成模型的大规模训练方法。具体来说，我们在可变持续时间、分辨率和宽高比的视频和图像上联合训练文本条件扩散模型。我们利用对视频和图像潜在代码的时空补丁进行操作的转换器架构。实验结果证明 Sora 模型能够生成一分钟的高保真视频。该实验结果表明，扩展视频生成模型是构建物理世界通用模拟器的一条有前途的途径。"

OpenAI 的研究论文称 Sora 既是一个"扩散模型"（如 Dall-E），也是一个"转换器"（如 ChatGPT）的构架，这意味着它可以根据大量训练数据来预测图像序列或视频。转换器是一种深度

学习模型,最初设计用于自然语言处理任务,如机器翻译、文本生成等。它的核心特点是能够处理序列数据,并能在序列的任意两个位置之间建立直接的联系。该模型因其高效的并行计算能力和对长距离依赖的处理能力而广受欢迎。视频是一个高维数据形式,直接处理视频数据需要大量的计算资源。因此,为了使转换器能够处理视频,Sora模型首先将视觉数据转换为"补丁"(patch),这些"补丁"类似于自然语言处理中的"标记"或"词汇单元"(token)。这样,转换器就可以像处理文本数据一样来处理这些视频补丁。需要说明的是,在Sora模型的语境中,补丁并不是我们平时理解的用来修补东西的材料,而是视频画面中的一小块信息单元。就好比我们看到的一幅静态图像,可以分割成一个个小格子,每个小格子都承载了整体图像的一部分信息;视频中的补丁也是如此。这些补丁包括了色彩、光线、形状,甚至物体动态的片段,因此,与仅仅包含一维数据的文本标记或者二维数据的图像不同,视频补丁或单元是包含了时空信息的基础单元。Sora通过将视频压缩到低维潜在空间,然后将其分解为时空补丁(图9-26,上),由此就可以采用预训练大语言模型的方法来训练视频模型。Sora模型采用AT机制来处理视频,其中1min对应的是LLM的上下文单元,即将时间序列数据映射到转换器模型能够处理的上下文长度。在自然语言处理中,转换器模型有一个限定的上下文窗口,能够处理固定数量的文本标记。在视频处理中,这个"1min"可能指的就是Sora模型能够一次性处理的视频长度上限,这与LLM处理文本的上下文长度相似。

在Sora技术中,无论是训练材料和推理(模型输出)都是基于视频补丁,随后Sora使用Diffusion扩散生成模型技术来还原图片或视频(图9-26,下)。扩散生成模型通常用于生成高质量的图片。关于扩散模型的原理,7.1节已经对此进行了说明,简单地说,不同于人类作画的起点是"从无到有",即在白纸上开始增加线条、颜色等,最终形成图像;Stable Diffusion模型作画是"从有到无",即从布满杂乱噪点的底板(类似于20世纪八九十年代电视的"雪花屏"),不断去掉无关的噪点,直至保留最终目标图像的过程。Sora模型使用同样的技术来生成视频,即从转换器处理后的视频补丁中还原出连续的视频帧。扩展转换器(diffusion transformer)就是一种经过特殊设计的转换器,它不仅可以处理文本数据,还能处理和生成复杂的视频内容,它赋予Sora以理解力和创造力,让AI不仅能够遵循文本提示,还能够在模拟现实世界的同时创造出引人入胜的视频故事。正是这种对故事情节、视觉细节和连贯性的关注,使扩展转换器成为Sora模型不可或缺的核心部分,它的高效和灵活在AI领域开启了新的可能性。

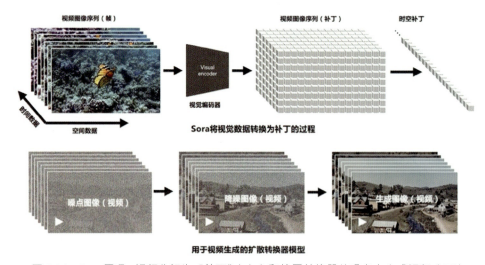

图9-26 Sora原理:视频分解为"补丁"(上)和扩展转换器从噪点中生成视频(下)

9.4.3 Sora 模型的技术特征

Sora 是目前世界首个能够生成具有多个角色、特定类型的运动、精确的主题和复杂背景细节的文生视频大模型。通过赋予模型一次多帧的预见能力，Sora 可以生成宽屏 1920 像素 ×1080 像素视频、垂直 1080 像素 ×1920 像素视频以及介于二者之间的所有视频，这让 Sora 可直接以不同设备的原始宽高比为其创建内容，这种能力让谷歌的 Imagen Video 和 Meta 的 Make-A-Video 等文生视频模型相形见绌，而 Runway Gen-2 和鼠兔实验室（Pika Labs）等文生视频工具也未能达到这个水准。Sora 还支持在生成全分辨率内容之前，先以较小的尺寸快速创建内容原型（预览视频）。此外，Sora 还具备以下 4 个特点。

（1）强大的语言理解能力：训练文本到视频生成系统需要大量带有相应文本说明的视频。OpenAI 将 Dall-E3 中介绍的字幕重配技术（recaptioning）应用到视频中，首先训练一个高度描述性的字幕模型，然后使用它为其训练集中的所有视频生成文本字幕。OpenAI 发现，对高度描述性的视频字幕进行训练可提高文本保真度以及视频的整体质量。研究团队还利用 GPT 将简短的用户提示转换为更长的详细字幕，并将其发送到视频模型。这使 Sora 能准确按照用户提示生成高质量的视频。从根据提示词生成的视频的效果来看，从远景到特写，整体运镜效果比较流畅，人物动作优雅，人物装束与环境符合提示词的设定，背景也比较清晰（图 9-27）。下面是生成该视频的提示词。

一个时髦的女人走在东京的街道上，到处都是温暖的霓虹灯和生动的城市标志。她穿着黑色皮夹克、红色长裙、黑色靴子，拿着一个黑色提包。她戴着太阳镜，涂着红色的口红。她走起路来自信而随意。街道是潮湿和反光的，创造了一个彩色灯光的镜子效果。许多行人走来走去。

图 9-27　Sora 演示视频（示意多景别、多镜头人物行走过程）

（2）支持现有的图像或视频输入：这种功能使 Sora 能够执行广泛的图像和视频编辑任务——创建完美的循环视频、动画静态图像、向前或向后扩展视频等。例如，基于 Dall-E3 图像生成视频，从一个生成的视频片段开始向前/向后扩展视频，编辑转换视频的风格/环境，将两个输入视频无缝衔接在一起。Sora 在两个输入视频之间逐渐进行插值转场，从而产生无缝过渡或者视频合成的效果（图 9-28）。

智能艺术设计导论

图 9-28　Sora 演示视频（示意两个输入视频的自动叠加转场效果）

（3）图像生成功能：研究团队通过在一个时间范围为一帧的空间网格中排列高斯噪声块来实现这一点。该模型可以生成可变大小的图像，最高可达 2048 像素 × 2048 像素分辨率。

（4）高度仿真能力：OpenAI 发现 Sora 视频模型能够模拟现实世界中人、动物和环境之间的关系。例如，Sora 可以生成带有动态摄像机运动的视频，如同虚拟导演一样，可以指挥摄像机的推拉摇移，而人物和场景则随摄影机视角而发生变化（图 9-29）。这段生成视频的提示词为："一个自媒体视频，展示了 2056 年尼日利亚拉各斯的人们，用手机摄像头拍摄。"此外，Sora 也能够模拟数字世界，如视频游戏等场景，可在保持高保真度渲染动态游戏世界的同时，用基本策略控制游戏玩家。

图 9-29　Sora 演示视频（示意摄像机的推拉旋转镜头拍摄效果）

9.5　文生视频的市场前景

随着 Sora 模型的问世，人们站在了人工智能技术迅猛发展的前沿。这不仅是对视频生成技术的一大突破，更意味着人们对物理世界模拟的能力即将迎来新的革命。一直以来，人们渴望拥有一

种工具能够突破现实世界的限制，让人们自由创造和体验尚未存在或者永远不会发生的故事和场景。Sora 模型就像是打开这扇大门的钥匙，引领人们进入了一个全新的虚拟创作领域。下面介绍人们可以期待的几个市场前景。

9.5.1 科幻短片或预告片

Sora 模型生成的一个视频表现了一个科幻电影的预告片（图 9-30，上）："一个 30 岁的太空人戴着红色羊毛针织帽的摩托车头盔的冒险经历，蓝天、盐漠，电影风格，35 毫米胶片拍摄，色彩鲜艳。"这部科幻短片展示了 Sora 模型可以生成照片般真实的角色以及模仿特定电影风格的能力。提示词中 movie trailer（电影预告片）意味着它包括剪辑和特写镜头。与其他文本转视频工具相比，Sora 在质量和一致性上弥补了叙事连贯性的不足。作为故事板和头脑风暴的工具，这个短视频已经达到了新的高度。Sora 模型生成的另一个视频表现了"赛博朋克设定的机器人生活的故事"（图 9-30，下）。下面是 2 个英文提示词。

Prompt 1: A movie trailer featuring the adventures of the 30 years old space man wearing a red wool knitted motorcycle helmet, blue sky, salt desert, cinematic style, shot on 35mm film, vivid colors.

Prompt 2: The story of a robot's life in a cyberpunk setting.

图 9-30　Sora 演示视频（示意科幻预告片与机器人角色）

9.5.2 直播与社交视频

直播与社交视频是包括抖音（Tiktok）等短视频媒体最主要的流量来源。Sora 模型生成的短视频显示了 AI 在该领域强大的创意能力。例如，一段在托斯卡纳乡村厨房举办的自制面食的直播课程上，一位祖母正在兴高采烈地展示厨艺。该视频的光线、人物、环境细节清晰、表现生动，具有高度的现实感（图 9-31，第一行）。另一段由 Sora 生成的老奶奶过生日阖家欢庆的短视频（图 9-31，第二行）也堪称经典。该视频的画面几乎可以乱真，如果发布到社交媒体，应该不会有人相信是 AI 生成的。生成第二行视频的提示词为：

一位头发梳得整整齐齐的白发老奶奶站在一张木制餐桌前，前面是一个色彩斑斓的生日蛋糕，上面插着无数的蜡烛，她的眼睛里闪烁着幸福的光芒，脸上流露出一种纯粹的快乐和幸福。她身体

前倾，轻轻地吹灭了蜡烛，蛋糕上有粉红色的糖霜和糖屑，蜡烛也不再闪烁，老奶奶穿着一件浅蓝色的衬衫，上面装饰着花卉图案，可以看到几个快乐的朋友和家人坐在桌子旁庆祝，背景虚化。这个场景拍得很漂亮，像电影一样，展示了老奶奶和餐厅的 3/4 视图。暖色调和柔和的灯光改善了心情。

9.5.3　皮克斯风格动画短片

Sora 模型生成的一段动画场景表现了一个毛茸茸的小怪物在融化的红蜡烛旁边的表情（图 9-31，第三行）。这段视频展示 AI 视频在推进动画制作民主化、大众化等方面的潜力。该视频展示了一个皮克斯风格的毛茸茸的怪物，Sora 生成了拥有令人难以置信的细致皮毛和逼真的蜡烛反射。20 多年前，皮克斯公司曾经谈到《怪兽电力公司》中的毛皮制作曾经花费了上万机器小时的渲染时间。同样，Sora 模型生成的另一段视频展示了长毛猛犸象在白雪覆盖的草地上奔向镜头的场景（图 9-31，第四行）。当年蓝天工作室（Blue sky studio）制作的动画片《冰河世纪》中的长毛猛犸象曾经代表了当时计算机 3D 皮毛动画表现的最高水平。如今，每个人都可以借助 Sora 来实现自己的动画梦想。

图 9-31　Sora 视频表现了直播厨艺和生日聚会（第一行）与 3D 动画角色（后三行）

9.5.4　航拍短视频节目

Sora 模型生成的一段无人机拍摄的海浪悬崖的景象令人印象深刻（图 9-32，上）。虽然文生视频工具不会取代航拍无人机，但借助航拍视频数据库，Sora 可以胜任类似的工作。虽然海浪略有瑕疵，但这对于社交媒体来说已经足够了。生成该视频的提示词为：

无人机拍摄的海浪冲击着大苏尔加雷角海滩上崎岖的悬崖。蓝色的海水拍打着白色的波浪，夕阳的金色光芒照亮了岩石海岸。远处有一座小岛，岛上有一座灯塔，悬崖边上长满了绿色的灌木丛。从公路到海滩的陡峭落差是一个戏剧性的壮举，悬崖的边缘突出在海面上。这是一幅捕捉到海岸原

始美景和太平洋海岸公路崎岖景观的景象。

9.5.5 风光旅游短片

"白雪皑皑的东京城市熙熙攘攘。镜头穿过熙熙攘攘的城市街道，跟随几个人享受美丽的雪天，在附近的摊位上购物。绚丽的樱花花瓣随着雪花在风中飞舞。""有中国龙的中国农历新年的庆祝视频。"上面的两段提示词描述的是游客的感受，这在风光旅游博主的抖音中很常见。随着 Sora 模型的出现，可以把这种文字感受变成视觉体验（图 9-32，中和下）。AI 的这种创意能力可能成为未来儿童教育的重要帮手。

图 9-32　Sora 视频表现了航拍风景（上）与风光旅游场景（中和下）

9.5.6 极端特写镜头

7.2 节系统介绍了 AI 镜头设计的技巧。随着 Sora 模型的出现，AI 对摄影镜头的控制与表现能力已经延伸到了视频领域。提示词"一个 24 岁的女人眨着眼睛的极端特写，站在马拉喀什的神奇时刻，电影胶片拍摄，70mm，景深，生动的色彩，电影感"生成了令人印象深刻的视频特写，包括眼睛的运动、睫毛、真实的皮肤毛孔、日落的倒影都栩栩如生（图 9-33，第一行）。Sora 的这种镜头表现能力使得 AI 的电影语言达到了一个飞跃。虽然我们仍然需要摄像机来捕捉真实的人物、事件和故事，但该视频表明，AI 未来将会减少用户对视频剪辑的需求。另一段由 Sora 模型生成的老人深思的特写镜头同样展示了 AI 的电影表现能力（图 9-33，第二行）。生成该段视频的提示词为：

极致特写一个 60 岁、头发、胡子花白的男人，在深度思考宇宙历史。他坐在一家巴黎的咖啡馆中，穿着一件羊毛西装外套和一件衬衫，戴着一件棕色的贝雷帽，戴着眼镜，有一个非常专业的外表，结束时他有了一个微妙的、封闭式的笑容，好像找到了答案，神秘生活，灯光非常电影化，金色灯光和巴黎的街道作为背景，景深，电影感，35mm 胶片。

9.5.7 超现实奇幻短片

基于大模型的生成机制，AI 技术在文学与绘画领域已经显示出强大的超现实表现能力，而 Sora

的视频则将这种能力提升到新的高度。提示词"纽约市像被淹没的亚特兰蒂斯。鱼、鲸鱼、海龟和鲨鱼游过纽约的街道"生成的视频可以为超现实创意提供一个完美的视觉原型（图 9-33，第三行）。同样，提示词"在海洋上举行自行车比赛，运动员在无人机摄像头视图下骑自行车，有着不同的海洋动物"也显示了 Sora 模型杰出的想象能力（图 9-33，第四行）以及多功能性和丰富的表现性。以往人们需要花费数周才能完成的动画现在则可以瞬间看到视觉画面，这是令动画师感到最为兴奋的事情。

图 9-33　Sora 视频表现了极端特写与特写人物镜头（上）和超现实奇幻场景（下）

9.5.8　创意广告短片

对于广告策划师来说，最为头痛的往往不是创意，而是"巧妇难为无米之炊"，也就是头脑的想法不能通过视觉与客户进行沟通。Sora 的出现为创意广告原型设计提供了强有力的工具。例如，"两艘海盗船在一杯咖啡中航行时相互争斗的逼真特写视频"就是一个表现咖啡品牌形象的绝佳创意，而该生成视频的逼真表现力与 AI 对流体动力学的理解能力成为广告以及数字营销的创意范例（图 9-34，上）。

图 9-34　Sora 视频表现了咖啡广告创意（上）与类似赛车场景的效果（下）

9.5.9　个性化仿真游戏

OpenAI 在关于 Sora 的论文中指出 "Sora 可以同时通过基本策略控制《我的世界》(*Minecraft*) 中的玩家，同时以高保真度渲染世界及其动态"。由此表明 Sora 可以渲染视频游戏、学习物理并帮助创建游戏世界，这将为个性化仿真游戏打开新的窗口。在 Sora 生成的一段类似赛车游戏的视频中，展示了 AI 对物理世界出色的理解能力（图 9-34，下）。正如英伟达高级研究员 Jim Fan 博士指出的那样，Sora 不仅是一个图像生成器，就像我们之前在 Dall-E 等中看到的那样，它更类似于 "数据驱动的物理引擎"，有效地学习物理规则并开启现实的文本到 3D 的创作。

提示词：摄像机跟在一辆安装黑色车顶架的白色复古 SUV 后面，它在陡峭的山坡上沿着松树环绕的陡峭土路加速行驶，灰尘从轮胎上扬起，阳光照在越野车上，在土路上加速行驶，在现场投下温暖的光芒。这条土路弯弯曲曲地延伸到远处，看不到其他车辆。道路两旁的树木都是红杉，点缀着一片片绿色植物。从后面看到的汽车跟随曲线轻松，使它看起来好像是在崎岖不平的地形上行驶。土路本身被陡峭的丘陵和山脉包围，上面是清澈的蓝天和缕缕的云。

除了以上情景外，Sora 模型还可能带来更多的惊喜。例如，导演或许不再需要依赖昂贵的特效或繁复的场景布置，作家的文字可以直接化身为生动的画面。教育工作者可以借助 Sora 模型生成的视频，让历史教材上的事件重现眼前，或者是让复杂的科学概念通过动画得以形象演示。这种技术的普及可能会带来教学方法的颠覆性变化，让学习变得更加直观和生动。而对于设计师来说，这样的模型则意味着他们可以将概念设计快速转换为动态演示，极大提高工作效率和创作灵活性。不仅是创意产业的专业人士，普通人也会发现这项技术极大丰富了他们的日常生活。随着 Sora 模型变得更加普及和易用，我们每个人都可以成为故事的创作者。无论是为了个人娱乐，还是为了与朋友和家人分享内心的想象，Sora 都提供了一种全新的表达方式。人们能够看到自己构想中的世界被带到生活中，而这一过程仅仅需要人们的语言能力。在这项技术的推动下，人们的想象力和创造力的边界将被不断拓展。人们早已习惯了将想象的世界限制在文字描述和静态图像之内，但现在，故事和想象被赋予了动态的生命。

9.6　视频大模型百花齐放

9.6.1　国内厂商纷纷布局

近几年，随着 AIGC 赋能多业态应用的加速落地，整个行业的热潮已经逐渐从文生文、文生图转向文生视频领域。事实上，AIGC 从文字到视频是大的发展趋势，不少产业人士已经感知到了市场的风向，国内字节跳动、阿里、百度等科技大厂均已跑步入场。字节跳动于 2023 年 11 月推出了文生视频模型 PixelDance；阿里紧随其后也上线了 Animate Anyone 模型以及阿里达摩院的通义文生视频大模型；百度文心大模型的类似功能则在内测中。2024 年初 OpenAI 文生视频 Sora 模型的推出更掀起了新的高潮。文生视频应用非常广泛，具备巨大的市场潜力。影视和游戏等行业就是文生视频落地的重要场景，文生视频用文字就可以编辑和生成想要的故事情节，实现创意辅助和降本增效。而凭借为内容生成赋能这一独特优势，文生视频的前景也是毋庸置疑。除了字节跳动、阿里、百度外，腾讯、360、万兴科技、昆仑万维、国脉文化、美图等公司也纷纷涉足该领域，并推出了相关的人工智能模型。2023 年，阿里云推出了视频生成模型 I2VGen-XL，适用于短视频内容和影视制作等

多种场景（图9-35）。该模型采用深度学习技术，具备卓越的图像识别和生成能力。用户只需提供素材和需求，即可生成高质量的视频内容，但该模型在提示词理解方面仍有很多问题。

图9-35 阿里云视频生成模型I2VGen-XL的视频序列帧效果

目前国内很多企业都在布局视频大模型，主要分为以下3类。第一类是传统大厂，如字节跳动在视频领域布局已久，此前发布了高清文生视频模型MagicVideo-V2。此外像阿里、腾讯、百度和科大讯飞等，除了在通用技术上继续向多模态大模型发力之外，也面向行业开发一些应用于垂直领域的大模型。第二类是专门做视觉分析的厂商，比如海康威视等，已经开始投入视频大模型的研发中。第三类包括一些专注内容开发、创意营销的厂商，比如昆仑万维、美图、万兴科技等也研发了自己的视频大模型。

9.6.2 Vidu文生视频大模型

2024年4月，在中关村论坛年会上，由清华大学联合北京生数科技有限公司共同研发的视频大模型Vidu正式发布。该文生视频大模型具有"长时长、高一致性、高动态性"特点，是目前国内最接近于Sora大模型的视频生成效果的创作工具。Vidu可根据文本描述直接生成长达16s、分辨率高达1080P的高清视频内容，不仅能模拟真实物理世界，还拥有丰富想象力。据清华大学人工智能研究院副院长、生数科技首席科学家朱军教授介绍，当前国内视频大模型的生成视频时长大多为4s左右，Vidu则可实现一次性生成长达16s的视频。同时，视频画面能保持连贯流畅，随着镜头移动，人物和场景在时间、空间中能保持高一致性。Vidu官网发布的演示视频给出了一些令人印象深刻的视频效果（图9-36）。朱军认为该工具与目前较为流行的Pika、RunwayGen-2等工具比较，具有更好的语义理解能力和生成高质量画面的能力。

在动态性方面，Vidu能够生成复杂的动态镜头，不再局限于简单的推、拉、移等固定镜头，而是能在一段画面里实现远景、近景、中景、特写等不同镜头的切换，包括能直接生成长镜头、追焦、转场等效果。"Vidu能模拟真实物理世界，生成细节复杂且符合物理规律的场景，例如合理的光影

图 9-36　国产视频大模型 Vidu 生成的视频画面效果

效果、细腻的人物表情等，还能创造出具有深度和复杂性的超现实主义内容。"朱军介绍，由于采用"一步到位"的生成方式，视频片段从头到尾连续生成，没有明显的插帧现象。此外，Vidu 还可生成诸如熊猫、龙等形象。据悉，Vidu 的技术突破源于团队在机器学习和多模态大模型方面的长期积累，其核心技术架构由团队早在 2022 年就提出并持续开展自主研发。朱军指出："作为一款通用视觉模型，我们相信，Vidu 未来能支持生成更加多样化、更长时长的视频内容，探索不同的生成任务，其灵活架构也将兼容更广泛的模态，进一步拓展多模态通用能力的边界。"但就第三方的实际视频对比效果来看，与 Sora 相比，目前 Vidu 大模型无论在视频时长、画面元素的丰富度，还是色彩效果、细节表现等方面仍然有差距（图 9-37）。

虽然有以上问题，但就目前国内现状来说，Vidu 对语义的理解，视频的时长、质量、一致性等方面在国内文生视频领域已经做到了领先水平。在技术路线上，Vidu 采用了与 Sora 完全一致的 Diffusion 和 Transformer 融合架构。不同于采用插值法的多步骤处理方式来达到长视频的生成，Vidu 采用的是通过单一步骤直接生成高质量的视频。从底层来看，基于单一模型完全端到端生成，可实现一步到位，不涉及中间的插帧和其他多步骤的处理，文本到视频的转换是直接且连续的。朱军介绍说，此前清华研发团队在扩散模型、贝叶斯深度学习等方面做了大量研究工作。2023 年 1 月，团队就实现 4s 视频的生成，可以达到 Pika、Runway 的效果。Sora 出来之后，团队发现自己的技术路线和 Sora 高度一致，所以坚定地推进深入研究。朱军认为在不远的将来，Vidu 会以更快的速度迭代。目前 Sora 相当于 GPT-2 阶段，并没有形成明显的垄断优势，且底层架构清华团队也非常熟悉。所以一旦我们积累足够的工程化经验，肯定有可能追赶上 Sora。

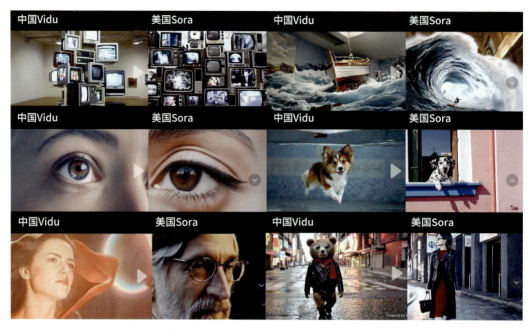

图 9-37　第三方对比测试的 Vidu 与 Sora 的视频画面效果

9.6.3　插值法文生视频原理

2022 年，Meta 公司推出了"制作视频"（Make-A-Video）模型（图 9-38，左上），允许用户输入场景的粗略描述，它会生成与其文本相匹配的短视频。Meta 团队测试的文本输入包括"一只穿着超级英雄服装与红色斗篷的狗在天空飞翔""一只泰迪熊在画自画像""跳舞的机器人""低头喝水的马""正在用遥控器看电视的猫""游动的海龟""一艘登陆火星的宇宙飞船"等（图 9-38）。此外，该模型还可以根据几张静态照片以及场景的文字描述生成插值动态视频，如"游动的海龟"或"一对年轻夫妇在大雨中行走"等。这些公布的生成视频均不超过 5s，也不包含任何音频，画面也不够清晰。该模型的运行逻辑类似于"插值法"，即当用户输入一串文字后，系统会生成 16 张在时间上有连续性的 64 像素 ×64 像素的 RGB 图片，然后这作品图片将会通过插值模型增加视频的帧数，

图 9-38　Meta 团队的"制作视频"模型的生成视频效果

让前后帧之间的动作更加平滑，之后通过两个高分辨率模型，将图像的像素提升到 256 像素 ×256 像素后，再提升到 768 像素 ×768 像素，生成高分辨率的视频（图 9-39）。但如果生成视频长度超过 5s，或者生成具有多个场景和事件的视频，目前该模型仍然难以实现。

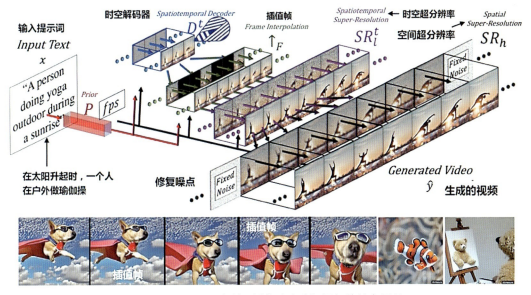

图 9-39　Meta 团队利用插值法生成短视频的基本原理

Make-A-Video 文生视频技术是基于扩散模型的代表之一，其重点在于提升视频品质。其模型训练时间较短，不需要"文本/视频"配对数据即可生成视频。Make-A-Video 生成视频主要思路为首先接收文字指令，然后利用 CLIP 文字解码将其转换为向量并将 CLIP 文本向量"翻译"为对应的 CLIP 图像向量；接着利用 Diffusion Model 生成视频的基本框架；再利用 TSR 技术进行帧插值以补充关键细节；最后利用两个空间超分辨率模型升级各个帧的分辨率。类似于 Meta 的原理，谷歌推出的文生视频的工具 Imagen Video 也是使用级联扩散模型生成高分辨率的视频。Imagen Video 通过 7 个扩散模型的级联，可将初始文本提示，如"熊洗碗"转换为低分辨率视频（16 帧、24 像素 × 48 像素、3 fps），然后，基础视频扩散模型会生成 40 像素 ×24 像素分辨率、3 帧/秒的 16 帧视频；接着使用多个时间超分辨率（TSR）和空间超分辨率（SSR）模型进行上采样并生成最终的 128 帧视频，分辨率为 1280 像素 ×768 像素，24 帧/秒，最终输出视频时长为 5.3s。Meta 与谷歌的文生视频工具仍在内部测试阶段，均没有对公众开放。

9.6.4　国外主流文生视频工具

虽然 OpenAI 公布了 Sora 模型生成的 48 个视频样本，但截至 2024 年 8 月，该模型仍在专家测试阶段，并未对普通用户开放。因此目前在文生视频领域，公众可使用的工具主要是 Runway Gen-1、Runway Gen-2（图 9-40，左下）、ZeroScope 和 Pika Labs（图 9-40，左上）。其中，Runway Gen-1、Gen-2 是当前该领域的主要工具，具有较好的画面质感，可在文字、图片、视频中自由转换（图 9-40，下）。Pika Labs 工具生成视频的真实感与动作连续性效果较好，例如在视频输入框内输入"马斯克穿着太空服，3D 动画"的关键词，一个身穿太空服的卡通马斯克便跃于屏上（图 9-40，右上）。Pika 1.0 支持多种风格视频的生成和修改，此外，用户还能够通过 Pika 实现画布延展、局部修改、视频时长拓展等编辑需求。但 Pika 1.0 对提示词的理解仍不够准确，也仅能生成 5~7s 视频。

图 9-40　Pika 1.0 生成的马斯克卡通短视频（上）和 Runway Gen-2 生成的短视频场景（下）

9.7　智能化与VR产业

9.7.1　智能数字人技术

虽然 Sora、Pika 和 Runway 等国外主流文生视频模型领先于国内厂商，但是在应用细分领域上，国内的 2D 和 3D 的数字人技术、AI 社交技术都有着明显的特色，在有些应用领域上比国外的更好。AI 虚拟主播、虚拟网红已成为人工智能领域最热门的技术赛道之一。借助智能语音技术，有些虚拟数字人已经表现得灵性十足，不仅发音标准自然，身体动作流畅，就连眨眼频率、口型与声音的匹配等细节都惟妙惟肖。国内不仅有声库和人声合成技术的 2D 虚拟歌姬，如洛天依（图 9-41，上），还有依靠面部运动捕捉技术来实现虚拟形象和真人形态同步，如乐华娱乐的虚拟女团 A-SOUL。3D 虚拟歌手柳夜熙以其独特的东方传统造型在抖音上爆红，并被称为"虚拟美妆达人"（图 9-41，下）。

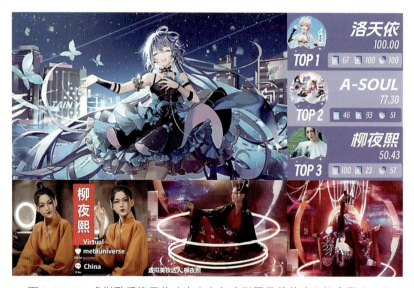

图 9-41　2D 虚拟歌手洛天依（左上）与虚拟国风美妆达人柳夜熙（下）

这些火遍大江南北的特殊生命体,通过越来越多元的形象定制、舒适的交互体验,逐渐转变为拥有更接近真实人类智商和情感的新型社会角色。

2022 年 7 月,百度 AI 数字人度晓晓在百度世界大会中亮相,并现场展示 AI 陪聊与智能服务功能(图 9-42)。度晓晓是国内首个可交互虚拟偶像。度晓晓基于百度大脑 7.0 核心技术驱动,整合了多模态交互技术、3D 数字人建模、机器翻译、语音识别、自然语言理解等多项技术,展现出强大的 AI 交互能力及 AIGC 能力,为用户提供更加亲切,更具科技感、沉浸感的体验。2019 年由哔哩哔哩策划的初音未来、洛天依与 B 站吉祥物的同台合唱,在线观看人数超过 600 万人。虚拟人与人工智能技术、VR/AR 等尖端技术的结合使其边界不断拓宽,与社交、游戏等其他内容领域的结合也为其发展提供更多可能性,其未来前景更加广阔。

图 9-42　百度数字人度晓晓是国内首个可交互虚拟偶像

2021 年,Unreal 虚幻引擎推出了一款专业虚拟人制作工具——Metahuman Creator(图 9-43)。该插件可以在 UE5 平台上轻松创建和定制逼真的人类角色。这是一款基于云计算的工具,能将数

图 9-43　虚幻引擎虚拟人制作工具 Metahuman Creator 的表情控制器

字人的创作从原来的数周或数月缩短到不到一个小时,同时保证了高保真的动画效果,包含 10 种脸部动画、6 种身体姿势与 5 种面部表情,另外,还有 23 种新的毛发造型,打造独具魅力的光影效果,可以让自己创造的角色变得更栩栩如生,甚至会催生 AI 捏脸师与 AI 动画师。伴随着各种 AI 动画新工具的强大性能,数字建模与动画制作会变得更为轻松,生成式 AI 技术与数字动画技术融合在一起,将会贯通影视、游戏与网络综艺,并成为元宇宙虚拟世界的建构工具。

9.7.2 数字偶像产业

数据显示,截至 2022 年,我国目前的虚拟人相关企业数量已超过 57 万家。偶像产业存在着相对完整且复杂的产业链,涉及多方的利益。产业链上游为偶像打造,既包括技术类企业,也包括绘画建模和打造文本的文化企业;中游主要是内容投放渠道企业;下游则为各类衍生变现企业,既包括跨年晚会上的演出平台,也包括各类的周边产品(图 9-44)。过去打造一个偶像,在收视率较高的电视节目中高歌一曲就有可能实现,但当下则不然。一个偶像成为网红背后往往需要由一个多方人员构成、上下游产业链联动的庞大团队。而这其中最为核心的竞争力,则是虚拟偶像所具备的文化元素本身。虚拟偶像走红的过程,光有数字影像技术和虚拟颜值是不够的。

图 9-44　国内虚拟偶像产业的产业链(上)和相关企业(下)

以广州虚拟动力为例，该公司作为全栈式虚拟人技术解决方案服务商，能够结合企业品牌营销需求提供虚拟人定制方案，如定制化高精度 3D 虚拟形象设计、三视图设计、三维建模、骨骼绑定、布料解算、毛发解算等。该公司作为 3D 和 AI 虚拟数字人技术服务商，拥有洛天依、柳夜熙等网红社交达人，具备动作捕捉、3D 人体扫描、面部捕捉、虚拟数字人开发、AI 智能交互开发等核心技术和提供综合服务方案的能力。广州虚拟动力曾经策划制作了一系列基于虚拟人的技术服务案例，涉及数字孪生虚拟人、虚拟网红、娱乐主播、虚拟发布会、文旅宣传、企业 IP 等多个领域（图 9-45），成为文化传媒、动漫影视、泛娱乐直播以及电商行业的重要合作伙伴之一。

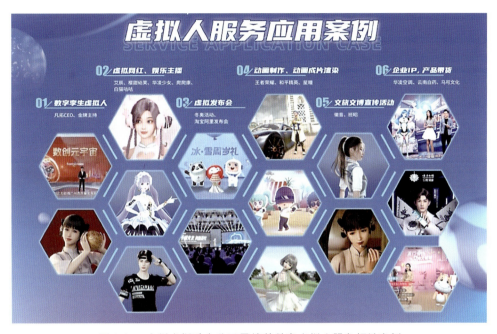

图 9-45　广州虚拟动力公司承接的数字虚拟人服务相关案例

虚拟歌手与真人歌手结合进行表演是韩国元宇宙女团 aespa 的娱乐创新方式。该女团是由来自中、日、韩三个国家的 4 名真人成员和 4 名根据真人成员 1∶1 建模的 AI 虚拟人共同组成的"八人女子偶像团体"。该女团出道以来的歌曲、舞蹈、造型都极具未来感（图 9-46），成为了一场探索未来偶像形态的先锋实验。在 2021 年 Apple Music 韩国年榜中，aespa 的 *Next Level* 和 *Black Mamba* 两首歌曲名列前茅，在 2021 年度 MMA 颁奖典礼同时获得四冠王。这其中智能技术起到了关键的作用。借助 AI 多模态技术，虚拟人实现了图像、视频、音频、语义文本的融合互补，在行为和智商上更接近人类。多模态生物识别凭借更高的准确率和安全性，正取代基于指纹、人脸等单一生物特征的身份识别方法。当前火爆的虚拟网红偶像和虚拟主播，正是基于多模态技术的快速演进，成为感知智能迈向认知智能阶段的重要探索。它们的精致面容、流畅表达、优美体态都离不开微表情追踪、语音识别、语音合成、自然语言理解、动作捕捉等丰富技术的支撑。

随着智能科技的不断提升，虚拟数字人需要活灵活现地展示一个有灵魂的形象。它们的肢体、形象、表情、动作、穿着打扮等必须让观众感觉到这些偶像是一个有血有肉有七情六欲的"活人"。此外，虚拟偶像还是一个文化产品，虚拟人不仅需要打造自己的人设和标签，以对应上目标受众群体，而这一群体不仅要在喜好上与偶像的人设和标签契合，也要具有对应的消费能力，能够转换为偶像产业的目标消费群体。aespa 的成功说明了未来虚拟偶像的巨大市场前景。实际上，早在 2016 年，

韩国头部经纪公司 SM 就提出了文化科技的运营战略。一是打造艺人和创造内容文化；二是将艺人和内容发展到产业；三是将核心资源和技术扩展到其他事业。AI 成员的技术运用正是该战略成果。SM 期望通过大数据支持的机器人角色推进科技艺术创新。因此，虚拟偶像是技术与文化的融合，这些偶像不仅需要智能多模态技术，而且还需要专业团队在文化上多做文章，包括构成虚拟偶像人设与标签的各种设定和故事，以及虚拟偶像对应的文化作品，如歌曲、动漫等形成受消费者喜爱的 IP 等。

图 9-46　韩国女团 aespa 由 4 名真人歌手和 4 名 AI 成员组成

9.7.3　虚拟人全息表演

虚拟人全息表演是一种结合了虚拟人物和全息投影技术的表演形式。虚拟人物是通过计算机图形技术创造的三维角色，而全息投影则是一种使图像具有三维立体效果的技术。将二者结合可以在舞台上呈现出逼真的虚拟人物表演，为观众带来沉浸式的观赏体验。Alter Ego 这个词语源自拉丁语，意思是"第二自我"或"另一个我"。在虚拟人领域，Alter Ego 通常指的是一个虚拟化的个人形象或分身，它可以代表真实人物在虚拟世界中的存在。这个概念也被用于一些电视节目和游戏中，参与者可以通过虚拟化的形象进行表演或互动。例如，*Alter Ego* 是美国广播公司福克斯（Fox）电视频道推出的世界上第一个全息虚拟人物唱歌比赛。该节目中的虚拟形象可以有不同的肤色选择，例如绿色、红色、紫色，对体型和性别也可以自由选择。参赛选手可以选择最能代表自己或最能引起观众注意的形象。虚拟形象不仅给了歌手一个舞台新形象，同时也重新定义了歌唱比赛的形式，将千篇一律的歌唱比赛转化成引人入胜的视听体验，打破了大众对流行音乐的刻板印象，将关注点从歌手外貌和年龄转到了数字形象和独特嗓音上。

达沙拉·博瑞丝是一位来自纽约州罗切斯特市的黑人歌手，她的"化身"是一位有着金黄色爆炸头发的时尚女郎（图 9-47）。博瑞丝曾经出版了《单身母亲之旅》，分享了她从 20 岁出头就开始独自抚养孩子的痛苦经历。虽然她自小就喜欢在教堂唱歌并期望成为一名歌手，但工作的压力和生活的窘迫使她不得不面对现实，而这个节目则使她能够重拾梦想。她说自己从小就是一个"内向的人"，个子不高，外貌也不出众。因此，如果有一个与自己相反的"替身"站在舞台上，她就不会怯场。*Alter Ego* 使她终于找到了信心和勇气，能够在后台一展歌喉。博瑞丝最后获得了评委的青睐，成为歌唱比赛的季度冠军，一举成名。

图 9-47　歌手博瑞丝与她的化身在 *Alter Ego* 舞台（2021）

　　博瑞丝的故事并非个案。加拿大多伦多 28 岁的歌手凯拉·特瑞萝也有相似的经历。她的替身是一位有着蓝色皮肤和绿脸庞的超级朋克。凯拉在 *Alter Ego* 的舞台上倾诉心声："从小到大，人们常常对我的外貌和唱法指指点点。"由于其貌不扬，还经常被认错性别，这使她非常自卑。从那时起，她走了很长时间的弯路，虽然她有着非常好的嗓音，但成长过程中的心灵创伤却一直影响着她，使她不敢面对真实的自我。但幸运的是，*Alter Ego* 是一场"参赛者可以选择他们的梦想化身，重塑自我并超越表演的一场歌唱比赛"。最终，特瑞萝用她天籁的歌喉征服了评委和观众，顺利晋级并收获了掌声与鲜花。*Alter Ego* 第一季的赢家将会获得 10 万美元的现金奖励，并有机会得到评委的指导。参赛者还有机会将这些虚拟形象带入现实生活，他们也能够像普通的明星一样，在舞台上表演或参加采访。福克斯的这场新颖别致的歌唱比赛节目不仅使素人歌手能够实现自己的梦想，而且也是对演播技术和创作过程的挑战，对未来的音乐产业具有开创性的示范作用。

　　为了打造这场全新的舞台盛宴，福克斯频道聘请了实时动画和虚拟制作知名企业银勺动画工作室（Silver Spoon Animation）和 VR 视觉制作专家鹿鹿合伙人（Lulu Partner）负责节目所有的技术环节。两家公司通力配合，为福克斯 *Alter Ego* 节目创建了实时互动视觉效果，成为全球首创的增强现实虚拟歌唱比赛。银勺动画工作室主要负责真人歌手的动作表情捕捉和虚拟角色制作。20 个不同风格的虚拟 3D 角色都要让观众在情感上产生共鸣，并且能够通过实时互动，经受现场评委的评判。

　　工作室的 50 名动画师与每位参赛者展开了深入的合作，为每个选手定制了四套不同服装和个性风格的舞台动画角色。这些虚拟歌手的造型风格与演唱曲相互匹配。节目中的每场表演都会通过 14 台摄像机实时捕捉，其中 8 台配备了 AR 和 VR 摄像机追踪技术。所有虚拟人的动作和特效等数据会与实时真人动作捕捉数据、光照数据和摄像机数据一起，被传输到舞台幕后的虚幻引擎中心（图 9-48，右上）。由鹿鹿合伙人公司开发的 AR 合成系统能够将这些数据实时转换为虚拟人的舞台

表演。这些虚拟歌手（图 9-48）不仅能够与真人歌手实时对位、音画同步，而且可以准确地反映幕后歌手的细节。例如，当参赛者哭泣时，虚拟形象也会哭泣。当歌手脸红、出汗或梳头时，虚拟角色也会同步动作。从现场显示器中能直接看到所有最终表演效果。这些数字演员动作流畅、表情丰富、栩栩如生，现场与电视观众都产生了很强的代入感，并与舞台角色产生共鸣。

图 9-48　歌手与虚拟演员同步互动和幕后的虚幻引擎中心（右上）

Alter Ego 的成功预示着互动全息表演将成为一种新的现场娱乐形式。虽然真人演出仍是无可替代的，但虚拟演唱会也为观众提供了一种新颖的和令人兴奋的体验。虚拟全息表演只不过是科技艺术的冰山一角。人工智能、AR、裸眼 3D 及 LED 等技术正在快速提升虚拟现场演出的体验，沉浸环境、游戏互动和电影故事等手法等也会融入音乐产业。随着智能科技的发展，AI 生成的视觉体验会更快地成为现实，而这将给娱乐产业带来颠覆性的变化。随着第四次工业革命的开启，我们或许将会见证一场更为民主与繁荣的创意产业的到来，感受到这场由 AI 引发的艺术与科技的创意革命。

本章小结

AIGC 技术将会加速推进"大模型"到"大应用"的商业模式演进。通过将 AI 技术嵌入设计流程，AIGC 为创意产业注入了更多活力。ChatGPT 与智能设计对于文化创意产业来说不亚于一场深刻的革命。在传统文化产品（如动画、影视、游戏、广告和 App 等）开发中，制作人和设计师需要在初始概念的构思和设计以及与用户的沟通上花费大量时间和精力。智能设计通过智能算法，能够迅速生成多样的草图和概念，为创作者提供强有力的工具，极大地提高了设计效率。这不仅意味着更短的前期准备时间，也意味着更灵活的创作空间、更高效的沟通交流方式以及更低的生产成本。因此，智能设计将为文化创意产业带来新的活力与新的发展机遇。

本章介绍了淘宝、美图、百度等企业设计团队利用 AI 工具创新设计流程的具体案例，同时也介绍了基于 AI 驱动的设计创新模型。本章对近年来智能动画设计最新技术，如 SD 描影动画、Dall-E 也进行了介绍。多模态大模型是本章的另一个重要内容，特别是国内外文生视频大模型技术的进展，如 OpenAI Sora 模型的技术与市场前景分析等。除了以上内容外，AI 技术也为虚拟人、数字偶像、虚拟表演与数字孪生等 VR 产业的发展带来了机遇，本章对相关技术与应用案例也进行了综述。

讨论与实践

思考题

1. Dall-E 在智能动画设计流程中的作用是什么？
2. 举例说明 Sora 文生视频大模型可能的应用方向。
3. 美图科技有哪些主要的产品和 App 应用？其未来发展方向有哪些？
4. 什么是基于 AI 驱动的创新设计模型？相比传统模型有哪些不同？
5. 比较传统插值法文生视频与 Sora 文生视频原理的差异。
6. 比较目前几种流行的文生视频工具，如 Pika 和 Runway 各自的特点。
7. 什么是数字孪生技术？如何实现虚拟替身的实时表演？

小组讨论与实践

现象透视：腾讯是国内虚拟社交领先的互联网公司之一，其核心业务是游戏与社交。腾讯主打年轻人的社交元宇宙，建立属于自己的数字人体系。腾讯研发的"厘米秀"实际上也属于虚拟人（图 9-49），目前已经应用到 QQ 虚拟社交领域。

头脑风暴：虚拟卡通人物设计是艺术与技术的结合，其核心在于虚拟人造型应符合大众审美与中华优秀传统文化。例如，国风网红柳夜熙的造型突出了中华优秀文化，让世界看见新时代的中国审美。这成为人们设计虚拟角色的出发点。随着 AI 设计工具的流行，借助提示词进行角色设计更符合智能时代的设计方法。

方案设计：通过借鉴国风与未来风的角色造型设计，特别是通过 AI 设计工具来设计虚拟人物。请各小组以《山海经》为蓝本，设计古风人物角色与神幻动物角色，并给出相关的设计草图（如对书中不同地域的描述），需要提供详细角色与故事方案。

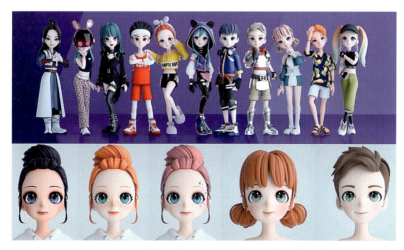

图 9-49 腾讯推出的"QQ 厘米秀"虚拟人物形象

练习及思考

一、名词解释

- 洛天依
- 奇想智能大模型
- Metahuman Creator
- 通用大模型
- "魟鱼"模型
- 多模态技术
- Sora 文生视频技术
- 描影动画
- 度晓晓
- Alter Ego

二、简答题

1. 文生视频与文生图技术的主要差别是什么？面临的问题有何不同？
2. 为什么目前 AI 实现智能动画主要采取描影和风格迁移的方法？
3. 百度设计团队是如何利用 SD 进行超级品牌设计的？
4. Dall-E 在智能动画设计流程中的主要作用是什么？
5. "魟鱼"设计模型的主要特点是什么？与"双钻"模型有哪些异同？
6. 尝试美图旗下的 AI 智能设计工具，并与国外同类工具进行比较。
7. 百度和电影频道联合发布的智感超清大模型有哪些功能特点？
8. 调研国内的数字人创作工具或平台如何制作直播虚拟主持人。
9. 虚拟现实产业目前的发展有哪些方向？技术上有哪些瓶颈？

三、思考题

1. 如何设计专有大模型与专业数据库？专门化的智能设计平台（如建筑）有何优势？
2. Sora 文生视频大模型的技术原理是什么？举例说明其可能的应用方向。
3. 调研国内的文生视频工具并与国外主流的文生视频工具进行比较。
4. 举例说明利用 AI 生成水墨动画的技术路线，应该用哪些工具。
5. 传统设计模型，如双钻模型的主要缺陷是什么？智能时代如何进行创新？
6. 在网络上调研京东、淘宝与阿里设计团队是如何利用 AI 工具进行设计创新的。
7. 分类归纳和总结目前进行艺术设计的主要 AI 工具与设计方法。
8. 从科技、艺术与文化几方面分析智能设计与创意产业的关系。
9. 虚拟偶像与虚拟表演如何体现中华优秀文化？未来发展方向是什么？

附录A AI设计提示词使用指南

Midjourney是一款能够彻底改变数字艺术的人工智能工具，使创作者能够通过针对各种艺术风格精心设计的提示生成令人惊叹的视觉效果。一个有效的提示词涉及精确性、简单性和创造力，注重直接性、细节表达和多样性，由此可以指导人工智能创造引人注目的艺术品。正如本书多次强调的，对于Midjourney用户来说，提示词相当于提供计算机一个指导文生图方向的"数据结构"。简洁、清晰与流畅是基本的要求，也就是能够让机器能够快速提取"语素"（token）并发现关键词之间的逻辑关系。因此，不需要华丽的辞藻，只需描述你想看到的内容即可。用户可以使用完整的句子或不完整的句子，但通常提示词越复杂，大模型处理起来就越棘手，生成的图像也就与用户目标谬以千里。例如，用户可能希望得到一个逼真的人物肖像，但提示词却描述了一个带有丰富细节的场景，如此AI就难以生成令人满意的肖像绘画。

为了获得最佳的AI艺术效果，提示词应该是一个清晰的、带有描述性的文本，以及需要定义的Midjourney后缀参数与相关指令。通过尝试不同的关键词和各种风格，用户可以得到令人惊讶和独特的AI艺术图像，但如果用户在提示词里不选择任何风格，大模型则会猜测用户的意图，而且往往会失败。因此，初学者应该尽量保持简单的提示词，只描述自己想看到的内容，然后添加样式或风格并进行艺术实验，直到生成的图像效果更接近预期的目标。这个过程不会一蹴而就，往往需要多次迭代并不断调整提示词才能达到。风格样式与取景方法是影响图像生成的重要因素，第7章介绍了影响AI出图效果的取景方法与摄影术语；第8章详细说明了艺术史中的各个艺术流派的风格与AI生成的图像效果。下面再给出15组涉及艺术流派与取景方式的常用中英文提示词（表A-1）。

表 A-1 Midjourney 常用取景方式与艺术风格中英文提示词

摄影 & 艺术风格	常用提示词（中文）	常用提示词（英文）
抽象艺术 Abstract Art	鲜艳的色彩、几何形状、抽象图案、运动和流动、纹理和层次	Vibrant colors, Geometric shapes, Abstract patterns, Movement and flow, Texture and layers
超现实艺术 Surreal Art	梦幻般、超现实风景、神秘的生物、扭曲的现实、超现实的静物	Dreamlik，Surreal landscapes，Mystical creatures，Twisted reality，Surreal still life
极简主义 Minimalism	简单、干净的线条、最少的色彩、负空间、最少的静物	Simplicity, Clean lines, Minimal colors, Negative space, Minimal still life
印象派 Impressionism	模糊的笔触、绘画光、印象派风景、柔和的色彩、印象派肖像	Blurry brush strokes, Painted light, Impressionistic landscapes, Pastel colors，Impressionistic portraits
现实主义 Realism	超现实纹理、精细细节、现实静物、现实肖像、现实风景	Hyper-realistic textures, Precise details, Realistic still life, Realistic portraits, Realistic landscapes
波普艺术 Pop Art	大胆色彩、风格化肖像、名人面孔、波普艺术静物、波普风景	Bold colors, Stylized portraits, Famous faces, Pop art still life, Pop art landscapes
风景摄影 Landscape	雄伟的山脉、茂密的森林、波光粼粼的湖泊、沙丘、金色日落	Majestic mountains, Lush forests, Glittering lakes, Desert dunes, Golden sunsets

续表

摄影 & 艺术风格	常用提示词（中文）	常用提示词（英文）
人像摄影 Portrait Photography	情绪化的眼睛、强烈的凝视、沉思的情绪、富有表现力的手势、风格化的姿势	Emotive eyes, Intensegazes, Contemplative mood, Expressive gestures, Stylized poses
街头摄影 Street Photo	真诚时刻、城市风景、街头生活、动态故事、街头肖像	Candid moments, Urban landscapes, Street life, Stories in motion, Street portraits
夜间摄影 Night Photo	灯光下城市景观、星空、月光下的风景、夜间肖像、长时间曝光	Lit cityscapes, Starry skies, Moonlit landscapes, Night time portraits, Long exposures
广角镜头 Wide-Angle Lenses	广阔的风景、一览无遗城市景观、建筑细节、广角肖像、更多场景	Expansive landscapes, Sweeping cityscapes, Architectural details, Wide-angle portraits, Including more of the scene
长焦镜头 Telephoto Lenses	放大肖像、孤立主体、压缩风景、远距离拍摄、散景背景	Zoomed in portraits, Isolated subjects, Compressed landscapes, Long-distance shots, Bokeh background
微距镜头 Macro Lenses	复杂的细节、微距静物、微距肖像、特写纹理、微距风景	Intricate details, Macro still life, Macro portraits, Close-up textures, Macro landscapes
偏光滤镜 Polarizing Filters	深蓝色天空、鲜艳的色彩、减少眩光、抛光的反射、饱和的风景	Deep blue skies, Vibrant colors, Reduced glare, Polished reflections, Saturated landscapes

 Midjourney 图像创意的成功一定程度上取决于用户精心设计的提示词，大模型对清晰和描述性的提示词有着更好的生成效果。如果用户想要一座夕阳下城堡的图像，就可以直截了当加入提示词中，过于技术性或复杂的语言可能会让人工智能大模型无所适从。从另一方面来说，虽然简洁、清晰的提示词很重要，但为了得到更具个性化的图像创意，用户可以在提示词中添加更加具体的细节，如指定生成图像的取景方法、颜色、氛围、风格、艺术家和其他关键元素。用户可以通过创建不同类型的提示进行艺术创作实验，并通过不断测试和迭代，直到找到自己的风格。掌握提示词最好的方法就是从简单的提示词开始，随着对 Midjourney 的语法更加熟悉，就可以逐渐尝试更复杂的提示词。为了保证风格的准确，提示词中往往需要添加艺术家的名字、流派，甚至代表作品。虽然生成式 AI 对使用当代艺术家名字存在一些道德及合法性方面的争议，但是就目前来说，画家的艺术风格并不代表作品本身，AI 生成艺术允许并借鉴艺术家的风格。下面是 Midjourney 中最常借鉴的艺术家、摄影师及风格流派（表 A-2）。

表 A-2　Midjourney 常用取景方式与艺术风格中英文提示词

艺术或摄影风格	艺术家（中文）	艺术家（英文）
超现实主义	萨尔瓦多·达利	Salvador Dali（Surrealism）
立体主义	巴勃罗·毕加索	Pablo Picasso（Cubism）
后印象派	文森特·梵高	Vincent van Gogh（Post-Impressionism）
原始艺术、童真艺术	弗里达·卡罗	Frida Kahlo（Naive Art）
野兽派	亨利·马蒂斯	Henri Matisse（Fauvism）
涂鸦艺术	让·米歇尔·巴斯奎特	Jean-Michel Basquiat（Graffiti Art）
街头艺术	班克斯	Banksy（Street Art）
表现主义	爱德华·蒙克	Edvard Munch（Expressionism）
新艺术风格	古斯塔夫·克里姆特	Gustav Klimt（Art Nouveau）
超现实主义	雷内·马格里特	René Magritte（Surrealism）
现代主义	马克·夏加尔	Marc Chagall（Modernism）

续表

艺术或摄影风格	艺术家（中文）	艺术家（英文）
抽象艺术	瓦西里·康定斯基	Wassily Kandinsky（Abstract Art）
后印象派	保罗·塞尚	Paul Cézanne（Post-Impressionism）
现代主义	阿梅代奥·莫迪利亚尼	Amedeo Modigliani（Modernism）
表现主义	埃贡·席勒	Egon Schiele（Expressionism）
超现实主义	胡安·米罗	Joan Miró（Surrealism）
后印象派	亨利·图卢兹·劳特累克	Henri Toulouse-Lautrec（Post-Impressionism）
印象派	弗雷德里克·巴齐耶	Frédéric Bazille（Impressionism）
美国现代主义	乔治娅·欧姬芙	Georgia O'Keeffe（American Modernism）
印象派	玛丽·卡萨特	Mary Cassatt（Impressionism）
抽象表现主义	威廉·德·库宁	Willem de Kooning（Abstract Expressionism）
动作绘画	杰克逊·波洛克	Jackson Pollock（Action Painting）
色域绘画	马克·罗斯科	Mark Rothko（Color Field Painting）
波普艺术、新达达	罗伯特·劳森伯格	Robert Rauschenberg（Pop Art，Neo-Dada）
波普艺术	罗伊·利希滕斯坦	Roy Lichtenstein（Pop Art）
波普艺术	大卫·霍克尼	David Hockney（Pop Art）
新达达主义	贾斯珀·琼斯	Jasper Johns（Neo-Dada）
波普艺术	理查德·汉密尔顿	Richard Hamilton（Pop Art）
象征主义	马克斯·恩斯特	Max Ernst（Surrealism）
波普艺术	詹姆斯·罗森奎斯特	James Rosenquist（Pop Art）
表现主义	保罗·克利	Paul Klee（Expressionism）
原生艺术	让·杜布菲	Jean Dubuffet（Art Brut）
概念艺术	珍妮·霍尔泽	Jenny Holzer（Conceptual Art）
概念摄影	辛迪·谢尔曼	Cindy Sherman（Conceptual Photography）
美术摄影	罗伯特·梅普尔索普	Robert MApplethorpe（Fine Art Photography）
超现实主义摄影	曼·雷	Man Ray（Surrealist Photography）

附录B　Stable Diffusion技术指南

B.1　SD相对于MJ的技术优势

Stable Diffusion（简称 SD）是目前唯一能够实现精准控制生成图像、基于本地化部署的成熟 AI 绘画工具。SD 在设计领域可以广泛应用于人像生成、电商营销设计、游戏动漫设计和三维渲染等各种领域，成为目前世界上仅有的两款商业级 AI 绘画软件之一（另一款就是大名鼎鼎的 Midjourney，简称 MJ）。初学者往往不知道该如何抉择这两款 AI 绘图工具，其实它们各有所长，最佳方案是用户根据自己的实际需求来选择其中一款或者是组合起来使用，并发挥其各自的长处。下面简要说明二者的差别。

第一个差别是 SD 能够精准控制出图而 Midjourney 不能。目前只有 SD 能够通过 ControlNet 等插件来实现对线稿、草稿或人物姿势等进行精确控制，由此保证后期生成的高清图像具有角色一致性（图 B-1，下）。虽然 MJ 生成图像的效果也非常精美，却没有类似于 ControlNet 插件这种能够保证风格一致性的控制手段。因此，如果用户使用 MJ 无法满足需求，就可以考虑利用 SD 进行图像生成。此外，SD 可以通过用户自主训练模型实现风格定制与 IP 形象定制，同时避免同质化输出。而 MJ 只能选择现有的大模型，难免会出现相对同质化的图像生成结果。

第二个差别是 SD 免费开源而 MJ 收费闭源。但 SD 本地化部署需要更高的计算机配置，特别是高性能显卡的支持，这可能会造成用户使用成本的上升。相反，MJ 和 Dall-E 等基于付费的云服务 AI 工具对用户的机器配置要求不高。当然，市面上也有很多收费提供 SD 云服务的工具，如 DreamStudio 等可以提供云服务并免去硬件需求。基于云服务的 AI 工具往往会有关键词限制和信息安全性等问题，国内用户还会面临网关限制或网速卡顿等因素（外网服务器），而 SD 本地化部署就可以规避这些问题。

第三个差别就是在操作复杂度上 SD 明显比 MJ 复杂一个数量级。SD 生成更好的图像往往需要更多的参数、更多的插件以及更复杂的大模型，同时也需要借助 LoRA 插件搭配对应的大模型进行组合应用（图 B-1，右上）；而 MJ 只要用户掌握提示词的编写规则和有限的几个参数的设计就能生成很不错的图像，因此在学习与实践方面更为简洁，本书大部分案例都是基于 MJ 创作的。SD 的另一个优势就是其开源的资源非常丰富。SD 社区是目前最繁荣的开源 AI 绘画社区，在 C 站（模型资源网站）和各大公司内部都有了大量基于 SD 训练的优质大模型。这些模型除了依赖 SD 本身的底模外，开源社区贡献者还需要准备大量的高清图像数据训练集进行打标处理，并花费大量时间、精力与算力去训练、测试模型质量并进行调整，最终才能得到可用的 SD 优质模型。SD 生态能够繁荣至今已经消耗了许多不可再生的宝贵资源，因此也是无法被轻易替代的。例如，全球著名模型站 C 站（https://civitai.com/，图 B-1，左上）和国内的模型站哩布哩布（https://www.liblibai.com/）就提供了各种模型资源。

图 B-1　SD 的大模型库（左上）、控制界面（右上）、ControlNet 插件（左下）和出图效果（右下）

SD 文生图最重要的就是各种大模型的选择。大模型是设计师创作的核心素材并决定了最终作品的方向和风格。这些大模型的扩展名一般为 crpt 或 safetensors。VAE 模型类似于滤镜，是对大模型的补充，可以稳定画面的色彩范围并提高作品的美观度。VAE 的扩展名也是 crpt 或 safetensors。LoRA 是一种特殊的模型插件，需要在基于某个大模型的基础上进行深度学习后生成小型模型。一般需要与大模型配合使用，可以对中小范围内的风格产生影响或弥补大模型缺失的元素。用户在不同大模型之间切换使用时，LoRA 模型具有更好的通用性和适用性。ControlNet 则是一个更为强大的模型插件，让 SD 具备了分析图片中线条和景深等信息的能力并应用到处理图片上。ControlNet 对于设计师创作出自然与真实感的图像来说必不可少。需要指出的是，这些大模型的尺寸一般都为 2GB~9GB，用户可以在 civitai 等网站上直接下载并安装到本地 SD 目录下（图 B-2）。虽然部分模

图 B-2　通过 civitai 网站下载的一个卡通女生角色的大模型库（2.1GB）

型资源也支持远程操作，但如果不下载到本地硬盘，SD 运行时调用远程资源则会花费更多的时间。因此，对于专业用户来说，500GB 以上的硬盘空间存储是最低配置，如果预留 2~4TB 的存储空间则更为实用。

B.2　SD的计算机工作环境

Stable Diffusion 是一种基于本地化部署的文生图模型，在运行期间需要大量的计算，因此 CPU 的性能直接影响了算法的运行速度，建议用户采用多核高频的处理器，如 Intel Core i7 或 AMD Ryzen 7。苹果 Mac 系统至少需要 M1 或 M2 的高速处理器。此外，对于专业用户来说，64GB 的内存配置最佳，最低需要 32GB 的内存。显卡也是 SD 运行中不可或缺的硬件设备。显卡在 SD 中主要负责并行计算，通过 GPU 加速可以显著提升算法的运行速度。为了获得较快的运行速度，建议选择具有较强计算能力的显卡，如英伟达（Nvidia）RTX 40 系列显卡（RTX 4060Ti 16G 显存、RTX 4070 SUPER、RTX 4070 Ti SUPER、RTX 4080 SUPER），显存超过 24GB 则表现更佳。测试表明，如果出图参数为 512 像素 ×768 像素的 SDXL 多图（3×3）生成并加上 1.5 倍图像的高清修复，RTX 4060Ti 16G 平均出图速度为 176s，而 RTX 4080 SUPER 平均出图速度为 75s，二者相差超过 2 倍。除了 CPU 和显卡，存储设备也是 Stable Diffusion 运行中关键的一环。存储设备的读写速度对于 Stable Diffusion 的运行效率有着重要影响。建议用户选择具有较高读取和写入速度的存储设备，如固态硬盘（SSD）等。总之，为了满足 SD 正常运行的需求，需要选择一台性能强劲的计算机，其中应包含一块计算能力强的显卡以及一款具有大容量和高读写速度的存储设备。这些配置会直接影响 SD 的运行效率和出图质量。

B.3　SD的快速安装方法

SD 最早开源出来只是一堆源代码，既不直观也不方便。随后在全球程序员开源社区 GitHub 上有位软件专家 AUTOMATIC1111，他把这些源代码打包做成了一个基于浏览器网页运行的程序，即 Stable Diffusion WebUI。由此我们可以非常直观地调整、输入参数和拓展插件来实现文生图。Stable Diffusion WebUI 是基于 Python 语言搭建的，所以需要在计算机上安装 Python 环境才能让 Stable Diffusion WebUI 正常运行。此外，SD 和它的各种插件都是在 GitHub 上开源的，通过 Git 可以把 SD 和各种插件安装到自己的计算机上。第 6 章已经初步介绍了 SD 的手工安装方法，即用户首先必须下载 Python 和 Git 安装包并按照说明进行安装。当完成上述步骤后，用户就可以下载 Stable Diffusion WebUI 安装包进行安装。苹果 Mac 笔记本还需要安装 Homebrew 软件。

目前国内主要采用网名为"秋葉 aaaki"的工程师开发的"A 绘世启动器 .exe"（也被称为"秋叶整合包"）进行 SD 安装，其优点在于简单、方便，能一键启动，自动更新，自带部分模型和必要的插件，不需要安装 Python 等前置软件。缺点是有可能会出现或多或少的安装问题，集成的插件也有可能是自己不需要的。目前国内淘宝网和 AIGC 学习网均有"秋叶整合包"的下载，用户可以根据说明一键安装。对于 Windows 用户来说，初学者可以下载约 8GB 的安装包，里面集成了 10 个插件和全部功能模型，并自带 2 个 LoRA 插件和 1 个热门大模型。对于专业用户来说，可以下载约 52GB 的安装包，里面集成了 15 个插件和全部功能模型，自带 5 个 LoRA 插件和 7 个热门大模型，并包含 ControlNet 全模型和插件 Deforum 所需的模型。当解压下载好的整合包后，运行"A 绘世启

动器 .exe"（图 B-3）即可启动 Stable Diffusion WebUI 的浏览器界面（图 B-4）。

图 B-3　基于"秋叶整合包"的"A 绘世启动器 .exe"实现了 SD 的一键安装

图 B-4　基于"秋叶整合包"实现的 Stable Diffusion WebUI 界面

"A 绘世启动器 .exe"不仅能启动 Stable Diffusion WebUI 界面，还能很方便地调整启动的参数，升级到最新版的 Stable Diffusion WebUI（如 SDXL 1.7 等）以及管理插件、安装 ComfyUI 等多种功能。以前用户安装 SD 还需要自己搭建 Python 环境，注册外网 GitHub 账号，下载 Git 安装程序等。这个过程对于英文不够熟练或者网速不够快的用户来说无疑是头疼的事情。"绘世启动器整合包"集

成了 AI 绘画中最常用的核心需求，例如 ControlNet 插件和最新的深度学习技术等。它能够与外部环境完全隔离开来，即使对编程没有任何知识的人也可以从零开始学习使用 SD，而且几乎无须调整就能够体验到最新和最核心的技术。目前 SDXL 1.5 大模型超过 50 亿个参数，能够生成各种高质量的图像。

B.4　SD技术与文创产品设计

和本书所介绍的 Midjourney 的基本功能相似，SD 的功能包括：①文字生成图像，输入文字描述即可快速生成相应图像；②图像生成图像，输入图片后能根据其内容生成新的图片；③修复损坏图像并使模糊的图片变得清晰；④提升图像的分辨率；⑤根据用户线稿生成逼真图像，该功能为 SD 所特有。SD 能够设计各类行业图像，如产品图、建筑设计图、室内设计图、平面设计图、工业设计图等。SD 可能会逐渐替代平面设计师、电商设计师、UI 设计师、美工、插画师、原画师、摄影师、建筑师、品牌设计师、广告创意师等部分工作。SD 最重要的特征就是必须搭配大模型才能使用。SD 可以生成各种风格的图像就是取决于各种不同的模型。SD 各种模型的画风和擅长的领域会有所侧重，如有的模型适合做真人照片，有的适合做二次元动漫人物风格，有的适合做 3D 角色效果等。

此外，SD 还支持用户自定义的大数据训练模型，这也成为国内企业搭建 AI 设计服务平台的基础。例如，华中科技大学光影交互服务技术重点实验室就联合武汉超算中心、武汉人工智能计算中心、武汉元境智能科技有限公司等共同打造了基于人工智能艺术的超级计算平台 ARTI Designer XL。该平台搭载 150P 云计算资源，支持对中文关键词的智能识别，能为学生、教师和创作者提供精准化和多样化的 AIGC 服务。利用该平台的 AI 绘画与大模型技术，华中科技大学蔡新元教授团队通过与湖北省博物馆合作，创作了 4 个博物馆主题的 IP 卡通形象：虎座鸟架鼓、越王勾践剑、曾侯乙编钟和石家河玉人像（图 B-5）。该设计团队还通过 3D 建模与动作捕捉技术，让虚拟文物 IP 形象"动"起来。2023 年 12 月 28 日晚，由 4 位虚拟角色组成的"知音国漫乐队"首次亮相于湖北省人工智能技术展示展演，创新演绎了 AI 摇滚与新民乐《极目楚天》并得到中央广播电视总台重点推介。该项目是 AI 活化传统文化的设计经典实例。

图 B-5　利用 SD 技术打造的博物馆 IP 角色和 3D 动作捕捉（左下）

AI 技术极大赋能了文创 IP 生态与内容生态，蔡新元教授表示："我们希望通过这次'AIGC+ 文

创'的商业实践,探索出一条'产学研用'创新合作之路,从而释放 AIGC 生产力,推动文创行业发展。"在演出舞台上,四位虚拟乐队成员与专业演员一起激情劲舞,带领"四海知己"穿越古今,玩转新国乐,演奏出绵延千年的文明交流互鉴乐章,引起轰动。蔡新元教授表示:通过人工智能+动捕技术可以驱动虚拟文物 IP 动起来,并延展应用到诸如城市宣传片、节目直播和演出活动中。AI 驱动的文创 IP 宣传和影响力可覆盖全网,用年轻人喜欢的方式让文物真正走进生活。

基于智能设计创作出具有荆楚特色的 IP 形象是构建"知音国漫乐队"的基础。该创意团队成员何雨轩在《楚韵新潮:荆楚文化在现代 IP 设计中的 AI 演绎》一文中分享了利用 SD 技术进行文生图操作的具体过程。这里最为关键的步骤就是角色分析与提示词设计。角色分析:凤鸟在楚国是吉祥和美好的代表,楚人将凤鸟视为祖先火神祝融的化身,认为凤鸟是至真、至善、至美的象征。角色设计以楚国凤鸟为原型,在撰写提示词时,可以将女性特征和羽毛、火焰装饰等元素加入服饰和头部设计中,色调以楚凤鸟纹样中常见的红、黑、黄色为主。撰写正反向提示词:在进行角色描述的时候可以从人物特征、头部与发型、服装与配饰、颜色与图案、风格与主题、效果与画质这 6 个方面,结合凤鸟的具体特征进行撰写(含中英文,图 B-6)。与 MJ 提示词输入不同,SD 界面提供了反向提示词的输入框,用户可以将不想在生成图像中出现的错误,如多余的四肢、残缺的四肢、低质量、畸形、结构错误、坏脸和水印等词汇输入反向提示词对话框,由此可以有效避免文生图的错误。为了实现 3D 角色 IP 效果。用户可以通过添加 LoRA 模型并调用 LoRA"三维 IP 效果"来实现。最后用户还需要设置生图参数:500 像素 ×800 像素,生成张数为 1、提示词引导系数为 7、迭代步数为 25、种子数为 –1。为了提升工作效率,建议用户可以单次生成多张低分辨率图像再选择性放大。

图 B-6　华中科技大学创意团队利用 SD 技术进行博物馆文创设计的实践

附录C 国内AI视频生成工具概述

C.1 国产视频大模型异军突起

2024年可以说是AI文生图大模型和文生视频大模型风起云涌的一年。年初OpenAI公司的Sora爆火网络，Runway Gen-3、Dream Machine也紧随其后。5月份以后，国内的Vidu、可灵、即梦和海螺等逐步崭露头角。这些App不仅效果更接近Sora，而且已经开始在动画、短视频和微短剧中成为主角。与此同时，曾经名噪一时的Sora却迟迟未发。有外媒称，Sora很可能在研究上陷入了困境。其实，早在年初Sora发布之时，OpenAI就直面其存在的弱点，并且毫不避讳地指出Sora可能难以准确模拟复杂场景或理解因果关系。例如，提示词"五只灰狼幼崽在一条偏僻的碎石路上互相嬉戏、追逐"生成的AI视频显示了狼的数量会发生变化，一些会凭空出现或消失。因此，当下OpenAI对Sora的调试重点之一，正是训练AI理解和模拟运动中的物理世界，通过训练模型来让AI理解人们在现实世界的交互方式。此外，Sora还必须面对可能的虚假信息传播，如AI生成"假新闻"的场景或事件，还有AI引发的网络安全、侵权、歧视与偏见等问题。OpenAI前首席技术官米拉·穆拉蒂（Mira Murati）曾表示Sora肯定将在2024年发布，但不知道是否能如期而至。穆拉蒂还表示，目前Sora要比现有的其他AI系统所花费的成本昂贵得多。因此，降低Sora的视频生成成本是当务之急。

但就在Sora大模型被"冷藏"期间，国内外涌现出了一大批可圈可点的AI视频大模型和工具产品。目前，国内的可灵、即梦和海螺等产品凭借着高质量、稳定性和影视级的特性，在海外迅速走红。下面是作者根据2024年10月各大模型生成平台公布的数据和比较测试，总结的国内外AI视频大模型的参数（如图C-1所示）。

从图C-1的参数可以看出，即梦和可灵大模型均可提供生成时长、运镜控制、对口型、画幅比调整和图生视频等选项。可灵类似Runway Gen-3，可以支持运动笔刷、镜头控制和反向提示词。即梦则支持补帧、AI配乐与画质增强等特效。从最终效果看，虽然生成的视频风格迥异，但都融入了提示语的所有元素并且具有想象力和逻辑。可灵能够模拟真实世界的物理特性，在视频质量和精准建模方面表现突出，即梦则在内容多样性和AI技术支持上占据优势。特别值得关注的是，相比国外的Midjourney与国内百度大模型等生图效果，这两个大模型在表现东方美学与意境上更胜一筹。例如，笔者通过输入提示词"嫦娥，中国古代女子，月亮，玉兔，云雾，云海，插画，汉服，头饰，古代建筑，彩虹桥，高清晰"分别得到了可灵和即梦的生成图像（图C-2），如果对比上述提示词在Midjourney、Copliot、ChatGPT与国内其他大模型的出图效果，就可以看出明显的区别。但就目前来看，可灵和即梦的出图效果仍有瑕疵，如人物手部的变形扭曲等问题。但这些都属于大模型的通病，借助反向提示词与后期修改就可以解决。目前的AI视频大模型普遍存在着以下痛点：①人物一致性；②场景一致性；③人物表演流畅性；④动作交互性；⑤运动幅度控制。这些问题的解决有待AI技术的进一步深入。

目前国内外主流AI视频生成模型的参数比较

1. 目前，MiniMax 海螺和快手、可灵等国产 AI 文生视频产品，凭借高质量、稳定性和影视级的特性，在海外迅速走红。
2. AI 视频生成技术的不断发展推动了 AI 视频开始往影视领域探索，AI生成科幻场景以及虚幻元素等画面释放了设计师的想象力。
3. 目前AI视频技术仍然存在几大痛点：人物一致性、场景一致性、人物表演、动作交互、运动幅度等有待技术的深入。

产品／模型	生成时长	分辨率	帧率 / fps	功能	价格
Runway Gen-3	5s/10s	1280*720	24	镜头运动、比例切换、风格选择、导演模式、运动笔刷、视频转绘（video to video）	15美元/月；144美元/年
Luma Dream Machine	5s	1360*752	24	视频延长、试用免费（30次/月）	8/24/52/80/400美元/月
快手/可灵	5s/10s	1280*720	30	运镜控制、比例切换、对口型、反向提示词、运动笔刷、参数设置、API调用	58/79/199元/月 积分免费
Vidu	16s	1920*1080	30	超清模式、参考视频、试用免费（80次/月）	8/24/80美元/月
抖音/即梦	3s/6s/9s/12s	1280*720	24	运镜控制、动效画板、比例切换、视频延长、补帧、对口型、画质增强、AI配乐	659/1899/5199元/年 积分免费（80次/月）
MiniMax 海螺	6s	1024*576	24	提示词优化、试用免费（3天试用期）	9/95美元/月
智象大模型2.0	5s/*15s	1024*576	24	比例切换、反向提示词、镜头运动、4K增强	10/40/130/390元/月
PixVerse V2	5s/8s	1920*1080	24	视频延长、镜头运动、试用免费	4/24/48美元/月
Pika 1.0	5s	1280*720	30	反向提示词、比例切换、后期特效、种子值	8/28/76美元/月
清影	6s	1440*960	24	镜头运动、风格选择、支持配乐、试用免费	59元/月，109元/季，399元/年

图 C-1　国内外 AI 视频大模型的参数比较

图 C-2　可灵（上）和即梦（下）的生成图像，以中国古代神话"嫦娥奔月"为题材

C.2　视频大模型助力AI微短剧

随着国内 AI 视频大模型逐渐走向成熟，许多影视工作室和先锋制片人已经开始纷纷"试水"，期待在这场 AI 短视频的盛宴中分一杯羹。据报道，快手可灵 AI 联手李少红、贾樟柯、俞白眉等 9 位知名导演，尝试制作 AIGC 电影短片。而 Runway CEO 在接受专访时放言："明年或将见证首部 AI 主导创作的电影诞生，并赢得奥斯卡奖。"从博纳影业倾力打造的 AI 科幻短剧《三星堆：未来启示录》以 1.4 亿传播总量震撼业界，到快手首发的 AI 古风奇幻短剧《山海奇镜之劈波斩浪》，五集播放量即破 5200 万，全网话题曝光量超 4.3 亿，当下越来越多的 AI 短剧作品出圈。这些作品不仅有亮眼的播放数据，观众的反馈也非常热烈，由此可以看到 AI 短剧的春天即将来临。

从题材来看，奇幻、科幻与探险是出圈 AI 短剧的共同特点。AI 短剧独辟了传统实拍难实现的蹊径。无论是《中国神话》对上古传说的再现，还是《三星堆：未来启示录》结合古蜀文明与未来科幻的叙事，AI 短剧都保持着对未知世界的探索，在"科幻、奇幻、灾难、动画、特效"等题材上发挥独特的优势。例如，无论是浩瀚的宇宙、深邃的海底，还是遥远的历史时代，AI 短剧都能通过算法模拟出逼真的环境，为观众带来身临其境的视觉体验。《三星堆：未来启示录》就汇集了诸多"烧钱"的大场面，如发生异变的金字塔古文明遗迹、人工智能超脑对决人类的末日场景、三星堆背后的古蜀国文明，这些场面宏大且代入感极强，成为吸引观众的重要视觉手段（图 C-3）。

图 C-3　博纳影业倾力打造的 AI 科幻短剧《三星堆：未来启示录》画面截图

此外，在人物造型方面，由于 AI 技术能够轻松实现角色的变形、换装等特效，使得人物造型更加丰富。在非自然生物的创作上，AI 技术更是展现了惊人的想象力，通过复杂的算法模拟出非自然生物形态、动作乃至行为模式，创造出实拍无法达到的效果。以《山海奇镜之劈波斩浪》预告片镜头为例，水神共工从山里挣脱而出，起身抬头，毛发飘逸，面部狰狞，肌肉线条流畅，周围山石崩塌。这种特效镜头以传统影视手段实现的成本很高，但依靠 AI 驱动只需要一张图片。正如《山海奇镜之劈波斩浪》导演陈坤所言，"AI 影视在发展的前期，能和传统影视 PK 的地方，一定是传统影视的痛点。"《山海经》本身没有大的故事逻辑线，更像是一本记录了很多神兽的百科全书，如九婴、蠃鱼、鲲鹏和水神共工等，这就可以充分发挥创作者的想象力和 AI 的优势。《山海奇镜之劈波斩浪》讲述的是一位少年李行舟为救母亲，跨山越海不畏艰险，与海底巨兽展开殊死搏斗的故事。导演陈坤透露该剧的制作只花费了两个月的时间，这在过去几乎是无法想象的。该剧由快手可灵大模型提供了深度的技术支持，其 AI 生成的"试水"动态效果令人惊艳（图 C-4）。

图 C-4　快手可灵 AI 的科幻短剧《山海奇镜之劈波斩浪》画面截图

此外，由中央广播电视台和上海 AI 实验室的"书生"大模型共同完成的 AI 动画片《千秋诗颂》登陆中央电视台综合频道，目前播放量超过 9441 万。该系列动画片有 26 集，每集约 7 分钟。工程师使用了超过 40 万张图片和 20 万分钟的视频素材进行标注和预训练，由此使得画面体现了更丰富的东方审美韵味（图 C-5）。该动画系列突破了传统动画短片美术风格单一的弱点，实现了短周期内美术风格的多样性，并通过多角度镜头完整演绎剧情。AI 创作团队在短周期、低成本的前提下实现了媲美传统动画片的质量效果。《千秋诗颂》系列动画将史实、动画与故事融为一体，让古诗为观众带来了新的视听体验。

图 C-5　中央电视台综合频道播出的 AI 系列动画片《千秋诗颂》画面截图

参 考 文 献

[1] 李海俊. 洞察 AIGC：智能创作的应用、机遇与挑战 [M]. 北京：清华大学出版社，2023.

[2] 丁磊. 生成式人工智能：AIGC 的逻辑与应用 [M]. 北京：中信出版社，2023.

[3] 吴军. 智能时代 [M]. 北京：中信出版社，2020.

[4] 谭力勤. 奇点艺术：未来艺术在科技奇点冲击下的蜕变 [M]. 北京：机械工业出版社,2018.

[5] 薛志荣. 写给设计师的技术书：从智能终端到感知交互 [M]. 北京：清华大学出版社，2023.

[6] 薛志荣. AI 改变设计：人工智能时代的设计师生存手册 [M]. 北京：清华大学出版社，2018.

[7] 龙飞. Adobe Firefly：AI 绘画从入门到精通 [M]. 北京：化学工业出版社，2024.

[8] 徐恪，李沁. 算法统治世界：智能经济的隐形秩序 [M]. 北京：清华大学出版社，2017.

[9] 雷波，谷哥. Midjourney AI 绘画从入门到精通（套装 2 册）[M]. 北京：化学工业出版社，2023.

[10]（美）雷·库兹韦尔. 人工智能的未来 [M]. 杭州：浙江人民出版社，2016.

[11]（以）尤瓦尔·赫拉利. 未来简史 [M]. 北京：中信出版社，2017.

[12]（美）弗雷德·S. 克莱纳. 加德纳艺术史（经典版）[M]. 长沙：湖南美术出版社，2020.

[13]（美）汉斯·贝尔廷，海因里希·迪利. 艺术史导论 [M]. 北京：北京大学出版社，2021.

[14]（美）凯文·凯利. 5000 天后的世界 [M]. 北京：中信出版社，2023.

[15]（英）西恩·埃德. 艺术与科学 [M]. 北京：中国轻工业出版社，2019.

[16] Patrick Parra Pennefather. Creative Prototyping with Generative AI[M].Apress，2023.

[17] Tom Taulli. Generative AI：A Non-Technical Introduction[M]. Apress，2023.

[18] Andrew Richardson.Data-Drive Graphic Design[M]. BloomSbury，2016.

[19] Christiane Paul.Digital Art[M].（3rd）.Thames & Hudson World of Art，2016.

[20] Oliver Theobald. Generative AI Art: A Beginner's Guide[M]. Scatterplot，2023.

[21] Helen Armstrong.Big Data，Big Design[M]. Princeton Architectural Press,2021.

[22] Marcus du Sautoy.Art and Innovation in the Age of AI[M]. Blackstone Pub,2019.

[23] Alex Morris. Digital Painting with Stable Diffusion[M]. Kindle Edition，2022.